佛教美術全集 拾

安岳大足佛雕

胡文和　著

藝術家 出版社

【目錄】

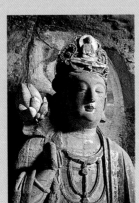

安岳石窟圖版說明

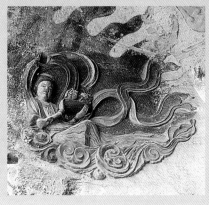

【序－大足、安岳石窟藝術的關係研究】

公元一九四五年（民國三十四年）夏季，正是抗日戰爭即將勝利之際，由著名學者楊家駱、馬衡、顧頡剛等先生組成的「大足石刻考察團」對大足石刻進行了實地考察。他們主要對大足的北山、寶頂石窟進行了鑒定、命名、記述、摩拓、繪製、攝影、丈量、統計、登記、編號等工作。其後，又編刊了《大足石刻圖徵》文集，並編纂了石刻目錄兩種，把大足北山佛灣龕窟編為五十五號（現編號為二百九十號，立有標誌），寶頂大佛灣龕窟編為七十五號（現編號三十一號，立有標誌）只有一部分編纂在《民國重修大足縣志·卷首卷》中。但是，他們的考察和研究為後來進一步深入考察和研究大足石窟奠定了基礎。

五十年代中期，四川美術學院雕塑系考察大足窟後，緊接著，中國美術家協會組織《四川大足石刻考察團》，對大足石窟進行重點考察，並在大陸的報刊雜誌上發表了一些有所見解的文章。這期間，出版了幾本關於大足石窟藝術的黑白照片畫冊。1之後直至七十年代末，對大足石窟的報導和研究歸於沉寂。

大足石窟，從八十年代以來隨著旅遊、宣傳、研究工作的開展，已蜚聲中外。而與大足接壤的安岳石窟，較之大足石窟無論在旅遊、宣傳、研究等方面的工作差距都很大。加之安岳石窟的造像比較大足的分散，有些分布點交通又不方便，因此盡管數量多、分布廣、內容豐富、雕刻精美，但在海內外卻幾乎處於默默無聞的狀態。

從造像的數目、分布點、開造年代、保護級別等方面來看；大足石窟約有石刻造像五萬餘尊，分布點

凡例

一、本書中所選用大足、安岳石窟遺址圖片龕窟號數，為大足、安岳文物保護管理所編定。個別遺址編號近年來有變動，在圖版說明中註明了新、舊編號。

二、大足、安岳石窟遺址中的龕窟數據，為大足、安岳文管所測定並存入其檔案資料中的原始數據。龕窟數據按高×寬×深，或高×寬排列，單位以公分（cm）計。龕窟中各像的高度以公分（cm）計。

有四十餘處，最早開創於晚唐景福元年（八九二）；2安岳石窟約有石刻造像近十萬尊，分布點有一百零五處，開創時代在初唐，全縣現存最早的造像題記為「開元十一年」（七二三），大足石窟原列為全國重點文物保護單位的有三處（北山、寶頂山、石門山），原列為省級文物保護單位的有二處（南山、石篆山），列為縣級文物保護單位的有數處；安岳石窟現列為全國重點文物保護單位的有一處，列為省級文物保護單位的有六處（千佛寨、圓覺洞、毗盧洞、華嚴洞、茗山寺、玄妙觀），3列為縣級文物保護單位的有十餘處。

大足與安岳在地理上是近鄰，兩縣的民情、風俗大體一致。但安岳經濟、文化等方面的開發在兩漢時期就已發軔，因而較自唐朝才開發的大足為早。安岳縣（普州治地）的置建制在北周武帝建德四年（五七五），4大足縣（昌州治地）置建制在唐乾元元年（七五八）。5因此，安岳縣的置建制年代要比大足縣早一百八十三年。從兩地石窟開創的年代和四川石窟傳入路線看，安岳石窟先於大足石窟。從兩地石窟的造像題材內容看，都是以佛教造像為主，兼有道教造像，佛、道合龕；儒、佛、道合一的造像，而且有不少佛教造像的儀軌均出自同一佛教經典，只是在藝術表現方面略有不同。

1 五十至六十年代出版的大足石窟畫冊主要有這幾種：《大足石刻》，朝花美術社，一九五八年十二月版。《大足石刻》，上海人民美術出版社，一九六一年十月版。《大足石刻》，朝花美術社，一九六二年五月版。

2 原四川省大足縣八十年代中期文物普查中發現了尖山子、聖水寺石窟造像遺址，位於大足縣城西面二十四—二十八公里的寶山鄉和高升鄉，兩處造像相距不過四公里，均與安岳縣毗鄰。在寶山鄉尖山子第七號龕外壁中存一則「永徽年（六五○—六五五）八月十一日」的殘刻，大足石刻藝術博物館據此，認為大足石窟的上限年代應為初唐。參見《大足尖山子、聖水寺摩岩造像調查簡報》，文物，一九九四年第二期，三十一—三十七頁。實際上當時這裡屬普州管轄，靠近今安岳縣忠義鄉。「永徽年」，是否真實姑且不論，但大足最早在唐乾元元年（七五九）才設縣治，在此之前不可能奉唐室正朔，參見本文註四、註五。

3 四川省文物管理委員會一九九一年六月二十三日在《四川日報》上公布第三批屬於省級文物保護的單位。

4 參見唐·李吉甫《元和郡縣志》卷第三十三〈劍南道下〉。

5 同註四。

也以公分計。各像立身高、坐身高、臥身長，未標明形象附屬寶座的，皆為通高。

三、龕窟中形象的定位，以中心主像方向和左右定位。

四、本書中引用的外文、中文文獻，第一次註明作者、文獻名稱（書籍和論文題目）、頁碼，再註則只註明文獻的外文、中文名稱，頁碼。

●本書圖版說明和註釋中引用外文、中文參考文獻，均已註明出處，不再另單列，請讀者注意檢索。

【大足、安岳某些佛教造像龕窟内容的比較研究】

(1)釋迦牟尼涅槃圖

大足寶頂山大佛灣第十一號龕釋迦牟尼涅槃圖，建造於南宋。龕中的臥佛長三千一百六十八公分（未刻出腿和足），頭上的髮髻作螺旋形，臉型豐圓，雙目微啓，神態安祥。臥佛身前有圓雕的十四個形象（第一個已毀），其中第五─十、十二頭上戴花冠，身上飾有瓔珞。這些表現的形象是誰？當是值得研究的。

第一個形象毀壞，根本不能定名，第二、三、四、十一是著俗裝的形象；第五、六、七、八、九、十、十二、十三個形象，頭戴寶冠，身著袈裟（第七個形象的袈裟上還有那環）。筆者根據考察過的新疆拜城克孜爾石窟、庫車庫木吐喇石窟、吐魯番伯孜克里克石窟，以及敦煌莫高窟中的涅槃變相分析，認爲：大足寶頂這幅涅槃圖中的形象完全中國化了。臥佛身前的形象，第二─四個應是代表釋迦涅槃後舉哀的各國王子，所以著俗裝；第五─十、十二、十三個應是釋迦涅槃的弟子。迦葉不在其身邊，而不是弟子。迦葉是在釋迦涅槃後第七天才趕到的。第十一個形象頭戴宋式垂腳幞頭，身著袍服，身份只能是侍者，此處卻只有九個。據《佛般涅洹經》中說：釋迦涅槃時，大迦葉不在其身邊，迦葉是在釋迦涅槃後第七天才趕到的。第十一個形象頭戴宋式垂腳幞頭，身著袍服，兩邊各立三天王；供桌上方的祥雲中立有釋迦牟尼的母親摩耶夫人、姨母波闍波提、釋迦冕旒的漢皇，兩邊各立三天王；供桌前立有頭戴牟尼的妻子和四名宮女。這與《大唐西域記》上所說的「佛已涅槃，慈母摩耶自天宮降，至雙樹間」相吻合。

安岳臥佛溝的〈涅槃變〉，其規模可稱得上我國唐代石窟寺中最大的石刻〈涅槃變〉。該龕寬三千一百，深二百公分。全圖分爲兩部分，一是〈釋迦臨終說法圖〉，一是〈釋迦涅槃圖〉。

〈釋迦臨終說法圖〉該圖在臥佛前半身的上方。在〈說法圖〉中共有二十一尊造像，中間的一尊爲結跏趺坐的釋迦牟尼，坐高二百一十公分。佛頭上的髮式爲螺髻，頭頂部有高肉髻，雙耳佩環璫，項後有寶珠形背光，身著大U字形領的袈裟，內著僧祇支，內衣紳帶垂在外面；右手施說法印，左手撫膝。據

《大般涅槃經後分卷上》說：我滅度後，你們四眾應當勤護持我的《大涅槃》。其餘的二十尊像，九尊是

比丘打扮的弟子像，兩尊是菩薩像，均高一百九十公分。弟子像姿態各異，作沉痛哀悼狀，特別是釋迦

右邊的那尊老年比丘像，雙眉睛下垂，嘴角下彎，臉又乾瘦，其情態，在這些形象中，是再生動不過

了。菩薩像，頭上未戴花鬘或花冠，髮向後梳攏成螺髻形的高髻，雙耳佩環璫，身著半臂服飾，內著短

襦，在胸部結紳帶，項下有半圓形的短瓔珞裝飾，肩上有帔帛垂下。菩薩的裝束為四川中唐時期以前四

川石窟中菩薩的典型裝束。釋迦頭部有一尊金剛力士像。另外，在龕的正壁上雕刻有八尊神像，為釋迦

說法時護法的天龍八部。

〈釋迦涅槃圖〉該圖中的主像為臥佛，全身長二千二百八十，頭長三百一十，身寬三百公分，身長與頭

長的比例約為八比一，符合中國古代繪畫中臥式形象頭長與身長的比例。但臥佛的肩寬與身長配合略有

點不當，因此，使得臥佛的形象大有北朝造像那種「秀骨清像」的風格。臥佛的髮式為螺髻，頭頂有高

寬肉髻，眉心間白毫突出，雙耳佩環璫，身著褒衣博帶式袈裟，內著僧祇支，有內衣紳帶垂下。衣紋從

兩肩下垂，在腹部呈階梯狀；雙臂自然地放在大腿兩側，左脅東首，累足而臥，與一般右脅而臥的模式

迥然不同。不過，這並非是由於設計者和雕刻者故意違背了這種由典籍所框定的傳統模式。這是因為該

臥佛是刻在北坡的岩壁上，根據中國古代葬俗，死者入土，都得頭東腳西，以示魂歸泰山。所以，這尊

臥佛即成了頭東腳西，背北面南，左側靜臥的姿態。這完全是由於岩石的方位使其然。在敦煌莫高窟

中，第一百二十號窟的東壁門口上部，畫有一幅〈涅槃變〉，構圖簡單，釋迦牟尼頭南腳北，左脅而

臥，與佛教典籍和傳統造型，顯然不符（莫高窟中僅此一例）。這樣布置，不管依據什麼典籍或習俗，都

難以作出較合理的解釋。

在臥佛的腹部有一俗人裝束的形象，臉形長圓（有剝落），頭頂上有一個風化模糊的方形物，似像束髮

的冠；身著圓領寬袖袍服，呈跌坐姿；臉部朝向釋迦的頭部，兩眼注視釋迦似乎安詳沉睡的神態，左手

的食指和中指把住釋迦的左手腕處。這一系列動作的含意是：釋迦牟尼在娑羅雙樹間臨終說法後，剛好

咽下最後一口氣的時刻。但佛教徒不是說釋迦「死了」，而是說進入了一種很高的精神境界，即「涅

槃）。這個守護在臥佛跟前的俗人應爲誰呢？

在犍陀羅和中亞模式的涅槃圖中，釋迦在涅槃前皈依和守護在他身邊的最後一個弟子是拘尼那竭羅城的梵志蘇跋陀羅（Subhadra）。〔唐〕釋慧琳《一切經音義》卷十八中說：「蘇跋陀羅，阿羅漢名也，唐言善賢，是佛在世時，最後得度聖弟子也。即涅槃經中須跋陀羅是也。」《佛般涅洹經》卷下中說：拘尸那竭羅城有一梵志名須跋陀羅，聞佛將在娑羅雙樹間涅槃，特趨去向佛問法並請求皈依爲弟子。《西域記・卷第六・蘇跋陀羅窣堵波》條說：「鹿林溺西不遠，有窣堵波，是蘇跋陀羅（唐言善賢，舊曰須跋陀羅，訛也）入寂滅之處。善賢者，本梵志師也。年百二十，耆舊多智。聞佛寂滅，至雙樹間……曰：『吾聞佛世難遇，正法難聞，我有深疑，恐無所請。』善賢遂入。……於是善賢出家，即受具戒，勤勵修習，身心勇猛。已而於法無疑，自身作證，夜分未久，果證羅漢，諸漏已盡，梵行已立。……是爲如來最後弟子」。綜合佛典和文獻，安岳這幅涅槃圖中，坐在臥佛身邊俗人裝束的形象應是蘇跋陀羅。6

大足和安岳的釋迦牟尼涅槃圖，題材內容相同，所不同的是造像布局和藝術表現手法。大足的臥佛造型準確，比例適當，體形豐圓。由於該窟多係用圓刀雕刻，因而各部分的線條顯得較爲渾厚柔和。臥佛和眾弟子雖未刻出下半身，但給人一種藏而不露的含蓄美感，這是在其他石窟中少見的。該窟的整個布局充溢著靜穆和崇高的氣氛。安岳的臥佛造型從準確和比例方面看，不如大足的臥佛，它係用一般石窟造像中的臥佛表現手法，刻出全身，一般是右脅臥（大足臥佛就是如此）而它卻是左脅臥，這種改變，主要是由於崖壁方位的緣故。安岳的臥佛體形修長，造型稍嫌平扁；由於多採用立刀陰刻，盡管衣飾線條大刀闊斧，但線條的轉折略顯生硬；佛的面部造型簡煉明確，整個臥佛帶有南朝「秀骨清像」的風格。此外，由於雕刻匠師較注意對弟子面部表情的刻劃，加之臥佛腹部前配上趺坐的蘇跋陀羅，因而使整個構圖生動別緻。

②千手觀音及其他觀音造像

千手觀音造像在四川石窟中較爲常見，但最精美的莫過於大足和安岳的造像。千手觀音造像的儀軌根據佛經所言主要有四種：兩種出自唐智通和菩提流志所譯的《千眼千臂觀世音菩薩陀羅神咒經》；另兩種出自唐伽梵達磨和不空所譯的《千手千眼觀世音菩薩廣大圓滿無礙大悲心陀羅尼經》，均爲同本異譯。前者所說的千手觀音造型要面具三眼、體具千臂，掌中各有一眼，例如大足寶頂大佛灣第八號宋代所造的千手觀音龕。後者所說的千手觀音造型除具兩眼兩手外，身體左右兩邊還應各具二十隻正大手，每隻手各執一法器，掌中各有一眼，例如大足北山第九號晚唐的千手觀音龕、第二百七十三號五代的千手觀音龕。

大足寶頂大佛灣第八號龕的千手觀音，呈善跏趺坐式，頭戴花冠，其背和頭部上方近一百平方公尺的崖壁上刻了一千零七隻手，爲高浮雕，每手執一法器，手心各現一眼，整龕妝金，顯得金碧輝煌。爲什麼要妝金呢？據東密初祖日本弘法大師空海的《秘藏記》說：「千手千眼觀世音具二十七面，有千手千眼，黃金色」。觀音的左側立一男像，頭戴進賢冠，身著團領袍服，雙手執笏；男像左邊立一婦人，頭頂豬首（象首？）。豬首婦人左側下是一老者，仰面蹲跪，手捧口袋，作乞求施捨狀。觀音的右側立一女像，雙手拱揖，女像右邊立一婦人，頭頂象首，象首婦人右側下跪一餓鬼，捧碗作乞求施捨狀。觀音左右側的男像和女像分別名婆藪仙和吉祥天女。婆藪仙在唐、五代四川千手觀音變中比較常見，爲老婆羅門形象。吉祥天女原是婆羅門教的神，後來被納入了佛教密宗神系。在婆藪仙和吉祥天女左右側頭頂象首和豬首的婦女形象，身份是毗那夜迦天和大聖歡喜天，爲夫婦二身相抱象頭人身的形象。《毗那夜迦含光儀軌》中說：「毗那夜迦有多種，或似人天，或似婆羅門，或現端正男女容貌。」

北山第九號龕的千手觀音，善跏趺坐於金剛座上，頭戴花冠，身體左右兩側各刻有二十隻正大手（部分手已損壞），每隻手各執一法器，身上的衣飾明顯帶有唐代輕紗覆體的風格；在左中右三壁上刻有千手

6 本節所引錄的文獻出處，參見《大足石窟圖版說明·註釋》註四十八、註四十九（以下簡稱大足·註釋）；《安岳石窟圖版說明·註釋》（以下簡稱安岳·註釋）註一、二、三、四、五、六。

觀音的二十八部眾；金剛座下方兩端刻有一惡鬼、一窮叟；龕右壁下方刻有一老婆羅門形象的婆藪仙。

北山第二百七十三號龕的千手觀音與北山第九號龕大致相同，只是未刻出千手觀音的二十八部眾。

安岳臥佛溝第四十五號龕有盛唐之際雕刻的一尊千手觀音，呈站立式，像身高一百三十五公分（面部已損壞），豐乳細腰，身上無瓔珞裝飾，身著半臂，幾乎全裸，兩腿上的裙紋成小圓弧階梯狀；上舉兩手各執法器，胸前兩手已損壞，右下手作降伏印，下有一惡鬼，左下手作與願印，下有一窮叟；觀音背後的壁上有陰刻的千手，如孔雀開屏狀，每手掌中有一眼。此外，安岳千佛寨第九十五號龕還有晚唐雕刻的手臂作輪輻狀的千手觀音。佛慧洞也有一龕宋代雕刻的千手觀音（頭已毀），結跏趺坐於蓮臺上，蓮瓣形背光上浮雕有千手、塔、法器等，鑿造年代不詳。但全龕構圖形式與寶頂第八號龕的頗為相似。

資中北岩第一百一十三號千手觀音變窟（圖一）鑿造於唐大中年間（八四七─八五九）。窟中主像千手觀音坐高三百五十四公分，善跏趺坐於金剛座上，近似圓雕，臉形略扁平，頭戴鏤空筒狀高寶冠，身著半臂式天衣，身上瓔珞裝飾繁多。其身體前面有六隻正大手，上兩隻手毀，中兩手施彌陀定印，下兩手各握一數珠串；另在像體背後的岩壁上高浮雕三十四隻正大手，呈輪輻狀排列，每手掌中各有一眼。在窟內的左右壁中上部分別雕刻文殊、普賢菩薩，壁的其餘部份雕刻千手觀音的二十八部眾，在窟左右門楣下方各雕刻一頭戴蛇冠的六字咒王。7

上述的千手觀音造像作品在藝術表現方面各具特色。寶頂第八號的千手觀音，著力於一千零七隻手和手中的法器的刻劃，每隻手和手中的法器互不雷同，富有變化。對觀音體形的表現，卻居於次要地位，因而從形體上看就缺乏一種完整的美感。北山第九號龕、資中北岩第一百一十三號窟的作品更恪守佛經所制定的儀軌，基本反映了《千手千眼觀世音大悲心陀羅尼經》的內容，因此第九號龕和北岩的完全可

7 本節所引錄的文獻出處，參見大足‧註釋：註四、四十二、四十三、四十四；安岳‧註釋：註十二。

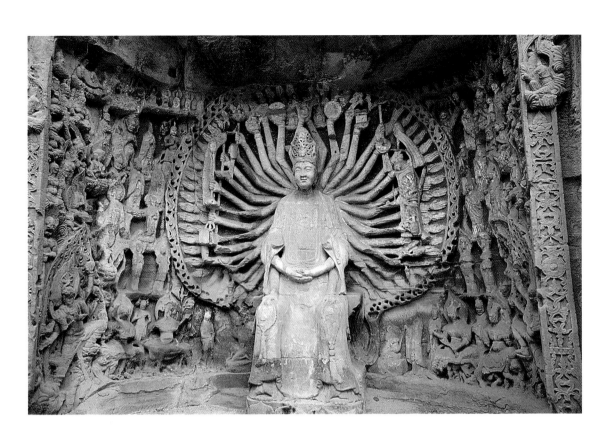

圖一　千手觀音變相窟　紅砂岩　390×420×185cm　唐大中年間（847-859）
主像千手觀音坐高370cm（含座），造像一百餘尊。

以稱得上是四川石窟中最完整的《千手觀音經》變相。但匠師意在忠實於佛經，刻劃了眾多的形象，使得該龕有點龐雜紛亂，從而沖淡了對主要形象千手觀音的表現，還不如北山第二百七十三號千手觀音龕，小巧玲瓏，體態多變。安岳臥佛溝第四十五號龕的作品，雕刻工匠為了表現千手觀音這個中心形象，去掉了繁瑣的裝飾和龐雜的陪襯人物，用深陰刻線條處理千手，作為背襯。同時又吸收了早期石窟藝術表現人物形體美的那種「曹衣出水」的風格，把觀音腿部的衣紋處理成小圓弧階梯狀，使得觀音雙腿的曲線優美美典雅。再將觀音的上半身雕刻成豐乳秀腰，從而更突出了形體的美。

大足北山第一百二十五號龕中的數珠手觀音（俗稱媚態觀音）和第一百三十六號轉輪經藏窟中的不空羂索觀音（原稱日月觀音）等造像，均是北山宋代石刻造像的精品。第一百二十五號龕中的觀音，作少女形象，富於女性美的婀娜身姿，迎風飄舞的帔帛，橢圓形的身光，兩手交叉於腹前，跣足站立在兩朵小蓮花上。第一百三十六號窟中的不空羂索觀音，作中年貴婦形象，臉型豐頤，高鼻櫻唇，下頦作芒果形，目光向下，胸部略敞，身飾瓔珞繁多，六隻手臂全部裸露在外，肌膚光滑細膩，似有彈性。該窟中其餘的觀音，她們的臉形、寶冠、身上繁多的瓔珞裝飾、身光、頭光、手勢等均互不相同。

安岳石羊場毗盧洞第十九號窟宋代雕刻的紫竹觀音 8 側身坐在離地二百公分高的窟中，坐身高三百公分，頭戴寶冠，左手下撐席上，右手撫膝，裸露的手臂猶如蓮藕。俯首右側，雙目微啟，目光向下，容貌美麗端莊，體形豐滿勻稱，只是胸部和大足北山的觀音一樣作童胸。衣飾華麗而不濃艷，背後襯以蓮瓣形的火焰背光和身光、紫竹、淨瓶。兩邊配以觀音救眾生脫離苦難的八幅浮雕圖，右邊的為墮岩、遇火、逢獸、刑戮；左邊的原刻因龕壁坍塌不存，清代重修和補刻。

觀音造像在唐、五代、宋初的四川石窟中最常見。佛教傳播說觀音能救眾生出各種危難，《法華經‧普門品》云：「佛告無盡意菩薩，善男子，若有無量億百千萬億眾生受諸苦惱，聞是觀世音菩薩，一心稱名，觀世音菩薩觀其音聲，皆得解脫」。9 觀音的稱謂有六觀音、七觀音，乃至三十三觀音。一般佛教顯教所造的觀音都是指《法華經‧普門品》和《觀無量壽佛經》中的觀音。本文上述的觀音，除不空羂索觀音外，均指前者。在藝術表現手法上，北山第一百二十五號龕中的觀音特重其姿態；第一百三十

六號窟的不空羂索觀音，著重刻劃臉型和手臂。匠師以精湛的雕刻技藝，賦予她們不同的內涵。安岳毗盧洞的紫竹觀音，在臉型、姿態、手臂等的藝術表現方面，兼有前二者的特點，觀音兩旁再配以八幅救難圖，就成了《法華經‧普門品》變相（或稱觀音變），內容比前二者更為豐富。在全國幾個大型的石窟中，石刻的觀音變僅此一處。

(3) 華嚴經系統變相

安岳圓覺洞石窟造像群中有一開鑿於北宋慶曆四年（一○四四）的〈圓覺洞〉，以《大方廣圓覺修多羅了義經》為題材。該窟高五百四十，寬四百八十，深一千公分。窟的正壁坐法、應、報（實際上刻的為阿彌陀佛）三身佛，左右兩壁各坐六菩薩，均為圓雕；可惜現在所有的造像頭部已被毀壞，有的甚至延及胸部（五十年代初，該窟內的造像大部份還保存完好）。左右兩壁無任何裝飾。在該窟窟口外的右壁上刻有一慶曆四年（一○四四）的《真相寺新建圓覺洞記》碑。碑文中有一段是用宋儒的思想來解釋佛教的「圓覺」：「所謂圓覺者……日父子仁、兄弟睦、朋友信、夫婦和。利則思義，氣則思和，酒則思柔，色則思節」。[10]

大足寶頂第二十九號圓覺道場窟，鑿造於南宋中葉（十二世紀中期），窟高六百零二，寬九百五十五，深一千二百一十三公分。正壁上刻三佛，中像為頭戴寶冠的毗盧佛，右像為釋迦佛，左像為阿彌陀佛；左壁刻六菩薩，依次為文殊、普眼、彌勒、威德自在（即大勢至）、淨諸業障、圓覺；右壁刻的六菩薩依次為普賢、金剛藏、清淨慧、辨音（即觀世音）、普覺、賢善首。所有的佛、菩薩像均為圓雕。在兩壁菩薩的頭部上方又裝飾有高浮雕的宮殿、樓臺、亭閣、人物等圖景，題材內容為〈華嚴五十三參〉。該窟在整個大足石窟中顯得最富麗堂皇，保存也最完整。

8 「紫竹觀音」的稱謂源於當地民間口頭相傳，時代不詳。

9 《大正藏》第九卷，五十六頁中。

10 全文載道光板《安岳縣志》卷七，該碑現存，文字部份磨泐。

安岳華嚴洞的雕鑿時間要早於大足寶頂圓覺洞。該洞高六百二十，寬一千零一十二，深一千一百三十

公分，窟面略呈正方形。在華嚴洞的正壁上，中間是頭戴寶冠、結跏趺坐的毗盧佛，其兩旁爲跨青獅、

騎白象的文殊、普賢。而不是像寶頂圓覺洞那樣，毗盧佛的兩旁爲阿彌陀佛和釋迦佛。左右兩壁各列五

菩薩，合正壁的文殊、普賢，總數爲十二菩薩，其名號與寶頂圓覺洞十二菩薩的相同。左右兩排菩薩的

頭部上方所浮雕的宮殿、樓臺、亭閣、人物等題材內容也是〈華嚴五十三參〉。比寶頂圓覺洞的保存得

更好。後者因水浸蝕，有些風化模糊。華嚴洞因洞更寬、更高，雕像更大些，因而看起來更宏偉壯觀。

安岳華嚴洞和大足寶頂圓覺洞的藝術表現手法極其相似。兩洞中的佛、菩薩、人物等，不僅臉型、頭

上的寶冠、衣飾、左右兩壁上的浮雕基本相同，經過壓縮折疊，下裾自然垂下，堆積在菩薩趺坐的臺座上。這種

追求質感的手法，近乎泥塑的效果。盡管安岳華嚴洞中的菩薩姿態較大足寶頂圓覺洞中的略爲放逸一

些，但就整體布局來看，大足寶頂圓覺洞比安岳華嚴洞略勝一籌。在大足寶頂圓覺洞正壁三佛的供桌

前，有一圓雕呈跪姿的菩薩，雙手合十，作問法狀。這一尊菩薩並不是多出的一尊，它是一向佛問法

的十二圓覺菩薩的化身；它不但使得圓覺洞中呈現出動態的氣氛，而且還能令觀者想像到這樣一種情

景，十二菩薩次第從座位上下來，跪在佛面前問法，又分別回到自己的臺座上去。這種巧妙的構思，顯

然是鑒於安岳華嚴洞在布局方面有點呆板而作的大膽改進。

在大足、安岳兩地石窟遺址中，還有一個反映《華嚴經》內容的變相，而且保存狀況較爲完好的窟是

〈毗盧道場〉，係大足寶頂第十四號窟，在大佛灣北岩孔雀明王窟的右邊。該窟窟頂及左壁在清代曾經坍

塌，後經修復，但左壁的造像現在沒有保存。該窟窟正中連後壁鑿一八角攢尖雙重檐亭座，其周壁上浮

雕欄杆、人物、臺閣、花草，正面向窟口處上層的臺盤右端刻有「翅頭城」三字，左端刻有「正覺門」

三字。亭座下雕刻一蟠龍，側首向外。座上雕四柱，每柱上雕一蟠龍，翹首上望。亭座上部正面開一

龕，內中刻毗盧佛。佛頭戴寶冠，身著袈裟，呈結跏趺坐姿，雙手結大日如來劍印，嘴邊放出兩道毫

光，從亭座繞於窟的四壁上。四壁上刻有七處九會佛、菩薩像。左壁現只存一普賢和一白象。右壁刻文

殊，其座下有一青獅。座外是八大部王參拜。文殊和普賢之間，刻有法慧菩薩、功德林菩薩、金剛幢菩

薩、金剛藏菩薩等，各呈跏趺坐姿入於無量三昧。在諸菩薩頂上刻有七處九會各像。

右壁上部：右一，毗盧佛坐普光明殿，係東方金色世界不動佛，偕文殊菩薩，乘祥雲來詣佛，宣說
「十信」。

右中，毗盧佛坐於夜摩天宮寶莊嚴殿，王執笏來迎。功德林菩薩承佛威力，演說「十住」。

右二，毗盧佛坐於他化自在天，金剛藏菩薩和解脫月菩薩，侍佛兩側，承佛威力，講說「十地」。

右三，毗盧如來由兜率宮下降，入摩耶夫人母胎，摩耶夫人夢白象入懷，安詳立於六牙白象旁。

左壁上部：現只存普賢菩薩立於佛側，入不思議脫門如來方便功德海，談說「十解脫門」。

其餘的應是佛在忉利天說「十住」，兜率天說「十回向」，皆在左壁上損壞不存。

窟門口頂部壁上左右各雕刻一「飛天」獻貢。左邊刻毗盧佛坐於普光明殿。普賢菩薩入華嚴三昧，普

眼菩薩承佛威力，宣說「十定業」。

右邊刻毗盧佛坐於逝多林大莊嚴閣，自入頻申三昧，明妙覺果法。普賢、文殊承佛力，說圓滿平等因

果。門頂「飛天」側刻善財童子參拜，左邊參拜普賢菩薩，得普賢行願海；右邊參拜如來，諸佛如來以

大悲心為體。善財童子於諸佛前禮敬、稱贊，供養所有功德，回向一切眾生，無有厭倦。

「毗盧道場」，就是華藏世界，華嚴性海。包括華嚴一部五周四分教義，和七處九會佛菩薩。四分：

信、解、行、果。五周：即五因果，所信因果、差別因果、平等因果、成行因果、證入因果。五周四分

教義，表現在七處九會之內。七處：即菩提場、普光明殿、忉利天、夜摩天、兜率天、他化自在天、逝

多林。九會：即菩提場成最正覺智，入三世平等，滿一切世間，順十方國土，在華藏界毗盧性海；二

會，普光明殿說十信；三會，忉利天說十住；四會，夜摩天說十行；五會，兜率天說十回向；六會，

他化自在天說十地；七會，普光明殿說等覺妙覺；八會，重會普光明殿，普賢答所成果，教相差別圓融

無礙；九會，逝多林說果法界，「智慧圓滿，周遍世界，所住無礙。」這些深奧的哲理內容，通過數量

不多的精美造像，居然能得於如此簡單明瞭的宣傳，眞是令人嘆爲觀止！11

如果把寶頂〈毗盧道場〉這幅立體的華嚴經變相還原成平面繪畫，那就與法人伯希和得自敦煌石室中

所出的〈七處九會〉絹畫十分相似（圖二）。

這幅絹畫分爲九個方格。中段中央爲：第三會忉利天宮會，正下方圖爲：初會菩提道場成最正覺智，

順十方國土，住華藏世界毗盧性海，該圖中，毗盧佛結跏趺坐，右手施說法印。其左右兩邊分別趺坐金

剛藏、解脫月菩薩；兩菩薩的上中下左右側各趺坐九名菩薩。正下方圖右邊爲：二會普光明殿說十信

圖。上段中央圖爲：四會夜摩天說十行；其左邊爲：六會他化自在天說十地；右邊爲：五會兜率天說十

回向。中段中央右邊圖爲：七會普光明殿說等覺妙覺；左邊圖爲：九會逝多林說果法界，智慧圓滿，周

遍法界，所住無礙。各會的構圖形式大體相同，與寶頂的比較，差異不是很大，可見那時華嚴經變相的

構圖，從西域到內地，似有著共同的結構模式。12

⑷地獄變相

代表作品，其一爲安岳圓覺洞第八十四號龕。該龕係平頂長方形龕，高二百、寬二百八十、深九十公

11 參見大足‧註釋‧註五十一。安岳‧註釋‧六十九。

12 參見ONO（Genmyō）‧小野玄妙‧kegon-kyō hensōni tsuite華嚴經變相的研究（A propos du Sūtra de Huayan），Taishō 12（1923）（réimprimé in Ono Genmyō gejitsu chosakushu, tome IX‧小野玄妙佛教藝術著集作，第九卷‧Tokyo, Shōwa52 ［1977］）。

MATSUMOTO（Eiichi）‧松本榮一‧Kegon-kyō bijutsu no tōzen 西域華嚴經美術的東漸‧The Eastward propagation of Aratamsaka-Sūtra Art, in Kokka 國華 no. 548, 549, 551, 1936.

HAYASHI（Yūkai）‧林侑海‧Tonkō Senbutsubō ni okeru Kegonkyō shichi-shoku-e zuzō ni tsuite 敦煌千佛洞中華嚴經七處九會圖像的研究（A propos de l'image Sept Lieux des Neuf Assemblées du sūtra du Huayan dans les grottes de Dunhuang）Mikkyō Kenkyū‧密教研究‧no. 67, 1938, pp.193-210, Kōyasan Daigaku Kenkyūkai.

ISHIDA（Hisatoyo）石田尙豐-Kegonkyō-e 華嚴經繪畫（Sūtra d'Avatamsaka illustré）Nihon no bijutsu‧日本的美術‧no. 270, Tokyo, 1988.

13 本節內容研究出典，參見大足‧註釋‧註三十二、五十八、五十九；安岳‧註釋‧註三十三。

18

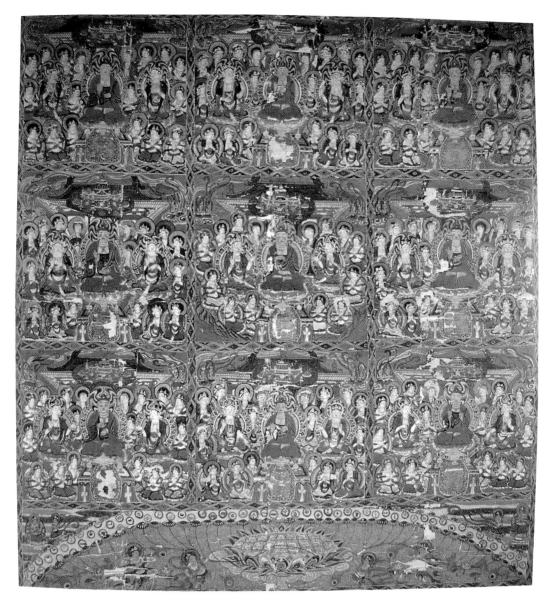

圖二　華嚴經變相　七處九會　絹本著色　縱194×橫179cm
五代時代（十世紀初）　巴黎基美美術館藏

敦煌華嚴經七處九會絹畫
示意圖

5	4	6
7	3	8
2	1	9

分。龕正壁上中部刻主像地藏，頭戴帔風，作半跏趺坐姿。地藏寶座右下側角處有一隻蹲伏的狗。正壁下部刻一大圓圈，表示「業鏡」。圓圈內有一婦人殺豬、羊。圈外左邊右一小吏捧案卷，右邊一鬼卒揪住一婦人頭髮作毆打狀。這幅圖畫面表示的內容是：目蓮母親青提夫人生前殺牲，不敬三寶，死後墮地獄；由於其子目蓮虔心念佛，青提夫人遂又投胎王舍城變成一隻黑狗，之後又復為女人身。另外，龕正壁其餘部分和左、右壁上各雕刻五冥王和一司官，合為十大冥王和二司官。龕的下沿還刻有諸地獄中懲罰的場面。這幅變相圖是綜合《佛說盂蘭盆經》、《佛說十王經》，以及《目蓮緣起》變文等內容而製作的。

其二為大足寶頂第二十號龕，該龕平頂（原毀，現修復），高一千三百八十、寬一千九百四十公分。造像分為四層次。龕正壁上部一、二層正中為高浮雕結跏趺坐的地藏；第一層十個圓龕中各趺坐一佛。第二層，在地藏的兩側各列五冥王一司官，每一像下面刊刻有題贊。第三、四層為地獄諸圖，有戒酒圖、寒冰地獄、剉碓地獄、鋸解地獄、黑暗地獄、截膝地獄、刀船地獄、鐵輪地獄等，每一圖中都刻有韻文和經文。除兩幅圖像外，其餘圖的內容和經文出自中土早佚的《大方廣華嚴十惡品經》。該經係公元六世紀末期中國高僧撰寫的。據《大唐內典錄》卷十記載，〔隋〕費長房的《歷代三寶記》就已將該經攝入「偽妄」中。敦煌石室中曾發現有《大方廣華嚴十惡品》的寫經卷，字句與寶頂二十號龕中刊刻的各段經文大同小異。大足寶頂十冥王和二司官的題贊均出自寫經卷《佛說十王經》的「贊曰」。敦煌石室中至今共發現有二十餘卷《佛說十王經》，其中十餘卷的卷首題有「成都府大聖慈寺沙門藏川述」。

中國六朝之世，佛典中並無十王的名稱，地獄十王，作為圖形有所表現，但具體名號還是始於唐代成都沙門藏川。他編撰《十王經》，不僅對後世佛、道二教影響甚遠，就是在唐代也影響甚大。《十王經》中所談到的冥司眾神，有閻羅王、泰山府君（或作太山大王）等地獄十王，並有司命、司錄、現報、速報等司官，牛頭馬面等獄吏獄卒；至於地獄中的各種設施，如：業秤、業鏡、奈何橋等，以及其他的鬼神物事，有的出自佛經，有的是由道教及民間宗教信仰轉變而來的，有的恐怕就是藏川本人自創的。《十

王經》在唐代已是非常盛行的了，敦煌石室中所出的二十種寫經卷，足資說明，後來地獄十王的觀念一直爲民眾所信仰，有關十王的故事也就越來越多，添加的成份更爲龐雜，到了北宋又由此而發展成爲道教的《玉歷寶鈔》。《十王經》的影響之深遠由此可見。

安岳和大足的〈地獄變相〉，都包含有《十王經》的成份。但安岳的構圖內容更多地與敦煌變文《目蓮緣起》相接近。敦煌的是採用俗文學的形式，以文字、採用鋪設、誇張的手法來表現佛經中所說的地獄情景，不受空間的限制。而安岳採用的是雕刻形式，受空間的制約，只能用高度概括的手法，以典型的形象來表現佛經中有關地獄的內容，換言之，安岳的還僅僅是《十王經》和有關佛經描述所謂地獄的雛型。13

(5)大佛母孔雀明王經變相

在四川石窟中，單獨表現孔雀明王形象的爲大足北山第一百五十五號窟，以經變形式表現的有大足石門山第八號窟，寶頂山第十四號窟、玉灘第二號窟，以及安岳雙龍場報國寺的一窟，均製作於宋代。

上述幾窟《佛母孔雀明王經變》，其主要情節出自《佛母大孔雀明王經》。據該經卷上說：薄伽梵在室羅伐城逝多林給孤獨園聽佛說法，時有一苾芻名叫莎底。出家不久，新近受圓爲比丘。彼學毗奈耶教，爲眾比丘破薪營澡浴事。有一大黑蛇從朽木孔出，螫莎底比丘右足姆指，莎底比丘爲毒所中，受大苦惱。佛告阿難陀，我有摩訶摩瑜利佛母明王大陀羅尼咒，有大威力，能滅一切諸毒、怖毒、災惱，攝受覆育一切有情，獲得安樂。

石門山第八號窟爲平頂窟，窟高三百二十八，寬三百三十二，深二百三十一公分，窟門的高寬與窟同，離窟門九十五公分處有一中心柱。中心柱正面的主像爲佛母孔雀明王，趺坐於蓮臺上。佛母面容端麗，頭戴花冠，耳垂珠璫；上身著對襟輕紗天衣，下身著襦裙，胸飾瓔珞。佛母體有四臂；左手捧經篋，右上手執如意珠；左下手執扇，右下手握蓮蕾，項後有圓形火焰頭光。佛母所趺坐的蓮臺馱於一孔

雀背上，孔雀作展翅欲飛狀，其尾翎上翹呈扇形展開，形成佛母的舉身光，並起到支撐窟頂的作用。

窟中壁造像，表現該窟的中心內容，從左至下爲三層。第一層：爲十羅漢，均呈站姿，姿態各異，有執拂塵的，有雙手施祈禱印的，挑擔的，拄杖的，降龍的，伏虎的，等等。第二層：中部爲三立像，頭戴弁冠，身著圓領朝服，手執木笏，立於雲朵之上。在三像的左側，爲呈飛翔狀的金色孔雀王。第三層，爲該經變所要表現的主要情節。左部正中爲阿難，作驚訝束手狀，其左側爲莎底比丘，趴在地上；阿難的身後有一斧，右有一大枯樹，一蛇自樹洞中爬出。在阿難、莎底比丘的左上方，有一神將提一長槍，向東方追去。

寶頂山第十三號〈佛母孔雀明王經變〉窟，係平頂窟，窟高五百九十，寬五百六十，深二百六十公分。主像佛母孔雀明王，頭戴七葉寶冠，每葉中刻一小坐佛。明王耳璫臂釧，胸飾瓔珞，體有四臂。其左上手執羽扇（孔雀羽毛？），左下手捧貝葉經；右上手執蓮蕾，右下手捧蟠桃，身後有淺浮雕的雙重寶珠形背光。佛母跏趺坐於蓮座上，蓮座托在一雙翅展開作欲騰飛狀的孔雀背上。

窟左壁造像分爲兩層。上層圖中刻有一樹，一大蛇纏繞在樹幹上，樹下有一大石，莎底比丘被毒蛇螫後，匍伏於石上，石旁刻立的阿難，雙手合十作祈禱狀。阿難的身旁雕刻有經文：「大藏經云：有一苾芻，名曰莎底，出家未久，來□□園（其餘文字泐）」。這一畫面，與石門山的大體相同。該壁下層雕刻有一犬，犬右側不遠刻有一龜和一虎。

窟右壁造像分爲三層。上層刻二神將，一執鞭，一捧盒，中層刻有二羅漢。[14]

北山第一百五十五號龕，爲中心柱窟形制的平頂窟，窟高三百四十七，寬三百二十二，深六百零七公分，離窟門三百一十八公分處有一中心柱。中心柱正面雕刻孔雀明王像，該明王的造型與石門山的大致相似。在明王背光左側有鐫造者的題名，「丙午歲伏元俊男世能鐫此一身」。題刻中的「丙午歲」，應爲宋靖康元年（一一二六）。

北山的這窟造像，與石門山、寶頂、安岳的以佛母孔雀明王爲主像的經變有所不同。該窟中只有單純

的明王造像，窟的左右兩壁上刻千佛像。這種差別，是由於密宗複雜的曼荼羅流入市井閭巷後，隨著信徒和供養的需要而不斷簡化所產生的。在四川石窟中，同一題材的造像，構圖內容或簡單或複雜，這種情況比較常見。

除上述的外，大足玉灘、七拱橋的佛母孔雀明王造像均已風化殘毁。

安岳雙龍鄉報國寺大殿背後的岩壁也有一窟佛母孔雀明王變相圖。該窟鑿造於宋代（大致在北宋末南宋初），窟高四百七十，寬四百三十八，深二百一十公分。窟正壁下部雕刻一立體全身孔雀，羽翼豐滿，形象逼真。孔雀背上馱著八瓣蓮臺，蓮臺上趺坐孔雀明王。明王頭戴寶冠（寶冠式樣和裝飾的卷草紋與安岳華嚴洞中菩薩的相同），胸飾瓔珞，身著雙領下垂式寶繒，耳璫臂釧，左手持開敷的蓮花，右手執一孔雀翎（現已殘）。在佛母孔雀菩薩右邊的岩壁上，雕刻一組圖像站立在雲層上，圖像中有四人。第一個武官裝束，頭戴盔，身著袍襖，雙手拱揖；其餘三像，排列在第一個形象的下面和後面，前兩個頭戴盔，身著窄袖袍襖，一個頭戴進賢冠。在明王菩薩右邊的岩壁上有兩幅圖。

第一幅靠近明王身體右邊。圖中有六個形象，第一個頭戴進賢冠，身著袍服，雙手捧物向明王菩薩作呈獻禮品狀，其餘爲文職人員裝束。第二幅中，有三個頭戴盔，身著甲飾的形象；一個執矛，一個雙手捧鼓形物（法器？），一個持長竿，竿上的幡原有刻字，因岩壁剝落而不存；一個頭戴束髮冠，身著甲飾，正張弓搭箭向右前方作射擊狀。這幅圖的右前方有一個形象，三面六臂，髮上豎，下身著裙，作不敵敗逃狀。兩組圖的內容應是表現《佛說無能勝幡王如來莊嚴陀羅尼經》中所說的帝釋天與阿修羅鬥戰的情景。

在窟正壁下部孔雀兩邊，各雕刻一頭戴盔，身著袍襖，雙手拱揖，體繞帔帛的武官。

該窟在五十年代初就作爲民居的一部份，窟口外兩邊的岩壁上可能原有圖，但卻無法探究。15

14 這窟造像，根據全部造型風格，無疑是宋代作品。但有個別專家認爲：「可能是明代開鑿的孔雀明王龕」。參見閣文儒：《中國石窟藝術總論》，二百八十六頁，天津古籍出版社，一九八六年版。

15 參見大足·註釋·註五十、八十四。

以上四幅孔雀王經變相，很值得研究。

北山第一百五十五號窟的孔雀明王造型與石門山第八號窟的造型極其相似，明王菩薩的臉型，頭上戴的寶冠，四臂的姿勢和所執的器物，蓮瓣形的背光，都如出自同一個工匠或同一支工匠世家雕刻。兩窟鑿造的年代相距不遠。北山的鑿造於「丙午歲」，為「靖康元年」（一一二六）；石門山的緊靠該處第六號〈十聖觀音〉窟，該窟大部份觀音的造像記中有「辛酉紹興十一年」（一一四一），其間相距僅十五年。但石門山的是一幅有情節的變相圖，而北山的只是一身明王造像。

安岳孔雀明王，為一面兩臂，臉型和服飾與安岳高升大佛岩、茗山寺的菩薩相似，卻與寶頂的孔雀明王不太相似，但兩窟中孔雀的造型頗為相似。安岳沒有表現佛經中莎底比丘破薪被大黑蛇螫咬中毒悶絕的情節，可兩窟中其餘形象造型：頭型和所著的服飾卻大體相似。寶頂山大佛灣造像開創於南宋淳熙年間（一一七四—一一九〇），那麼，其孔雀明王窟的鑿造年代也不會早於「淳熙」；安岳孔雀洞距大足寶頂約為四十五公里，其鑿造年代明顯早於寶頂，有可能後者以前者為藍本而又加以增刪而製作。這兩處的造型風格特徵相似之處較多，似為另一支工匠世家的作品。

⑹柳本尊十煉圖

〈柳本尊十煉圖〉，在四川石窟中規模大的有兩處，一在安岳石羊場毗盧洞第八號窟；一在大足寶頂第二十一號窟。毗盧洞第八號窟係平頂窟，高五百六十，寬一百四十，深四百五十公分。窟正壁中部為圓雕的毗盧佛像，坐高二百八十公分，不含座。頭戴寶冠，其雙手施大日如來劍印。佛像左、右上方和兩邊的壁上分兩層排列柳本尊十煉圖，上三圖下二圖，左、右合為十圖，每圖中的主像係柳本尊。十圖的名稱依次是：煉指、立雪、煉踝、剜眼、割耳、煉心、煉頂、捨臂、煉陰、煉膝，每圖下面有一橫長方形碑，碑文為關於柳氏的宗教活動事跡。

大足寶頂第二十一號窟，平頂，全高一千四百六十、寬二千四百八十六公分。窟正壁上半部為柳氏十煉圖，下部為十大明王。十煉圖中的主像為柳本尊，十圖內容與安岳毗盧洞的相同，僅具體形象有些差

異，每圖下面橫長方形碑中所刊刻的有關柳氏宗教活動事跡的字句，與安岳的略有差異。

柳本尊（八四三—九〇七）是一個唐末五代活動於西蜀的宗教人物，有關他的生平事跡，缺乏準確的文字記載。南宋紹興十年（一一四〇）眉州青神縣中岩寺華嚴祖覺禪師（一〇八七—一一五〇），根據幾本文字「鄙俚」的傳記，撰寫了〈唐柳居士傳〉。眉州居士張岷爲該傳作了跋語。根據傳中記述：柳氏應爲一棄嬰，長大後爲居士，習誦大輪五部咒，在峨眉、成都、新都、廣漢一帶自殘肢體進行宗教傳播活動，在今新都彌牟鎮建有寺院（與大足寶頂聖壽寺同名）。他和其門徒曾得到蜀王的賞賜和封號。到南宋時期，生於紹興二十九年（一一五九）的大足米糧溪人趙智鳳到彌牟雲遊三年，16回大足後，開創寶頂大佛灣摩崖（石窟）造像，據說前後經營了七十餘年，並尊柳氏爲祖師。

一九四五年四月，以顧頡剛先生爲首的「大足石刻藝術考察團」將寶頂大佛灣摩崖造像鑒定爲趙智鳳創立的宋代佛教密宗道場。以後研究大足石窟的學者極少有對此提出異議。對此，筆者認爲：唐、宋中央政府爲了維護財政賦稅和壯丁的來源，對出家爲僧、尼、道士、女冠者，均定有嚴格的制度，每年剃度的人數也作了相應的控制，並頒發正式的度牒，承認其身份。柳趙二人，異代不同時，均未正式出家，沒有得到官方頒布的承認他們爲正式僧人的度牒，又與唐開元年間（七一三—七四一）三大士所創立的中國佛教宗派無任何嫡傳和間接的師承關係。因此，趙柳二人恐非考察團所認定的「密宗祖師」，只能是民間佛教組織的領袖。

柳本尊雖不是中國唐代佛教密宗的傳人，但筆者根據有關文獻考察，他是獨自以居士身份修習密教的卓越者，他依據自己對密教（以及那時佛教其他教派，甚至道教）的理解和修行，創立了一個以部分密教經典爲主體思想的宗教組織，其活動範圍也僅限以成都爲中心的川西地區（其影響有可能達於沱江和涪江流域地區，即唐末、五代的劍南東川所轄治的部份地區），爲了與唐代正統的佛教密宗相區別，所以

16 據〔明〕劉畋人：《重修寶頂聖壽院記》，民國版《重修大足縣志》卷一，碑中說是「雲遊三畫」，應是三天。「大足石刻考察團」解釋爲「雲遊三年」，以後竟成了定論，本文姑從其說。

17 參見大足‧註釋：註六十；安岳‧註釋：註五十四、五十五、五十六、五十七、五十八、五十九、六十、六十一、六十三、六十四。

筆者將柳氏所創立的這樣一個地方性佛教密宗組織暫名定爲「四川密教」。[17]

趙智鳳與柳氏教派並無直接和間接的師承關係。趙氏五歲出家爲小沙彌，十六歲時就到柳氏教派的聖地彌牟雲遊三年。他爲什麼要到彌牟去呢？筆者猜測，他有可能是聽說了有關柳氏的傳奇故事或者見到過安岳毗盧洞的十煉圖。不過，趙氏在彌牟壽聖院如何修習，師承何人，不見諸任何記載。傳說寶頂山大、小佛灣的造像雕鑿工程都是由他一手在南宋淳熙年間（一一七四—一一八九）主持開鑿的，但現在無任何文獻資料證明，這是一個值得非常認真探討的難題。

筆者的考察意見認爲：在唐王朝時期，由善無畏、金剛智兩三藏法師開拓，由不空、惠果二大阿闍黎所弘傳、發揚的密教，都是有體系和傳承關係的正純密教，18唐武宗會昌五年（八四五）法難，這種正純密教遭到沉重打擊。不過，唐代正純密教的某一尊（或某些尊）神像，或某一（某些）部密教經典，被晚唐和其之後的宗教人物所創立的宗教團體（或組織）所攝取，仍分化獨立持續其生命於各地，終於廣被信仰。所以，這種分化的和中國唐代正純密教無傳承關係的密教，乃是從唐末五代一直演繹到兩宋的密教。但兩者雖貌似，而「神韻」畢竟相去甚遠了！從柳本尊到趙智鳳的「四川密教」教派就是屬於這種性質的密教。至於爲海內外學術界所爭論不休的寶頂大小佛灣造像區是否係趙智鳳開創的密宗道場，我們還應該作精心的考察、比較，研究其核心內容和思想，才能得出正確的結論。

【大足、安岳宋代佛教石窟造像藝術特徵】

四川正式有年號的佛教造像比雲崗石窟還要早，19但石窟寺造像卻比雲崗、龍門、天龍山、鞏縣，以及西域和河西走廊等地的石窟寺晚些。所以，海內外學者在對中國石窟寺作分期斷代時，忽略甚至輕視了四川石窟，至少也是沒有給予足夠的重視。[20]

本世紀八十年代初期，四川大足、安岳、邛崍、丹稜、資中、蒲江、夾江、合川、仁壽等地的石窟造像逐漸被「發現」，並爲世人所知。這些造像，絕大多數有佛教的，也有道教的，其造型之精美，數量

之龐大，是北方、中原石窟造像所不能與之相匹敵的，它們爲中國石窟藝術增添了一個新的歷史篇章！

特別是安岳、大足宋代佛教龕窟中的各種佛、菩薩、天神，其形象造型、雕刻技藝和構圖模式等，完全

脫離印度、西域（廣義的）、中國北方以及中原早期石窟藝術的臼範，充分反映了中華民族自身的色彩和

審美趣味，爲中國石窟藝術的分期開創了一個自成體系時期。所以有必要在此處簡略述議印度佛教雕刻

藝術。

印度的佛像雕刻始於貴霜王朝（Kuṣāṇa）時代（公元一世紀至三世紀）的犍陀羅（Gandhāra，或譯作甘達

拉）和秣菟羅（Mathurā，或譯作馬土臘）。

犍陀羅，在今巴基斯坦北沙瓦一帶，包括毗連的阿富汗東部地區。從公元前三二六年亞歷山大入侵，

到大夏（Bactriane）希臘人一百三十餘年的統治，犍陀羅深受希臘文化、希臘雕刻的影響。貴霜王朝第

三任君主迦膩色迦（Kanishka），崇信佛教，在犍陀羅大規模興建伽藍，雕刻佛像。這種犍陀羅佛像被稱

作爲希臘式佛像。類似希臘雕刻的太陽神阿波羅（圖三），俊美文雅，風度翩翩。那橢圓的臉形，與額頭

連成直線的筆直鼻樑（希臘鼻子），月牙形的細長眉毛，深深的眼窩，薄薄的嘴唇和豐滿的下巴，顯然是

典型的希臘面容。而頭頂的肉髻（據說是天生成爲戴王冠而長的，屬於佛陀所具備的所謂三十二種妙相

18 善無畏、金剛智（包括一行）、不空，《宋高僧傳》有傳（參見《大正藏》第五十卷，頁715-716、711-712、732-733、712-714）。惠果，《宋高僧傳》無傳，其事跡載《大唐青龍寺三朝供奉大德狀》（《大正藏》第五十卷，頁294-296）。

19 〔清〕光緒壬午年（一八八二）出土了一件劉宋元嘉二年（四二七）的淨土變石刻，它比四川省博物館現藏的茂縣出土的南齊永明元年（四八三）無量壽佛像，要早五十六年，比雲崗最早的造像也早十四年。

20 〔法〕維克托·色伽蘭（Victor Segalen）的《中國西部考古記》中說：「再就諸唐刻（指他考察過的四川一些石窟）完全相類一點而言，其最早之廣元千佛岩，不逾七三一年時，距龍門造像之盛，已有百年。吾人得謂四川之唐代佛教石刻，爲龍門唐派之流傳品也」。參見馮承鈞譯本，上海商務印書館，民國十九年十二月初版，第54頁。色伽蘭氏的觀點欠妥，筆者曾數次架長梯，攀上千佛岩中層，考察其中的「三聖窟」（即三世佛），係典型的北朝造像。《中國大百科全書·考古學》卷「中國石窟寺考古」條中說：「七—八世紀的隋唐盛世，中原龕像典型所在——各種淨土變和密教形象已南遍四川，西及新疆」，「中國各地石窟龕像的發展演變，盡管都還具有地方特徵，但卻都程度不同的受到全國主要的政治中心和文化中心所盛行的內容的影響。中國大百科全書出版社，北京·上海，一九八六年版，第六百九十九頁。這種觀點頗有把四川石窟藝術視作中原石窟的「影子」之嫌疑。

之一），眉間白毫（智慧的光源）和項後的圓光，則標明了佛陀的印度人身份。這些佛像的頂上肉髻，被

希臘雕刻常見的優美自然的波浪式鬈髮所覆蓋；眉間白毫用一個凹雕的小圓窪表示（原來可能嵌有寶

石）：頭光為一輪小型素面圓片。佛像身披通肩式袈裟，褶襞厚重，衣紋交疊，毛氈的質感非常清晰，

類似希臘雕刻像身上所著的長袍。佛像面部表情平淡，冷靜，半閉的眼睛中流露出沉思冥想的神態。這

顯然符合禁欲主義的僧院藝術主題，或許也受到「高貴的單純和靜穆的偉大」希臘古典美學主義思想的

影響。犍陀羅佛像大都面型類同，神態冷漠，缺乏生氣，而且一般像的人體比例粗短低矮，不如希臘的

那樣勻稱協調。犍陀羅佛像的雕刻材料，通常採用青灰色的雲母質片岩，色雕幽暗、沉著、冷峻，增強

了佛像的古樸、莊重、肅穆，但也使得佛像呈現出呆板、沉悶、冷漠的格調。21（圖四）

秣菟羅，距新德里東南約一六一公里，位於恆河支流葉木納河（Yamuna）西岸，自古是商業、宗教和雕

刻藝術的名城。像犍陀羅一樣，秣菟羅佛教造像藝術只不過更強調了印度本土的傳統。喜愛裸體，崇尚

肉感，是秣菟羅雕刻的傳統風格。秣菟羅雕刻的材料，大多採用帶有桔黃色斑點的紅砂石，色調明亮、

熱烈、浮燥，增加了裸體雕像的肉感。例如現存的秣菟羅雕刻的夜叉（yakṣas），形態

各異，姿容妖冶，肉感豐腴（圖五）。夜叉又名藥叉。藥叉女是印度民間崇拜的小神靈，在佛經中被列為

護衛佛陀的「天龍八部」之一。這些藥叉的造型，頭部向左傾側，胸部向右扭轉，臀部又向左聳出，構

成了優雅的S形曲線（tribhanga）。這是古代印度藝術家塑造女性人體美常用的三屈法，突出了女性人

體軀幹各部份的美點。那些雕鏤精緻的金屬環飾和珠寶項鏈，也似乎是為了襯托女性裸體的豐腴柔美。

秣菟羅雕刻的這種肉感強烈的民間藝術，與犍陀羅雕刻那種禁欲主義的僧院藝術，形成了強烈鮮明的對

照。犍陀羅佛像偏重沉靜內省的精神內涵，而早期秣菟羅佛像重在表現健壯裸露的肉體。所以，犍陀羅

21 參見〔印〕LOLITA NEHRU（羅里塔·尼赫魯）：ORIGINS OF THE GANDHĀRAN STYLE A Study of Contributory Influences（犍陀羅造像風格的起源——對其影響的研究）：2.The Graeco-Roman Contribution to the Gandhāran Style（希臘——羅馬對犍陀羅風格的建樹）·pp12~28·3.Bactrian Influences（大夏的影響）·pp29-37·DELHI OXFORD UNIVERSITY PRESS，1989年德里 牛津大學出版社 一九八九年）。

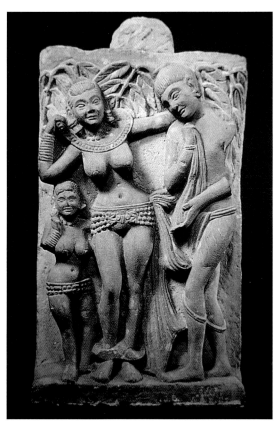

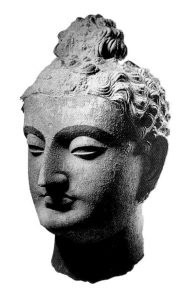

圖三　佛頭　犍陀羅出土　青灰岩
高61cm　公元四～五世紀
柏林印度美術博物館藏

圖五　夜叉女　秣菟羅出土　紅砂岩
35.5×18.5cm　公元一～二世紀
印度加爾各答博物館藏

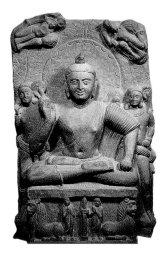

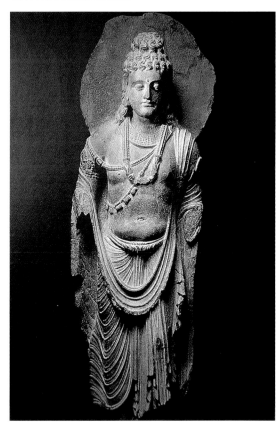

圖六　鹿野苑轉法輪像　黃沙岩
66×43cm　公元二～三世紀
印度加爾各答博物館藏

圖四　思惟菩薩　犍陀羅出土　紅砂岩
高102cm　公元二～三世紀
柏林印度美術博物館藏

佛像和初期秣菟羅佛像，各有長處與不足，只有互相融合，才能產生完美的形象。22

貴霜時代佛像雕刻的兩大中心，是犍陀羅和秣菟羅。笈多（Gupta）時代（公元四世紀初至七世紀初）佛像雕刻的兩大中心，是秣菟羅和薩拉那特（Sārnāth）。秣菟羅在地理位置和藝術風格上，都介於犍陀羅和薩拉那特之間，起到了把犍陀羅的希臘式佛像轉變爲印度式的重要作用。秣菟羅的雕刻匠師既重視本土的文化傳統，同時又非常擅長吸收外來藝術的專長。公元二世紀，秣菟羅佛像雕刻便開始借鑒犍陀羅雕刻藝術中的某些希臘化雕刻技法，逐漸從初期秣菟羅佛像向笈多樣式的秣菟羅佛像演變：臉型由方圓而橢圓；雙目由全睜而半開，新月形的眉更加修長，眼簾向外鼓並越垂越低；頭上的波紋髮髻變成了螺髻（印度本地人天生的髮式）；頸部的兩道折痕，變成了三道蠶紋，這兩相都是佛經上所說的佛陀的三十二相好之一；佛像身著袒右肩的袈裟，逐漸變成了圓領通肩式的薄衣，衣褶爲一道道平行呈U字形或V字形階梯狀線條的衣紋；四肢和軀幹逐漸變得修長，比例勻稱；項後的圓光由平板素面變成了中心光輻射狀的車輪輻條狀光芒、或蓮瓣光瓣和卷草紋相結合的圖案（圖六）。這樣經過兩三百年造型藝術的經驗積累，秣菟羅的佛像雕刻藝術完成了犍陀羅佛像的印度化，完成了從貴霜時代希臘式佛像向笈多印度式佛像的過渡，實現了外來影響與印度本土傳統藝術高度完美的融合，並沿著中亞絲綢之路傳入西域各國和中土。

笈多時代佛像雕刻的另一種新樣式是薩拉那特樣式。薩拉那特，位於恆河中游比哈爾邦貝拿勒斯（Benāres）附近，相傳爲釋迦牟尼成道後初次說法的地方，即佛經中所說的鹿野苑（Mrgadāva）初轉法輪，度憍陳如五個弟子。笈多時代，薩拉那特既是佛教朝拜的聖地，又是佛像雕刻的中心。薩拉那特的佛像雕刻，據說有可能受到公元四世紀後期秣菟羅佛像的啓發和影響，在五世紀初葉盛行起來，並迅速發展而達到極盛時期。23

薩拉那特樣式的佛像著名代表作是薩拉那特出土的淺灰色楚那爾砂石雕刻的〈鹿野苑說法的佛陀〉。佛陀全身都籠罩在靜謐的氣氛中，面部表情寧靜、安詳，眼簾低垂，目光直接凝視鼻尖，流露出冥思靜慮

參見〔印〕R.C.SHARMA（R.C.夏爾馬）：BUDDHIST ART MATHURĀ SCHOOL（佛教藝術，秣菟羅流派），Section One 1.

BUDDHISM IN MATHURĀ（佛教在秣菟羅），pp35-71；Section Three，7．BUDDHA IN THE ART MATHURĀ（秣菟羅藝術中的佛陀），Wiley Eastern limited and New Ase International Limited，1995。同註二十一，Section Three，8．CHRONOLOGY OF THE BUDDHIST ICONS OF MATHURĀ SCHOOL（有紀年的秣菟羅流派的佛像），pp161-220。

23

圖七　典型的薩拉那特樣式
佛陀立像　中印度　砂岩
78.1×34×20.6cm
公元六世紀

圖八　文殊菩薩　印度比哈爾邦出土
紅砂岩　95×47cm　公元八世紀
印度加爾各答博物館藏

的內心崇高的精神世界（圖七）。佛陀身披的圓領通肩袈裟，薄於輕紗，薄於蟬翼，薄到了難以形容的程度，若有若無，若隱若顯，簡直像玻璃般完全透明。把本來毫不透明的淺灰色砂石，雕刻得如此晶瑩明澈，輕虛空靈，顯露裸體的全透明衣紋，充分表達了印度民族理想化的男性人體美。這種文質並重，形神兼合，既樸素又華麗，既莊嚴又優美，使得精神美成為肉體美的內在靈魂，肉體美成為精神美的直接表現。這種顯露裸體的全透明衣紋，是薩拉那特樣式佛像的最獨特的美點，最典型的特徵。24

笈多時代以後，佛教在印度本土日漸衰微，逐漸被印度教同化，衍變為密教。密教雕刻的佛像不遵循古典主義的平衡與和諧，而是助長浮華纖巧，艷麗繁飾的傾向，濫用裸體誇張變形，過分強調肉感，渲染色情，盡管這樣的佛像很佔優勢，但卻遠不如笈多時代的佛像純潔，文靜和健美。25（圖八）、（圖九）

在了解和認識印度佛教雕刻藝術的基礎上，筆者試依據對大足、安岳石窟多次地參觀考察，對其宋代佛教雕刻造像藝術特徵簡要論述於下：

(1) 形象造型氣韻生動

大足、安岳宋代佛教龕窟中佛、菩薩像的面型，既沒有雲崗石窟造像形象的印度或西域面相，也不同於龍門石窟造像形象的豐滿臉形，而是地地道道的中國人形象。它不屬於北方粗獷雄偉的作風，卻具有南方或江南地區纖秀柔美的儀態。比較唐代的更加採用了寫實的手法。但北宋至南宋紹興的為一類型，紹興以後的又為一類型。紹興以前的佛像雖然仍像唐代的那樣，無論體型大小，神態仍表現為慈祥可親，莊嚴肅穆，但形象和表情卻帶有幾分女子氣。例如：安岳圓覺洞第十六號窟；安岳華嚴洞、茗山寺龕窟中的佛像；大足妙高山、石門山的佛像，身高多在三百至六百公分之間，一般不作正面，多側身而立，目光俯視。紹興以後的佛像又作正面，女性溫柔的氣韻消失了，雙目有固定的格式，一般都作微啓狀，似乎靜默若有所思，觀者很難通過眼神去揣摩佛的內心世界。

菩薩的造型，特別是水月觀音形象的出現，其姿態比佛的顯得更放逸、瀟灑自如。安岳、大足等地石窟中的菩薩像，姿態有半跏趺坐、遊戲坐、安逸坐，只是其形體大多纖弱，呈裊裊婷婷狀，表現出一種

同註二十二．9．MATHURĀ AND OTHER SCHOOLS OF ART（秣菟羅與其他藝術流派），pp221-234。

參見（英）IN THE IMAGE OF MAN The Indian perception of the universe through 2000 years of painting and sculpture（男性偶像，對印度二〇〇〇年繪畫和雕像的總體感性認識），9. MYTHOLOGY OF SHIVA AND THE GODDESS（神秘的濕婆和女神），pp213-226, Hayward gallery, London 25 March-13 June 1982. Catalogue published in association with Weidenfeld and Nicolson London, 再參見（德）PALAST DER GÖTTER 1500 Jahre kunst aus Indian（眾神殿，印度美術一五〇〇年），p92, PL. 47 Bodhisattva Avalokiteśvara（觀音菩薩）；p93, PL. 48 Bodhisattva Siddhaikavira Mañjuśrī（文殊菩薩）；p99, PL. 54 Die Göttin Mahāśrī Tārā（吉祥多羅神），以及對這三尊神像的詳細解釋（類似例子甚多，不贅），DIETRICH REIMER VERLAG BERLIN, 1991／92.

圖九　妙吉祥度母
印度比哈爾邦出土　青灰岩
83.5×44.5cm
公元十二世紀
印度加爾各答博物館藏

病態的美。為了突出菩薩清俊飄逸、婉約秀麗的形象，其周身所繞的帔帛呈飛狀。例如：大足北山第一百二十五號龕的數珠手觀音。這尊觀音的形象神韻之美，在其姿態。觀音頭部微領，身軀稍傾，斜曳腰身，所披的天衣質薄輕柔，帔帛迎風飄舞，有「吳帶當風」的韻味，沒有裝飾豪華的寶冠瓔珞，沒有對比鮮艷的濃厚彩繪。其身軀傾斜的弧度，與身後輪光的圓形彎度，以及三條帔帛飄起的弧線，三者在布局上構成一幅無比調和、無比優美的畫面，其形態的美妙動人、婀娜多姿，比天龍山造像的寫實手法，更柔美、更女性化，完全超出了菩薩應具備的莊嚴典雅，所以後人將這尊觀音俗稱為〈媚態觀音〉。

又如：北山第一百一十三號窟中的水月觀音像，臉形微豐圓，宴坐於臺座上，呈遊戲坐姿，屈右膝置一腳於臺上，右手置於右膝上，帔帛飄落於四周，其臉部呈現出一股自然安恬、愉快瀟灑的神情。宋代，不僅石窟雕刻中，就是在單鋪的畫或塑像中，這種水月觀音的造型幾乎成為一種規範的模式。

如果說上述的觀音像呈現出動態的美，那麼大足北山第一百三十六號轉輪經藏窟中的普賢菩薩則表現出靜態的美。普賢菩薩，據佛典中所述，與文殊菩薩應是男性，並以德行第一著稱。但此處的普賢菩薩是以非常溫柔而又美麗的女性形象表現的，其身體微微前傾，身材修長，臉形眉眼姣好，神態有一種含蓄的美。這尊像被俗稱作「東方維納斯」。像這樣有俗稱的菩薩像，在安岳宋代佛龕窟中，還有毗盧洞、華嚴洞中的〈紫竹觀音〉、〈風流觀音〉。

這些菩薩之所以有俗稱，說明宋代雕刻師完全是以寫實的手法以世俗中年青美麗的女性來表現菩薩形象，這與四川其他唐代石窟雕刻的寫實手法不太一樣。唐代雕刻師在刻造那些美麗的菩薩形象時，既注意到形象應表現的「人性」，同時又照顧到形象的「神性」。因而唐代菩薩是「人性」和「神性」的統一性，換句話說，即理想和現實的統一產物。宋代雕刻師過於注重菩薩的「人性」，卻有意或無意忽略了其「神性」。可以說已經脫離了宗教藝術的特定要求，成為一般的美女雕刻。宗教藝術是為傳播宗教服務的，不能不打上宗教的烙印，如果任意美化，那就脫離了宗教藝術的特殊任務。因此，從另一方面來

看，爲了取悅觀者和信徒的審美感，宋代佛教藝術的「世俗化」比唐代的走得更遠。

但是，南宋紹興以後，菩薩女性化的特徵，與佛像的一樣，也逐漸消失了。例如：安岳華嚴洞和大足寶頂圓覺洞，前者鑿造於北宋末南宋初，後者至少也不早於南宋中期。兩者的窟形制、題材、布局結構等，大抵相同，但安岳的菩薩造型形象就比大足的要顯得更加清俊秀美。

菩薩形象，除了雕刻精美，裝飾複雜外，手印及手中執物種類之多，爲一大特色。例如各種名號的觀音（包括其他菩薩）所執物有：數珠、寶珠、寶印、寶瓶、蓮花、如意、寶鏡、寶籃、寶經、貝葉、不空羂索……等等，式樣繁多，不勝枚舉。特別是自中唐以降四川石窟中所出現的數量眾多的千手千眼觀音像，騎坐獅子、白象的文殊、普賢像、騎乘孔雀的大佛母孔雀明王像，更爲前代石窟所沒有。

這種生動的形象造型，不僅表現在單個的龕窟中，而且特別還以一系列令觀者感動的形象表現在大足寶頂大佛灣的經變圖中。

在大足的經變圖中，雕刻師取材於現實社會中的事例，運用雕塑的語言，也塑造了很多生動感人的形象，雕刻和繪畫比較，前者較後者在某些方面受到了相當大的限制。例如：爲了表現黑暗和光明，繪畫可用色彩來表現。那麼雕刻師是如何表現的呢？在大足寶頂第二十號地獄變相圖中，爲了表現黑暗地獄，雕刻師塑造了一對摸索行走的瞎眼夫婦形象；表現寒冷，塑造了兩個蜷縮成一團、赤裸上身、咧著嘴的形象，他們在冰天雪地中凍得栗栗發抖；鐵床地獄中，一個形象掙扎著身軀，反手抓背，表現難以忍受的火燎炙烤；鑊湯地獄中，一馬面獄卒一手揪住一人的頭髮，一手捉住其雙腳，將他扔進油鍋，一女像以手掩面，體現慘不忍睹。這些情景都是非常生動而富於創造性的。

事實上，寶頂山這幅巨大的〈地獄變相〉正是那時現實社會中下層人們的苦難寫照。黑暗地獄中的瞎眼夫婦和寒冰地獄中的受凍人，不正是現實生活中貧無立錐之地的窮人嗎？那地獄中施加在悲慘號叫的人們身上的各種酷刑，不就是衛護封建社會秩序的刑罰的再現嗎？在地獄的頂上，正中是地藏菩薩，各司職能的十王排列在兩邊，「罪犯」都要由他們審理判決，這難道不是對人世間封建社會執法機關的真實表現嗎？這幅幅圖按照宗教的要求，應該造成一種恐懼氣氛，使信徒感到佛法的「威嚴」，因而在大多

數畫面中，或多或少地作了此誇張，不過由於雕刻師主要採用了寫實的藝術手法，著重形象造型、動態、表情，使得全圖中的各個畫面都顯得生動真實，遂能夠起到震懾觀者心靈的作用。

又例如：寶頂大佛灣第十七號〈大方便佛報恩經變〉，中心主像釋迦佛大體呈圓雕，在佛像左右兩邊的岩壁上間隔用高浮雕表現佛本生和佛傳故事，內容絕大部分是宣播佛前生、今生為人子行孝的傳說。每一幅圖的內容都非常生動有趣。根據佛本生經，有些圖中應表現血淋淋的場面。如釋迦因地行孝割肉供父母，釋迦剜眼出骨髓為父王和藥，釋迦因地剜肉燃燈供養佛，釋迦因地修行捨身濟虎。可是此處的每一幅圖畫都壯哀而不悲傷，淒淒慘慘的情節是由刊刻在岩壁上的經文講述的。最能吸引觀眾和信徒的是全圖下面採用對比和對稱結合式的構圖。全圖的右邊最下層表現〈六師外道謗佛不孝圖〉，通過幾個謗佛不孝後幸災樂禍、手舞腳蹈的形象，反襯出了左邊的〈釋迦親擔父王棺〉圖。該圖，據《佛說淨飯王般涅槃經》中所說：如來躬身，自願擔於父王之棺。時四大天王俱來赴喪長跪，白佛：願聽我等，抬父王棺，佛即許之。四大天各變人形象，以手擎棺，抬於肩上。舉國人民，莫不啼哭。如來躬身，手執香爐，在棺前行走。而此處卻讓釋迦親抬父王棺。據經文所述，抬棺的只有四人，加上釋迦應為五人（據經文中原述：願為淨飯王抬棺的還有阿難、難陀、羅雲）。在寶頂小佛灣有一組先於這幅圖的作品（畫面現風化），抬棺送葬者共有十九人之多，著重突出隆重的儀仗隊伍，釋迦的形象並不顯著。但在大佛灣這組高浮雕的圖裡面，表現抬棺的只有三人，共用一根抬槓。釋迦在前呈正面表現，表情肅穆莊重，直立以雙手扶槓。另外兩個天王臉部被抬槓遮住（其中一個只露出一隻眼，流露出哀傷的神情），身體前躬表現了用力狀，以突出棺輦的重量，但這卻與釋迦的動作極不協調。圖中三人抬棺的配搭非常彆扭，送葬的也只有阿難、難陀、羅雲，顯然與實際情況不相符合。但簡練生動的構圖使觀者感受到的是表現了釋迦的孝慈和崇高，而用不著去挑剔某些在印度佛經中根本沒有的故事情節。

（2）雕刻技藝神奇入化

大足、安岳宋代佛龕窟中的雕刻技法與中國其他石窟寺早期的大不相同。現在我們還可以看到早期

佛、菩薩造型一般是以幾個大的方塊爲主，雙腿呈結跏趺坐構成一個橫方塊，呈善跏趺坐姿或立姿時，

雙腿又構成一個直方塊，形象上半身構成一個扁的直方塊，頭部（包括佛像頭頂上的肉髻）又構成一個直

方塊；甚至面部也是由方塊組成的，略呈矩形的眼眶，直方塊似的鼻子，幾乎爲橫菱形的嘴唇，整個形

象造型就是這樣由三個大的方塊再輔以其它小方塊而構成的。這在雲岡和龍門石窟中特別突出，四川廣

元千佛崖、皇澤寺北朝和初唐的一些作品就也有類似的風格。

我們將安岳華嚴洞和大足北山轉輪經藏窟的造像，與北朝的簡樸雄壯和唐代的艷麗豐滿相比較，具有

不同的風格，而是典雅秀麗，技藝水平極高，堪稱中國宋代石窟的精華和代表作。雕刻師熟練處理體、

面、線的關係，細密的繁瑣的衣紋和瓔珞，也與整體構圖協調統一，爲雕像增加了豐富的層次和色彩感，

密集的裝飾形成的陰影夾襯簡潔的臉龐、黑白相間，使得面容呈顯白淨而漂亮，如：華嚴洞窟中的菩薩

形象，以及轉輪經藏窟中的普賢形象。而轉輪經藏窟中的不空絹索觀音，豐頤的臉龐和手臂如有彈性及

體溫，嘴唇圓潤如櫻桃小口；同窟中玉印觀音的嘴唇卻是採用幾何面的硬轉折，但不顯得生硬，反而使

輪廓更加鮮明。形象衣紋是用線的走向，起伏和摺疊關係來表現的，其中有緩急輕重和抑揚頓挫，與宋

代「吳家樣」（即仿吳道子筆意）絹畫（或壁畫）中表現衣紋的技法是一致的。這是比早期北朝石窟藝

術中的簡單平直線條，以及唐代石窟藝術中類似印度秣菟羅、笈多的單純平行圓弧線條，豐富美妙得多。

例如：華嚴洞窟和寶頂圓覺道場窟中菩薩寶座上垂下或堆積的頗似泥塑的下裾和岐帛，其線條猶如漣漪

狀的水波紋；而大足石門山十聖觀音窟左壁、妙高山第四號窟左壁、北山第一百八十號窟中的眾觀音，

其身上衣裙的褶紋，是採用繪畫中富有彈性的鐵線條描來表現的，剛勁而又柔和，頗似迎風飄舞的柳枝條。

敦煌壁畫中對形象的製作，有起稿線、定形線，其間或加以提神線，起稿線和定形線一般都不相吻合。

壁畫完成時最後的定形線，則是作品成敗的關鍵，現在在某些壁畫上還可看到賦彩時不斷修改的痕跡。

大足、安岳宋代佛龕窟中的作品，如上所述：在最初雕刻粗坯時可能如壁畫一樣有起稿線，但我們現在

所看到的都是以定形線表現出來的作品，無論是表現菩薩嫵媚臉龐那柔弱無骨的線條，還是那表現衣紋

瀟灑勁挺的線條，沒有一絲敗筆，可見雕刻師用刻刀駕馭線條的技藝已達到了爐火純青的境界。

作為安岳、大足宋代佛龕窟的代表作品，華嚴洞和轉輪經藏窟，兩相比較也可看出雕刻風格技法的不

同。前者富麗堂皇，以宮殿樓閣的「神仙世界」作為背景，襯托細緻柔美的菩薩，刀法圓潤，衣紋和裝

飾壓束不大，追求質感，講究衣紋的轉折起伏。後者的背景簡潔，刀法剛勁，陰線較大，衣紋壓縮較

大。

通過以上的分析說明，我們可以看到大足、安岳宋代雕刻師是如何認識和掌握運用線。一方面形象本

身存在著各種不同美感的線，並隨對象、材料、環境的改變而不同。另一方面形象的外輪廓雖然是面，

但是人通過不同角度觀察透視的結果，也可以概括為線，或假定成線，強調成線，用變化不同的線就可

以十分簡潔地把形象的結構表現出來。而西方雕塑藝術可以說很不重視，甚至是蔑視線條。近代法國著

名雕刻大師羅丹曾在其遺訓中對青年藝術家說：「你們要記住這句話，沒有線，只有體積。當你們勾描

的時候，千萬不要只著眼於輪廓，而要注意形體的起伏，是起伏在支配輪廓。」

羅丹本人的作品基本上表現了他的這一重要觀點，在他之前的西方文藝復興時代的雕塑大師的作品也

主要是追求體積感和重量感。

而安岳、大足宋代石窟中的雕刻師至少早於西方雕塑大師三、四個世紀就處理好了形象線和面的關

係。石窟中的形象，不管是圓雕，高浮雕或淺浮雕，本身就是具有體積的，佔據著一定的空間，形體塊

面對雕刻來講是實際存在的，而不是像在平面上造型的繪畫，僅僅是給人以體積、塊面的感覺。中國造

型藝術的重要特徵之一即是用線造型。華嚴洞窟和轉輪經藏窟，以及石門山十聖觀音窟、北山第一百八

十號窟、妙高山第四號窟中的眾菩薩形象，做到了既有雕刻必然要存在的塊面，又有受中國繪畫技巧影

響的線條，每兩個面的交界線，都是線描造型中準確優美的「線條」。因此，安岳、大足宋代佛龕窟中

那些「線」和「面」高度結合的作品，和西方的雕塑作品在藝術風格上截然不同。

除此之外，安岳、大足宋代雕刻師還善於利用對比襯托來突出質感。華嚴洞、轉輪經藏窟、十聖觀音

窟，以及安岳、大足其他一些宋代龕窟中的菩薩像，其臉龐、裸露至肘部的小臂或更上面一些的胳膊，

給觀者豐潤細嫩，皮膚具有彈性的女性肌肉質感。這不僅是肌肉部份本身雕刻得恰到好處，而且還利用沉重的寶冠，繁多的瓔珞，在面部周圍造成線條密集的不平滑表面，以及衣紋起伏轉折中的平直線面，把臉蛋、肌肉襯托得更加細膩光潔。

同是宋代的作品，雕刻師採用的藝術處理和雕刻技法也不同。大足北山第一百七十七號窟的泗州僧伽大聖、釋寶志、道明和尚，簡樸淡雅如白描；而安岳圓覺洞第十一、二十號窟的寶瓶觀音、蓮花手觀音，毗盧洞的八難（即水月）觀音，大足北山第一百五十五號，石門山第八號窟的佛母孔雀明王則如工筆重彩。

中國北方、中原早期的石窟寺比較重視龕窟的裝飾。雲崗北魏的還要顯得簡單一些，而龍門石窟北朝晚期至唐前期的龕窟裝飾，不能不使人感到：畢竟是由於有帝王和大貴族的資助，方才顯得如此雄偉壯觀，富麗堂皇，天龍山、南北響堂山的那些石窟也注意龕窟的裝飾。

但安岳、大足的佛龕窟，唐代的就不是非常重視龕窟的裝飾，宋代的則更遜一籌，而是將這種裝飾的美學趣味提高到這樣一個高度，即：為了突出形象的美，而把裝飾重點轉移到佛、菩薩的衣飾和花冠上。衣飾中那些偶然而多餘的轉折和起伏，如上概略所述。特別是菩薩的花冠，中唐以降至宋代的菩薩的花冠，其圖案裝飾或將幾何形加以壓縮，或將蔓形植物（即唐卷草）紋加以壓縮，以花冠正中的裝飾（多為小化佛像）為對稱表現，並呈鏤空狀。這既是印度佛教雕刻藝術所望塵莫及的，也是中國北方、中原早期石窟藝術所能根本不能相比擬的。

《大足、安岳石窟中鐫匠人考》

規模宏偉、氣勢磅礴的大足寶頂大佛灣石窟造像，過去多認為是建造寶頂時「首創」（參見《民國重修大足縣志·卷首卷》），其實，相當部分是集中了安岳石窟和大足其他地方石窟的精華。例如：上述寶頂第八號窟的千手觀音、第五號窟的華嚴三聖、第十三號窟的佛母孔雀明王經變相、第十四號窟毗盧道場，第二十號窟柳本尊十煉圖、第二十九號圓覺道場窟，等等，都可以在安岳石窟（和大足其他地方石

窟遺址）尋覓到出處。但是大足寶頂石窟造像顯然不是簡單摹仿或原樣複製安岳石窟造像，而是在繼承、集中後者精華的基礎上加以創新和發展。特別是，宋代大足、安岳有兩支隊伍以鑿造佛、道教像為職業的工匠隊伍，這兩支隊伍係伏氏、文氏家族。根據筆者的考察資料，這兩支隊伍兩宋時期活動在資中、安岳、大足等地區，留下了不少其父父子子、子子孫孫輩的造像，從北宋中期（元豐五年，一〇八二）至南宋後期（淳祐初年，一二四一）歷時兩百餘年。僅在大足、安岳就保存有宋一代伏氏、文氏工匠鑿造佛、道教像的碑刻題記。

大足伏氏家族工匠在當時宋代昌州轄治地區所留下的石窟造像題刻有：

靖康元年（一一二六），「丙午歲，伏元俊鐫記」（大足北山佛灣第一百七十七號泗州僧伽大聖窟）。

靖康元年（一一二六），「丙午歲伏元俊，男世能鐫此一身」（大足北山佛灣第一百五十五號大佛母孔雀明王窟）。

紹興十三年（一一四三），工匠伏麟鐫「玉皇大帝」（大足舒成岩第五號窟）。

紹興二十三年（一一五三），「任鐵匠造龍樹菩薩一位，工匠伏小八鐫」（大足北山多寶塔內第六十號龕）。

紹興二十四年（一一五四），造娑羅雙樹示寂像，伏小八鐫（大足北山多寶塔第六十四號龕）。

紹興二十二年（一一五二），都作伏元俊、伏元信，小作吳宗明，鐫東岳大帝（大足舒成岩第二號龕）。

紹興二十四年（一一五四），何正言，男鄉貢進士何浩造地藏、引路王菩薩，鐫匠伏小六（大足北山佛灣觀音坡一號龕）。

在安岳石窟中，現能見到文氏工匠鐫名的題刻有三處：

紹興二十一年（一一五一），工匠文仲璋、鐫刻住岩居士趙慶升像（淨慧岩第六號龕）。

紹興二十一年（一一五一），工匠文仲璋、男文瑝重鐫三尊（淨慧岩第十五號龕）。該龕龕楣上雕有文氏夫婦的像，觀其像貌，時年約五十左右，他大致生於北宋哲宗或徽宗在位時期。

紹熙三年（一一九二），「作大佛事，郡人攻鐫文瑝，男師錫、師□，重修中尊並長壽王如來」（千佛

寨第二十四號窟）。

在大足石窟中，現能見到文氏工匠鐫名的有：元豐五年（一〇八二），岳陽文惟簡、男文居政、居用、居禮鐫毗盧佛龕（石篆山七號龕）。

元豐六年（一〇八三），造老君窟（石篆山八號龕）。

元祐八年（一〇八五），岳陽文惟簡鐫誌公和尚龕（石篆山二號龕）。

元祐元年（一〇八六），岳陽鐫作文惟簡、男居安、居禮，刻文殊、普賢龕（石篆山三號龕）。

元祐五年（一〇九〇），供養弟子嚴遜，岳陽處士文惟簡鐫孔子窟（石篆山六號窟）。

紹聖元年（一〇九四），鐫作匠人文居道，造觀音一龕（石門山四號龕）。

紹聖元年（一〇九四），弟子楊才友，造山王龕，文惟一，男居道施手鐫（石門山十三號龕）。

紹聖三年（一〇九六），奉佛女弟子趙氏一娘子，造釋迦佛、香花菩薩，鐫作文惟一，男居道刻（石門山三號龕）。

紹聖三年（一〇九六），岳陽文惟簡，男居安、居禮鐫地藏，十王龕（石篆山九號窟）。

紹興六年（一一三六），處士文玠鐫作聖母龕（天山鄉峰山寺七號龕）。

紹興十年（一一四〇），鐫作處士東普文玠，造觀音龕（佛安橋六號龕）。

紹興十四年（一一四四），東普工匠文仲璋，侄文玢、文珠，造三教窟（妙高山二號窟）。

紹興十八年（一一四八），普州工匠文仲璋、男文琇、侄文愷等造此數洞（玉灘十一號龕）。

紹興二十七年（一一五七），東普工匠文琇鐫觀音窟像（玉灘五號龕）。

紹興二十九年（一一五九），東普處士文玠，男孟周，造老君像（高坪鄉石佛寺三號龕）。

乾道三年（一一六七），東普文玠，男文孟周、文孟通鐫刻天尊像（郵亭鄉佛耳崖二號龕）。

乾道八年（一一七二），東普處士文孟周造三教窟（佛安橋十二號窟）。

淳祐初年，「東普攻鐫文惟簡玄孫元藝刻」（楊柳鄉靈崖寺二號龕）。

資中東岩有一保存相當完好的釋迦牟尼佛窟，未編號。該窟高四百二十五，寬三百一十，深一百七十

41

公分。窟內刻呈站姿的釋迦佛一尊，立高四百公分，其面部和身軀略側向窟的左面（圖十）。這尊佛的造型與安岳圓覺洞內第十六號窟釋迦牟尼佛像極為相似。窟右壁中部現存一則鐫刻殘記：「岳陽□□文（缺字）／男仲寧仲淵侍（以下至第三行因風化磨泐缺）」。文氏工匠「仲」字輩在安岳、大足等地開龕造像均在南宋紹興年間（一一三一——一一六二），因此東岩這窟造像也應是紹興年間的作品。題刻中的「（文）仲寧」、「（文）仲淵」與「文仲璋」當係同族同輩份的人，但前兩者除了東岩這窟像，就再無遺跡可尋覓了。

中國擅長繪畫和雕刻的能工巧匠，留下姓名的，最早有武梁祠的衛改，後趙的解飛，兩晉的戴逵，那時畫工和雕工沒有作截然劃分。至唐代有宋法智、**寶法梁**等，開始專以雕刻著名。據《益州名畫錄》載，唐末五代宋初，蜀中擅長雕塑和妝修的大師有：許侯、雍中本、程承祚等。但四川石窟中，有唐一代直至宋初，造像龕窟中，幾乎都不題刻鐫造工匠的姓名。至北宋元祐（一〇八六——一〇九三）以降到南宋紹興年間（一一三一——一一六二），在安岳和大足石窟造像中，鐫刻工匠的姓名頻繁出現。據《宋史》中記載，當時為從事各種技藝的人們設置了畫院、書院、琴院、棋院、文思院、少府監，及將作監等。而文思院、少府監、將作監，都是工官，其將作監分東西八作。文氏工匠中，有文玠題刻名作「處士文玠」，「處士」在宋代屬道士一派，顯然文氏工匠世家（包括伏氏世家）是被官方認可專攻石刻造像的大師。由此可見：宋代大足、安岳石窟中匠師鐫刻自己的名號，其意義有二：一、雕刻工匠在宋代，因有專門的管理機關，以及給予一定的地位，鐫作匠再不是處於下層無聲無名的普通百姓，地位得到了一定的提高。二、這些題名的一系列造像就是宗教藝術考古斷代的「標型物」，考察者可以根據它們鑒別和研究其藝術風格，而且在安岳和大足石窟中，還有許多無題刻的造像，那麼也可以據此判定它們的歸屬。

大足和安岳原來都屬於四川省行政劃區，一九九七年三月十八日重慶市設立為直轄市後，大足縣劃屬重慶市管轄，但大足和安岳石窟藝術卻不會因此而受到分割。海內外旅遊者在參觀大足石窟後，不妨驅

車前往安岳石羊鎮附近的華嚴洞、毗盧洞、茗山寺去觀賞絢麗多彩的宋代佛像，石羊鎮距大足縣城只有四十三公里。

圖十　釋迦牟尼佛　紅砂岩 425×310×170cm　主像立身高400cm　南宋紹興年間（1141-1162）

【大足石窟圖版說明】

【北山佛灣】

北山，古名龍崗山，海拔五百六十公尺，位於大足縣城西北方向二點五公里處。北山石窟造像發端於晚唐昭宗景福元年（八九二）。當時昌（大足）普（安岳）渝（重慶）合（合川）四州都指揮使兼靖南軍節度韋君靖在龍崗山建永昌寨，同時雕鑿佛教造像。北山石窟，經五代至南宋紹興時期，歷時二百五十餘年始建成現存的規模。北山石窟造像現主要集中在佛灣，其餘散布在營盤坡、觀音坡、佛耳岩及其他處。

北山石窟造像的最早考察和研究者為清代嘉慶二十三年（一八一八）曾任過大足知縣的甘肅武威人張澍（一七七六—一八四七），他著有遊覽大足石窟的文章十篇，以及《大足金石錄》、《蜀典》等書。

一九六一年三月四日，「北山摩崖造像」被公布為全國重點文物保護單位。

北山佛像灣石窟造像，一九四五年以楊家駱、顧頡剛為首的「大足石刻考察團」經過登記統計，編為二百五十二號（內有碑三、摩崖線刻圖一、經幢五，造像和妝修的題刻以及摩崖文字近百通），約三千六百六十四身，其中佛像、菩薩像、神像等，三千一百九十九身，供養人像四百六十五身，完整率

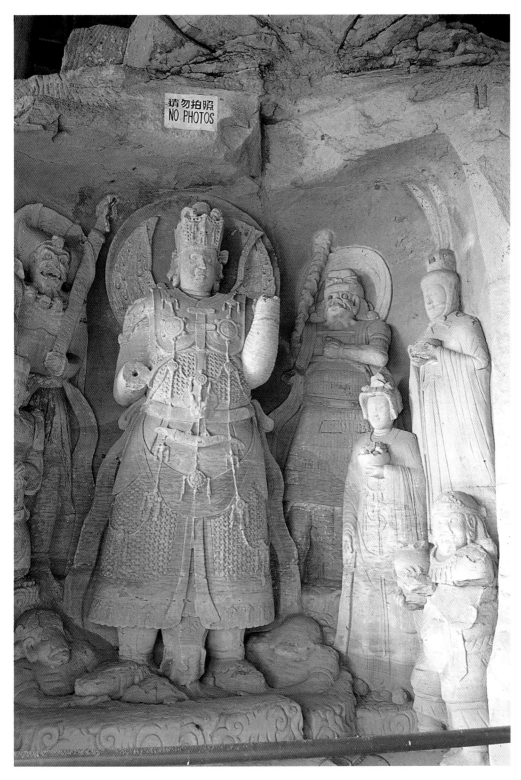

為百分之十一點一。

五十年代，大足文物保護管理所對佛灣重新登記編號，通編為二百九十號。

一九八四年，四川省社會科學院和大足縣文管所等單位共同組成考察團，編纂了《大足石刻內容總錄》，對深入研究大足、安岳，以及四川其他地方的石窟起到了拋磚的作用。

圖版一　毗沙門天王，該神的名號係梵文Vaiśravana的音譯，漢文即北方多聞天王，又名兜拔天王。這個神原是印度古代的財神（Kubvera），1或者施福的神，在古代中國新疆和闐和大夏等地區被作為保護神。2第五號龕中的主像面南站立，身著七寶莊嚴金剛甲，雙足下有二夜叉作雙手用力捧靴狀，左名尼籃婆，右名毗籃婆。天王胯下兩腳之間露一戴方冠人頭，名地天。主像左側有四侍者，分兩排而立；後排內側為其部將。3

圖版二　千手千眼觀音，是梵文 Sahasrabhujāryāsas-ranera-avalokitesvara 的音譯，六觀音之三，一般簡稱千手觀音。該龕中，觀音頭戴寶冠，共有四十隻正大手，肩上二手合捧一小坐佛於冠項，胸前雙手合十，腹下兩手置於膝間，胸下兩手放兩膝上結禪定印；其餘三十二隻正

1　參見 ALICE GETTY: *THE GODS OF NORTHERN BUDDHISM THEIR HISTORY, ICONGRAPHY AND PROGRESSIVE EVOLUTION THROUGH THE NORTHERN BUDDHIST COUNTRIES*（埃利斯・格蒂：北傳佛教神像，他們在北傳佛教國家中的歷史、造型發展和演變）pp.156—157, OXFORD AT THE CLARENDON PRESS 1928.

2　參見唐・玄奘《大唐西域記》卷十二〈瞿薩旦那國・建國傳說〉條。

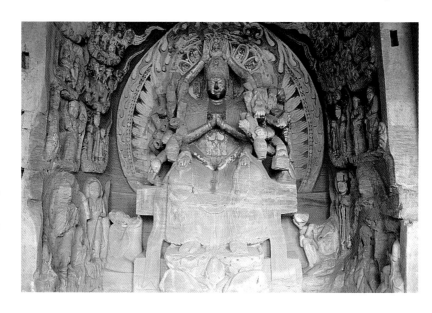

2
第9號龕千手觀音
經變相
290×270×142cm
唐乾寧年間
（894-897）
觀音坐高156cm，
寶座高110cm。

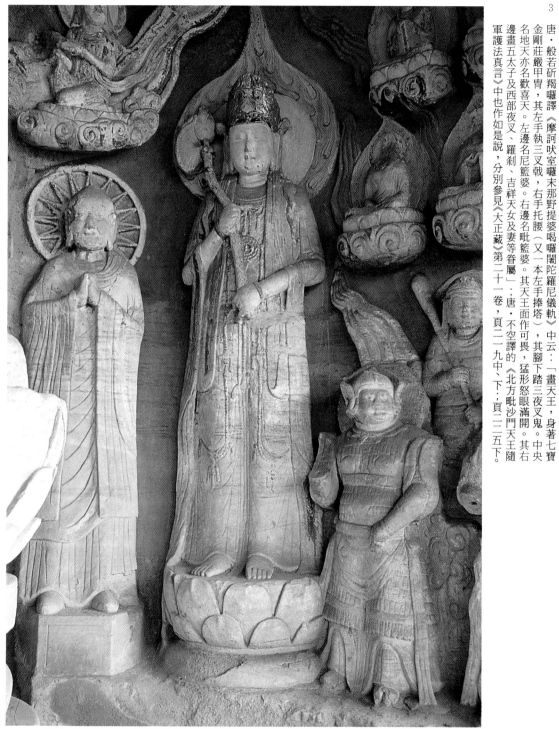

唐・般若斫羯囉譯《摩訶吠室囉末那野提婆喝囉闍陀羅尼儀軌》中云：「畫天王，身著七寶金剛莊嚴甲冑，其左手執三叉戟，右手托腰（又一本左手捧塔）。左邊名尼籃婆。右邊名毗籃婆。其天王面作可畏，猛形怒眼滿開。其右邊畫五太子及西部夜叉、羅剎、吉祥天女及妻等眷屬」；唐・不空譯的《北方毗沙門天王隨軍護法真言》中也作如是說，分別參見《大正藏》第二十一卷，頁二二九中、下。頁二二五下。

中央名地天亦名歡喜天。左邊名尼籃婆。

3　第10號龕釋迦說法圖　唐乾寧年間（894-897）　248×320×190cm
左壁觀音菩薩像立身高180cm。

大手（多數已殘）分布在身體兩側，分執瓶、鈴等法器。觀音像項後有圓形頭光及桃形火焰背光，外圈陰刻火焰，內圈刻手臂多條似千小手。

主像座左側下圓雕一餓鬼（頭殘），跪式手捧一碗作乞食狀；右側下圓雕一體形精瘦的老者，跪式，捧一口袋作求物狀。

窟左右壁上均浮雕有八組圖，分四層排列，每層二組，圖中形象爲千手觀音部屬。4

圖版三　該窟中，主像釋迦牟尼佛面西結跏趺坐於蓮座上，佛像坐高一百二十四公分（不含座），頭有螺髻，著袈裟，左手放膝上，右手上舉（殘）。佛身後有圓形火焰頭光及桃形火焰紋身光。佛像兩旁，左立迦葉，右立阿難，均立高一百五十二公分，身著圓領通肩袈裟，雙手合十。迦葉左爲觀音，阿難右爲大勢至，皆頭戴高花冠，胸飾瓔珞，項後有圓形火焰背光，赤足立於蓮臺上，觀音雙手持一柄蓮苞負於右肩上，大勢至雙手合十。

圖版四　該窟中，正壁主像爲釋迦牟尼佛，面西結跏趺坐於蓮座上，左手捧鉢，右手施觸地印；窟左壁上爲彌勒佛，呈善跏趺坐姿坐於金剛座上，左手施觸地印，右手無畏印（手掌殘）；兩佛均著雙領下垂式袈裟。窟右壁爲結跏趺坐於蓮座上的阿彌陀佛，身著圓領通肩袈裟，雙手施彌陀定印。5

窟頂壁上刻有天樂數種。左邊有笙、拍板、笛、羯鼓、排簫；右邊有箜

4
唐代，關於千手觀音的經典有四部，對這四種關於《千手千眼經》譯本的排列釋義，參見〔日〕《密教大辭典》頁一三五二中，〔臺〕新文豐圖書股份有限公司，一九八〇年十月版。關於千手觀音的姿勢，參見善無畏譯《千手觀音造次第法儀軌》，不空譯《攝無礙大悲心曼荼羅儀軌》，《大正藏》第二十卷，頁一二五上。關於千手觀音正大手，參見不空譯《千手千眼大悲心陀羅尼》，《大正藏》第二十卷，頁一一一上—中。關於千手觀音

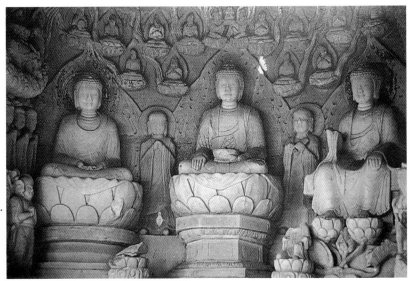

4
第51號龕三世佛
156×198×134cm
唐光化二年（899）
（右圖）
5
第52號龕阿彌陀佛・
觀音・地藏
98×69×32cm
唐乾寧四年（897）
正月（左頁圖）

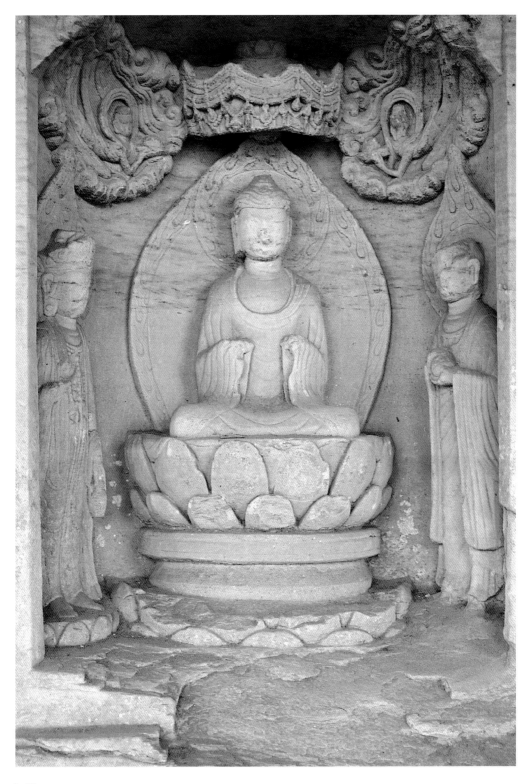

二十八部眾的形象和名稱，參見《千手觀音造像次第法儀軌》，《大正藏》第二十卷，頁一三八中—上。

篋、琵琶、圓鼓、銅鈸、法螺、篳篥。窟左右壁還雕刻有文殊、普賢像。

窟左壁上存一則造像記，文爲：「□6（下漶）長勤/□（下漶）資財增益/□（下患）昌盛光化二年七月廿六【日】□□【慶贊】畢」。

窟右壁上存一則造像記，文爲：「□□□並部眾/□□□□□【節度】左押衙/充四州都指/□□□□【揮】□□□□□軍事銀青/（光祿大夫上柱）

〔國王宗靖〕□□（下漶）（下漶）爲女（下漶）□□（下漶）十二娘□（下漶）/□（下漶）贊畢。」

圖版五 龕左壁外側門柱上有一則題記，文爲：「女弟子黎氏奉爲亡夫劉□

設□【奠】【造】時以【乾】寧四年正月廿三日設【齋】表/【贊】訖亡夫

□□□□御史大夫劉□□□供養/」。

右壁外側門柱上有一則題記，文爲：「地藏菩薩一身/敬造阿彌陀佛/救

苦觀音菩薩一身/」。

圖版六至六—七 該窟內容是依據《觀無量壽佛經》製作的。在古印度，有

一頻婆沙羅王無太子，請教相師，相師言山中有一修道者，三年後命終即投

生王室中爲太子。王以三年時間太長，以惡計殺道人。道人後投王后腹內，

5 「三世者，過去、現在、未來也。過去佛，爲迦葉諸佛；現在佛，爲釋迦牟尼佛；未來佛，爲彌勒諸佛。此即佛經所云三世諸佛也」，也稱爲縱三世佛，參見丁福保《佛學大辭典》一六四頁 b，文物出版社，一九八四年第一版。大足北山此處的三世佛稱爲新三世佛，或稱爲「橫三世佛」，在四川中晚唐石窟中出現較多。

6 對題刻錄文，以現存者爲準，原文分行用「/」，不能辨認的字跡，以「□」表示，〔 〕內文字係據各種金石錄補入的，【 】的文字係殘漶，但可以辨認的，實在不能辨認、判別字數的在括號內註明「漶」，以下不再另外註明。

7 〈王宗靖造像記〉紀年已漶，但其在北山佛灣第五十八號龕中有「乾寧三年」（八九六）的造像記，所以這則鐫刻題記應是在乾寧年間，校補字據《民國重修大足縣志》卷一。

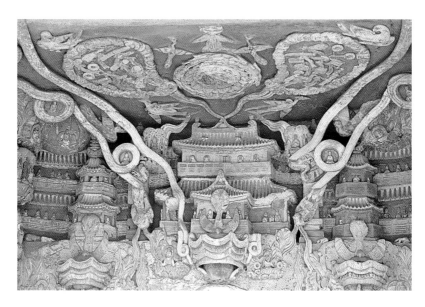

6
第245窟
觀無量壽經變相
470×258×118cm
唐乾寧年間
（894-897）
（左頁圖）
6-1
正壁上部並廈
龜頭屋建築
（右圖）

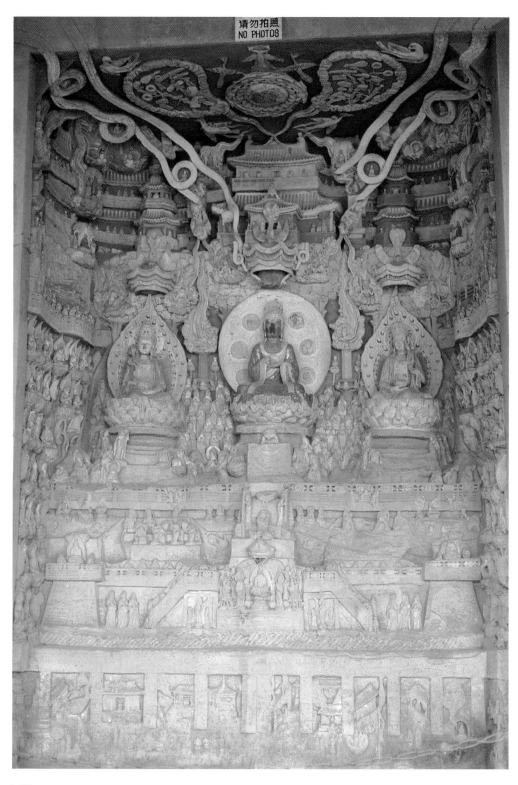

王為所生太子取名阿闍世。太子長大後受惡友調達的教唆，弒父囚母。母后韋提希夫人向佛禱告求救。佛告知阿闍世前身即為道人，並教誨她在囚室中作種種沉思默想，以求解脫，即該經中所說「十六觀」。經中又說，每個人根據自己生前的行為，若臨終稱阿彌陀佛名號，死後會進入西方淨土中九種不同的品地，即是「九品往生」。8

該圖正壁上部為巨大的說法會。主建築群是一座並廈兩頭造的樓殿，樓殿伸出三層的廊折向左右兩邊，形成門形圍廊，環繞前庭。主建築群下面的平臺上趺坐西方三聖。正壁下部的十一個長方形小龕，表現《觀經》中所說的「未生怨」和「九品往生」。窟外左右側門楣上，從上至下各開有十個小方龕，左右兩邊上面八個共同表現「十六觀」，其餘的表現「未生怨」的前、後部份。

圖版七　該龕為十大冥王朝觀音、地藏菩薩。9在龕外左壁上有一則題刻，文為：「□□弟子都知兵馬使前知昌元10／永川大足縣事陳紹珣與室家黃／氏為淳化五年草亂之時11願獲眷／□平善常值聖明妝繪此龕功／德云咸平四年二月八日修水陸齋表／慶謹記／知心造罪自心知／【與法不從知外侶】。

圖版八　該龕中，千手觀音頭戴高寶冠，身著天衣，共有四十隻正大手(其中

8　關於「未生怨」、「十六觀」、「九品往生」，見劉宋·畺良耶舍譯《佛說觀無量壽佛經》，《大正藏》第十二卷，頁三四○下一三四一中，頁三四一中一三四四；頁三五一上一三四六上。關於該圖像內容的詳細研究，參見Hu Wenhe: *A Comparative Study of the paradise Bian Xiang in the Sichuan and Dunhuang Grottoes*, China Archaeology and Art Digest, pp. 7-16, Art Text(HK) Pty Ltd, Vol No2, APRIL-JUNE 1996.以及胡文和：《四川和敦煌石窟中「西方淨土變」的比較研究》，《考古與文物》（陝西省考古研究所），一九九七年第六期，頁六十三一七十六。

6-2
正壁底部的
九品往生圖
之一部

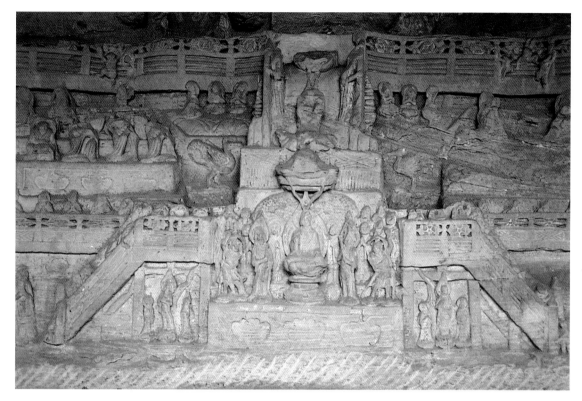

6-3　正壁中下部第二級和第三級平臺之間的虹橋，
虹橋左右兩端為梯步。（上圖）

6-4　未生怨之一——韋提希夫人向佛求救
（左圖）

6-5　十六觀之一——寶樓觀（右圖）

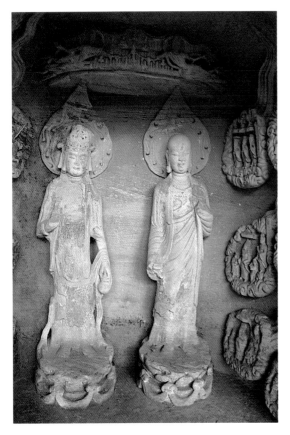

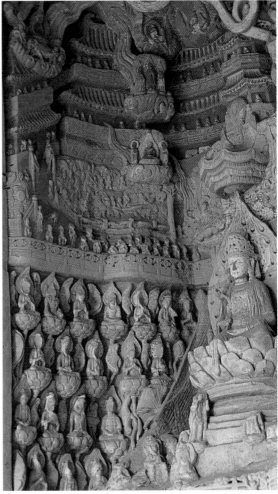

6-6　左壁建築和蓮池中的化生菩薩（右上圖）

6-7　左壁上部建築物特寫（右下圖）

7　第253號龕地藏・觀音和十大冥王

157×122×86cm　五代（907-965）

右為地藏，左為觀音，均立身高135cm。（左上圖）

8　第273號龕千手觀音像　151×110×73cm

五代（907-965）　觀音坐身高140cm。（左頁圖）

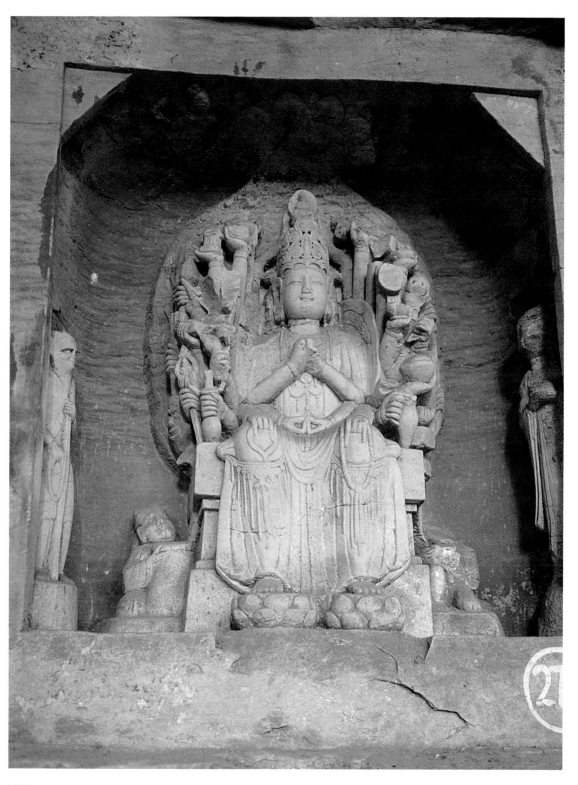

55

六隻殘），頸後雙手合捧一佛於冠頂上，胸前上部雙手在膝間

結定印，下部雙手各擱於膝上，左握一數珠，右執一金剛圈；身體兩側的正

大手分執塔、瓶、鏡、缽、蓮蕾、經書等法器。

觀音座下兩側各跪一餓鬼、乞兒，面向菩薩作求施捨狀。

龕左壁近門處為吉祥天女，右壁近門處為婆藪仙，作老婆羅門形象。12

像兩側立二脇侍，比丘形象。

圖版九　該龕為雙疊室連二龕，一為主像龕，一為經幢龕，主像龕中，藥師

琉璃光佛面西善跏趺坐於金剛座上，其左右兩邊分別為日光、月光菩薩。主

像兩邊的左右壁上，各立有四尊菩薩，分上

下層排列，為八大菩薩。五像下方前壁一字排列十二藥叉大將。13

龕外下壁有一則「咸平二年（九九九）三月三日」「妝鑾尊勝幢一所」的題

《中國大足石刻》中認為是「該龕是描繪地藏、道明師徒二人遊地府，地府十殿閻王皆來朝
拜地藏的作品。造像共分三壁：正壁為地藏和道明，道明光頭，雙耳戴環，胸飾瓔珞，雙手
殘；地藏頭戴花冠，身著短袖袈裟，胸佩瓔珞，飾帶壓肘垂地，左手下垂執一油葫蘆，右手
於胸前結印，赤足立於蓮臺上」，頁三十七上，香港萬里書店・重慶出版社，一九九一年五
月第一版。筆者在《大足石刻內容總錄》中曾將此龕斷定為宋代鑿造，欠妥，參見《大足石
刻研究》，頁四二一，原四川省社會科學院出版，一九八五年四月第一版。

昌元，即昌州昌元郡，大足縣為當時的州郡治，今大足縣城關鎮，昌元縣城所在為今榮昌
縣北的協合鄉，舊名梁家場。宋太宗時，全國統一，並調整政區。太平興國六年（九八一）
倂西川路、峽西路為川峽路。後曾一度恢復唐時道制，分全國為十三道，今四川地區仍為劍
南東、劍南西、山南西三道。淳化四年（九九三）改全國為十道，今四川地區為劍南道。
但安置於咸平四年（一〇〇一）重新劃分今四川地區，分為益州路、
梓州路、利州路、夔州路，總稱四川路，是為「四川」得名之因。昌州昌元郡當時屬梓州路。
「淳化五年草亂之時」係指當時成都地區王小波、李順反叛宋王朝的重大事件。參見《宋史》
卷五・本紀第五〈太宗・二〉「（淳化）五年（九九四）五月丁巳，西川行營破賊十萬眾，
斬首三萬級，獲賊李順。其黨張余復攻陷嘉、戎、瀘、渝、涪、忠、萬、開八州」。
吉祥天女的形象，《陀羅尼集經》卷十〈功德天品〉中說：「其功德天像，身端正，赤白色；
二臂畫作種種瓔珞，環釧、天衣、寶冠。天女左手持如意，右手施無畏，宜臺上坐，左邊畫
梵摩天，右邊畫帝釋，如散花供養天女。」
供養這個天女的好處，不空譯的《佛說大吉祥天

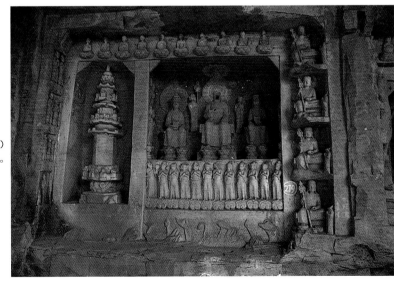

9
第279號藥師變相
186×240×66cm
後蜀廣政十八年（955）
主像藥師佛坐高145cm。
（右圖）
10
第113號龕水月觀音
130×84×95cm
北宋（965-1126）
觀音坐身高75cm，
座高50cm。（左頁圖）

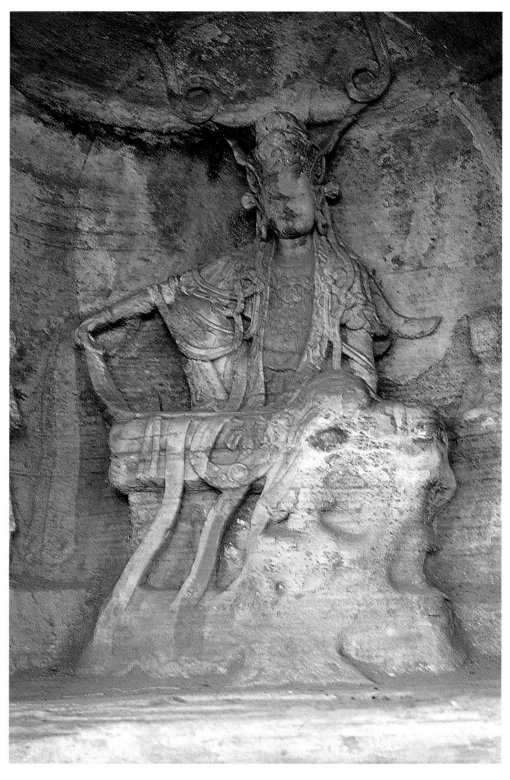

女十二名號經》中作了詳盡的解說。分別參見《大正藏》第十八卷，頁八七六上；《大正藏》第二十一卷，頁二三五中一下。

刻。

龕中部柱上有上下兩則題刻。上為宋「咸平四年（一○○一）四月十八日」的妝鑾題記，下為後蜀「廣正十八年（九九五）二月廿四日」的造像題刻。14

圖版十　該龕內，主像水月觀音面西坐於金剛座上，其臉龐豐滿端莊，頭戴高寶冠，從其太陽穴處冒出兩道毫光，在頭上側各繞一圈後貫通龕頂飄出龕外。主像左右側壁上，各立有兩對供養人像，左壁為一對老年夫婦，右壁為一對青年夫婦。

圖版十一　主像數珠手觀音面西赤足立於蓮花臺上，頭戴寶冠，著天衣，周

13
東晉·帛尸梨密多羅譯的《灌頂經》中第十二卷，該卷又名《佛說灌頂拔除過罪生死得度經》，係藥師經的最早譯本。新疆庫木吐喇第十六號窟中的藥師經變係中國西域石窟中最早的藥師經變，參見《中國美術全集·新疆石窟壁畫卷》（人民美術出版社，一九八八年版）。藥師經有三種譯本：隋天竺三藏達摩笈多譯的《佛說藥師如來本願經》一卷，唐玄奘譯的《藥師琉璃光如來本願功德經》一卷，唐義淨譯的《藥師琉璃光七佛本願功德經》（分別參《大正藏》第十四卷，頁四○一上；頁四○四～四○五；頁四○六上）。

該龕中的八菩薩出自《藥師琉璃光如來本願功德經》：「復次曼殊室利（略），及余淨信善男子善女人等。有能受持八分齋戒，或經一年或復三月受持學處，以此善根，願生西方極樂世界無量壽佛所（略）。臨命終時有八菩薩乘神通來示其道路」。《大正藏》第十四卷，頁四○六中。又，在敦煌寫經卷中，如 S.162、S.4083、S.6383 等部分卷子中，經前題《佛說灌頂章句拔除過罪生死得度經》，尾題《佛說藥師琉璃光經》，經中所說的八大菩薩為：拔陀和菩薩、羅憐那竭菩薩、矯越覺菩薩、那羅達菩薩、須量師菩薩、摩訶薩和菩薩、因祇達菩薩、和偷輸菩薩。十二藥叉大將的名號參見《藥師如來本願經》，頁四一五～四一八。再參見〔法〕PAUL. PELLIOT（伯希和）（P.）—Bhaisajyaguru（藥師佛）Bulletin del'Ecole fransaise d'Extreme-Orient（法蘭西遠東學院學報）Vol.iii, 1903.

14
《王承秀造像記》位於雙疊室內層龕兩龕中間相連的龕楣上，左至右豎刻五行一百八十三字。其中存一百七十四字，依稀可辨一字，全漶八字，字徑二公分。文為：「弟子通引官行首王承秀室家女弟子張救脫不眾並十方佛阿彌陀佛尊勝幢地藏福壽菩薩四身共一龕佛保／氏發心誦念藥師經一卷並舍錢妝此龕劭氏同發心造上件今已成就伏翼福壽長遠災障不侵眷屬□□公私清吉以廣政十八年二月廿四修齋表／德意希保家門之昌盛保夫婦以康和男

11
第125號龕數珠手觀音　126×102×70cm
北宋（965—1126）　觀音身高125cm。（右圖）
12
第130號龕摩利支天女像　240×112×142cm
北宋（965-1126）　中尊菩薩身高132cm。（左頁圖）

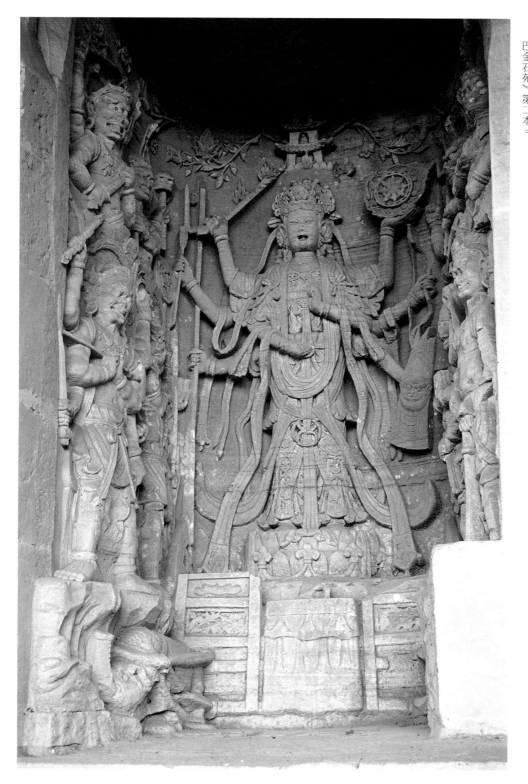

福□□□□婦□□子李中氏女二娘子四娘子娘子女婿於承江子五香二香三香／安貞休尖殃不染以咸平四年四月十八日修挂一通引行首王承【秀】／幡齋表白記／。咸平四年的題刻係鏟去廣政十八年題記的上半部刊刻的，兩則題刻的殘文均收錄入〔清〕劉燕庭（喜海）《三巴金石苑》第二本。

59

身帔帛飄拂。該像一九四五年才從泥土掩埋中重見天日。因其姿態含笑婷婷玉立，俗稱爲「媚態觀音」。15由於屢經翻制石膏模型，觀音身體表面模糊。

圖版十二至十二—二 摩利支天女，或稱摩利支提婆，摩利支菩薩，爲梵文Mārīcīdeva的音譯，漢語意思爲陽焰，以其形不可見不可取，所以如此稱名。16該窟中，主像三面八臂，頭戴寶冠；其左上手舉風火輪，中手持弓，下手執盾，胸前左手舉於胸前；右上手握劍，中手執箭，下手持戟，胸前右手置腹前。天女頭上方有寶塔一座。

主像的左右龕壁上，侍立八大金剛力士，每邊各四名，分兩層排列。17

圖版十三至十三—二 主像水月觀音面西北遊戲坐於金剛座上。觀音頭戴寶

16　15

「媚態觀音」之說，最早見於李巳生：《大足石刻概述》，原載《大足石刻》，朝花美術出版社，一九六二年版，轉載《大足石刻研究》，正文頁三。

摩利支天女在中國的中原漢地被稱作「天后」或者「斗姆」，參見 THE GODS OF NORTHERN BUDDHISM, p132。摩利支天女的造型，據《大摩里支菩薩》卷第二說：
「於曼拏羅中間，安摩里支菩薩。深黃色亦如赤金色。身光如日領戴寶塔。體著青衣偏袒青天衣種種莊嚴。身有六臂三面三眼乘豬。右手執金剛杵、針、箭。左手執弓。無憂樹枝及線。黑色忿怒顰眉。八臂二足三面各三眼。……又此菩薩戴無憂花髮髻豎立。於其髻上復戴寶塔。又於塔中出無憂樹其花開敷。復於樹下有白蓮花。毗盧佛坐彼白蓮花上。」（《大正藏》第二十一卷，頁二六七上、中）

「如是菩薩各有三面三目，內一豬面，皆現童女相具大勢力。各有群豬隨往。」（《大正藏》第二十一卷，頁二七三下）

該經卷第四中摩利支菩薩的形象是：
「今此大菩薩，身遍虛空，慈光照世界。……如八歲童女相，經須臾之間身如閻浮檀金色。光明閃爍等百千日。八臂二足三面各三眼。左右二面作豬相。耳環指環腕釧腳釧環珞鈴鐸等出微妙音。……」又此菩薩

關於大足北山第一百三十龕中的摩利支天像，有些關於大足石窟的出版物中，定名爲「光目天女」和「八臂天女」（參看《大足石窟藝術》第十六頁圖版，第十七頁文字說明，四川人民出版社，一九八四年版；《大足石窟》圖版目錄，第六—七頁，文物出版社，一九八五年版）；前者的名號出現在《地藏菩薩本願經》〈閻浮眾生業感品第四〉中，名稱「光目女」（《大正藏》第十三卷，七七八十一頁），有關的佛典中沒有述及其造型；後者，在佛典中沒有這一名號的菩薩。梵文「Marīcī」，藏文爲

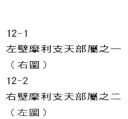

12-1
左壁摩利支天部屬之一
（右圖）
12-2
右壁摩利支天部屬之二
（左圖）

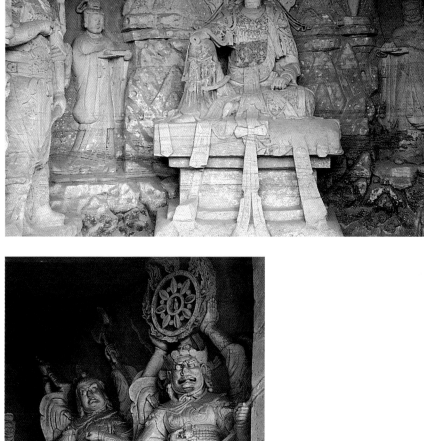

Dori epagmo（多杰帕莫），漢文意思爲「金剛牝豬」，藏文或作「Hod-zer can-ma」，另一寫法，漢文意思爲「黎明女神」（*THE GODS OF NORTHERN BUDDHISM*，p133）。八大龍干的形象造型和安置方位，參見《大摩里支菩薩經》卷第四，《大正藏》第二十一卷，頁二七三下。

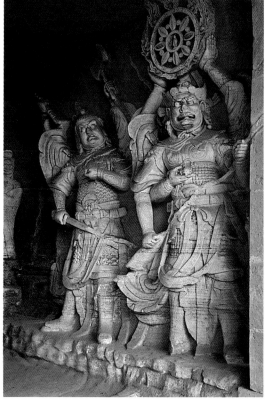

13　第133號窟水月觀音　318×225×311cm

北宋（965-1126）　觀音坐身高125cm。（不含寶座）

（上圖）

13-1　左壁的護法神將（左圖）

冠，身著半臂天衣，其背後壁上刻有普陀山，18像左側山上立一淨瓶。主像

左右側分別爲善財、龍女。19龕左右壁前，各立二護法神像。

圖版十四至十四—九　轉輪經藏窟（俗稱心神車窟），20建立於宋紹興十二至十五年。離窟門一百一十八公分處立有中心柱支撐窟頂。窟中正壁主像釋迦牟尼佛，其左右兩側分別侍立迦葉、阿難，觀音、大勢至菩薩。

窟內左（南）壁自內而外有三組造像。依次是：第一組，文殊菩薩和獅奴。第二組，玉印觀音和其侍者善財、龍女。第三組爲如意珠觀音。

窟內右（北）壁自內而外也有三組造像。第一組，普賢菩薩和象奴。第二組，不空羂索觀音和其侍者善財功德、龍女。第三組爲數珠手觀音。

窟內壁上有六則題記。21

圖版十五至十五—一　該窟建造於宋建炎二年（一一二八）四月，正壁主像爲面西結跏趺坐的觀自在如意輪菩薩。　如意輪觀音爲梵文　Araloki teśvara–Cintāmanikacra 的音譯。22主像左側爲觀音，右側爲白衣觀音。三像左側有

18　普陀山，或爲布呾落迦山，爲梵文 Potalaka 的音譯，或譯作補陀落迦、普陀洛。梵文原意，漢語意譯作光明山、海島山、小花樹山。此山乃是諸佛典中所說的名山，觀自在菩薩居住所在。中國浙江普陀山和西藏的布達拉（紅山）均由此而得名。四川其他石窟中的水月觀音，其背景也是象徵性地表現了普陀山。
《華嚴經·入法界品》中，善財童子歷參五十三善知識，未後到彌勒閣。按善財於東洋紫竹林參謁觀世音，爲第二十八參。龍女，《法華經·提婆品》中說，爲娑竭羅龍王之女，八歲詣靈鷲山獻珠與佛，現成佛之相。（分別參見《佛學大辭典》第一〇四頁 a，第一三六二頁ｄ—一三六三頁 a，《Legend of Miao-shan》《妙善公主的傳說》中說：善財和龍女是觀音菩薩的侍者，分別站立在觀音蓮座下面左右兩邊，蓮座下有一條龍，參見 THE GODS OF NORTHERN BUDDHISM, pp. 81—82。

19　轉輪經藏，爲蕭梁時（五〇二—五五七），傅大士首創，後又在八面柱上各刻一龍，以示天龍八部中的龍衆護衛佛法之意。傅大士名弘，其建輪藏事載《神僧傳》卷四，參見《大正藏》第五十卷，頁九七五中—下。

20

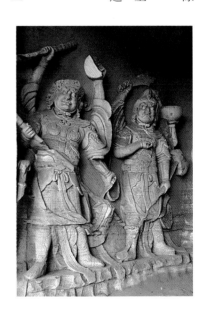

13-2　右壁的護法神將

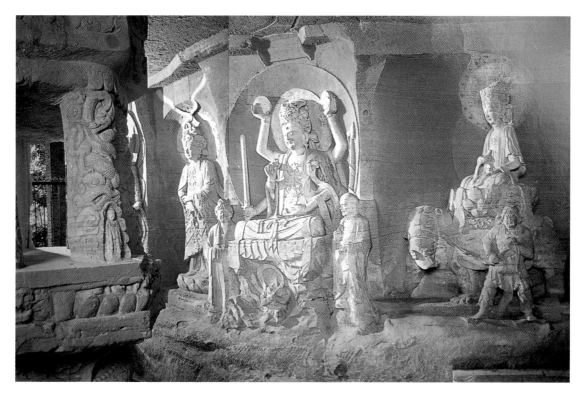

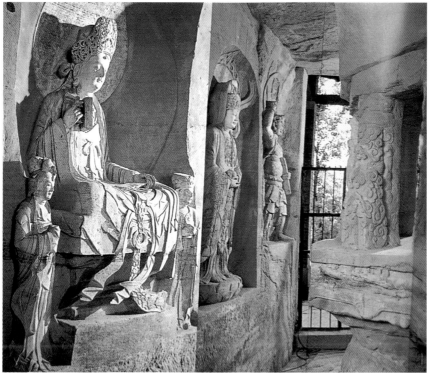

14
第136號轉輪經藏窟
左壁部分造像
405×410×679cm
南宋紹興十二～十六年
（1142-1146）（上圖）
14-1
右壁部分造像（左圖）

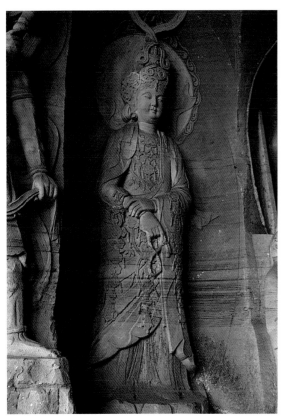

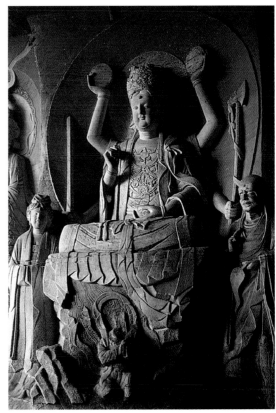

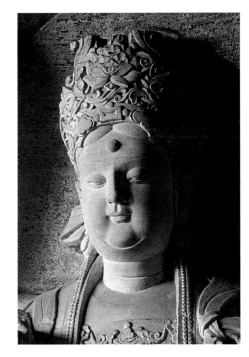

14-2　右壁數珠手觀音　南宋紹興十六年（1146）
觀音立身高191cm 。（左上圖）

14-3　不空羂索觀音　觀音坐身高154cm，寶座高83cm，
善財和龍女均身高133cm 。（右上圖）

14-4　不空羂索觀音頭部（右下圖）

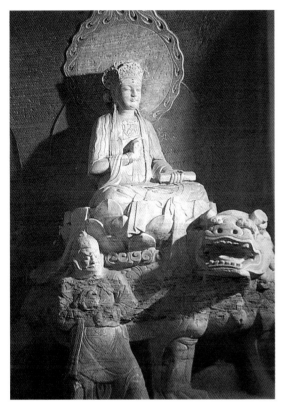

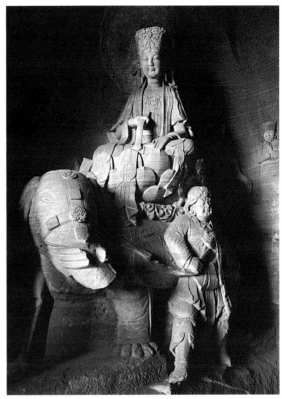

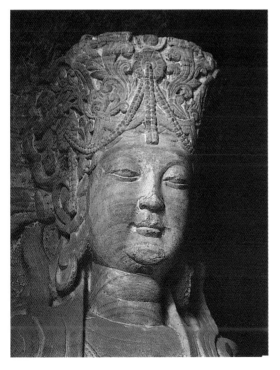

14-5　右壁普賢菩薩　菩薩坐身高110cm，蓮座高
33cm，白象高97cm，象奴身高109cm。（右上圖）
14-6　左壁文殊菩薩　南宋紹興十三年（1143）
菩薩坐高90cm，蓮座高28cm，獅身高97cm，獅奴高
108cm。（左上圖）
14-7　普賢菩薩頭部（左下圖）

23　　22　　21

這六則供養人題記，皆從右至左豎刻，共四百五十二字，其中存四百一十三字，依稀可辨六字，字徑均爲二公分。

〈陳吉變彩記〉，位正壁迦葉頭上方，三十七字。文爲：

「南山鄉居住信奉善陳吉／同誠郭氏孫男文明王氏／共發丹誠捐捨淨財鑾／彩本師釋迦牟尼佛／」

〈殘鐫記〉，位正壁阿難頭上方，存十三字。文爲：

「（澄）佛奉施／（澄）周備卜／（澄）表慶以／（澄）上六日記」

〈張萃民造像記〉，位正壁左面觀音頭上方，七十八字。文爲：

「左朝散大夫權發遣昌州軍州事／張萃民謹發誠心就院鐫造／觀音菩薩一尊永爲瞻奉／今者彩刻同就修設／圓通齋施戲壽幅以伸慶／贊祈乞／國祚興隆闔門清吉／壬戌紹興十二年仲冬二十九日題／」

〈胥安鐫像記〉，位正壁右面大勢至菩薩頭上方，一百二十五字，其中存八十六字，依稀可辨六字，全澄三十三字。文爲：

「□□□□□□□氏孫男陳□□世／□瞻仰祈保壽年遐遠福□昌／□□經藏洞永爲【歷】／□□法輪常轉祈／舜日惟明今者鐫妝工畢時以癸亥／□□□□□□日辛丑齋僧慶贊左從／事郎昌州錄事參軍兼司戶司／」

〈趙彭年造像記〉，位左壁文殊菩薩頭上方，一百二十四字。文爲：

「弟子趙彭年同壽楊氏／發至誠心敬鐫造／文殊師利菩薩普賢王／菩薩二龕／吉慶普願法界有情同／樂次乞母親康寧眷屬／聖壽無疆皇／封永固夷夏曜安人民快／續裔增榮貴貴願／轉增榮貴貴願／紹興十三年歲／在癸亥六月丙戌朔十六／日□□□□□□／三月二十五日【齋】日僧慶／贊謹題潁川鐫匠胥安／」

〈王升造像記〉，位右壁數珠手觀音頭上方，八十六字，文爲：

「在城奉佛弟子王升同政／何氏伏爲在堂父王山母親／大聖數珠手觀音／永爲瞻仰伏願二親壽算增／延合屬百順來宜五福咸備／二六時中公私清吉以丙寅／紹興十六年季冬十二日表慶乞／」

據唐·菩提流志譯《如意輪陀羅尼經》《如意輪陀羅尼經·壇法品第五》說：

「……內院當心畫三十二葉開敷蓮花。於花臺上畫如意聖觀自在菩薩，面西結跏趺坐。顏貌熙洽身金色相。首戴寶冠冠有化佛。菩薩左手執開蓮花。當其臺上畫如意寶珠。右手作說法相。天諸衣服珠環釧。七寶瓔珞種種莊嚴，身放眾光。東面畫馬頭觀世音明王。左畫白衣觀世音菩薩。北面畫大勢至菩薩。左畫多羅菩薩。西面畫馬頭觀世音明王。左畫毗俱胝菩薩。南面畫四面觀世音明王。左畫一髻羅剎女。是等菩薩寶冠瓔珞耳璫環釧……」《大正藏》第二十卷，頁一九三中·下）。

關於如意輪觀世音菩薩的佛經，還有唐·義淨譯的《佛說觀自在菩薩如意心陀羅尼咒經》，唐·實叉難陀譯的《觀世音菩薩祕密藏如意輪陀羅尼神咒經》（《大正藏》第二十卷），等等。

〈任宗易造像記〉，位窟門外右側，作碑形，有蓮花狀碑帽及座，

文爲：「奉直大夫知軍州事任宗易同恭人杜氏發心鐫造妝鑾／□□□□／一方瞻仰祈乞／□□□□／□□□千戈永息建炎二年四月／□□□□／」。

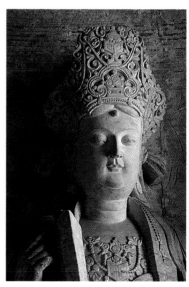

14-8
玉印觀音頭部（右圖）
14-9
左壁玉印觀音　觀音坐身高137cm，座高94cm，善財高129cm，龍女高125cm。（左頁圖）

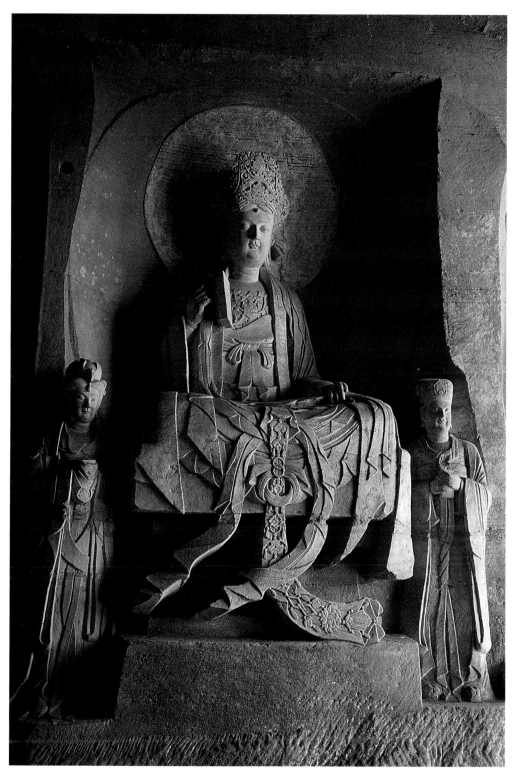

二男性供養人，為造像主任宗易和其子；該像右側有二女性供養人，為造像主之一杜慧修和其女。

在窟左右壁上浮雕諸天神像，衣著不同，姿態各異，共刻像三十七尊，均分三層排列，左壁十九尊，右壁十八尊。

在正壁上左側男供養人上方，有題贊一則（字多漫漶），為「任宗易同恭人杜氏」「建炎二年四月」「發心鐫造妝鑾如意輪聖觀自在菩薩一龕」。[23]

圖版十六　大佛母孔雀明王是梵文MahāMayūrī（音譯摩訶摩俞利）的意譯。[24]在印度、尼泊爾、中國的中原內地、西藏以及日本，廣泛受到崇拜。[25]該窟中，離窟門三百二十八公分處有一中心柱，雕刻主像和其座騎孔雀。明王頭戴寶冠，身有四臂，左上手托經書，左下手握扇放於腹前；右上手托如意寶珠，右下手持一孔雀羽毛放於膝間，孔雀高一百九十五公分，翼展二百五十公分。孔雀尾後翹，通過主像身後直達窟頂，形成其舉身光。

全像蓮臺下方基座的左壁有一則題記，為「丙午歲伏元俊男世能鐫此一身」。[26]

24　大佛母孔雀明王，這一名號暗示有兩種含義：一是金色孔雀（或稱金翅鳥）為佛陀的化身；二是明王代表佛母，這與佛本生故事有關。據唐本生故事傳說，佛陀修菩薩行之前，前世為金翅鳥，它不時為前生的家送去一根金色羽毛，希望其家生活得更為舒適。參見Franciq〔H·T〕and Thomas〔E·T〕: *JĀTAKA TALES*（本生故事），p117, Cambrige, 1916.《六度集經》第三卷中有〈孔雀王本生〉（《大正藏》第三卷，頁十三上）。

25　佛母孔雀明王的造型，據唐·不空譯的《大孔雀明王圖像壇場儀軌》中說：「……於內院中心畫八葉蓮華，種種莊嚴。乘金色孔雀王，結跏趺坐白蓮華上，或青綠華上。住慈悲相有四臂。著白繪輕衣，頭冠瓔珞耳瑞臂釧。右邊第一手執開敷蓮華，第二手持俱緣果（其果狀相似水蕊）；左邊第一手當心掌持吉祥果（如桃李形），第二手執三五莖孔雀尾。」（《大正藏》第十九卷，頁四四○上）

26　參見 *THE GODS OF NORTHERN BUDDHISM*, pp.137—138。

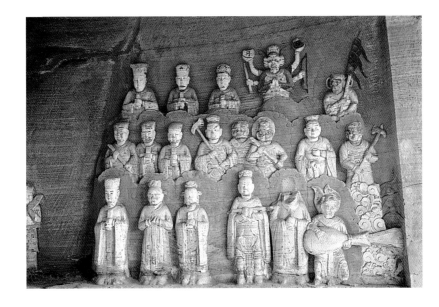

15-1
左壁三十三諸天神像之一

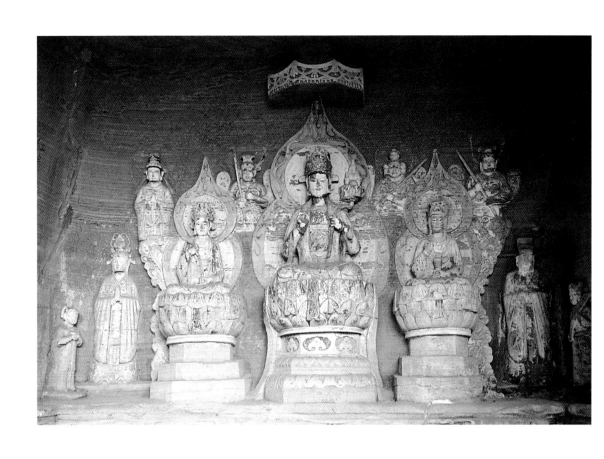

15　第149號窟觀自在如意輪菩薩　343×322×346cm　南宋建炎二年（1128）四月

窟右壁窟門內側榜題：「孔雀明王菩薩慈母」。

圖版十七、圖版十八—一、圖版十八—二　該圖是據《佛說彌勒下生經》27
雕刻的。該窟內，正壁主像彌勒佛面西結跏趺坐於蓮臺上，坐身高八十公
分，通高一百九十公分、佛頭有螺髻，頂上肉髻高尖，身著雙領下垂式袈
裟，左手撫膝，右手平放於膝間結定印。主像左右兩側侍立迦葉、阿難。
窟左（南）壁上重主像為文殊菩薩，其兩側刻有六排形象，內有文臣武將、
比丘、男女居士、儀仗王。
窟右（北）壁上重主像為普賢菩薩，其兩側刻有七排形象，內有文臣武將，
比丘、男女居士，儀仗王寶女舍彌婆帝。窟左右壁下重的圖形內容依次是：

26

27

28

大足半邊廟（古名舒成岩）第二號東岳大帝窟的右壁上方造像記中刊刻有：「（略）壬申紹
興二十二年九月二十日前本／縣押錄王諒記／都作伏元俊、伏元信，小作吳完明鐫龕
（略）」。參見胡文和：《四川道教佛教石窟藝術》（道教·圖版）六十二該碑文圖片，四
川人民出版社，一九九四年十月版。故伏元俊於「紹興二十二年」（一一五二）還在本邑半
邊廟鐫造像，是年干支為「壬申」，距之最近的「丙午歲」應為「靖康元年」（一一二六）。
《佛說彌勒下生經》，西晉竺法護譯；《佛說彌勒下生成佛經》，後秦鳩摩羅什譯，該經又
有唐義淨的譯本。分別參見《大正藏》第十四卷，頁四一二、四二三、四二六。

有關彌勒經變，現存最早的出現在敦煌莫高窟第四百一十六和四百二十六窟中的兩鋪彌勒
上生經變。壁上畫兜率天宮，宮中坐頭戴寶冠，身披肩巾的彌勒菩薩。
樂。按經上說，「觀彌勒菩薩上生兜率陀天」（略）。到了盛唐，莫高窟的彌勒上生、
下生經變開始繪畫在一個幅面上。第一百四十八窟南壁，上部畫彌勒菩薩上生兜率天宮，下方
畫面的大部分繪以倚坐佛為主的下生經變。題榜即書「彌勒上生下生經變」。畫面的構圖也
較以前複雜。除「剃度」場面外，增加了很多內容，如婆羅門拆毀寶幢、嫁娶、老人詣冢間
入墓，一種七收，樹上生衣等情節。從盛唐到北宋，是彌勒經變的盛期，例如莫高窟第四百
四十五窟「彌勒經變中」剃度的「盛唐」（《中國石窟——敦煌莫高窟〈三〉》，圖版一百
七十六），大足此窟中也表現了這樣的場面。

莫高窟第一百四十八窟南壁上部畫彌勒經變。在該變相下部東端繪一大城，有大力龍王夜降
細雨以淹灰塵，並有一大夜叉，在此掃除清淨；此城以上仍有幾處城池或建築，多描繪儀仗
王有關故事；西端彌勒五百歲始婚嫁，樹上生衣，路不拾遺，人命將終自詣冢間及一種七收
等場面。參見《中國石窟——敦煌莫高窟〈四〉》，圖版二十八，頁二一六說明。

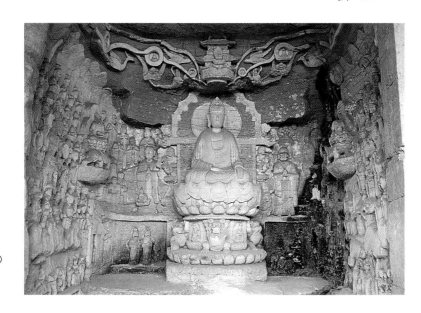

17
第176窟
彌勒下生經變相圖
272×195×240cm
北宋靖康元年（1126）
正壁彌勒坐高80cm，
座高118cm。

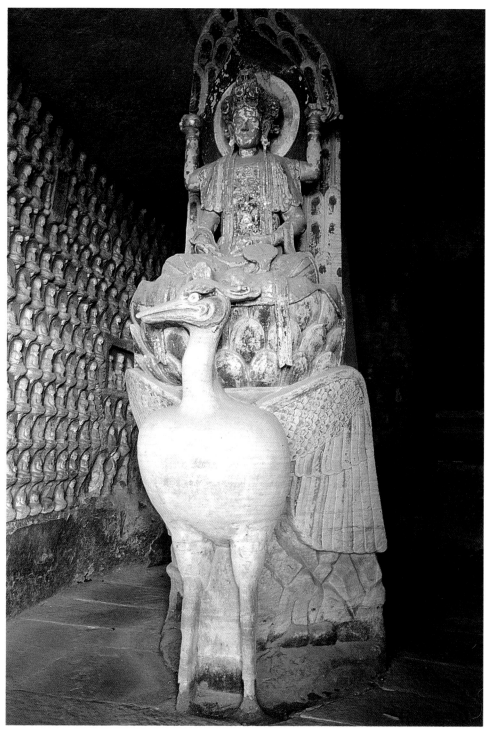

16　第155號大佛母孔雀明王像　347×322×607cm　北宋靖康元年（1126）
孔雀明王坐身高118cm，蓮臺高48cm，孔雀高195cm（含頭部）。

老人離家、散財、行走、樹上生衣、自入冢墓。[28]

窟左壁外側上方有一榜題：文爲「本州匠人伏元俊男世能鐫彌／勒泗州大聖時丙午歲題」。[29]

圖版十九至十九—三　該窟正壁主像爲泗州大聖，[30]面西盤膝坐於一高靠背椅上，頭戴披風，身著袈裟，雙手合十於袖中，拱放於胸前的三腳夾軾上。大聖座椅左右側分別立一比丘形象的侍者。

窟左（南）壁內側爲誌公和尚，[31]頭戴披風，身著袈裟，垂足坐於椅上，左手拄持一杖，杖頭呈「ㄏ」形，其下吊有剪刀、拂帚等物，杖柄上端有一小鼠。

左壁外側立道明和尚，[32]比丘形象，著袈裟，雙手在腹前扼腕。窟（北）壁內側像頭戴披風，身著圓領通肩大袍，盤膝坐於椅上，其坐身高一百零一公分，該形象爲「地藏金和尚」。[33]

[29] 這則題刻中的「丙午歲」，即「靖康元年」（一一二六），「彌勒」即是指北山第一百七十六號窟「彌勒下生經變」；「泗州大聖」即是指緊鄰的第一百七十七號窟中正壁的主像，詳見下注。

[30] 該窟圖像內容和正壁主像，在有關大足石窟的出版物，被定名爲「地藏化身窟」、「地藏變相」和「地藏」，參見《大足石窟概述》，載《大足石刻研究》，九頁；《中國大足石刻》第六十五頁，圖版五十九。實際上，該窟中的主像就是第一百七十六號窟左壁外側上方題刻中所指明的「泗州大聖」。據《宋高僧傳》卷第十八《唐泗州普光王寺僧伽傳》載：「釋僧伽爲蔥嶺北何國人，自稱俗姓何氏，龍朔初年（六六一）來到中土傳教，後定居泗州，經常現靈異相，被認作是觀音菩薩的化身，在中土傳教五十三年而圓寂，從唐至北宋，均賜有名號。現之沙門相也」。再參見宋·洪適：《夷堅三志》巳卷九、壬卷三、津逮秘書本。

[31] 誌公和尚，即寶誌大士，是南北朝時期經歷了齊、梁朝的高僧，參《佛祖歷代通載》卷第八（《大正藏》第四十九卷，頁五四〇中），以及《神僧傳》卷第四（《大正藏》第五十卷，頁九六九下—九七一上）。

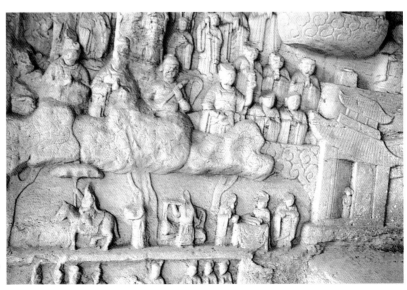

18-1
176號窟右壁
上中部特寫
（左頁上圖）
18-2
右壁下部特寫
（右圖）
19
第177號窟
泗州僧伽和尚像
332×220×254cm
北宋靖康元年
（1126）
正壁僧伽和尚坐高
105cm，寶座高62cm。
（左頁下圖）

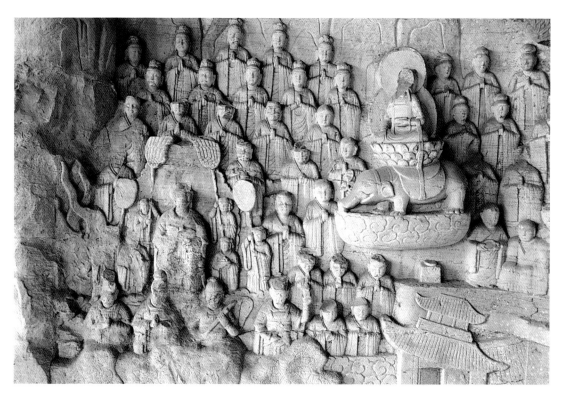

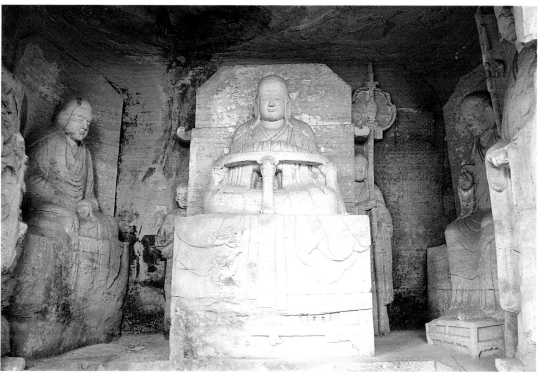

32　33　34

圖版二十至二十一～四　該窟內刻有十三尊觀音像，所以稱爲十三面觀音變
相。34窟正壁上主像千手觀音面西遊戲坐於金剛座上，觀音面似男性形象，
頭戴高寶冠，祖露右肩，胸部密飾瓔珞，左手撐臺，右手撫膝。
窟左（南）壁立有天尊觀音，從內向外依次是：寶鉢手觀音，羂索手觀音，
寶籃手觀音，玉印手觀音，寶瓶手觀音，形象殘毀。
窟右（北）壁也立有六尊觀音，從內向外依次是：寶鏡手觀音（觀音左手所持

道明和尚的事跡不見諸於僧傳。敦煌寫經卷中有《道明還魂記》：「謹按還魂記　襄州開
元寺僧道明去大曆十三年（七七八）二月八日／依本院。已時後午前，見二黃衣使者，云奉　救令，冥司
□閻羅王敕令／取和尚較足（？）往冥司要對會。以奉　救令，取
追來，亦何所懼。徐步同行。須臾之間，即／至衙府。使者先入奏閻羅王。以
襄州開元寺／僧道明，其僧見到。（略）業有一主者將狀　奏閻羅王。以當司所追是龍興寺
僧／道明。其寺額不同，伏請放還生路。道明既蒙洗雪，情地／豁然。（略）欲歸人世，舉
頭回顧，見一禪僧，面如／滿月，寶蓮承足，纓絡裝嚴，錫振金環，納裁雲水。（略）
／菩薩問道明，汝識吾否。道明曰，耳目幾殘，不識尊容。汝／熟視之，吾是地藏也。（略）
閻浮提眾生多不相識，汝子（仔）細顧我（略），傳之於世」（略）。（臺）黃永武主編
《敦煌寶藏》第二十五冊，頁六六七，（臺）新文豐圖書出版有限公司，民國七十八年版》
伯希和從敦煌石室得到的絹、麻、紙畫本，其中《被帽地藏菩薩十王圖》就繪有道明和尚，
參見 *Les arts del'Asie centrale La collection La*
asiatiques-Guimet （巴）黎基美博物館收藏的保羅·伯希和得自中亞的藝術品，圖版六十四～
二，十一面觀音菩薩·被帽地藏菩薩·十王圖，五代時代（十世紀），絹本著色，畫面縱一
百三十五公分，橫五十八公分，EO.3644·圖版六十三，被帽地藏菩薩·十王圖，MG.17662. Paris. 1996.
Les arts del'Asie centrale La collection La musee national des
北宋太平興
國八年（九八三），縱兩百二十九公分，橫五十八公分，被帽地藏菩薩·十王圖，唐開元
釋地藏，姓金，新羅國王的支屬，慈心貌惡，穎悟天然，七尺成軀，頂聳奇骨特高，唐開元
年間（七一三～七四一）渡海到中國，輾轉至安徽池州九華山修行，貞元二十九（八○三）
年圓寂，春秋九十九。之後，金和尚就成了地藏菩薩的化身之一（《大正藏》第五十卷，頁
八三八下～八三九上《唐池州九華山化城寺地藏傳》。

佛典所載的儀軌中無十三面觀音造像，據《佛祖歷代通載》卷九：梁武帝令張僧繇寫寶誌大
士像，大士以指劈面門，分披出十三面觀音妙像（《大正藏》第四十九卷，頁五四○中）。
《黃山谷外集》卷十四說：「十二面觀音無正面」。宋·范成大《成都古寺名筆記》說：「成
都畫多名筆，散在諸寺觀，而見於大聖慈寺者爲多。（略）吉安院畫十二面觀音者，杜齯龜
筆，妙品下格」（明·楊慎《金蜀藝文志》卷四十二）。

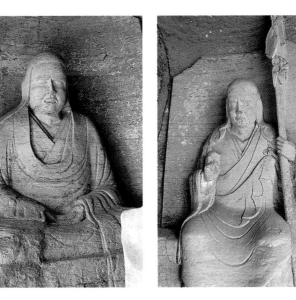

19-1
右壁（裡）金和尚
坐身高101cm（左圖）

19-2
左壁（裡）誌公和尚
坐身高147cm（右圖）

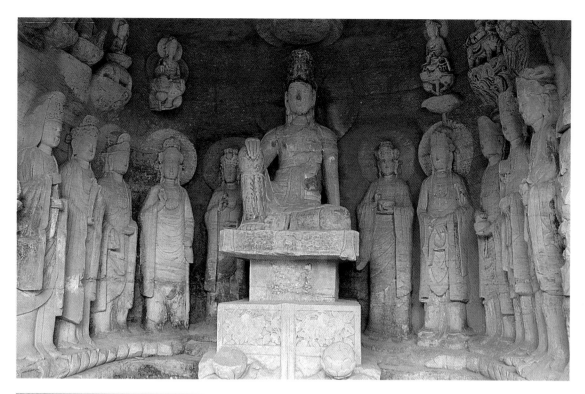

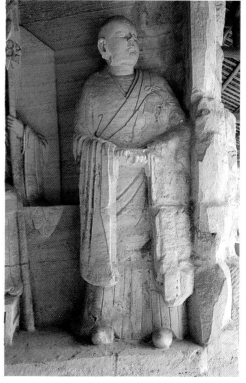

19-3　左壁（外）道明和尚　立身高161cm（左圖）
20　第180號窟十三面觀音變相圖　375×379×317cm
北宋政和元年（1116）　正壁觀音像坐高186cm，
座高142cm。（上圖）

物雖殘，外觀似銅鏡），楊柳觀音，寶珠手觀音，蓮花手觀音，數珠手（或名

白衣觀音），形象殘毀。35

窟右壁上部有一側榜題，文爲：「□門前仕人弟鄧惟明／造畫普見一身供

養乞／願一家安樂政和六年／前一月內弟子鄧惟明」。36

【寶頂山石窟造像區】

寶頂山，或名寶鼎山，或名寶峰山，在縣城東北香山鄉，距縣城十七點五

公里。此處群峰錯峙，溪澗回合，有聖壽寺共七重大殿，最末一重，名曰

「維摩殿」，雄踞山頂。寺右爲小佛灣，寺左岩下爲大佛灣，前爲石池。大佛

灣，東有龍頭山、黃桷坡、珠始山；南有高觀音；西有廣大山、松林坡、佛

祖岩；北有岩灣、龍潭、對面佛，四周以大小佛灣爲重點，都雕刻有佛、菩

薩像，絕大部份鑿造於南宋淳熙至淳祐年間（一一七四—一二五二），後代略

有增補。

一九六一年三月四日，「寶頂山摩崖造像」被公布爲全國重點文物保護單

位。

寶頂山造像最早見於宋代《輿地紀勝》。該書卷一六一中曰：「寶峰山在大

足縣東三十里，有龕岩，道者趙智鳳修行之所」。

35
本窟中的各觀音名號，因無相應的造像碑刻題記特別標明，係筆者根據唐・不空譯的《千手千眼觀世音菩薩大悲心陀羅尼》中的圖形和名號定名（參見《大正藏》第二十卷，頁一一七一一九）。

36
該窟右壁內外側還各存一則「宣和四年」（一一二二）和「庚子」（宣和二年，一一二〇）的鐫像殘刻。

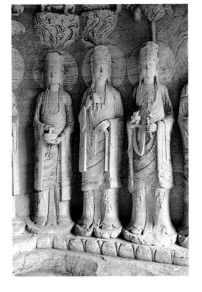
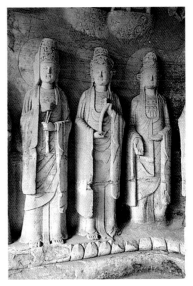

20-1
右壁從裡至外依序爲持花盤（？）觀音、蓮華手觀音、數珠手觀音，均立身高192cm。（右圖）

20-2
左壁從裡至外依序爲寶籃手觀音、寶印手觀音、寶瓶手觀音，均立身高192cm。（左圖）

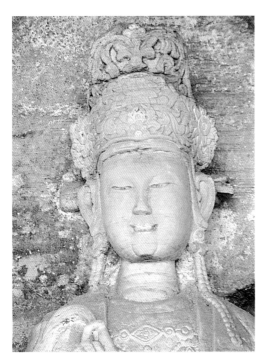

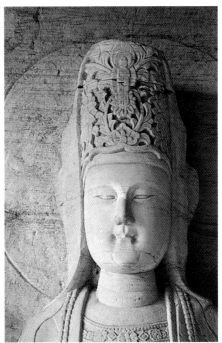

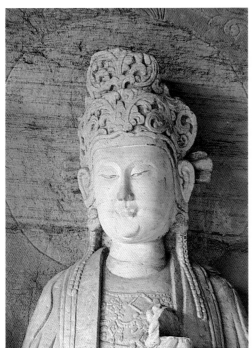

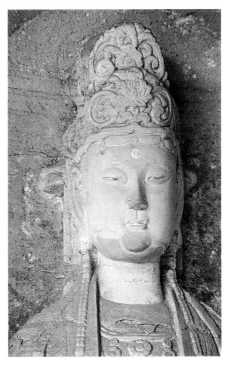

20-3　右上：數珠手觀音頭部・右下：持花盤（？）觀音頭部
20-4　左上：楊柳觀音頭部・左下：蓮華手觀音頭部

明清之際，住持寶頂聖壽寺的僧侶，以及來此處觀賞的官員，留下了十餘通碑刻（參見《民國重修大足縣志》卷一），它們絕大部份都完好地保存在該遺址中。

大佛灣造像共編號爲三十一號。

圖版二五　九護法神面西並列而立。各像都頭戴盔，面目猙獰，身著甲，跣足。按從南至北順序：像一身殘，像二雙重面，像三提人頭，像四舉小鼠，像五持寶劍，像六持蛇，像七捧大刀，像八舉方扇，像九扛貓頭鷹。龕兩端各立有三怪神。南端三神像已殘，北端三神像爲人頭獸足，雞頭人身及獸頭人身，雙手提桶或執蕉葉。

主像腳下分別排列七鬼怪，立身高一百二十公分。從南至北順序是：一爲牛頭持棍，二爲豬頭捧物（雙手殘），三爲狗頭持鞭（殘），四爲一怪跪舉供案，五爲兔頭捧斧，六爲猴頭獻果盤，七爲怪物執叉（頭殘）。[37]

圖版二六　六趣唯心圖，俗名六道輪迴圖，[38]主像爲無常大鬼，其雙手捧六趣輪，口銜輪上端。輪直徑二百七十公分，分爲六層。其上左葉刻人，上右葉刻阿修羅，上中葉刻天，下左葉刻餓鬼，下右葉刻旁生，下中葉刻地獄。輪的中心爲一坐佛，由佛心生出六道毫光分開六葉，每道光中所刻的小

除了這七個神像，有可能因岩壁面損毀，另有五神像不存，疑即構成十二生肖神像，以代表十二時神。

37　參見宋·法天譯《佛說六道伽陀經》；馬鳴菩薩及日稱等譯《六趣輪迴經》（《大正藏》第十七卷，頁四五二─四五五）。中土石窟中最早的六道輪迴圖，有可能是出現在敦煌安西榆林窟中，參見拙作《四川石窟中「地獄變相」圖的研究》，〔臺〕藝術家出版社，一九九三，圖二五，但該圖中沒有寶頂圖中的「無常大鬼」。

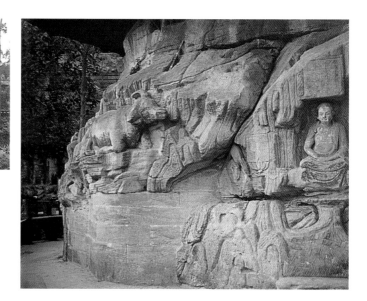

21　大佛灣北岩造像東段（上圖）

22　大佛灣北岩造像西段（右圖）

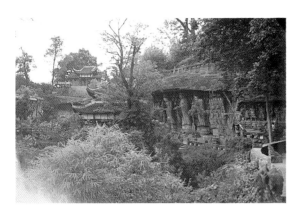

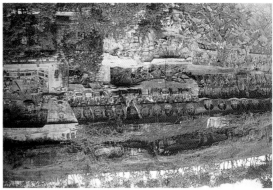

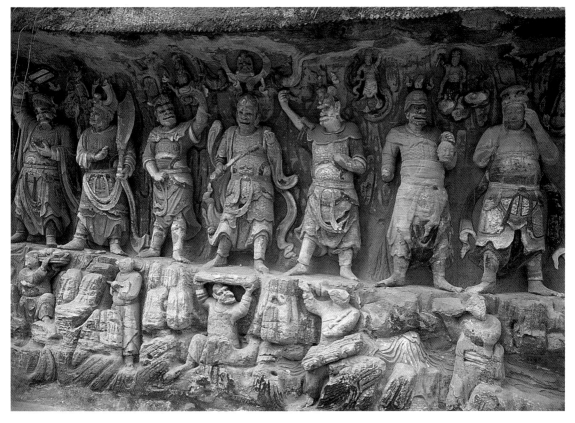

23　大佛灣南岩造像西段（右上圖）

24　大佛灣南岩造像東段（左上圖）

25　第2號龕九護法神像　450×1260×55cm　圖為神像之一部，均身高230cm。（下圖）

圓坐佛或五或八。巨輪下左側有一婦人與一小人扶輪；下右側有一男子與一惡鬼扶輪，以示結胎因緣，作善業得善報，作惡業得惡報。

圖版二十七　該圖中，三仙人名號，一名寶髻，二名金髻，三名金剛髻。中像髮髮披耳，上身著披肩，雙手結定印，雙手結定印，結跏趺坐於蓮臺上。左右二像，一沉思，一微笑，均雙手結定印，呈結跏趺坐姿。三像頭頂上均有祥雲，雲中各坐一小佛像。小佛背倚金竹，各竹上方刻有一幢樓閣，中央樓閣中部書刻有「廣大寶樓閣」五字。

三仙人圖故事出自《大寶廣博樓閣善住秘密陀羅尼經》。39

圖版二十八　主像華嚴三聖均面向西北，身著U字形領袈裟，赤足立於雙蓮臺上。三聖中，毗盧舍那佛居中，頭有螺髻，頂上現出毫光二道，左手結印，右手施與願印。佛左邊為文殊菩薩，頭戴寶冠，雙手捧窣堵坡（Stūpa）；佛右邊為普賢菩薩，左手托七重寶塔，右手扶住塔身。在三聖像的後壁上雕刻有八十一個小圓龕，每龕直徑七十五公分，每龕內均有一趺坐的小佛。40

39
該經中說：
「(略)當彼之時無佛出世。有一寶山王。彼山王中有三仙居住。一名寶髻，二名金髻，三名金剛髻。(略)時彼仙人決定思惟佛法僧寶。(略)(時彼仙人得法歡喜人生踴躍。於其地處便舍身命。所舍之身由如生酥消融入地。即於沒處而生三竹。(略)其竹生長十月便自部裂。(略)時三童子即於是竹下，結跏趺坐即入正定。(略)其身金色三十二相八十種好，圓光嚴飾。時彼三竹悉皆變成七寶樓閣。又於虛空中有大寶廣博樓閣善住秘密陀羅尼。」(《大正藏》第十九卷，頁六二二中—六二三上)

40
唐·菩提流志譯的《廣大寶樓閣善住秘密陀羅尼經》第十九卷，頁六二八中—六三九上)。為同本異譯，經中亦作如是說(《大正藏》第十九卷，頁六二二中—六二三上)。有學者認為是「三世佛」，參見王恩洋《大寶廣博樓閣善住秘密陀羅尼經》，原載《文教叢刊》一九四七年第四期，經筆者作了必要的刪節，轉載《大足石刻研究》，正文頁一○二—一○三。

26
第3號六道輪迴圖　780×480cm（右圖）
27
第4號廣大寶樓閣善住秘密陀羅尼經變相圖　780×370cm
正壁中心像從左至右依序為：寶髻、金髻、金剛髻，均坐高140cm。（左頁圖）

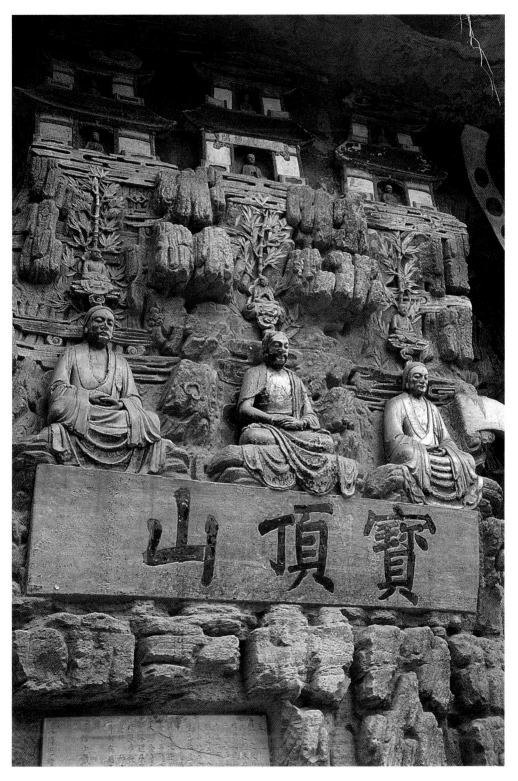

圖版二十九　該塔分為三層：上層有一大寶樓閣，共建五層，上三層正中均有一小坐佛。底層為廂樓，樓前跪一婦人，廂樓左右站立一男一女，為夫婦二人，均雙手合十。中層為一六角亭，亭正中是趙智鳳結跏趺坐像（？）。下層為邛州（今邛崍市）魏了翁所書的《毗盧龕》三字碑，高七十二，寬二百一十公分，篆書橫刻。該碑下方左側為明「隆慶四年（一五七〇）秋本寺住持悟朝立」的《善功記》碑，高八十二，寬六十八公分。41

圖版三十至三十一—四　主像千手千眼觀音菩薩面北結跏趺坐於蓮臺上，臺下為金剛座，有呈半身的二天王捧寶座。觀音頭戴寶冠，冠上飾的小佛像超過五十二面。42觀音身上的正大手超過四十隻。其身前有雙手合十，雙手結印，雙手扶膝，頭上方有雙手捧一坐佛；身前其餘的正大手所執的法器有：塔、法螺、鞭、劍、鏡、珠、經書……等；另外身周圍還錯綜排列了一千零七隻小手，每手中俱現一眼。43

41
悟朝，隆慶五年（一五七一）在寶頂山小佛灣立有〈救賜聖壽寺傳燈記〉碑。碑中追述寶頂山大佛灣開創於「唐宣宗大中九年」（八五五），寶頂山的歷代開山祖師為「本寺，乃臨濟派脈也。」參見《大足石刻研究》，頁三〇〇。

42
唐·善無畏譯的《千手觀音造次第法儀軌》中說：「其尊之正面天冠上有三重，諸頭面之數有五百，當面之左右造兩面，右名蓮華面，左名金剛面也」（《大正藏》第二十卷，頁一三八上）。不空譯的《攝無礙大悲心曼荼羅儀軌》中說：「中有本尊像，號千手千眼……頂上五百面，具足眼一千」（《大正藏》第二十卷，頁一三〇上中）。
大足該龕中，千手觀音的寶冠上分四層排列小佛像，這是以另一種形式表現多面千手觀音的造型。

43
千手觀音的千手，據唐·般刺蜜帝譯的《首楞嚴經》中說：「二臂四臂六臂八臂，十臂十二臂十四十六，十八二十至二十四，如是乃至一百八臂千臂萬臂，八萬四千母陀羅臂」（《大正藏》第十九卷，頁一二九下）。實際上，在四川石窟中，千手觀音的造型，一般都只表現四十或四十二隻正大手，像寶頂這樣表現千手的，僅此一例。

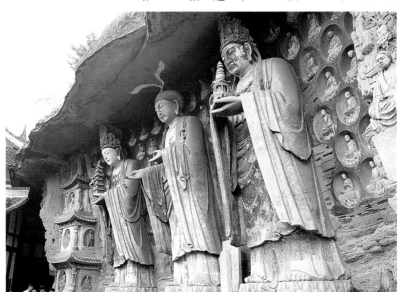

28
第5號華嚴三聖像
820×1450cm
均立身高700cm，
蓮座高50cm，
普賢手托寶塔高
180cm。

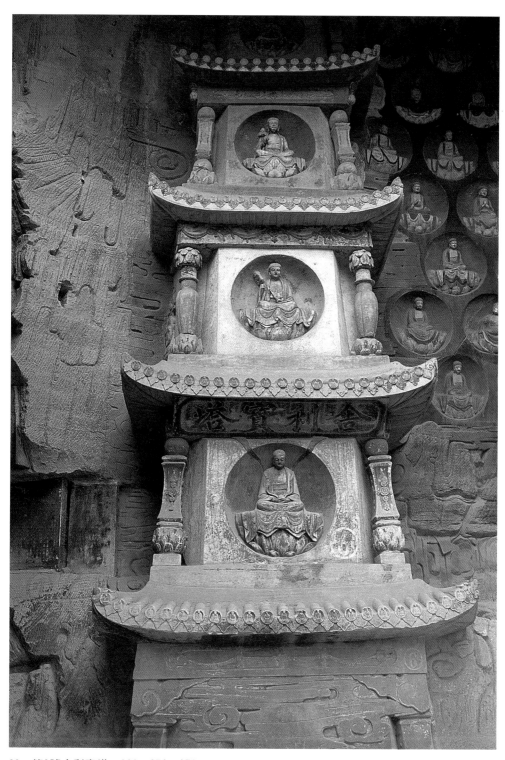

29 第6號舍利寶塔 800×270×270cm

觀音左側，立一男像，頭戴進賢冠，雙手執笏，即婆藪仙。男像左邊立一婦人，頭頂豬（象？）首；其左側下是一老者，形象作乞求施捨狀。觀音右側，立一女像，拱手托物，爲吉祥天女；44其右面立一婦人，頭頂象首，與前面頭頂豬（象？）首的婦人，爲毗那夜迦天、大聖歡喜天。45象首婦人右側下跪一餓鬼，作乞求施捨狀。

圖版三十一至三十一—八　該圖中，釋迦像半身長三十一公尺，肩寬（未全）

七公尺，頭北足南，膝以下沒入南壁岩石中。

釋迦佛像頭部站立一天王，46在其南側站立十四尊像（均爲半身），第二、三像爲舉哀的西域各國王子；47第四、五、六、七、八、九、十、十二爲釋迦佛的弟子。佛像的腹部有一盛滿供物的供桌，供桌裡外側各有三力士，供桌前有舉哀的漢皇。48供桌上方有一祥雲直接龕頂，雲中站立九人，中爲釋

48 47 46　　　45　　44

吉祥天女，原是婆羅門教的神，後來被納入了佛教密宗神系。據說她的父親是半支迦（Pañcika），母親是鬼子母（Hārītī）。該天王梵文名摩訶室利（Mahāśrī），摩訶意爲大，

毗那夜迦天（Vināyaka），又名大聖歡喜天（Gaṇeśa）（參見《密教大辭典》，頁一八六五上，臺灣新文豐圖書股份有限公司，民國六十八年版），應爲夫婦二身象頭、豬頭人身相抱的形象。男天面係女天右肩，而令視女天背；或者女天面係男天右肩，而令視男天背。一爲二天身相抱正定，雙象頭人身，其左天著天華冠，鼻牙短，右天面目慈，鼻長目廣，作愛著相（參見《大聖歡喜雙身毗那夜迦天形象品儀軌》，《大正藏》第二十一卷，頁三三二中）以及唐・含光譯的《毗那夜迦鉢底瑜迦悉地品秘要》，《大正藏》第二十一卷，頁三三二上—中）。

該天王原有損毀，本世紀五十年代初修復。這兩個形象曾被定爲「趙智鳳」、「柳本尊」（參見《大足石刻研究》，頁四七二）。

敦煌莫高窟第一百五十八號窟中的「涅槃變」，製作於吐蕃佔領敦煌時期（七八一—八四八）。該圖中，畫面最前列的是頭戴三葉冠的吐蕃贊普，其右側是一頭戴冕旒的漢皇。這幅完整的圖曾由希和發表過，載《敦煌石窟》（Les Grottes de Touen-houang, Paris, 1914. 圖版 LXIV。《西藏藝術論文集》（Essais Sur L'art Da Tibet, Paris, 1977），第一冊），這幅完整的圖曾刊載完整的這幅壁畫，現在藏王頭部的壁畫已不存。

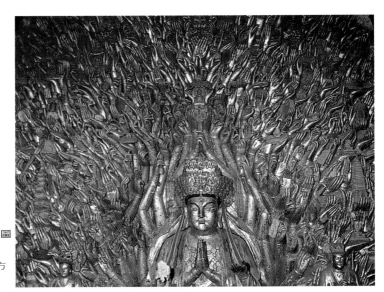

30　第8號龕千手觀音變相圖
720×1250cm
岩壁上千手所布面積88平方
公尺。

30-3　毗那夜迦天

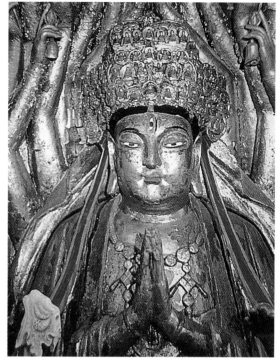

30-1　中心主像千手觀音特寫

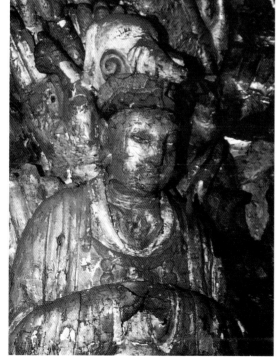

30-4　大聖歡喜天

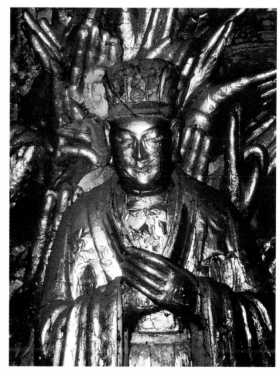

30-2　婆藪仙

迦母摩耶夫人，左為釋迦姨母，右為釋迦髮妻，均作肅立拱手狀。49

圖版三十二　該窟中，佛母孔雀明王面南結跏趺坐於蓮座上，其頭戴寶冠，冠上有七身小佛；明王胸前的四手，左上手握羽扇，左下手捧經頁；右上手持蓮蕾，右下手捧蟠桃。主像左側正壁上層偏中部有二天王，旁有旗，上刻「藥叉」二字。下層有三像，現已風化模糊不清。主像右側正壁上層，有五神像，其中有金色孔雀王，一神舉長方旌旗，旗上書刻「天勝修羅」四字。

龕左壁上層有一樹，一大黑蛇纏繞樹上，樹下的大石上匐伏一比丘。旁立阿難，其身旁壁上刻有經文，表現莎底比丘破薪，為眾比丘燒洗澡水，被柴薪中的大黑蛇螫咬中毒後，阿難見狀向佛禱告求救的故事。50

圖版三十三至三十三－六　該窟中，窟內正中稍後仿中心柱式有一六角攢尖飛檐雙層亭，全亭僅現五面。正面的長方形龕中跌坐主像毗盧舍那佛，佛口射出毫光兩道，雙手結大日如來劍印，其左右兩面龕中，左（東）龕內塔，每面每層均有佛結跏趺坐於蓮臺上。亭的左右後兩面龕中，為一座三面六層

參見《摩訶摩耶經・卷下》說：「爾時摩訶摩耶，聞阿那律陀說此偈已，悶絕躄地。諸天女等，以冷水灑面，良久乃甦。自拔頭髮，絕莊嚴具」。這應是表現摩耶夫人由諸天女陪伴從切利天宮下降而奔喪的情節（《大正藏》第十二卷，頁一〇二一中）。再參見宮治昭著，賀小平摘譯：《關於中亞涅槃圖像學的考察》（圍繞哀悼的形象與摩耶夫人的出現），敦煌研究，一九八七年第三期，頁九四－一〇二。

據唐・不空譯的《佛母大孔雀明王經》中說：「如是我聞。一時薄伽梵在室羅伐城逝多林給孤獨園。時有一苾芻，名曰莎底。出家未久，新受近圓。學毗奈耶教，為眾破薪營澡浴事。有大黑蛇，從朽木孔出。螫彼苾芻，右足拇指。毒氣遍身，悶絕於地。（略）阿難陀見彼苾芻，為毒所中，極受苦痛，疾往佛所，禮雙足已。而白佛言。（略）爾時，佛告阿難陀，我有摩訶瑜利佛母明王大陀羅尼。有大威力。能滅一切諸毒怖畏災惱。」（《大正藏》第十九卷，頁四一六上－中）該窟左壁上部的圖像表現了經文這一內容。

49
50

31
第11號龕
釋迦牟尼涅槃圖
700×3160cm

86

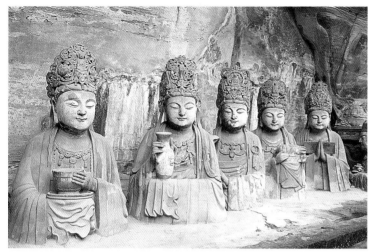

31-1 舉哀的弟子之一部

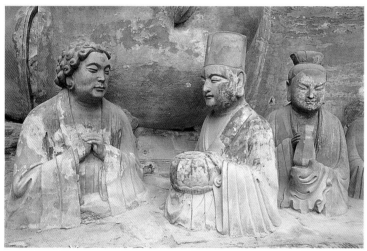

31-2 舉哀的西域各國王子之一部
左像高164cm，右像高154cm。

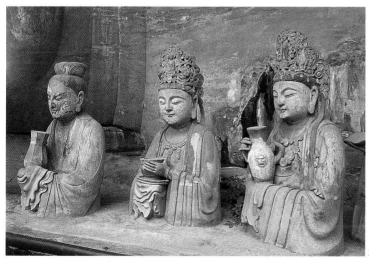

31-3 舉哀的王子和弟子之一部

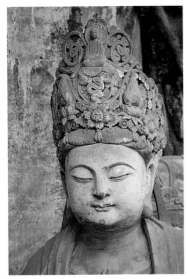
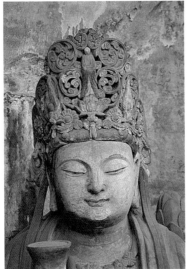
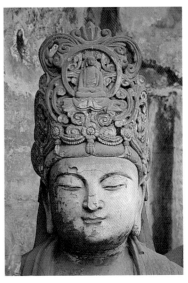

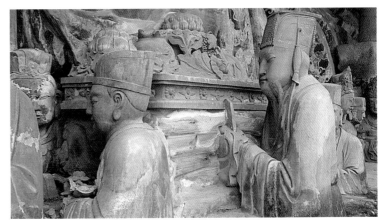

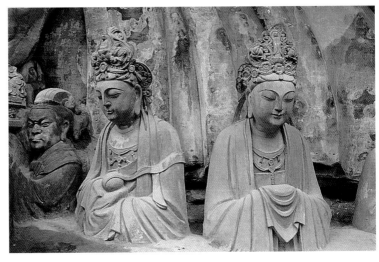

31-4　弟子像頭部之一（上右圖）

31-5　弟子像頭部之二（上中圖）

31-6　弟子像頭部之三（上左圖）

31-7　舉哀的漢皇（中圖）

31-8　涅槃像後半身前面立像，依次為力士、弟子、弟子、侍者。（下圖）

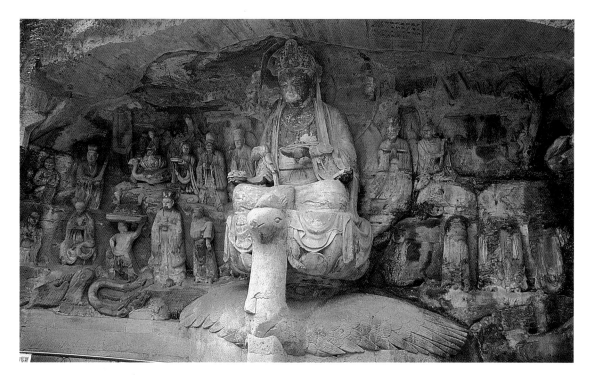

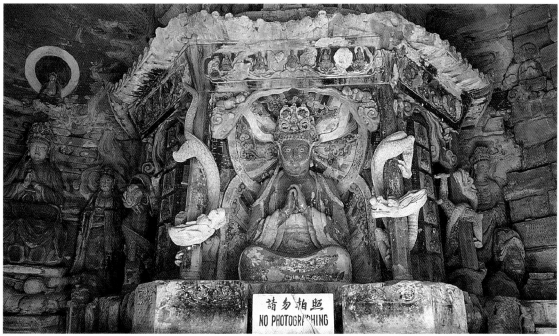

32　第13號窟大佛母孔雀明王經變相圖　590×560×260cm（上圖）

33　第14號窟毗盧道場　560×1160×420cm　窟門甬道為340×284×153cm，

中心柱正面毗盧佛坐身高162cm。（下圖）

為釋迦佛坐像，右（兩）龕內為盧舍那佛坐像。

窟左（東）壁，清初因狂風拔木崩毀壁面，現僅存一菩薩像。

窟右（西）壁主像為三佛，每佛旁邊均有文殊、普賢菩薩。窟南壁西側（與窟西壁相邊）左面，窟南壁東側（與窟東壁相連）右面，均刻有呈說法狀的佛、供養菩薩。

該窟是依據《大方廣佛華嚴經》的內容雕刻的。[51] 此窟一九九二年封閉。

圖版三十四──一至三十四──五 全龕造像分為三層。上層為七尊半身佛像。佛像頭部均有螺髻，無冠，容貌相似。佛的衣飾皆為雙領下垂式。項後有圓形頭光，各佛所施手印不同。[52]

《大方廣佛華嚴經》有兩種譯本。一為東晉・佛馱跋陀羅的六十卷譯本，為唐・實叉難陀的八十卷譯本。（分別參《大正藏》第九卷，頁三九五；第十卷，頁一一四五）由於有兩種譯本，所以有《華嚴經七處八會》和《華嚴經七處九會》之說。六十華嚴經一部有三十四品。合人中三處與天上四處，於普光王法堂重會總有八會。八十華嚴經一部有三十九品，七處九會所說。六十華嚴經第六他化天會十一品，此經分為他化與普光明殿二處，故為九會（詳見《佛學大辭典》，頁一○五五 a─c）。

敦煌莫高窟的華嚴經變主要表現唐八十卷譯本卷八〈華藏世界品〉中的「蓮華藏莊嚴世界海」，大部分畫面畫「華嚴九會」。現存壁畫以盛唐第四十四窟最早，晚唐第八十五窟窟頂北坡所畫「九會」尚存留幾方題記。（《敦煌莫高窟內容總錄》，頁一八九─一九○；頁二一七─二二八）再參見 *DEUX PEINTURES INEPITES DU FONDS PAUL PELLIOT, PROVENANT DE DUNHUANG*（保羅・伯希和得自敦煌的繪畫研究）*Les arts de l'Asie centrale, vol.I, pp51-71*；以及該卷中的圖版 I，華嚴經變相七處九會，圖版 II，華嚴經變十地品變相。

敦煌石室中曾出有三個版本的《父母恩重經變文》（《敦煌寶藏》第十六卷，頁五七─五八；第十七卷，頁六三三─六三四；《敦煌寶藏》第四十三卷，頁五六九─五七○，斯五五九一號；十恩德贊一本，餘略）（例《敦煌寶藏》第四十三卷，發現伯三九一九《佛說父母恩重經》一卷內容與寶頂這龕變相極為密切相關，參見《敦煌寶藏》第一百三十二卷，頁一四五─一四九。莫高窟第

七佛的出處，參見《佛說七佛經》，宋・法天譯：《七佛父母姓字經》（《大正藏》第一卷，頁一五○）；一五九。《十恩德贊》（《大正藏》第八十五卷，頁二四一─二四一）；以及十餘種《十地品變相》《佛說父母恩重經》的寫經卷，發現伯三九一九

33-1　中尊毗盧佛像特寫

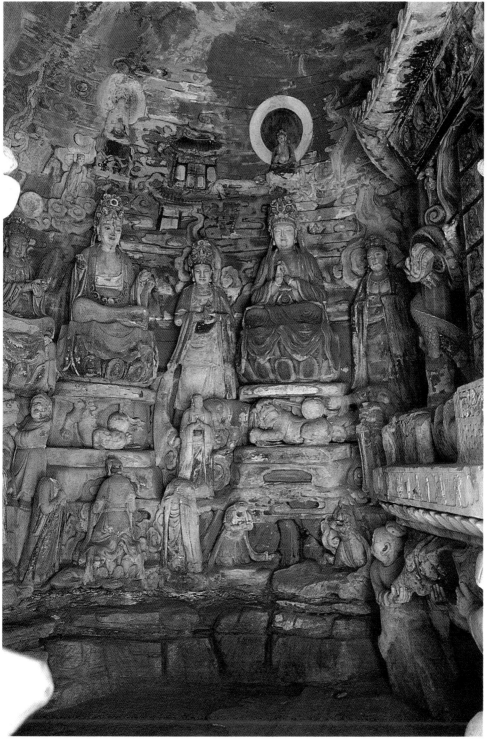

33-2　窟右壁七處九會集會圖部分

一百五十七窟前室頂有晚唐畫的《父母恩重經變》一鋪，與寶頂的無相似之處。再參見秦明智：《北宋「報父母恩重經變」畫》，文物，一九八二年十二期，頁三六—三八轉五〇；胡文和：《四川大足寶頂「父母恩重經變」研究》，敦煌研究，一九九二年第二期，頁十一—十八。

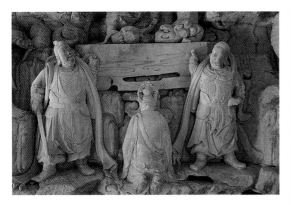

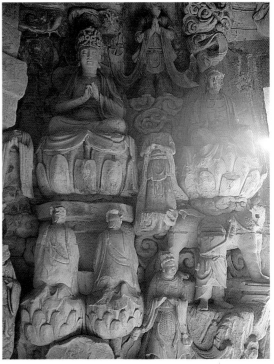

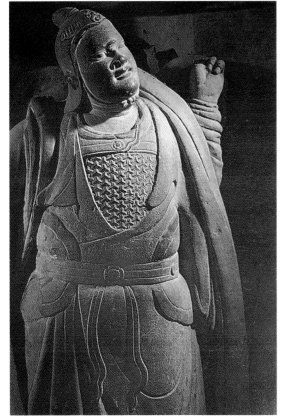

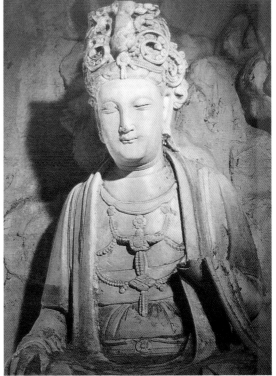

33-3　窟門內左壁上方集會之一（右上圖）

33-4　集會菩薩之一（右下圖）

33-5　護法神和中尊呈跪姿問法的菩薩（左上圖）

33-6　護法神之一（左下圖）

34-1　左為「懷胎守護恩」‧右為「生子忘憂恩」

34　第15號父母恩重經變相　590×1450cm
中為「投佛祈求嗣息」‧右為「懷胎守護恩」

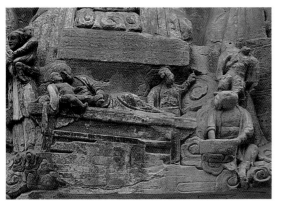

34-3　左為「推乾就濕恩」‧右為「洗濯不淨恩」

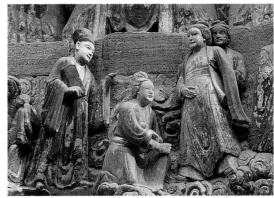

34-2　「臨產受苦恩」

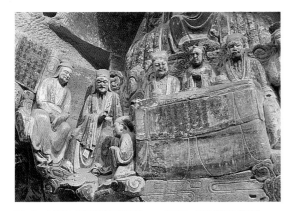

34-5　左為「究竟憐憫恩」‧右為「為造惡業恩」

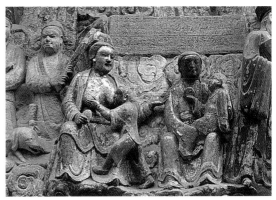

34-4　左為「哺乳養育恩」‧右為「咽苦吐甘恩」

中層爲父母恩重經變相。全圖共分十一組人物圖像。中層中部爲〈投佛祈求嗣息〉圖。刻一對夫婦在佛像前相對而立，雙雙虔誠向佛求子。在該圖西側，分別刻有父母十恩德圖。東壁排列單數，順序爲：（一）懷胎守護恩、（三）生子忘憂恩、（五）推乾就濕恩、（七）洗濯不淨恩、（九）遠行憶念恩。西壁排列雙數，順序爲：（二）臨產受苦恩、（四）咽苦吐甘恩、（六）哺乳養育恩、（八）爲造惡業恩、（十）究竟憐憫恩。53

下層：在西壁（四）、（五）兩圖下刻阿鼻地獄。

圖版三十五　雷音圖，崖壁上是風、雷、電、雲、雨等諸神，面南並列而立。按從東至西順序，分別是：（一）風伯；（二）雷神，羊頭人身，手執巨錘，周圍布鼓七面，作擂鼓放雷狀；（三）電母，雙手持二寶鏡，有電光自鏡心射出；（四）雲神，一漢子作吐雲布霧狀；（五）雨師騎一龍，作隨雲施雨狀；（六）觀雨神，頭戴軟腳幞頭，作觀察施雨狀。在雨下方壁上，還刻有被雷電擊斃的兩人。

圖版三十六至三十六―六　大方便佛報恩經變相，全圖主像爲釋迦佛半身像。佛頭左面岩壁上刻天、人、地獄；右面岩壁上刻阿修羅（已風化模糊）、畜牲、餓鬼。

在主像東西兩側岩壁上，共刻有〈大方便佛報恩變相〉及佛本生故事圖十二組，可分爲三層。

東壁上層，刻有三組圖，按從西往東順序分別是：一、釋迦因地行孝證三十二相圖。二、釋迦因地割眼出髓爲藥圖。三、釋迦因地鸚鵡行孝圖。

該壁中層刻有兩組圖，順序同上，爲：一、釋迦因地割肉供父母圖。二、釋

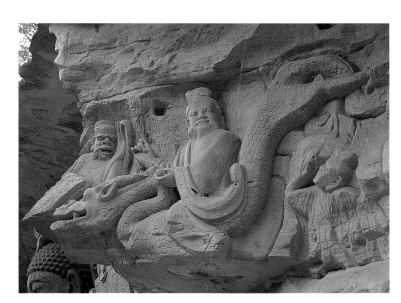

35-1
第16號雲雷音圖
700×580cm
雨師‧觀雨神

94

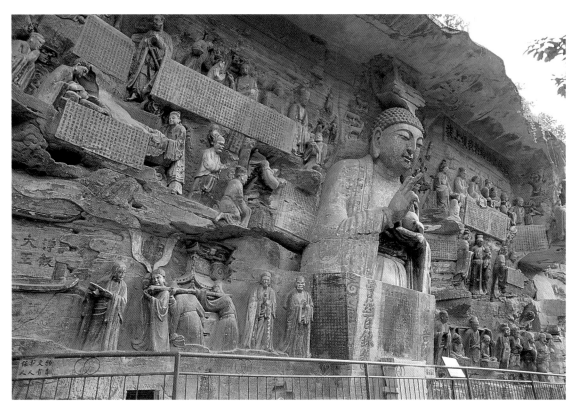

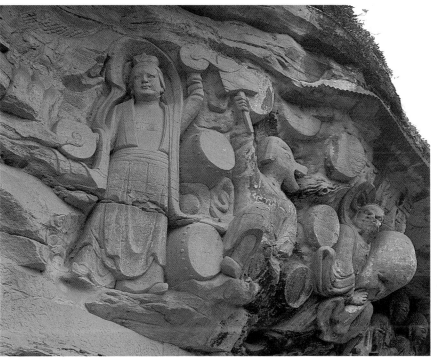

35
第16號雲雷音圖
700×580cm
雷神・電母・風伯
（下圖）
36
第17號大方便
佛報恩經變相
710×1470cm
中心像釋迦佛
身高370cm
（上圖）

迦因地修行捨身濟虎圖。下層只有一組，爲六師外道謗佛不孝圖。

西壁上層，刻有三組圖，按從西至東順序，爲：一、釋迦因地剜身行孝圖。二、釋迦因地剜肉圖。三、釋迦因地雁書報太子圖。該壁中層，刻有二組圖，順序是：一、釋迦因地修行捨身求法圖。二、釋迦詣父工所診病圖。

此壁下層只刻一組圖，爲大孝釋迦佛親擔父王棺。54

圖版三十七至三十七—七 觀無量壽佛經變相，全圖主像爲西方三聖，中像阿彌陀佛，半身像，頭有螺髻，雙手結彌陀定印。主像兩側，分別爲觀音、大勢至兩菩薩半身像。西方三聖腹下方爲一道內欄杆，通高一百一十四公分，共作七折，在全龕最下方有一道外欄杆，通高一百零二公分，內外欄杆之間雕刻《三品九生》圖，全龕左右兩側轉角與東西二壁自上而下各刻有八圖，合爲《十六觀》圖。

《三品九生》圖的順序是：上品上生圖位於龕中部內、外欄杆之間，該圖的左邊爲上品中生圖，右邊爲上品下生圖。中品上生圖的左邊，該圖石碑的左下側中品中生圖，石碑的右下側爲中品下生圖。下品上生圖位於上品下生圖的右邊，該圖的左下方爲下品中生圖，右下方下品下生圖。

全龕左壁轉角所刻八觀從上至下是：日觀、水觀、地觀、樹觀、池觀、總觀、寶像觀、花坐觀。

54

莫高窟中有三十二幅《報恩經變》壁畫，但無一例與寶頂這龕內容相同（《敦煌莫高窟內容總錄》第二二八頁；《中國石窟‧敦煌莫高窟（四）》，圖版一九二）。再參見李永寧《報恩經和莫高窟壁畫報恩經變》，《敦煌莫高窟（四）》，頁一九〇—一〇三。胡文和：《四川大足寶頂「大方便（佛）報恩經」變相研究》，敦煌研究，一九九六年第一期，頁三五—四二。

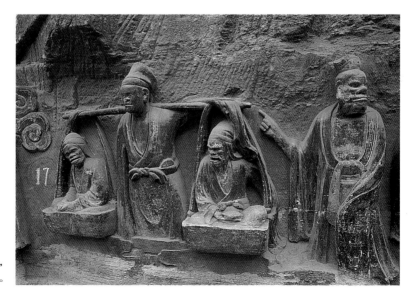

36-1
六師外道謗佛不孝圖
中孝子擔父母行乞圖，
右第一人爲滿迦葉波。

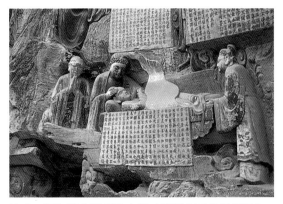

36-5　釋迦諸父王所診病圖（即淨飯王般涅槃圖）

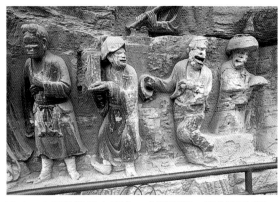

36-2　六師外道從左至右：末薩羯黎、瞿舍離子（打拍板者）、想吠多子（作舞蹈狀者）、迦羅鳩馱

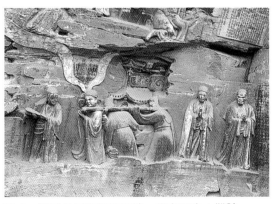

36-6　釋迦牟尼親擔父王棺　從左至右：難陀、釋迦牟尼、力士、阿難、羅雲。

36-3　吹笛女（六師外道中的旃遮摩耶）

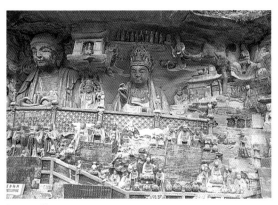

37　　第18號觀無量壽佛經變相圖　810×2020cm
正壁左半部分

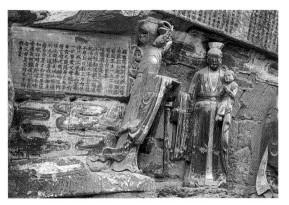

36-4　釋迦因地割肉供父母圖

全龕右壁轉角所刻八觀從上至下是：法身觀、觀世音觀、大勢至觀、普
觀、丈六金身觀、上品觀、中品觀、下品觀。55

圖版三十八　全圖可分為上下兩層。上層：正中主像為彌勒化身，面南結跏
跌坐於蓮座上，雙手抱一猿猴於胸前。56 彌勒腦後頭頂上有一圓龕，龕中現
彌勒化佛一身。全崖頂壁東側豎刻「彌勒化佛」，頂部中間部份橫刻「縛心猿
鎖六耗」，頂壁西側豎刻「傅大士作」。

主像蓮座下一結向下分牽出六根繩索，繩端各繫住一動物首，分別是：左
上為犬，左中為鳥，左下為蛇；右上為馬，右中為魚，右下為狸，均配有解
說文字。

主像左面岩壁上浮雕有三個小圓面，上面豎刻「樂、福、喜」三字，在
「樂」字上刻有扇形狀五圖，各圖隔開，附有文字解說。

主像右面岩壁上也浮雕有三個小圓面，上面豎刻「苦、福、惡」三字，在
「苦」字上方刻有扇形狀五圖，也配有文字解說。

下層：為一石碑，從左至右刻有〈詠心歌〉與〈詠心偈〉，另外還刻有〈論
六耗頌〉及〈剎六耗詩頌〉。57

圖版三十九至三十九—十五　全圖是根據《佛說十王經》和《華嚴十惡品經》
的內容雕刻的。58 全圖可分為四層，主像為地藏菩薩，位於最上層與上層中

57　參見《四川和敦煌石窟中「西方淨土變」的比較研究》。

56　該圖像似乎與佛典中譬喻「六窗一猿」有關。眼耳鼻舌身意六根譬為六窗，心識譬為獮猴，是一識外道的邪計。圖像中雕刻六種動物，配以文字，將這個譬喻的主題表達得更為清楚。
再參見《佛學大辭典》，頁三二六 b。

55　參見〈六耗詩〉、〈詠心偈〉、〈治六耗頌〉、〈剎六賊詩〉，全文載《大足石刻研究》，頁二八六。

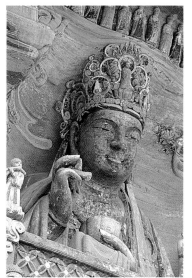

37-1　正壁右半部分（上圖）

37-2　中心像之一——觀音菩薩（右圖）

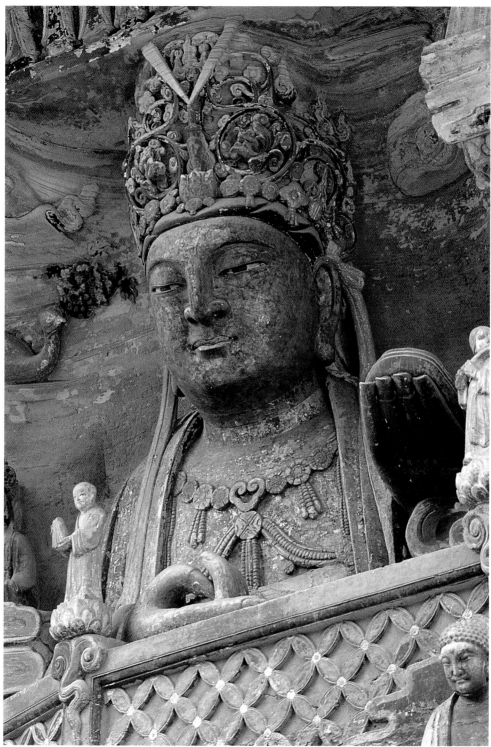

37-3　中心像之二──大勢至菩薩

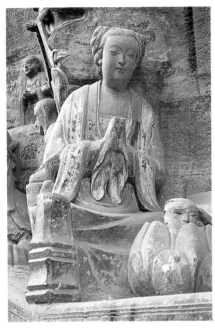

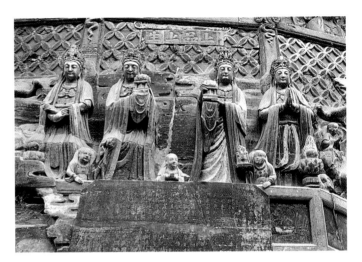

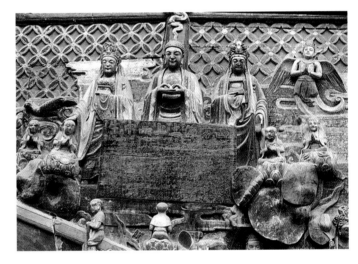

37-4　上品上生圖（右上圖）
37-5　上品中生圖（右中圖）
37-6　下品下生圖（右下圖）
37-7　十六觀之下品觀（左上圖）

38　第19號縛心猿鎖六耗圖
810×330cm（上端）‧810×184cm
（下端）（左頁右上圖）
39　第20號地獄變相圖
1380×1940cm
中心主像地藏菩薩（左頁左上圖）
39-1　十王圖之一：閻羅天子‧五官
大王‧宋帝大王‧初江大王‧秦廣大
王（左頁下圖）

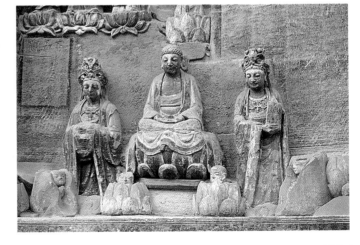

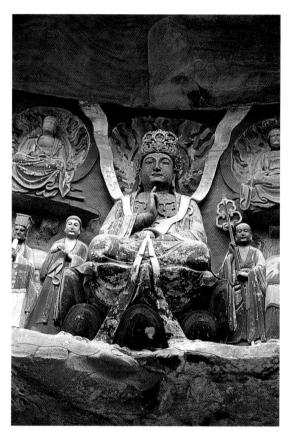

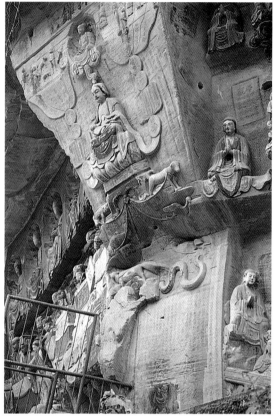

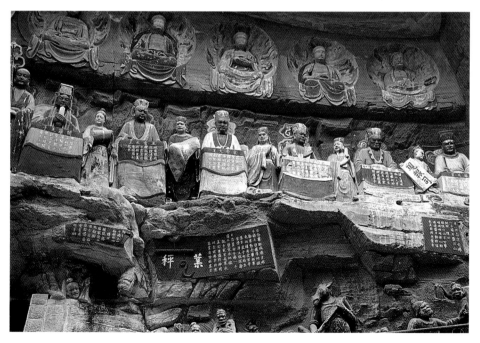

部佔據兩層。地藏頭戴五葉佛寶冠，左手捧一如意珠放於膝上，從珠內發出

六道毫光，分上下左右射出，互相對稱。

最上層，爲司冥司的十佛，分列地藏左右肩部的十個小圓龕內。

上層，在地藏侍者比丘左邊的岩壁上排列的五王是：閻羅天子、五官大王、宋帝大王、初江大王、秦廣大王、現報司官。在地藏侍者比丘尼右邊的岩壁上排列冥司中的五王，分別是：變成大王、泰山大王、平正大王、都市大王、轉輪大王、速報司官。

中層：從東往西，岩壁上刻十幅地獄懲罰圖，分別是：刀山地獄、鑊湯地獄、寒冰地獄、劍樹地獄、拔舌地獄、毒蛇地獄、剉碓地獄、鋸解地獄、鐵床地獄、黑暗地獄。

下層：從東往西所刻的圖像是：截膝地獄、鐵圍山阿鼻地獄、餓鬼地獄、塔與趙智鳳像（下層中心至像）、鐵輪地獄（下）、鑊湯地獄（上）、矛戟地獄、糞穢地獄、父母餵兒飯故事圖。

58

59

《佛說十王經》是唐代成都大聖慈寺沙門藏川撰述的。這些寫卷分藏於巴黎基美（Giumet）博物館、倫敦大英博物館、北京圖書館，另有兩個散卷。其中，二〇三頁和二八七〇頁前後完整，有贊文、彩繪、書法較好，文跡、彩繪均很清晰，並題有「成都府大慈寺沙門藏川述」，參見《敦煌寶藏》第一百一十二卷，頁五八五—五九三，伯二八七〇號，佛說十王經一卷（附圖），參見《第一二四卷》，頁二四—三四，伯二〇〇號，三佛說十王經一卷（佛說閻羅王授記四眾預修生七往生淨土經）。《大方廣華嚴十惡品經》也是中國高僧撰寫的。唐麟德元年（六六四）釋道宣所撰的《大唐內典錄》第十卷中說：「（略）華嚴十惡經（略）。右二十一部八十四部，檢隋·費長房錄，攝於僞妄中。」費長房的《歷代三寶記》成於隋開皇十七年（五九七）。敦煌石室中出有好幾種該經的寫卷，其中最完整有經名的是北〇七六號，北〇七號（洪四十七）、北〇七八（芥四十五）、北〇七九號（河四十八），卷首少許殘缺，參見《敦煌寶藏》第五十六卷，頁三一三—三三八。又 S.132 號《大方廣華嚴十惡品經》收錄在《大正藏》第八十五卷，頁一三五九—一三六〇。

39-2
十王圖之二：
變成大王·泰山大王·平正大王·都市大王·轉輪聖王

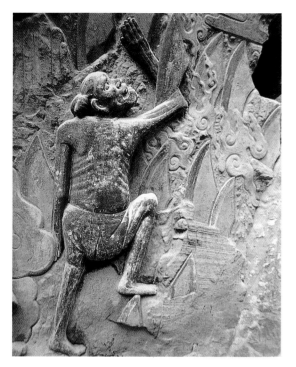

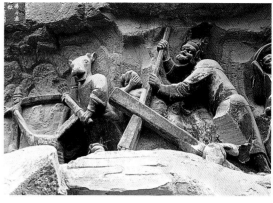

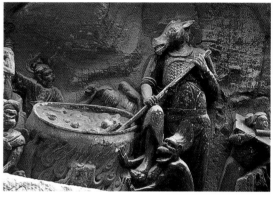

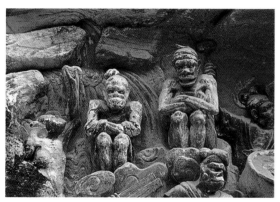

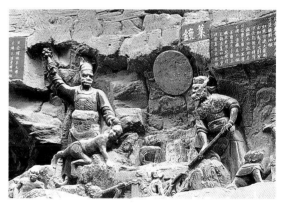

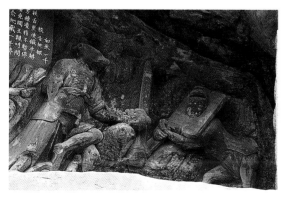

39-3　刀山地獄圖（左上圖）

39-4　寒冰地獄圖（左中圖）

39-5　拔舌地獄圖（左下圖）

39-6　（左）鋸解地獄圖　　（右）剉碓地獄圖
（右上圖）

39-7　鑊湯地獄圖（右中圖）

39-8　鐵床地獄圖（右下圖）

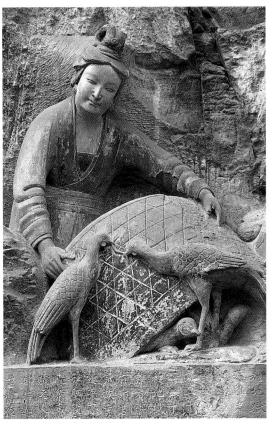

39-12　養雞女入地獄圖

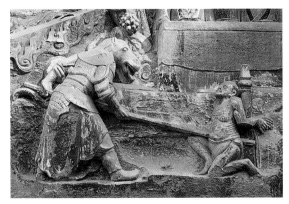

39-9　矛戟地獄圖

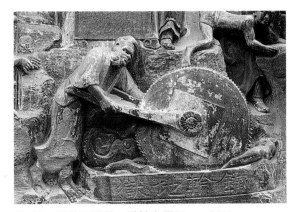

39-10　鐵輪地獄圖　鐵輪直徑92cm，厚11cm。

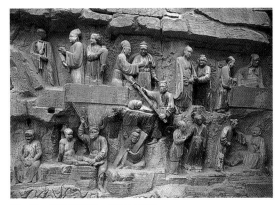

39-13　勸戒酒圖　360×570cm

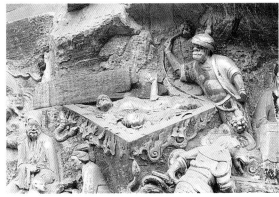

39-11　糞穢地獄圖　其右下方為父母喂兒飯故事圖

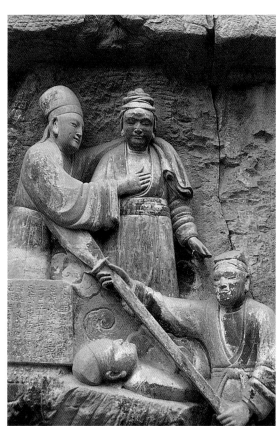

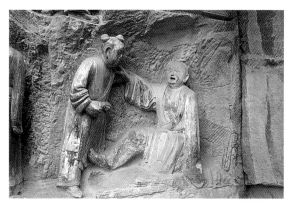

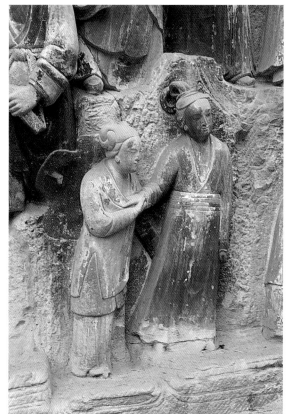

39-14　勸戒酒圖特寫　右上：兄弟飲酒後互不相識圖，右下：姊妹飲酒後互不相識，左上：迁崛摩羅飲酒淫匿其母圖，左下：槃陀女沽酒勸僧人飲酒圖。

圖版四十至四十八 柳本尊行化道場(柳本尊行化十煉圖),全圖可分爲三層。

上層(在龕楣上),爲〈五佛四菩薩〉圖。該層上刻九個圓龕,均勻排列,從東往西順序是:大勢至、普賢、不空成就佛、阿閦佛、毗盧佛(中心像)、寶生佛、阿彌陀佛、文殊菩薩、觀音菩薩。

中層爲〈柳本尊行化十跡圖〉。全圖的主像爲柳本尊,位於中層與下層中部。柳氏作居士形象,在其肩側左右部的岩壁上,各刻有五幅圖,圖中主像均爲柳氏,合爲十煉圖。圖的順序是左側(東)爲雙數,右側(西)爲單數。

右側(西)的圖像爲:一、煉指,三、煉踝,五、割耳,七、煉頂,九、煉陰;左側(東)的圖像爲:二、立雪,四、剜眼,六、煉心,八、捨臂,十、煉膝。

下層:共刻有十七位人物,他們是與柳氏行化事跡有關的人物,以及柳氏的傳法弟子。60

圖版四十一至四十二— 十大明王像。中像爲大穢跡明王,三面六臂。在中像的右側(從東往西)依次雕刻的是:大火頭明王、大威德明王、大憤怒明王、降三世明王、馬首明王。

59 這幅地獄變的詳細研究,參見《四川石窟中「地獄變相」圖的研究》。再參見〔日〕Matsumoto Eiichi(松本榮一):1942《kyo zukan zakko》敦煌本十王經圖卷雜考(Sur les rouleaux illustrés du Sūtra des dix rois decouverts a Dunhuang),Kokka 國華,621,pp.227-232.
〔日〕Tokushi Yusho 禿氏祐祥,Ogawa Kan'ichi 小川貫一《...》十王生七經贊圖卷的構造(Painted manuscripts of the Shih-wang-sheng-ts'i-Ching),in Saiiki bunka kenkyu (Momumenta Serindeca)西域文化研究,Vol.5,Tokyo,Hookan,pp.255-296.

60 關於該龕圖像內容的研究,參見胡文和:《安岳、大足「柳本尊十煉圖」題刻和宋立「唐柳居士傳」碑的研究》,《前後蜀的歷史與文化》(前後蜀的歷史與文化學術討論會論文集),頁一五一—一五九,巴蜀書社,一九九三年,成都。

39-15 三層四阿攢尖塔 高310cm 第一層中尊爲趙智鳳(?),身高145cm,作說法狀。

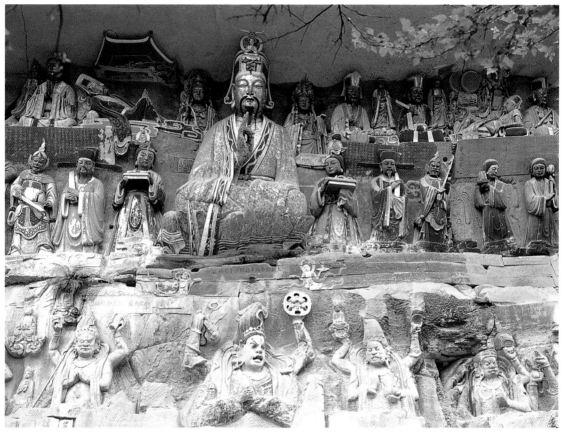

40　第21號柳本尊十煉圖　1460×2480cm　中心主像柳本尊坐高520cm，眇右目，缺左耳，斷左臂。

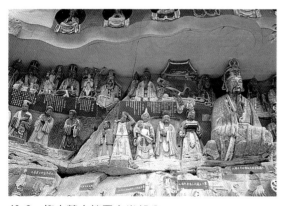

40-2　柳本尊十煉圖右半部分
從左至右：第一煉指、第三煉踝、第五割耳、
第七煉頂、第九煉陰。

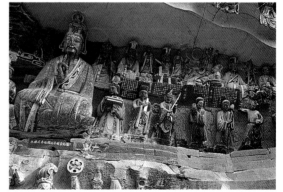

40-1　柳本尊十煉圖左半部分
從右至左：第二立雪（未現說明）、第四剜眼、
第六煉心、第八捨臂、第十煉膝。

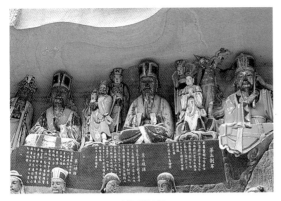

40-6　煉指‧煉踝‧割耳特寫

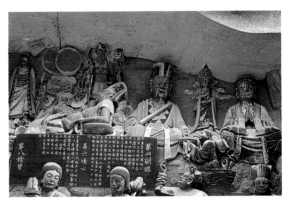

40-3　立雪‧剜眼‧煉心特寫

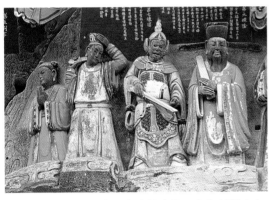

40-7　右為將柳氏事跡上奏的官員，左為割髮出家的優婆尼。

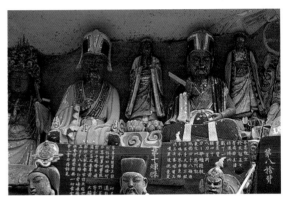

40-4　捨臂‧煉膝特寫

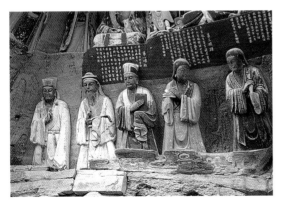

40-8　皈依柳本尊的弟子特寫

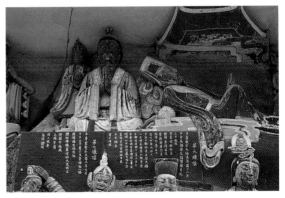

40-5　煉頂‧煉陰特寫

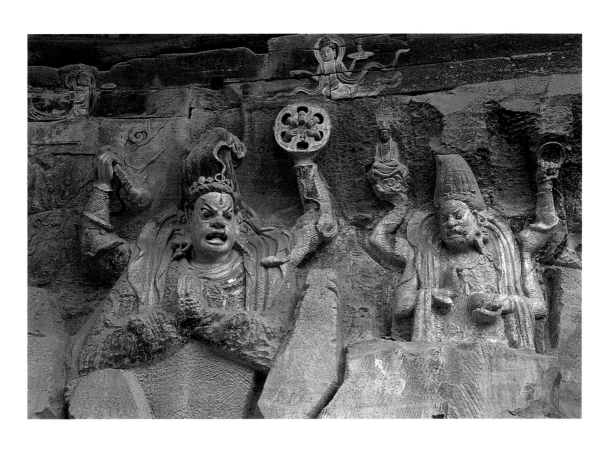

41　十大明王像　位於第21號柳本尊十煉圖下面，全圖寬2480cm，中尊為大穢跡金剛本師釋迦牟尼佛化，
　　右為大笑金剛明王。

在中像左側排列四明王，都是半身，尚未完工，按從西往東的順序是：大笑金剛明王虛空藏菩薩化、無能勝金剛明王地藏菩薩化、大輪金剛明王慈氏尊化、步擲金剛明王普賢菩薩化。

本圖除中心像西側五尊明王像接近完工外，其他仍屬半成品或粗胚，斧鑿印痕尚在。 61

圖版四十二至四十二—七　該窟圖像是根據《圓覺經》和《華嚴經入法界品》內容雕刻的。 62

61

十大明王的名號應出自《幻化網大瑜伽教十忿怒明王大明觀想儀軌》，據經中所言：閻曼得迦忿怒大明王，六面六臂六足；二無能勝大忿怒明王，三面六臂；三缽納曩得迦大忿怒明王，三面六臂；四尾觀那得迦大忿怒明王，三面六臂，三面各有三目；六吒枳大忿怒明王，三面六臂；七爾羅難拏大忿怒明王，三面各三目，有六臂；八大力大忿怒明王，三面各三目，有八臂；九送婆大忿怒明王，一面六臂（參見《大正藏》第十八卷，頁五八三）。寶頂的十大明王造型和名號與經中所言的儀軌顯然不相符合。寶頂的是依據唐·達摩栖那譯的《大妙金剛大甘露軍茶利焰鬘熾盛佛頂經》中所說的八大明王，並增加了「大穢跡金剛本師釋迦牟尼佛化」和「大火頭明王盧捨那佛化」。參見《大正藏》第十九卷，頁三三九，《佛學大辭典》，頁六〇d—六一a。寶頂的十大明王觀，有題名的只有六身（其餘未竣工，也未標名），從岩壁面西端至東端：一、第二馬首明王觀世音菩薩化，二、□降三世明王金剛手菩薩化，三、（勒）除蓋障菩薩化，四、第九大威德明王金輪熾盛光如來化，五、第十大火頭明王盧舍那佛化，六、大穢跡金剛本師釋迦牟尼佛化，再參見《大足石刻研究》，頁四九二—四九三。

62

該窟中十二個菩薩的名號出自《大方廣圓覺修多羅了義經》：「如是我聞，一時婆伽婆，入於神通大光明藏，三昧正受，一切如來，光嚴住持。是諸眾生，清淨覺地，身心寂滅，平等本際。圓滿十方，不二隨順，於不二境，現諸淨土。與大菩薩摩訶薩十萬八千，其名曰文殊師利菩薩、普賢菩薩、普眼菩薩、金剛藏菩薩、彌勒菩薩、清淨慧菩薩、威德自在菩薩、辨音菩薩、淨諸業障菩薩、普覺菩薩、圓覺菩薩、賢善首菩薩等，而為上首，與諸眷屬，皆入三昧，同住如來平等法會。」（略）右繞三匝，長跪叉手而白佛言：大悲世尊，願為此會諸來法眾，說於如來本起清淨，因地法行。（略）爾時世尊告文殊師利菩薩言：（略）善男子，無上法王有大陀羅尼門，名為圓覺，流出一切清淨真如菩提涅槃及波羅密。教授菩薩，一切如來，本起因地，皆依圓照清淨覺相，永斷無明，方成佛道。」（《大正藏》第十七卷，頁九一三上—中），經文中說十二菩薩下座向世尊問法，該窟正中下跪的那尊菩薩即十二菩薩的化身。

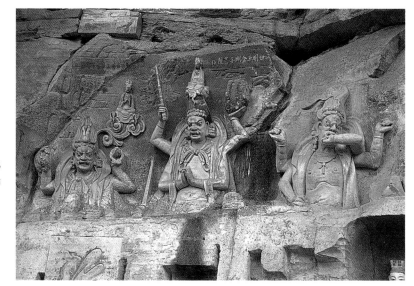

41-1
Ⅰ.第三、馬首明王觀世音菩薩化·Ⅱ.第五、降三世明王金剛手菩薩化（右圖）
41-2
Ⅰ.第十、大火頭明王盧舍那佛化·Ⅱ.第九、大威德明王金輪熾盛光佛如來化（左頁上圖）
41-3
Ⅰ.步擲金剛明王·
Ⅱ.大輪金剛明王·
Ⅲ.無能勝金剛明王
（左頁下圖）

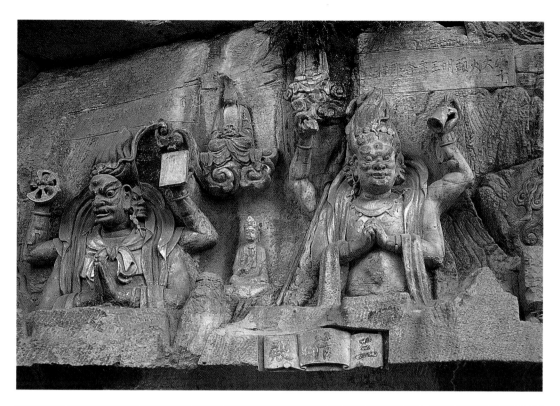

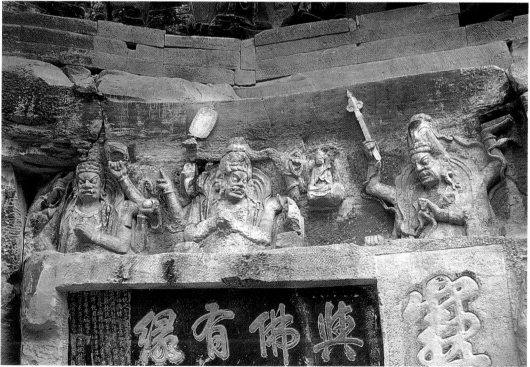

全窟的主像為三身佛，位於正壁中部，均著袈裟，結跏趺坐於蓮座上，正中為毗盧佛，其左側是阿彌陀佛，右側是釋迦牟尼佛。

窟內兩側壁前各雕刻有六尊菩薩，均頭戴高寶冠，著薄衫裙，胸部密飾瓔珞，坐於四腳金剛座上，坐身高一百四十公分，通高二百六十六公分。左壁（西北壁）的菩薩名號從內向外是：文殊、普眼、彌勒、威德自在（大勢至）、淨諸業障、圓覺。右壁（東南壁）的從內向外是：普賢、金剛藏、清淨慧、辨音（觀世音）、普覺、賢善首。

左右壁上部雕刻系列小圖像，表現佛經中所說的善財童子依文殊菩薩指示，次第南行，參謁五十三善知識。此處圖像大多風化，不能一一確指。

三主像供桌前面中部有跪在蓮臺上的菩薩，跪身高一百三十公分，通高二百四十公分。該像為十二菩薩的化身，作輪流向佛求法狀。

正壁左右兩端的形象，均高一百九十二公分，一作比丘形象，一為儒生，均係「祖師」。

圖版四十三至四十三—二 全圖共分十組，每一組有一牛一牧童，或其他人

唐・智儼將八十華嚴經中〈入法界品〉善財所要參拜的善知識作了單列，一目了然（《大正藏》第四十五卷，《華嚴經內章門等離孔目章》卷第四，頁五八八下—五八九中）。筆者一九八三年因撰寫《大足石刻內容總錄》，考察寶頂山該窟，發現窟左壁（西北）第五像善財頭上小佛上方有一樓閣，閣門額上刻有「法王宮」三字；窟右壁（東南）第五像普覺菩薩頭上小佛上方有一樓閣，樓閣門額上劃刻「光明藏」三字。這些圖像內容應該是「五十三參」之一。

筆者根據多年的調查研究並結合《宋立唐柳居士傳碑》探索，這兩個人應是唐末五代初活動在當時劍南西川的川密教派祖師柳本尊的傳法弟子。根據碑文內容，一個是俗家弟子楊直京，一個是皈依出家弟子袁承貴。他們先後由蜀王封敕繼任柳氏在成都創建的川密寺院的住持。碑文和有關傳記記錄了這兩人的姓名和事跡。參見胡文和：《四川石窟華嚴經系統變相的研究》，敦煌研究，一九九七年第一期，頁九〇—九五。

42
第29號窟
圓覺道場
620×955×
1213cm
正壁中像毗盧
佛坐高195cm，
左像阿彌陀佛
坐高175cm，
左壁從裡至外：
祖師、文殊、
普眼、彌勒、
威德自在、淨
諸業障、圓覺
菩薩，均坐高
140cm，座高
126cm。

63
64
64
63

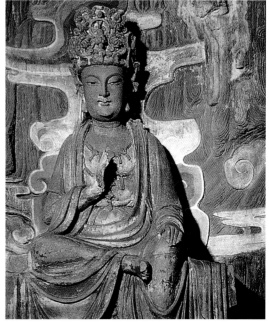

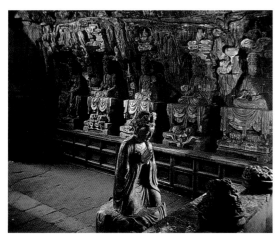

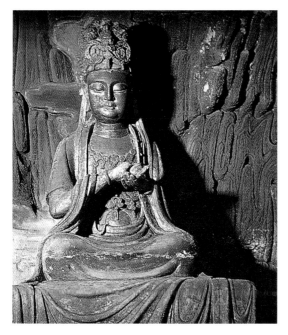

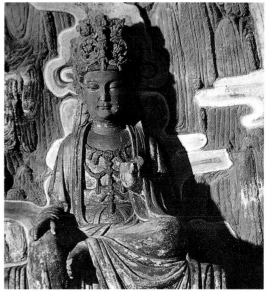

42-1　正壁中像為毗盧佛，右像釋迦牟尼佛坐高
175cm。右壁從裡至外：祖師、金剛藏、清淨慧、
辨音、普覺、賢善首。（左上圖）

42-2　問法菩薩（十二圓覺菩薩化身像）
跪身高130cm，座高110cm。（左中圖）

42-3　圓覺菩薩（左下圖）

42-4　普眼菩薩（右上圖）

42-5　賢善首菩薩（右下圖）

物、動物，爲高浮雕或接近圓雕像。圖形按從東至西（右至左）順序爲：第一組未收。第二組初調。第三組受制。第四組回首。第五組馴伏和第六組無礙是合刻在一處的。第七組任運。第八組相忘和第九組獨照圖是二圖合刻在一處的，第十組雙忘圖。

該圖是禪宗通過牧童馴伏悍牛的一系列過程暗示：人們的內心猶如未經調制的悍牛，須得不斷修持，制伏邪念，才能明心見性，達到成佛的境地。65

【小佛灣】

位於寶頂大佛灣東南方向一百五十公尺遠的聖壽寺內，共編爲九號。第一號爲〈經目塔〉（舊名本尊塔或祖師塔）。第二號爲〈七佛壁〉。第三號〈大方便佛報恩經變相和報父母恩重經變相〉窟，本號在第九號毗盧庵的正下方。第四號爲〈毗盧庵〉，係無頂石窟。第五號爲空室，僅存五尊殘像。第六號爲〈本尊殿〉。第七號爲零散的碑、爐。第八號爲無頂石室，內雕刻〈華嚴三聖〉。第九號〈毗盧庵〉本號在〈本尊殿〉西端前部、第三號〈古跡石池寶頂山〉的上方，周壁和頂部係用原石板搭成的人工窟室。

圖版四十四至四十四—二全塔高七公尺，上小下大，塔身正面向北，分爲三層，每層間有飛檐隔開。

第一層，高二百一十公分，每面寬二百三十公分，塔正面中部開一圓龕，

筆者曾對這組圖像作了詳細的研究，參見《四川道教佛教石窟藝術》，（五）禪宗系統的造像（牧牛圖），頁三二九—三三四。

65

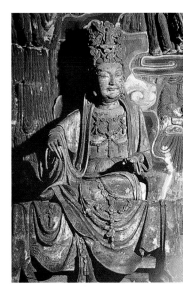

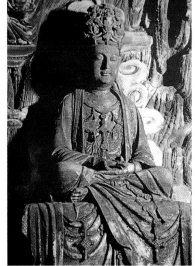

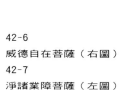

42-6
威德自在菩薩（右圖）
42-7
淨諸業障菩薩（左圖）

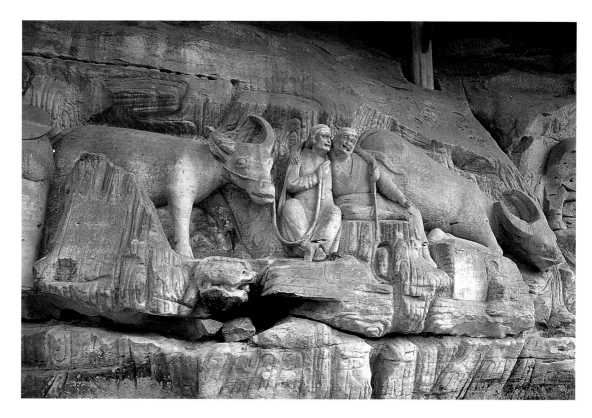

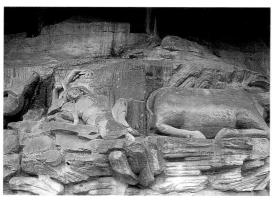

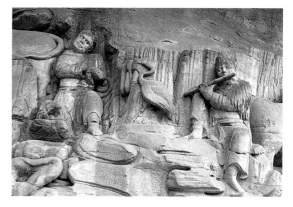

43　第30號摩崖牧牛圖　圖高455cm，全長2700cm。此為第五組馴伏圖以及第六組無礙圖。（上圖）

43-1　第八組相忘圖・第九組獨照圖（右下圖）

43-2　第十組雙忘圖（左下圖）

龕中趺坐趙智鳳（？）像，鬢髮披耳。其餘三面密刻佛經經名，楷書豎刻，從左至右。

第二層，高一百八十四公分，每面寬二百二十公分。每面中部和上部都開有圓龕，龕內趺坐佛像，各面圓龕下方，直行密刻佛經名。[66]

第三層，高一百五十公分，每面寬一百七十五公分。四面中部各開一圓龕，龕內刻有一尊坐佛，現各像皆已風化。

圖版四十五　該窟爲人工石室。主像毗盧佛面北結跏趺坐於蓮座上。佛頭有螺髻，身著雙領下垂式佛袍，雙手於胸前結大日如來劍印。佛像左側壁上的小圓龕中趺坐柳本尊，身著居士巾、服，眇右眼，缺左耳、左臂。在毗盧佛的下方刻一護法金剛，頂盔貫甲而坐，其左手撐在膝上，右手握劍，由額頂與身間各化出毫光二道，向左上方射出。該室左右壁開有數排小圓龕，每龕均趺坐一佛，左壁有十八個，右壁有三十五個。

圖版四十六　該殿爲石砌大殿，壁上從上至下開有五排圓龕，每排三十三個，直徑三十二公分，共有一百六十五個。每龕中坐一小佛，頭有螺髻，身著袈裟，姿態各異，或禪坐、或說法、或靜思或持如意、或持寶鉢、或持數珠；或擊手鼓、或打拍板、或吹橫笛、或擊銅鈸，等等。在這些小圓龕下面通欄雕刻地獄變相圖。圖中有鬼卒、有囚犯、有刀山、有火海，全圖大部已風化，模糊不清。[67]

該經目最早在五十年代經大足第一任文物保護管理所所長陳習刪先生整理後，定名爲《武周刊定眾經目錄》，收錄在其《大足石刻志略》中，參見《大足石刻研究》，頁三〇四─三〇九。再參見重慶大足石刻藝術博物館：《大足寶頂山小佛灣祖師法身經目塔勘查報告》，文物，一九九四年二期，頁四一二九。

66

44　第1號經目塔　高700cm　南宋（十二世紀前期）

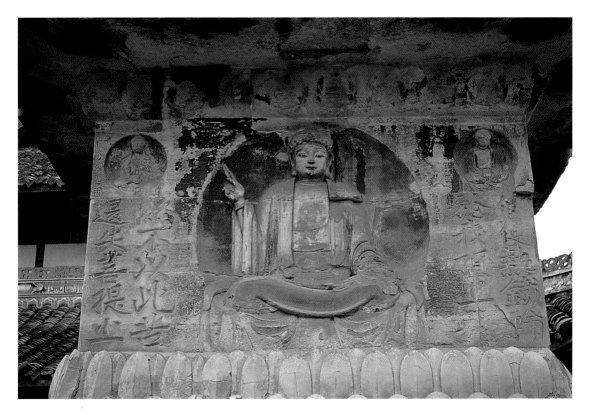

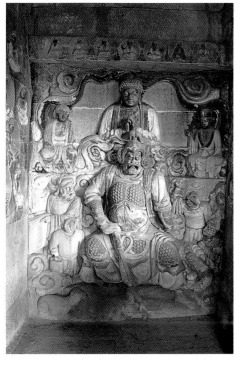

44-1 塔中層佛像　184×210cm（上圖）

44-2 塔下層經目　210×230cm（右下圖）

45　第4號毗盧庵　293×168×410cm　南宋
（十二世紀前期）　此為正壁毗盧佛像，其下為一
護法金剛。（左下圖）

圖版四十七　該窟為人工石室。正壁上大圓龕直徑一百二十六公分，內中跌坐毗盧佛。佛頭戴高寶冠，冠中顯柳本尊坐像。68

窟左、右壁內側，上下各坐二佛。兩壁中部，上下各立一菩薩，共為四菩薩。兩壁下部，各刻四大明王，共為八大明王。69兩壁外側及佛與菩薩間，刻有柳本尊行化十煉圖。全圖作三層排列。左壁五目是：一、煉陰，二、煉心，三、斷臂，四、立雪，五、剜眼；右壁五組是：一、煉陰，二、煉頂，三、割耳，四、煉踝，五、煉指。以上十煉，與寶頂大佛灣第二十一號同題畫面相似，規模卻小得多。

圖版四十八至四十八-二　這幾幅圖像在第九號窟的外壁上。窟後南壁，中下部浮雕二碑，高一百三十二公分。碑上部橫刻「釋加舍利寶塔禁中應現之圖」十二字。其下為白描線刻佛像，佛像下陰刻寶塔。碑旁各刻有二護法金剛，頂盔貫甲，手執兵器。70

70　69　　68　67

圖像中的獄卒、神像的形象造型與寶頂山大佛灣第二十號〈地獄變相〉龕中的極其相似。

柳本尊像的造型，身著居士巾、服，眇右眼、缺左耳、左臂，與本處第四號龕中主像毗盧佛左邊小龕中的柳本尊像相同。

八大明王像的造型與寶頂山大佛灣第二十一號龕下面右壁的〈十大明王〉像大部分相似。

據《金石苑》第六本中載：「大足宋釋迦捨利寶塔禁中應現圖並記」，石高三尺四寸，廣尺八寸五分，題額字徑寸二分，對聯字經寸五分。下方字經四五六分不等，正書：釋迦捨利寶塔禁中應現之圖（上），上祝皇王隆眷算，須彌壽量益崇高。（左）。國安民泰息干戈，雨順風調豐稼穡（右）。釋迦如來涅槃至辛卯紹定四年得二千一百八十二年（中），碑文參見胡文和《大足石刻志略校註》，頁二九八；再參見《大足寶頂山小佛灣「釋迦捨利寶塔禁中應現之圖」碑》，載《大足石刻研究》，文物，一九九四年第二期，頁三八—四四。

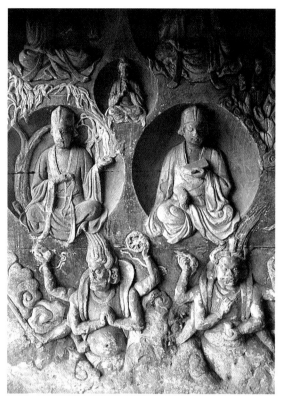

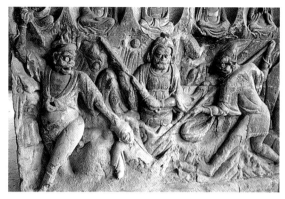

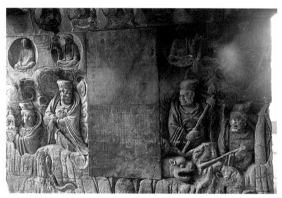

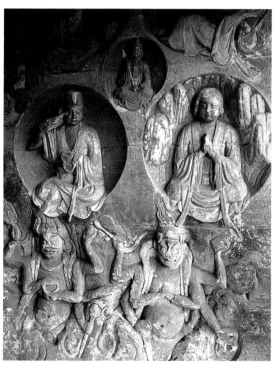

46　第6號本尊殿石壁　172×1189cm　南宋
（十二世紀前期），明、清維修　石壁上為
千佛龕，每龕直徑32cm。（右頁圖）

47　第9號窟毗盧庵　230×170×288cm　南宋
（十二世紀前期）　此為窟外東壁下部地獄變
相圖。（右上圖）

48　窟外南壁釋迦舍利寶塔禁中應現之圖
原刻於嘉定十年（1217），此係翻刻。
（右下圖）

48-1　窟內柳本尊十煉圖之一（左上圖）

48-2　窟內柳本尊十煉圖之二（左下圖）

東、西外壁上部，各開有四十個小圓龕，每龕內各趺坐一佛，姿態不一。下部為地獄變相圖，高一百，寬二百九十八公分，圖形與寶頂大佛灣第二十龕的有相似之處，部分風化模糊。

【南山石窟造像】

南山，古名廣華山，位於大足縣城東南方向二點五公里處，山頂上原有古道觀，名玉皇觀。南山最早的道教造像，為第三號〈后土三聖母〉像窟，和第四號〈三清古洞〉，大致是雕刻在南宋紹興年間（一一二七—一一六二）。但只有第十五號龍洞窟見於史載。據《輿地紀勝》卷一百六十一載；「南山，在大足縣南五里，上有龍洞醮壇，旱禱輒應」。由此可知，龍洞的鑿造不晚於宋代。

一九五六年，南山道教造像被公布為四川省省級文物保護單位。

圖版四十九至四十九—一　該窟正壁上雕刻主像三聖母，大體呈圓雕，面向西南端坐於靠背卷殺為四龍頭裝飾的寶座上。中像聖母頭戴鳳冠，身著宮妝，其頭上方的寶蓋銘刻有「注生后土聖母」六字。中像左右側各雕刻一聖母，頭戴翟冠，身上也著宮妝，71頭上方也有八角形寶蓋（均殘）。窟左壁內側刻一神將像，立姿，身高一百公分，著甲冑，其左側岩壁上刊刻「九天監

71
褕翟，即翟衣，或作揄翟、搖翟，用青羅繡翟之形編於衣等。內襯表紗中單黼領，並羅縠緣袖及邊，蔽膝隨裳色，大帶隨衣色，帶不用朱，僅上用朱錦下用綠錦緣其外，青機青舄，餘同皇后冠服之制，其冠九翬（即褘），四鳳冠，大小花各九枝，為妃受冊服之。至於「褘衣」、「鞠衣」，參見《宋史·輿服志》，以及周錫保：《中國古代服飾史》第九章·第三節〈婦女服飾〉，頁二八八—二八九，中國戲劇出版社，一九八四年九月版。

49-1
右：聖母頭部特寫
左：聖母頭部特寫

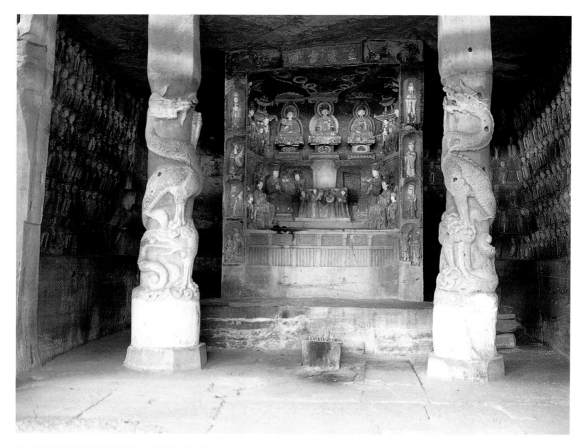

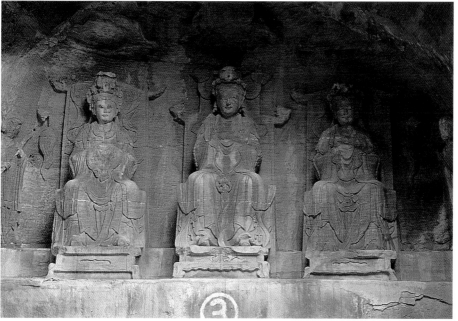

49　第3號窟
注生后土三聖母
315×275×163cm
南宋紹興年間
（1127—1162）
正壁中像座高
109cm，左右側
像坐高105cm。
（左圖）
50　第4號窟
三清古洞全圖
391×508×558cm
南宋紹興年間
（1127—1162）
（上圖）

生大神」六字。窟右壁下內側刻一女像，立姿，身高一百零六公分，著宮妝，其右上側壁上刊刻「九天送生夫人」六字。窟左右壁上還各刻二男二女性供養人像。

「注生后土聖母」，疑即爲「后土皇地祇」。在道教神祇中，后土是與玉皇上帝相對應，總司土地的大神。72

圖版五十至五十一—四　距窟門一百七十公分處有一中心柱，三四〇×二五九×一五七公分，中心柱正面龕中的造像可分爲兩層。

上層：主像爲玉清、上清、太清，均面南，各盤膝坐於一束腰矩形臺座上，著道袍，面有三綹長鬚。73三像兩側，各有一兩層飛檐樓閣，樓閣外側，各有一頭戴束髮小冠的侍者。龕左、右壁中部，各有一御，皆頭戴冕旒，身著朝服，端坐於卷殺爲二龍頭的靠背椅上。

下層：龕左右壁內側，各有一御；外側，各有一元君，皆頭梳高髻，鳳釵霞帔。

73　　72

后土成爲國家一級的土地大神的時間，不會很早。西漢文帝時，始從新垣平議，由國家統一祭祀地祇，即后土。漢武帝以後，遂成定制。歷代封建皇朝皆列入祀典，成爲與皇天上帝相對的大神。后土本爲土地大神，由皇帝專祀，唐以後民間也奉祀祝禱。宋代，道教把后土納入自己的神祇體系，並且得到了趙宋皇室的認可。《宋史・禮志（七）》載：「徽宗政和六年（一一一六）九月朔，地祇未有稱謂，謹上徽號曰承天效法厚德光后土皇地祇」。南宋金允中《上清靈寶大法》卷三十九〈黃大齋醮謝真靈〉所請的神祇爲：「虛無自然無始天尊，太上道君洞玄靈寶天尊，太上老君洞神道德天尊，太上昊天玉皇上帝，勾陳星宮天皇大帝，承天效法厚德光太后土皇地祇（下略）」（《正統道藏》第五十三冊，頁三三四）。

該龕中所雕刻的「三清四御」，北宋賈善翔《太上出家傳度》，以及寧全真、林靈真的《靈寶領教濟度金書・科儀成立品》中，已明確說明「三清」神，但「四御」（或六御）尚未明確是那幾尊神（《正統道藏》第五十四冊，頁二五一；第十三冊，頁六〇七—六〇八，臺灣新文豐圖書股份有限公司，一九八七年版）。

50-1
中心柱上龕
215×203×125cm
中心像從左至右：
上清、玉清、太清，
均坐高50cm。

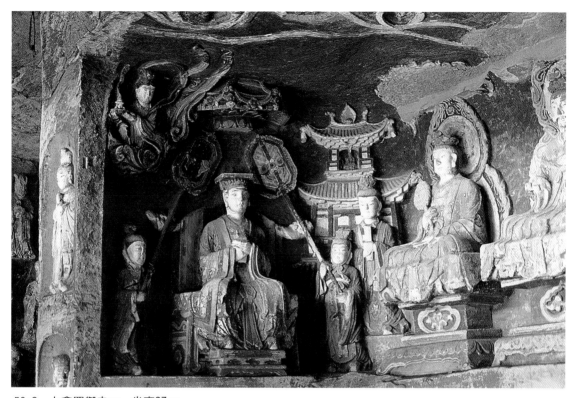

50-2　上龍四御之一　坐高67cm

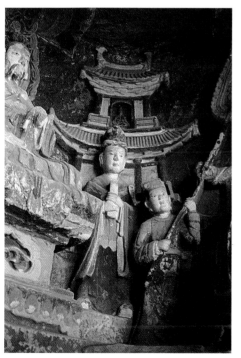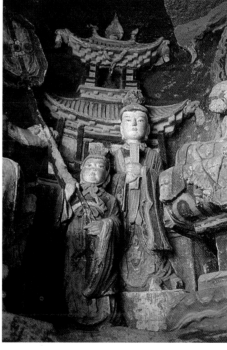

50-3
（右）侍者之一
（左）侍者之二

中心柱左（東）壁上開有二龕，上龕爲玉帝巡遊圖，下龕爲春龍起蟄圖。全窟左、右、後壁，有一高一百公分的ㄇ形臺基，在臺上方的壁面雕刻三百六十應感天尊，分六層排列，各像高四十六公分。74

窟左、右壁外側，各浮雕有六個小圓龕，直列，龕內圖像爲「黃道十二星宮」。75

【石籛山佛灣】

石籛山，位於大足縣西南方向二十二點五公里處，該地方現屬三驅區石桌鄉佛會（惠）村管轄。石籛山石窟造像發端於北宋元豐五年（一〇八二），釋、道、儒各家造像皆有，以後歷代略有增補。現存造像主要分布在石籛山、千佛崖兩處。石籛山上原有古刹名佛惠寺，寺內存有一些零散的石像和碑碣一塊。大足邑人李型廉於道光十六年（一八三六）考察石籛山石窟遺址後，曾撰文《遊石籛山記》（載《民國重修大足縣志》卷一），文中對該處石窟造像備述周詳。

一九六五年八月十六日，「石籛山摩崖造像」公布爲屬四川省文物保護單

74 三百六十應感天尊的名號，以及被供奉的緣由，出自《太上靈寶上元天官消愆滅罪懺上》、《中元地官消愆滅罪懺中》、《下元水官消愆滅罪懺下》（《正統道藏》第十六冊，頁五七八）。

75 窟左壁圓龕從上至下…一、一已殘。二、一動物（正風化）。三、一動物（已風化）。四、一對夫婦（陰陽宮）。五、一蟹（巨蟹宮）。六、一獅（獅子宮）。右壁圓龕從上至下…一、二女像（雙女宮）。二、一秤（天秤宮）。三、一蜥蜴（天蠍宮）。四、一人牽一馬（人馬宮）。五、一人捧笏立（摩羯宮?）。六、一寶瓶（寶瓶宮）。左壁第一、二、三號圖像已完全風化了的圖係象徵雙魚宮、金牛宮、白羊宮。

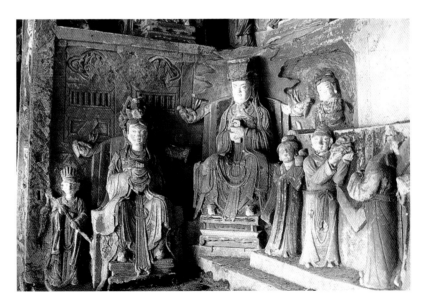

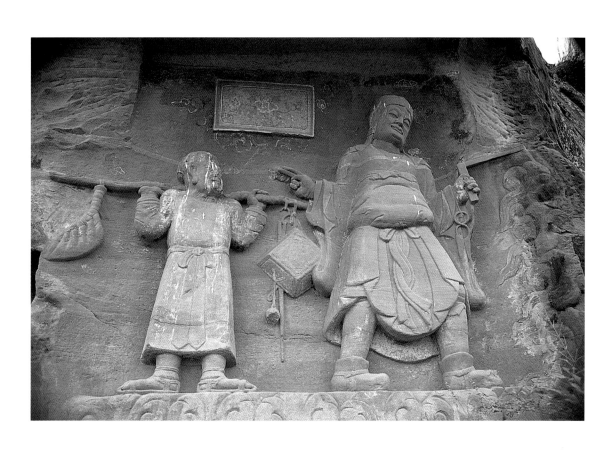

50-4　龕下層四御之———元君之一　均坐高66cm（右頁圖）
51　第2號龕誌公和尚　234×254×172cm　北宋元豐八年（1085）（上圖）

位。

石篆山佛灣的造像龕窟共編爲九號。

圖版五十一　該龕中，主像誌公和尚位於龕中，身高一百六十五公分，方臉微碩，頭戴風巾，身著斜襟寬袖長袍，作向左前行狀；其左手執一角尺。腕上掛一鐵剪，右手向後伸出二指指向徒弟，作說笑狀。

龕右側立誌公和尚弟子，高一百四十八公分，身著窄袖長袍，腰間束條，腳穿絆耳草鞋，肩上擔一棍，棍左掛有一方斗、一秤及砣，棍右掛一掃帚。

龕正壁上方有一則「乙丑歲」（元豐八年，一〇八五）「岳陽文惟簡鐫」的題刻。77

圖版五十二至五十二—二　該窟中，主像爲文宣王孔子，面東南正襟危坐。孔子面方稍長，髮向上梳攏，頭扎束髮軟巾，腦後有二軟翅向左右飛起，身著翻邊圓領斜襟寬袖長袍，雙足著翹頭烏。

孔子兩側，各排列五弟子，並肩而立（左、右正壁各三，龕左、右壁各二），共爲十哲。

各像倶面龐方正，頭戴方形高冠，著圓領斜襟寬袖大袍，雙足著翹頭烏，在主像誌公和尚和其弟子像中間後壁上，浮雕一長方形碑，刊刻有「匠氏宗坊」四字。壁兩端有：「繩墨千秋仰，規矩萬世因」。所以《大足石刻內容總錄》將主像誤定爲《魯班像》，參見《大足石刻研究》，頁五二七—五二八。

這則題刻，係八十年代後期，大足縣文管所拓片發現的。題刻開首爲「梁武帝問誌公和尚曰世間有/不失人身藥方否（下略）」，缺字較多，末尾題「岳陽文惟簡鐫乙丑歲」，全文見《四川道教佛教石窟藝術》，頁一〇一。由於該處第五號龕左壁有文惟簡「庚午中秋記」的題刻，因此「乙丑歲」應爲「元豐八年」（一〇八五）。

76　77　76

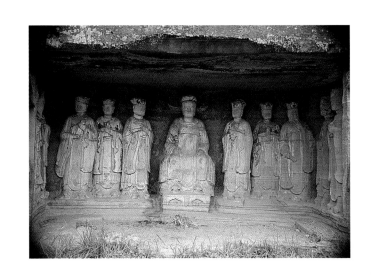

52
第6號窟孔子及十哲像
194×325×148cm
北宋元祐三年（1088）
孔子坐高140cm。（右圖）
52-1
中像孔子右側依次爲：仲由、
冉耕、宰我，均身高140cm。
（左頁圖）

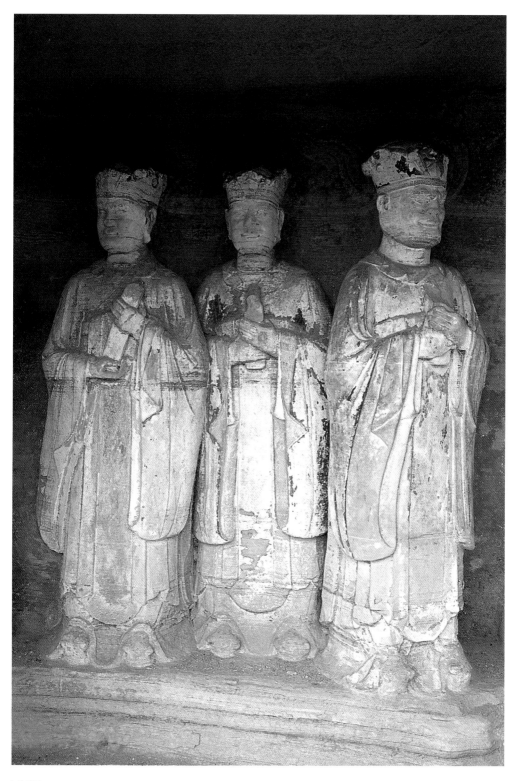

高。

兩手於胸前捧笏。壁上按從內至外須序刻有各哲姓名，左一至五像爲顏回、閔損、冉有、言偃、端木賜；右一至五像爲仲由、冉耕、宰我、冉求、卜

龕左側門柱上有則「元祐戊辰歲」「岳陽處士文惟簡」的鐫造題刻。78

圖版五十三　該龕中，主像三身佛面東南，結跏趺坐於蓮座上，座上皆有一蟠龍。中像爲毗盧舍那佛，其左邊爲盧舍那佛，右邊爲釋迦牟尼佛。毗盧佛兩側後，左右分立阿難、勢至。盧舍那佛和釋迦佛兩側後，右、左各立一比丘、一香花菩薩，互爲對稱。

龕左、右壁前各立三個比丘。這六像同正壁三佛間的四脇侍比丘，合爲佛的十大弟子。

龕的左、右壁角各立一男、女供養人，男的頭戴幞頭，女的頭梳高髻。

龕內以上十四個立像皆立身高一百二十三公分。

龕左側柱內壁上有一則榜題，文爲「岳陽文惟簡鐫男文居用居禮／歲次壬戌八月三日記」，「壬戌」爲元豐五年（一○八二）。

圖版五十四　該窟中，主像老君面南盤膝端坐於一束腰四方形臺上，頭戴蓮花束髮冠，滿腮長髯，身著團領寬袖大袍，胸前有一三腳夾軾（殘），右手於胸前持一扇（柄已殘）。老君左、右側，各刻有七尊像（正壁兩側各四，龕左、右壁各三），左壁上標刻「大法」，右壁上標刻「真人」。各像皆頭戴蓮花狀束髮冠，著翻領寬袖長袍，腰部有長條垂下，雙手於胸

78　這則題刻全文爲：「元祐戊辰歲孟冬七日，設水陸合慶贊訖。弟子嚴遜，發心鐫造此一龕，永爲供養。願世世生生，聰明多智。岳陽處士文惟簡」，載《大足石刻研究》，頁五二九。

52-2
中像孔子左側依次爲：顏回、冉有、言偃，均身高140cm。

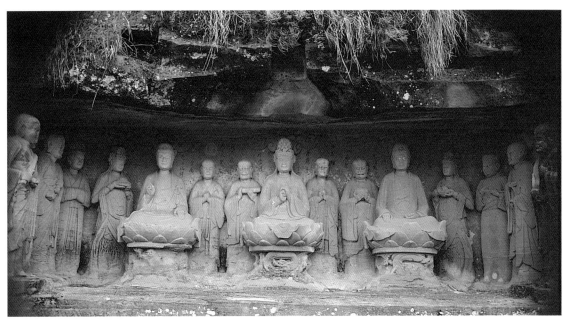

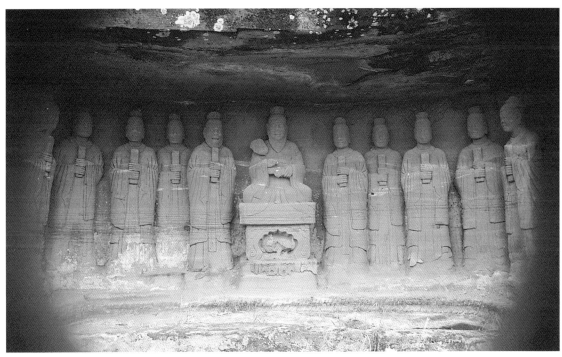

53　第7號龕三身佛　　147×636×138cm　　北宋元豐五年（1082）八月　　三坐佛高92cm，通高143cm。（上圖）
54　第8號窟老君・大法・真人像　　170×343×192cm　　北宋元豐六年（1083）　　中尊像老君坐高80cm，
座高58cm，立像均身高130cm。（下圖）

前捧笏，各像立身高一百三十公分。

龕左門柱上有一則榜題，僅餘「……時元豐六年癸亥，閏六月二十二日」等字。

圖版五十五至五十五—二　該窟中，主像地藏菩薩面南而坐，比丘形象，著雙領下垂通肩寬袖大袍，作半跏趺坐姿，右手舉胸前作說法狀。地藏身後兩側，左立一比丘；右立一女侍，雙髻垂耳側，著斜襟領寬袖衫，雙手拄一九環錫杖。

主像兩側，各有兩排像，前一排坐五位冥王（正壁三，側壁二），後一排六七名侍者，龕門處各立一司官。

地藏左側，按從內至外（右至左）順序，冥王的名號是：一、閻羅天子。二、五官大王。三、宋帝大王。四、初江大王。五、秦廣大王。右側，按從內至外（左至右）順序，冥王名號是：一、變成大王。二、泰山大王。三、平等大王。四、都市大王。五、轉輪聖王。79

窟左壁門柱上有一則榜題，文為：「紹聖三年丙子歲／岳陽文惟簡鐫男居安居禮」。

【石門山石窟造像】

石門山，位於大足縣城東南方向二十公里處，現屬石馬鄉石門村管轄。山

79

該窟中十冥王均沒有榜題和韻文之類的題刻。由於閻羅王的形象一般都是頭戴冕旒，例如大足寶頂第二十號龕中的像。石篆山十冥王的造像比寶頂的要早近一世紀，定名根據《佛說十王經》（二○○三頁），以閻羅王為排頭，依次排列，並有待作進一步考察研究。

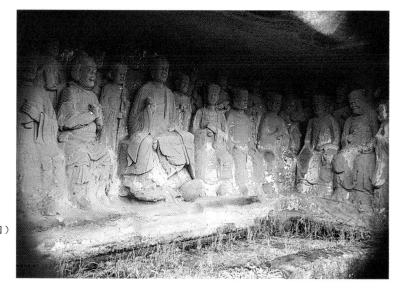

55
第9號窟地藏
與十王冥王像
180×550×154cm
北宋紹聖三年（1096）
中像地藏坐高136cm，
冥王坐高120cm。
（左頁上圖）
55-1
冥王像特寫之一（右圖）
55-2
冥王像特寫之二
（左頁下圖）

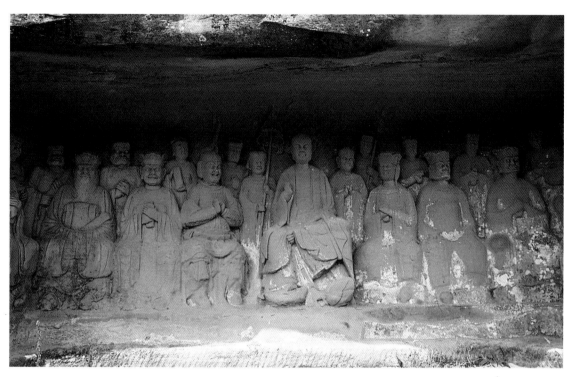

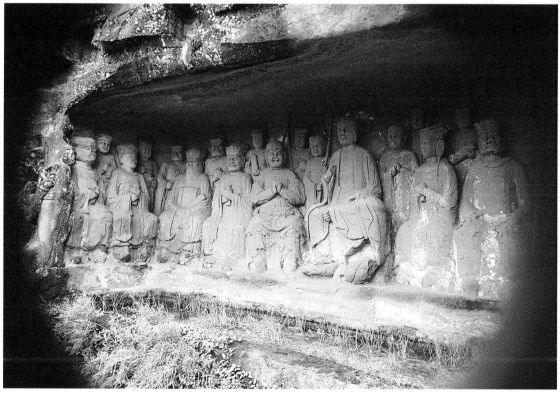

上有古廟，名「聖府洞」。此處造像多爲宋代鑿造，分布在石門山和陳家岩兩地。造像內容，釋、道的都有。大足邑人李型廉於乾隆四十年（一七七五）遊覽石門山後，曾著有《遊石門山記》（載《民國重修大足縣志》卷一），給後世研究石門山石窟造像留下了極爲寶貴的資料。

一九八〇年，石門山石窟造像被公布爲四川省文物保護單位。

一九九五年，石門山被公布爲全國文物保護單位。

石門山龕窟造像共編爲十二號（包括碑記一通在內）。

圖版五十六至五十六—一龕中主像玉皇大帝面向東北，端坐於寶座上，頭戴冕旒，臉形長圓，頷下有一絡長鬚，身著圓領寬袖大袍，胸部佩方心曲領，雙手執玉圭；其兩側各立一侍者，均頭戴交腳幞頭，身著圓領窄袖袍。

該龕的下部兩側分別刻千里眼、順風耳兩神將。80

玉皇全稱是昊天金闕至尊玉皇上帝，道教說他是總管天、地、人三界，十方四生、六道的主神，總執天道的神，作爲道教的尊神，最早見於蕭梁時（五〇二—五五七）的《眞靈位業圖》。81

81　本龕中有兩則宋代的造像題刻，一則在龕外左壁下方供養人像右上方，文爲：「男楊伯高伏爲□□□／故先考楊文忻鐫造眞／容一身供養其故父享／年八十歲於丙寅紹興／十六年十月二十六日／辭世丁卯二月十日記」一則在順風耳像右上方：「弟子楊伯高爲故父楊文忻存日造此二大將，□□土界，□丁卯十月二十六日醮」，參見《四川道教佛教石窟藝術》，道教圖版四十二和釋文。

80　《眞靈位業圖》，參見《正統道藏》第五冊，頁一九—二三。宋代統治者尊崇道教，以眞宗、徽宗爲最。宋眞宗爲掩蓋澶淵之恥，僞造符命，把民間和道教信仰的玉皇正式列爲國家奉祀對象。宋眞宗大中祥符五年（一〇一二）十月下詔，言他夢見神人下降傳玉皇命，其先祖爲人皇九子之一，是趙宋皇室的始祖，云云。宋徽宗直接把玉皇和國家傳統奉祀的昊天上帝合爲一體。政和六年（一一一六）九月朔，上尊號曰「太上開天執符御歷含眞體道昊天玉皇上帝」。參見《宋史紀事本末》卷二十二〈天書封祀〉；《宋史・禮志（七）》。

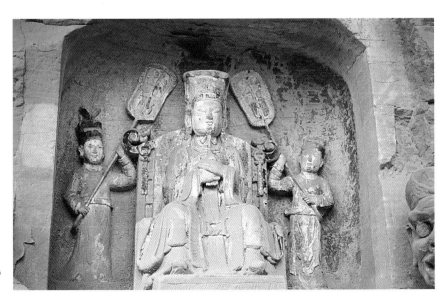

56
第2號玉皇大帝龕
82×93×39cm
南宋紹興十七年（1147）
玉皇坐高70cm

56-1

（右）千里眼

（左）順風耳

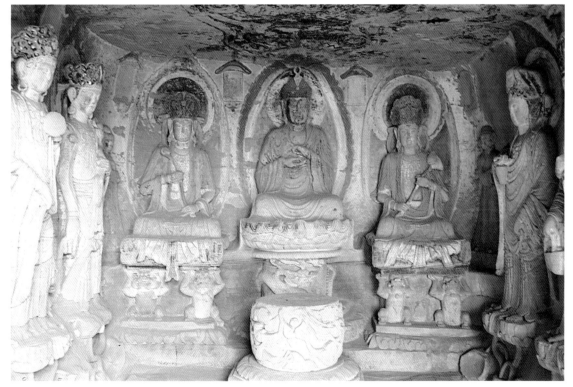

57　第6號窟西方三聖和十聖觀音　302×350×579cm　南宋紹興十一年（1141）

正壁阿彌陀佛坐高130cm，左為觀音、右為大勢至，均坐高131cm。

82

圖版五七至五七-七　該窟內，主像阿彌陀佛面東南趺坐在蓮座上，蓮座下有一蟠龍。佛頭螺髻中冒出四道毫光，在佛頭頂上方交叉後由窟頂壁飄出窟外。主像兩側，左為觀音，右為大勢至菩薩。觀音雙手握一柄蓮苞負於左肩，大勢至雙手持如意負於右胸前。

窟左、右壁下部，平均分立五個大肚淨瓶，瓶內生出雙梗蓮花並組成雙蓮臺，每蓮臺上站立一跣足觀音。

左壁，按從內至外順序：一、寶瓶手觀音。二、寶籃手觀音。三、寶經手觀音。四、寶扇手觀音。五、楊柳觀音。右壁，按從內至外順序：一、寶珠手觀音。二、寶鏡手觀音。三、蓮花手觀音。四、如意輪觀音。五、數珠手觀音。每觀音的頭部左上方原均有「辛酉歲」或「辛酉紹興十一年」鐫造某位觀音的題刻。82

在正壁左右兩端各雕刻一男性、女性供養人。窟門左右端分別雕刻「善財功德」和「獻珠龍女」。

圖版五十八　該龕中，五通大帝（亦稱五聖、五顯公）身體左側，面南，缺右腿，左腳作金雞獨立式，立於一風火輪上。大帝廣額深目，獅鼻闊口，頭戴窟門外左右壁上各立二天王。

一九八三年三月筆者考察該窟，架梯檢視岩壁面十位觀音的榜題，有八位存「辛酉上元」、「辛酉上春」、「辛酉三月」、「辛酉紹興十一年」的題刻，之中有四則存「鐫此寶籃手觀音菩薩」、「鐫造蓮花手觀音」、「造此數珠手觀音」。窟門右邊近窟口處龍女頭部右上方存「歲辛酉三月」、「發心造獻珠龍女」的題刻。窟口處龍女名號應出自《千手千眼觀世音菩薩大悲心陀羅尼》。經中所述四十隻正大手，（十二）楊柳枝手、（十四）寶瓶手、（二十八）髑髏寶杖手、（二十九）數珠手、（一）如意寶珠手、（二）手、（二十）寶鏡手、（三十一）寶篋手、（一）寶印手、（二十三）寶箭手、（三十七）白蓮華手、（二）寶經手、（三十八）金輪手。大足北山一百八十窟十三面觀音變中的觀音名號也應源於此經。

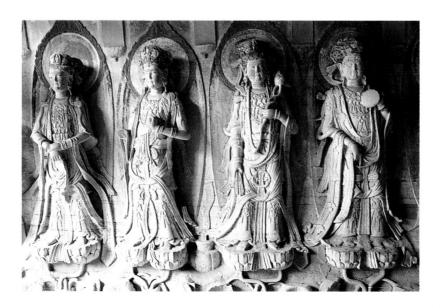

57-1
右壁五觀音立像，
均高175cm（右壁
靠裡的一位觀音
圖中未現）。

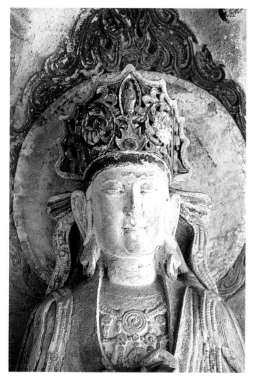

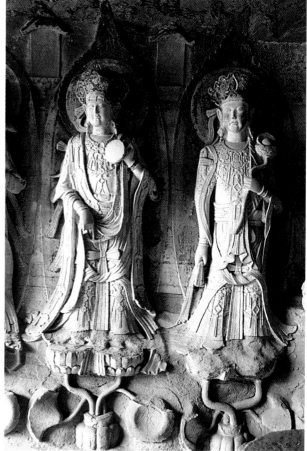

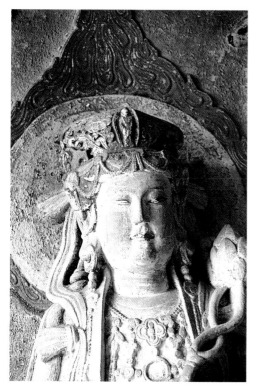

57-2　左：寶鏡手觀音・右：寶珠手觀音（右上圖）

57-3・Ｉ　數珠手觀音頭部（左上圖）

57-3・ＩＩ　蓮華手觀音頭部（左下圖）

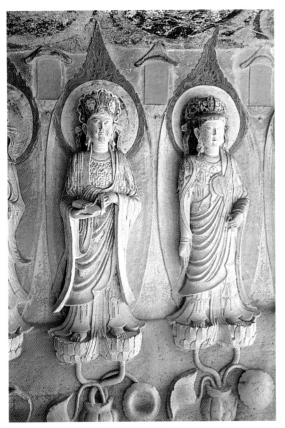

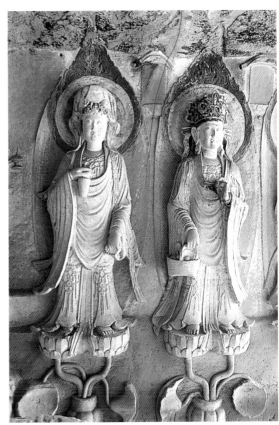

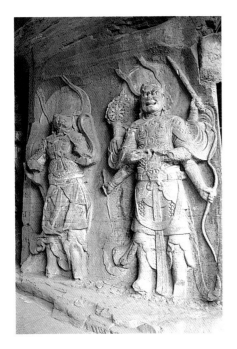

57-4　左：寶瓶手（即白衣觀音）觀音．
右：寶籃手觀音（右上圖）
57-5　左壁——左：寶經手觀音．右：寶扇手觀音
（左上圖）
57-6　窟門外左壁天王，均身高185cm（下同）。
（左下圖）

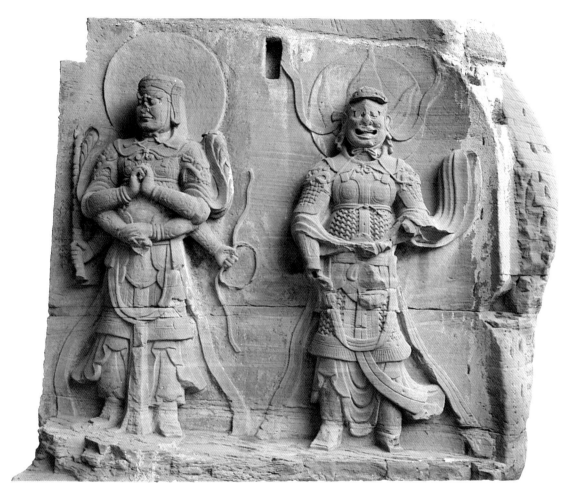

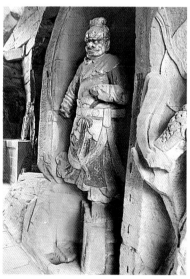

57-7　窟門外右壁天王（上圖）

58　第7號龕五通大帝像　280×124×39cm　南宋紹興年間
（1131—1162）　大帝立身高187cm（下圖）

束髮冠，外著圓領窄袖大袍，內著甲飾，腰繫護肚和革帶。其造型與道藏《五顯靈觀大帝燈儀》解釋的該神的形象相符合。[83]

圖版五十九至五十九—二 該窟中，離窟門九十五公分處有一中心柱，其正面主像爲佛母孔雀明王，趺坐於蓮臺上。佛母面容端麗，頭戴寶冠，上身對襟輕紗天衣，下身著襦裙，胸飾瓔珞。佛母體有四臂，左上手捧經書；左下手執扇；右上手持如意珠，右下手握蓮蕾。

窟中壁和左右壁的上部雕刻十八羅漢。中壁下層雕刻的圖像是，莎底比丘爲眾僧破薪營澡事，被毒蛇螫咬後悶絕倒地，阿難見狀向佛禱告求救。阿難的身後有一斧，右有一大枯樹，一蛇自樹洞中爬出（頭部已毀）。

窟左壁中層雕刻阿素囉王與忉利天帝釋鬥戰圖。圖右爲阿素囉王，雙手執劍，足踏祥雲，正與中部的帝釋天交戰。帝釋頭盔已落，髮散肩上。這一情節出自《佛說無能勝幡王如來莊嚴陀羅尼經》。[84]

圖版六十 該龕中的主像訶利帝母（Yakshini Hārītī）神，又名鬼子母（Mother of Demon Sons）。該神的緣起和造型儀軌，佛經《毗奈耶雜事·卷三十一》和《訶利帝母真言經》，以及唐·義淨僧的《南海寄歸內法傳·

[83] 道典《五顯靈觀大帝燈儀》解釋該神像形象說：「（前略）靈峰雕輪寶馬，雍容慈貌神儀，每降祥而旌德，或暴禍以彰威，手執金磚，足踏火聾。」典中所述的造型儀軌基本相符合。參見《正統道藏》第五冊，頁四九〇

[84] 經中曰：「如是我聞，一時世尊，在忉利天帝釋宮中善法堂會。而與眷屬諸天眾，身嚴寶器執仗伙。前後圍繞來相戰鬥。爾時帝釋天主與諸天眾……（略）白佛言世尊，我今阿素囉王將有……（略）王兵眾敗怖散怖馳走。是時帝釋王兵眾勝。忉利天眾退。散怖馳走，而未曾有彈指之頃怖畏之事」（《大正藏》第十九卷，頁九八中——下。）

這幅圖像與經文內容基本相符合。

84　83

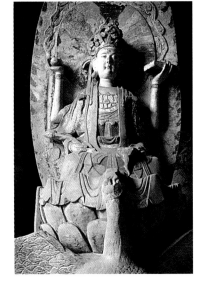
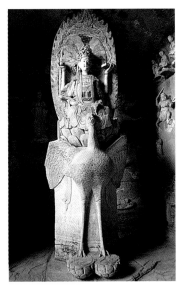

59-1
中心柱正面（右圖）
59-2
佛母孔雀明王像（左圖）

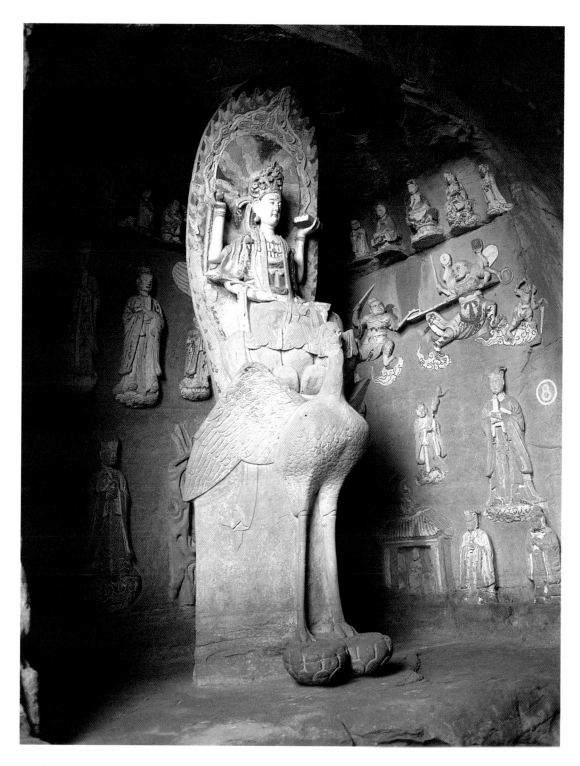

59　第8號窟佛母大孔雀明王經變相　318×312×231cm　南宋紹興年間（1131—1162）

卷一》中都有所記載（參見《大正藏》第二十四卷，頁三六一—三六三；

第二十一卷，頁二八九中；第五十四卷，頁二○九中），訶利帝母在中

國中原漢地，被作為佛教天神，即護持佛教的二十諸天之一受到崇拜。在

四川唐代石窟中，巴中南龕山有三龕是「鬼子母佛」，為六十八、七十四、

八十一號龕，主像鬼子母形象係民間一個多子多福的婦人形象。

宋代，訶利帝母被稱作「送子觀音」，乃是宋代佛教徒在《法華經·普

門品》中為她找到了根據（參見《大正藏》第九卷，五十六頁中）。大足

北山宋代第一百二十二號龕，石篆山第一號龕，龕中主像都是訶利帝母，

造型與石門山的基本相似。

訶利帝母最初在印度是一個專吃小兒的惡神，後被佛陀降服，遂作為童

子的保護神，從印度經西域傳到中土，造型發生了很大的變化（參見《四

川道教佛教石窟藝術》，頁二三○—二三三，以及 THE GODS OF NORTHERN

BUDDISM 八四—八七頁）。

圖版六十一至六十一七。該窟中，主像為三皇，面南各端坐於靠背卷殺為

雙龍頭的椅上。天皇居中，地皇（頷下有鬍鬚者）和人皇位於其左右兩側。三

像戴通天冠，內著圓領衣衫，外罩寬袖大袍，項下佩方心曲領，雙足著舄，

雙手捧玉珪。在天皇頭上方，一字排列三個小圓龕（右龕已毀不存），直徑四十

85

關於三皇，古代典籍中有六種說法。上古三皇之名，見於《周禮》掌三五帝之書。（一）《河圖

三五歷》以天皇、地皇、人皇為三皇。（二）《尚書大傳》以燧人、伏羲、神農為三皇。（五）

《史記》稱天皇、地皇、泰皇為三皇。（六）《尚書》序以伏羲、神農、黃帝為三皇。（元）葛洪

《始上真眾仙記》解說三皇是天、地、人皇，均係多頭。參見《正統道藏》第五冊，頁十四。

該窟中二皇造像無題刻，不能確指。

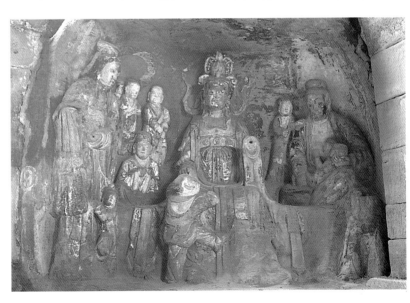

60
第9號龕訶利帝母像
163×213×74cm
南宋紹興年間
（1131-1162）
中心像訶利帝母
坐高151cm

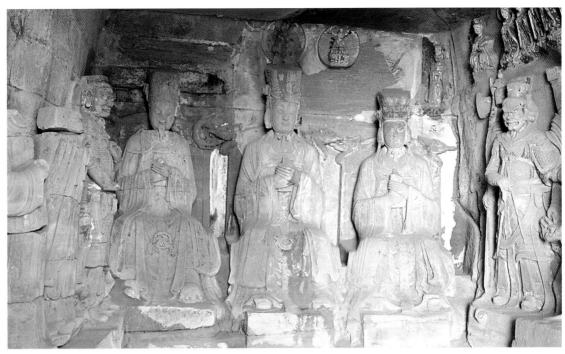

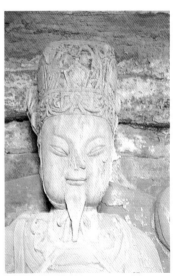

61　第10號窟三皇洞　310×390×780cm　南宋（十二世紀後期）　正壁中尊天皇坐高204cm，左右側地皇、
人皇均坐高201cm。（上圖）
61-1　天皇頭部（下左圖）・人皇頭部（下中圖）・地皇頭部（下右圖）

三公分，每龕內刻一天尊坐像似為三清。85

窟左（東）、右（西）壁上各雕刻五個神像，合為十位，似應是道典《枕中書》、《混元聖紀》、《太上老君年譜要略》中所稱謂的中國上古史中的十個帝王。86其形象造型和服飾與文獻中所載宋代官員的類同。87

窟左壁內端的護法神是天蓬大元帥（三面六臂），外端的是佑聖真君（即玄武，一面兩臂，立於一龜背上）；右壁內端的護法神是天猷副元帥（三面四臂），外端為翊聖寶德真君，為道教的「天府四聖」。88

窟左壁上部一字排列雕刻二十八位神像，各像高五十公分，右壁的因壁早年坍塌（現修復）而不存。這些神像的身分，因無題刻和可資比較的造像，難以確認。

88

該洞窟窟左壁的五位官員像，似應是葛洪《枕中書》中所列的：「太昊氏為青帝治岱宗山，顓項氏為黑帝治太恆山，祝融氏為赤帝治衡霍山，軒轅氏為黃帝治嵩高山，金天氏為白帝治華陰山」。窟右壁原存的五位官員像，名號也似應是上引同書中所說的：「堯治熊耳山、舜治積石山，禹治蓋竹山，湯治玄武山，青鳥治長山及馮修山長」，參見《正統道藏》第五十五冊，頁十五。《混元聖紀》、《太上老君年譜要略》中也有類似的說法。

該窟左壁現存的五位文官裝束的形象造型：前三個（從右往左數）頭戴進賢冠，冠頂上飾有珠形物，上身內飾中單和寬袖大袍，項下佩方心曲領，束革帶並繫蔽膝和垂帛（有的為組條）雙足著鳥，手捧笏。第四形象頭上戴朝天襆頭，第五個頭上戴直腳襆頭。參見《宋史・輿服志》、《中國古代服飾史》第九章・第一節〈品官冠服〉。

87

道教以天蓬、天猷、翊聖、佑聖稱為天府四聖。《靈寶領教濟度金書》卷二百八第二中，於「太上無極大道至真玉皇上帝御前，請稱法位」的尊神系：「太上無極大道虛無自然元始天尊，太上道君，太上老君，昊天玉皇上帝，九天尚父捨元太虛一氣宗神天蓬都元帥真君，九天佐翊副元帥真君，九天輔翊儲慶保德真君，九天遊奕玄武佑聖助順福德真君，九天翊聖儲慶保德真君」，參見《正統道藏》第十三冊，頁五一二；再參見《正統道藏》第二冊，頁五一六，《太上洞淵北帝天

86

蓬護命消災神咒經》。
宋人有仿吳道子筆意作的《道子墨寶》（上海人民美術出版社，一九六三年版），其中第一幅圖繪的就是這「天府四聖」，再參見《四川道教佛教石窟藝術》，頁二〇五。

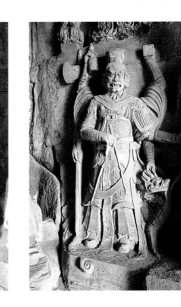

61-2
天蓬大元帥
立身高194cm（右圖）
61-3
天猷副元帥
立身高194cm（左圖）

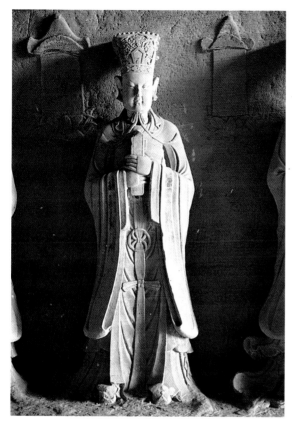

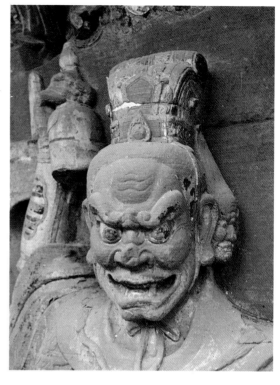

61-4　天蓬大元帥頭部（右上圖）

61-5　右壁神像　均立身高194cm（右下圖）

61-6　右壁神像之一（左上圖）

61-7　右壁（裡）傳音玉女　立身高98cm（左下圖）

【妙高山石窟造像區】

妙高山，位於大足縣城西偏南方向三十七點五公里處，季家鄉東風水庫之南。山頂上原有古刹名「妙高寺」。此處造像都為宋代紹興年間（一一二九—一一六二）所鐫造，主要是佛教造像，但有一窟為釋、道、儒三家合一造像。

大足邑人李型廉於道光十五年（一八三五）考察妙高山石窟遺址以及妙高山上的寺院後，曾撰文《遊妙高山記》《民國重修大足縣志》卷一），文中記敘了妙高寺的緣起，以及當時石窟造像的狀況。

此處造像共編為八號（包括一摩崖造像），「文革」中，第三號窟造像受到部分人為破壞，羅漢的頭部全部被毀掉。

圖版六十三 該像形制為摩崖，位於峭壁中部。阿彌陀佛佛面東，立式，其面容肅穆，頭有高頂螺髻延布至耳鬢，唇上生有兩絡波浪形小鬍，唇下有一撮逗號式小鬍，佛身著雙領下垂式袈裟，雙手在胸前作接引印，兩腿部已風化剝蝕。[89]

圖版六十四至六十四—一 該窟中，主像釋迦牟尼佛面北結跏趺坐於蓮座上，其造型與此處第二號摩崖阿彌陀佛完全相同。佛蓮座下有一蟠龍，佛左右立迦葉、阿難（二像頭殘）。

89 本世紀五十年代最早考察妙高山的學者張聖奘說：「另懸崖上有接引佛一尊，高約二丈，與寶頂、北山等處唐宋石刻作風迥異，但與簡陽龍泉驛山上北周王碑旁的北周石刻風格相同，故疑為北周所塑造」，張聖奘：《大足安岳的石窟藝術》，原載《西南文藝》，一九五二年十九期，轉載《大足石刻研究》，頁三六—四〇。

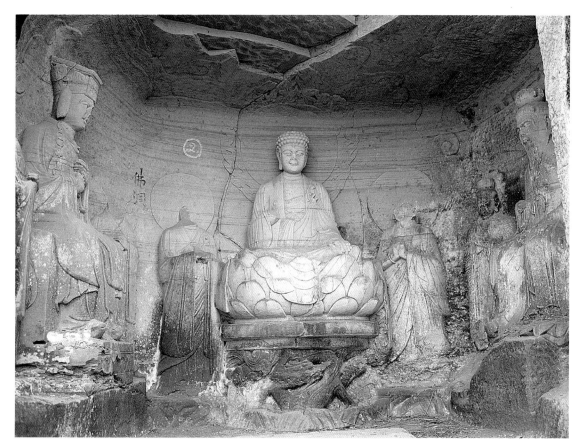

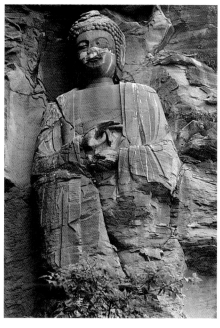

62　妙高山石窟群外景（右頁圖）

63　第1號摩崖阿彌陀佛像　立身高約600cm
南宋（十二世紀前期）（左圖）

64　第2號窟三教合一造像　314×280×322cm
南宋紹興十四年（1144）　正壁釋迦佛坐高110cm，左壁老君
坐高150cm，右壁文宣王孔子坐高152cm。（上圖）

窟左壁正中老君呈端坐姿，頭戴蓮花狀束髮冠，內著斜領衣衫，外罩對襟褶子。90老君左右各立一脇侍，身高一百二十八公分，尚未刻竣。窟右壁上端坐文宣王孔子，頭戴冕旒，身內著團領衣衫，外罩寬袖大袍，雙手捧笏，雙足著舄，其左右側各立一侍者（頭均殘）。

窟右壁上方近門處石壁有一則榜題：「束普攻鐫文仲璋姪文珠天元甲子記」。91

圖版六十五至六十五—二　該窟中，正壁主像毗盧佛面北結跏趺坐於蓮座上，蓮座下有一蟠龍；佛左右側分別趺坐文殊、普賢菩薩。

窟左、右壁上，內側浮雕娑羅樹，內側雕菩提樹；壁前各雕刻有八位羅漢（絕大多數頭部毀於「文革」中）。左壁羅漢，按從內至外順序，最突出的是（四）降龍羅漢，該羅漢座下有一龍；以及（八）兩長眉垂吊於胸前的長眉羅漢。右壁羅漢引人注目的是（四）伏虎羅漢，其右手抓住虎右耳，虎雙前爪趴於羅漢前作直立狀。除此以外，其他的羅漢的造型也十分生動。窟右壁靠窟

90

宋代男子的褶子形制是：一、褶子的兩裾離異不縫合，在兩腋及背後都垂有帶子，因其前後裾不縫合，所以要用勒帛繫束。二、褶子有短有長，短的與上身齊，長的可引長至膝蓋以下，或垂至足。褶子的袖，有長有短，短者多為半臂，或者無袖。三、褶子的領，宋代婦女的褶子，初期的稍短，稍後則逐漸加長，其袖或長或短、有寬有窄，隨時間的演變而不同；其領有交領、直領，但以後者居多，參見《中國古代服飾史》第九章第四節（褶子、半臂、背心、補襠），頁三〇九—三一三。

91

這則題刻對於考察研究妙高山石窟非常重要。「天元甲子」為趙宋皇室南渡後的第一個甲子，為紹興十四年的干支（一一四四），由此可以確定該窟鐫造於是年。此處第一號的摩崖佛像，與第二號窟中的佛像造型風格相同，第三號窟、第四號窟中的佛像，上有「□□紹興窟」、第五號水月觀音窟右壁上有「□□紹興乙亥」（紹興二十五年，一一五五）「妝鐫」的殘題，所以妙高山石窟應是在紹興年間（一一二七—一一六二）由安岳文氏家族的工匠們建造的。

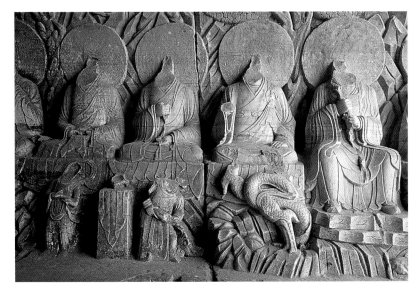

64-1
左壁老君像（左頁左下圖）·右壁孔子像（左頁右下圖）
65
第3號窟十六羅漢洞
336×328×557cm
南宋紹興年間
（1131—1162）
中尊毗盧舍那佛坐高142cm，左右側文殊普賢坐高100cm。
（左頁上圖）
65-1
左壁十六羅漢之一部　坐身高61cm
（頭殘未計）
（右圖）

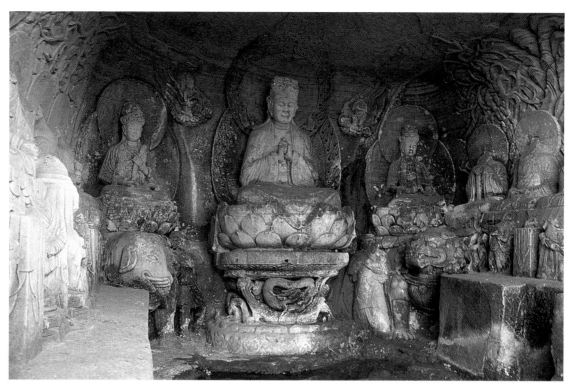

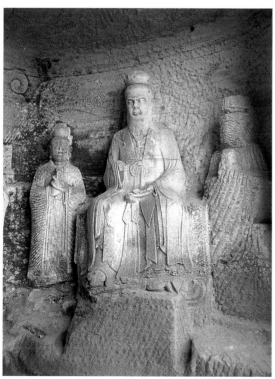

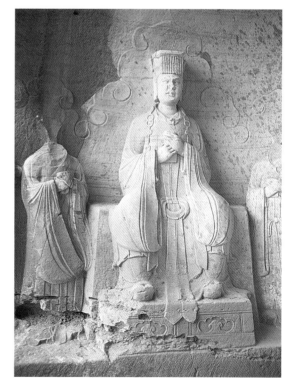

門口處上方刻有蘇東坡的《水陸法像贊》。92又，窟頂壁上左邊的祥雲內刻有

箜篌、琵琶、靴牢、羯鼓、方響、拍板、大小銅鈸、笙、笛、篪（？）；右雲

內有琵琶、圓鼓、銅鈸、篳篥、箜篌、羯鼓、拍板、方響、笛、箏。

圖版六十六至六十六-七　該窟左壁窟口處已塌。窟中，主像為西方三聖。

阿彌陀佛居中，面北結跏趺坐於蓮臺上，佛左有螺髻，著雙領下垂通肩大

衫，雙手在腹前結彌陀定印。佛左、右側分別趺坐觀音、大勢至菩薩。

窟左、右壁前各有五位高雕的觀音。各觀音皆頭戴寶冠，冠後面兩軟翅向

側上飛拂，耳垂珠璫，髮絲披肩，體側有帔帛飄拂。左壁觀音外著褙子似的

對襟天衣，右壁觀音外著圓領方口天衣，下身俱著長裙。

左壁觀音，從內至外為：（一）寶珠手觀音。（二）寶瓶手觀音。（三）

觀音手持物殘，不能定名。（四）數珠手觀音。（五）觀音像不存。右壁

觀音，從內至外為：（一）寶鏡手觀音。（二）寶缽手觀音。（三）羂索

手觀音。（四）楊柳觀音。（五）蓮花手觀音。

93

圖版六十七至六十七—一　該窟中，主像水月觀音面北呈遊戲坐姿。觀音頭

戴寶冠，頭後有軟翅向兩側飛起，髮絲散於肩上，身著斜襟天衣，裸右臂，

93　　　92

鑴刻的《水陸法像贊》全文為：

「大不可知，山隨線移。小入無間，澡身軍持。我雖不能，能設此供，知一切人，具此妙用。」

又據《大足石刻研究》，頁三四六。

參見《佛祖統記》卷第四十三載：（元祐）八年（一○九二）蘇軾知定州，繪水陸法像作

贊十六篇，世謂辭理俱妙。據說紹聖二年（一一○五）之後，蘇軾又謫居海南，曾得蜀人張

氏畫十八阿漢像，遂為之贊。均參見《大正藏》第四十九卷，頁四一八七。

該窟中正壁西方三聖及左右壁的十觀音造像與石門山第六號窟中的神像極其相似。雖然前者無

任何題刻、造像記，但無容置疑，十觀音名號與石門山的出於相同的造像儀軌，而且均應為

文氏家族的工匠鑴造。參見本處註八十二。

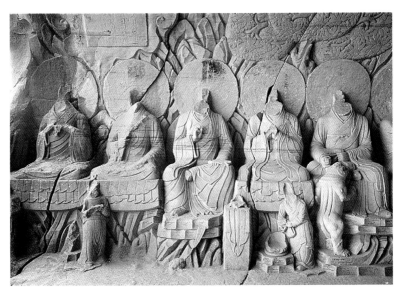

65-2　右壁十六羅漢
之一部　坐身高61cm
（右圖）
66　第4號窟西方三聖
與十聖觀音像窟
339×309×40cm
南宋紹興年間
（1137-1162）
正壁中尊阿彌陀佛坐高
112cm，左右側觀音、
大勢至菩薩坐高97cm。
（左頁上圖）
66-1　右壁從裡至外：
寶鏡手觀音、寶缽手觀
音、羂索手觀音、楊柳
觀音、蓮花手觀音。
（左頁下圖）

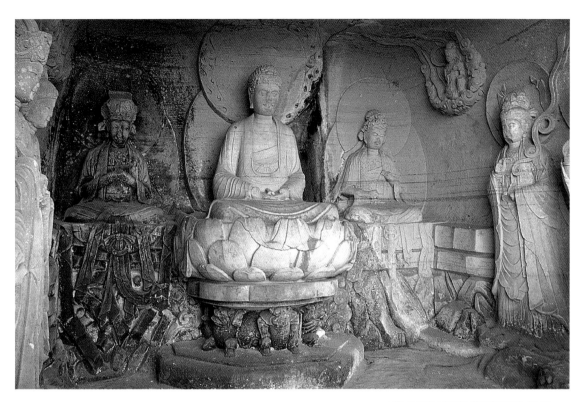

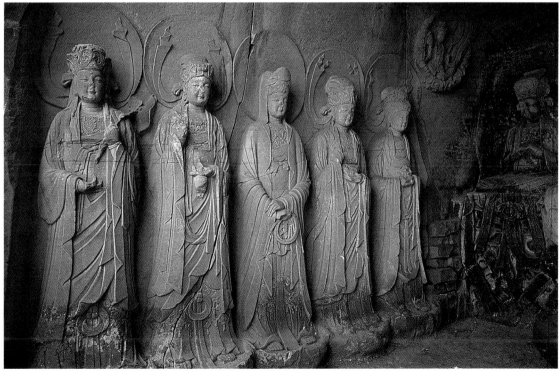

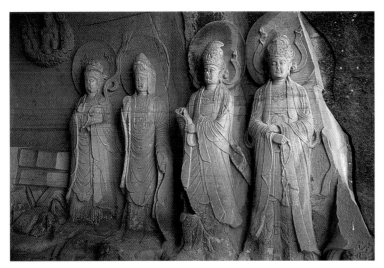

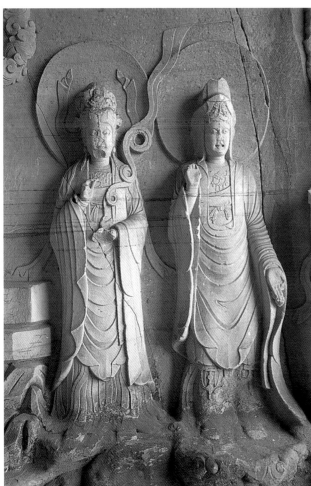

胸飾瓔珞。觀音左側，立善財功德，頭戴束髮小冠，面部有連鬢長髯，身著對襟褙子。觀音右側，立獻珠龍女，身著寬袖襦裙，雙手捧盤（盤中原有一寶珠已不存）。兩像均身高一百二十三公分。

窟右壁外側有一則榜題，僅餘「□□紹興乙亥仲春五月……妝鐫……」等數字可辨。

66-2　左壁從裡至外：如意輪觀音、白衣觀音、觀音（名稱不詳）、數珠手觀音、觀音像不存。

（上圖）

66-3　左壁——左：如意輪觀音‧

右：白衣觀音　立身高158cm（下同）

（下圖）

66-4　左壁——左：觀音（所持器物毀）

右：數珠手觀音（左頁圖）

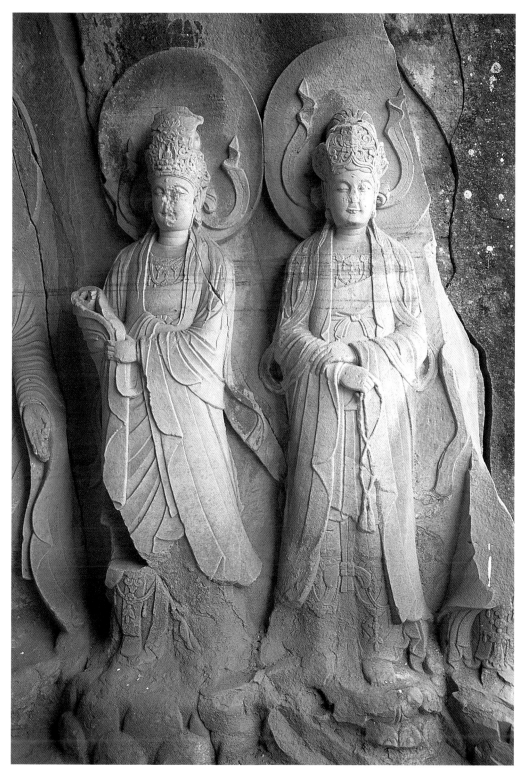

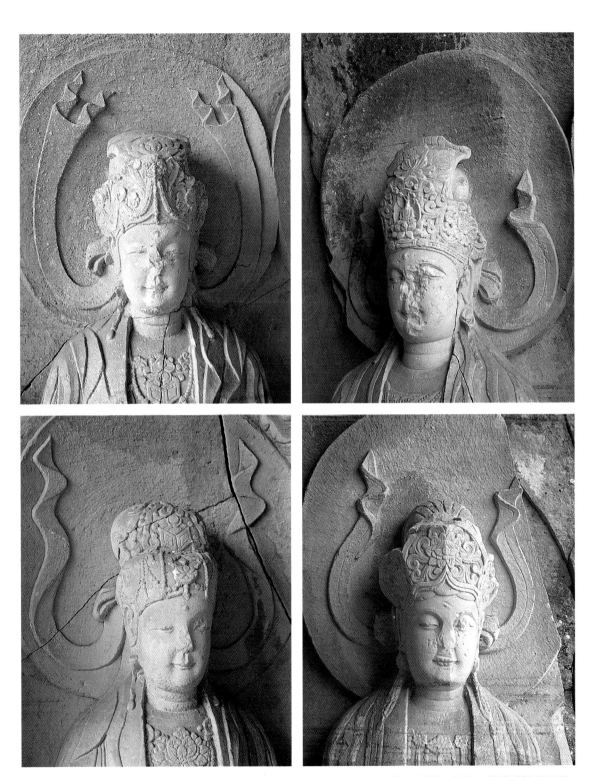

66-6　右上：（？）觀音頭部・右下：數珠手觀音頭部・左上：寶缽手觀音頭部・左下：寶鏡手觀音頭部

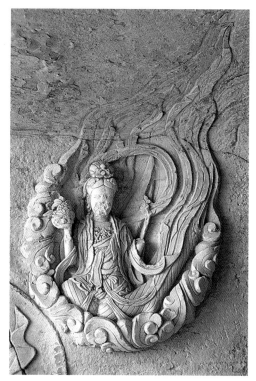

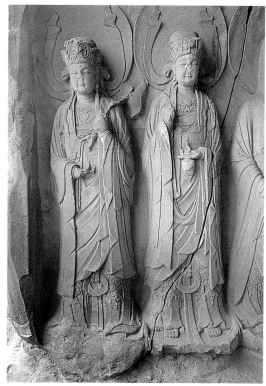

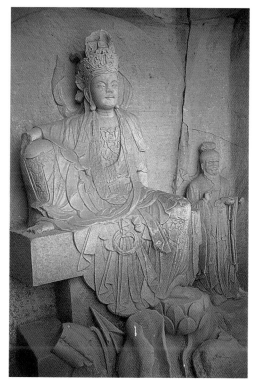

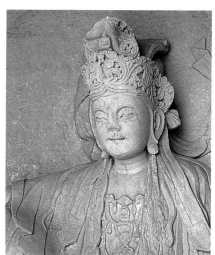

66-5　右壁──左：蓮華手觀音・右：楊柳觀音（右上圖）

66-7　右壁飛天　蹲高45公分（左上圖）

67　第5號窟水月觀音　301×194×252cm

南宋紹興二十五年（1155）　中尊觀音坐高158cm，

左側善財功德身高123cm（左下圖）

67-1　水月觀音頭部（右下圖）

【安岳石窟圖版說明】

【臥佛院】

造像所在地位於安岳縣城北偏東四十公里處的八廟鄉臥佛溝，此地是安岳與遂寧市所轄的東禪區兩地交界處，相對安岳縣城比較偏僻，但距成都通往南充的幹道卻只有兩公里。

臥佛溝的地勢呈V字形，山不太高，湖水環繞，翠竹掩映，景色幽雅寧靜。唐代這裡曾建有規模壯觀的臥佛院。據此處第八十一號窟中現存的北宋崇寧二年（一一〇三）臥佛院主僧法宗所立的碑載：臥佛溝的古地名稱為「光通里」，在宋代隸屬「劍南梓州路普州安岳縣廣德鄉」。臥佛溝長約一公里，溝兩側的岩壁高約五十公尺。在這些岩壁上現在保存有大批初、盛唐時期的造像龕窟和摩崖佛經（全部刊刻在窟內），龕窟編號一百三十九個（包括遂寧境內的七龕窟，二十一尊造像在內），大小造像共計一千六百二十一軀，摩崖佛經十五窟；碑刻題記、經幢、異獸圖像數十處，造像區域長達八百五十公尺。

一九八八年，臥佛院石窟造像被公布為屬全國級文物保護單位。

圖版一至一一四 該圖中，主像為即將進入涅槃狀的釋迦牟尼佛。佛頭有螺髻，頂有高寬肉髻，眉心間白毫突出，雙耳佩環璫，身著褒衣博帶式袈裟，

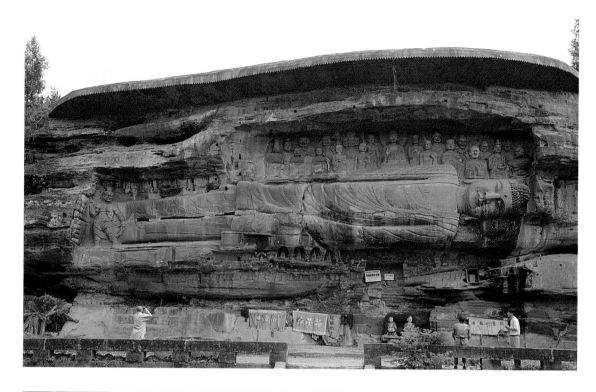

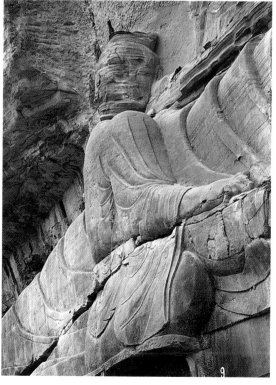

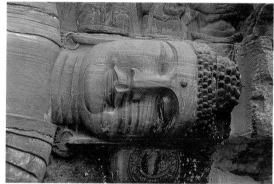

1　第4號龕涅槃變相圖　580×2300×200cm
初、盛唐（618—759）　佛身長2280cm，肩寬300cm，
頂壁為未維修前狀態。（右頁圖）

1-1　維修後狀態　龕頂向外伸200cm　1996年
（上圖）

1-2　涅槃佛像頭部特寫　頭長310cm（右下圖）

1-3　須跋陀羅像　坐身高340cm（左下圖）

內著僧祇支，內衣紳帶下垂；雙臂自然地放在大腿兩側，左脅東首，累腳而臥，與佛典中所說以及一般右脅而臥的模式迥然不同。1

佛的足卜立著一金剛力士，左手五個指頭張開，護著佛的小腿，右手緊握拳頭，蹙眉悲目。2

佛的腹部有一俗人裝束的形象，臉形長圓（有剝落），頭頂上風化的方形物似束髮的冠，身著圓領寬袖袍服，呈趺坐姿，左手的食指和中指把在釋迦的左手腕處，兩眼注視釋迦似乎快要安睡的神態。這個形象是釋迦在涅槃前皈依和守護在他身邊的最後一個弟子，拘尸那竭羅城的梵志須跋陀羅，3在犍

1

該涅槃佛像雕刻在佛溝南面的山岩上，佛頭東腳西背北面南左脅而臥，與佛典規定不相符合，這是因為岩石的方位決定的。據傳入中土最早的關於釋迦牟進入涅槃的淛譯本《佛般泥洹經》卷下中言：

「（前略）佛（略）至鳩夷那竭國（Kusingera），阿難言諾。即與比丘僧從華氏國（Pataliputra）至鳩夷那竭國。佛道得病，下道止坐。（略）佛告阿難：疾去為佛於鹽呵沙施床，使北首。今日夜半，佛當般泥洹。阿難奉命之彼林，床頭北首畢。還白言：施床已竟。佛起至鹽呵沙，得床倚，右脅臥」（《大正藏》第一卷，頁一六九上）。不載譯人的《般泥洹經》卷上和東晉‧法顯譯的《大般涅槃經》卷中也作如是說（《大正藏》第一卷，頁一八四下—一八五上；頁一九九上）。

敦煌莫高窟第一百二十窟東壁門口上部也有一例不合佛典規定（僅此一例）的《涅槃經變》畫。該畫製作於盛唐。畫中，釋迦牟尼頭南腳北，左脅而臥。釋迦牟尼腳前畫須跋陀羅身先入滅。參見《敦煌莫高窟內容總錄》，頁二三八；賀世哲：《敦煌莫高窟的涅槃經變》，敦煌研究，一九八六年第一期，頁一—二六。

2

據失譯人名的《佛入涅槃密跡金剛力士哀戀經》中云：

「牟尼世尊在拘尸那城娑羅林間。初入涅時，密跡金剛力士，見佛滅度悲哀懊惱。我心（略）如來捨我入於寂滅。我從今日無歸無依無覆無護。五內抽割，心胸磨碎，躄踊悶絕。哀惱災患一旦頓集，憂愁毒箭深入我心。密跡金剛作是語已，戀慕世尊，愁火轉熾。五內抽割，心胸磨碎，躄踊悶絕，即起而坐」，力士受戀釋迦牟尼的足如優缽羅花，於是抱住釋迦的雙足不放（《大正藏》第十二卷，頁二一六上，二一七上）。在犍陀羅的涅槃圖像中，金剛多作一人出現，造型多為曲髮裸身，手執跋折羅（《大正藏》第十二卷，頁二一六中）。若表現的是悶絕躄地，就一定在佛床前列；要不就手持金剛杵立於佛的一側，

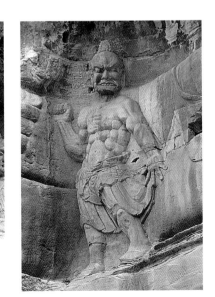

1-4　密跡金剛力士　立身高300cm（右圖）

2-1　釋迦佛‧弟子　均高190cm（上圖）

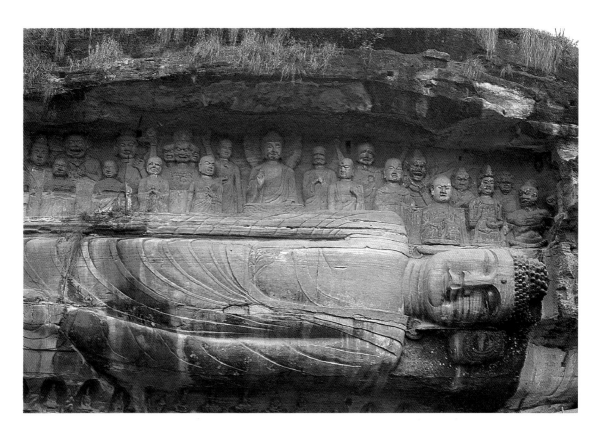

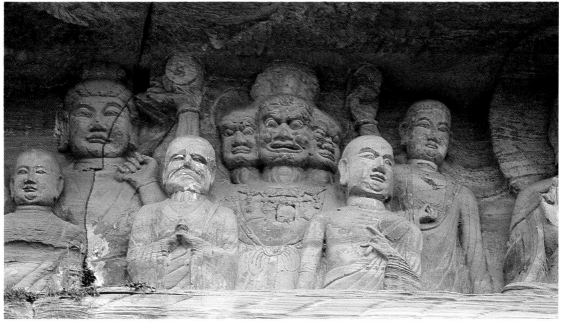

2　釋迦臨終遺教圖　中尊佛像坐身高210cm（上圖）

2-2　阿修羅・弟子（下圖）

陀羅和中亞模式涅槃圖中常表現的形象。4

圖版二至二一四 該圖在涅槃像前半身的上方。在〈說法圖〉中共有二十一尊造像，主像爲結跏趺坐的釋迦牟尼。佛頭上的髮式爲螺髻，頂有高肉髻，身著大U字形領的袈裟，右手施說法印。5其餘的二十尊像，九尊是比丘形象的弟子，6兩尊是菩薩像。弟子像姿態各異，作沉痛哀悼狀。菩薩的形象是四川初唐石窟中的典型造像。弟子和菩薩後面正壁上的八尊像是釋迦說法時護法的天龍八部。7另有一尊金剛力士像在涅槃佛像的頭部。

圖版三 該龕中，觀音頭戴花鬘式寶冠，頭梳高螺髻，8項後有桃形頭光，

3 這個形象，筆者曾撰文解說是「阿難」（參見胡文和：〈四川摩崖造像中的「涅槃變」和「涅槃經變」〉，考古，一九八九年第九期，頁八五〇—八五五）。不妥，後來在〈四川道教佛教石窟藝術〉書中作了更正，參見該書，頁二五七。並再參見《佛般涅槃經》卷下（《般泥洹經》卷下；《大般涅槃經》卷中（《大正藏》第一卷，頁一七一下—一七二中；頁一八七中—下；頁二〇三中—二〇四中）。

4 在犍陀羅模式的涅槃圖中，須跋陀羅的表現最多，而且也比較容易判明。須跋陀羅在佛臥榻前或正坐或背坐，表示他依隨釋迦要進入涅槃前入「火界定」。但周身沒有火焰；有的還在其身旁雕刻一三角架。架上掛水袋，這是否表現對釋迦牟尼要進入涅槃時的最後供養？有關這些圖像的圖版載：ORIGINS OF THE GANDHARAN STYLE Study of Contributory Influences. DELHI OXFORD UNIVERSITY. PRESS. 1989. PL.9. The Mahāparinirvāṇa（圖版九，大般涅槃）. from Loriyan Tangai, Indian Museum Calcutta, No.5:47; PL.24. The Mahāparinirvāṇa（圖版二十四，大般涅槃）. from Gandhāra, Victoria and Albert Museum, London. No.1. M. 247 1927.

5 在這幅圖像中，釋迦表現爲施說法印像。據《大般涅槃經後分卷上》（大般涅槃經遺教品第一）云：「爾時佛告阿難普及大衆，當勤護持我大涅槃，我於無量萬億阿僧祇劫，修此難得大涅槃法，今已顯說，汝等當知。此大涅乃是十方三世一切諸佛金剛寶藏，常樂我淨，周圓無缺，一切諸佛於此涅槃而般涅槃，（略）汝等，欲得決定真報佛恩，疾得菩提諸佛摩頂，世世所生，不失正念。十方諸佛常現其前，晝夜守護，令一切衆得出世法，常勤修習此涅槃典」（《大正藏》第十二卷，頁九〇〇下）。釋迦涅槃時，迦葉不在其身邊，

6 釋迦涅槃七日後，迦葉方才趕赴到，參見《迦葉赴佛般涅槃經》，東晉竺曇無蘭譯，《大正藏》第十二卷，頁一一一五上。在巴米羊石窟涅槃圖中，表現有迦葉於右側接釋迦足的圖像。並參見此處註四所引節，圖版二十四。

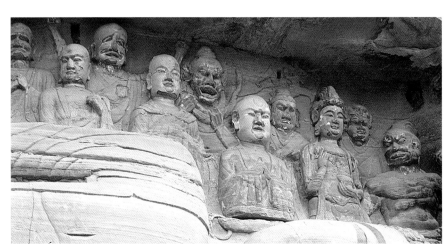

2-3　菩薩（高210cm）·弟子摩羅迦（頸上繞蟒者）（上圖）
2-4　緊那羅（音樂神，頸上掛骷髏者）·弟子·菩薩（左頁上圖）

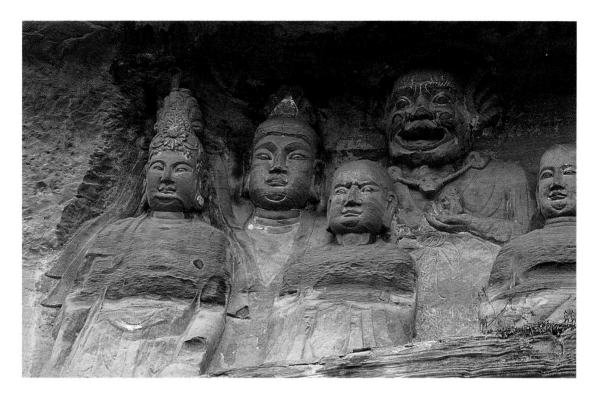

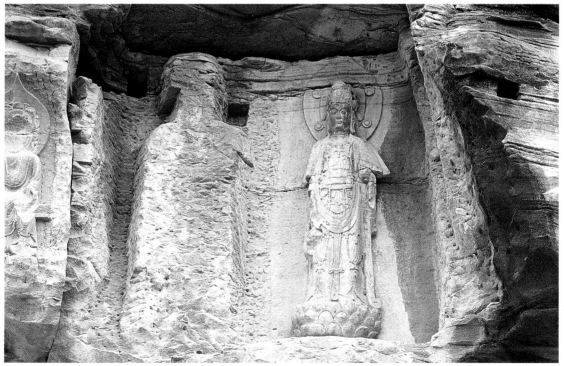

3 第19號龕觀音像　180×190×100cm　中唐貞元年間（785—804）　觀音高165cm（下圖）

身著半臂式9天衣，下著羊腸大裙，跣足立於三層仰蓮瓣蓮臺上，雙手已毀，左手下垂，原似右手執淨瓶。其左邊有一粗坯。

圖版四　該龕中佛的髮式為螺髻，髮際線低至前額和鬢角，頂有高肉髻，身著圓領通肩袈裟，結跏趺坐姿，雙手舉於胸前（文革中毀壞），原應是施轉法輪印。10這是表現佛在菩提樹下成正覺後在鹿野苑初轉法輪像。11

圖版五　該龕中，觀音呈立姿，頭有十一面（「文革」中遭受嚴重破壞），分三層排列，正面為慈面，前額中部有一豎立的眼，右面不詳；第二層排列四面（已毀）；第三層也排列四面（已毀）。觀音豐乳細腰，上半身著半臂式天衣，幾乎全裸，下身著羊腸大裙，其身後有陰刻的千手掌，每手掌中各有一眼。觀音的左下手下面有一窮叟用口袋接銅錢，右下手下面一夜叉作懼怕狀。12

在中國北地石窟寺中沒有天龍八部的造像，天龍八部最早出現在南朝，據《出三藏記集》，敦煌莫高窟、安西榆林窟的壁畫中有其形象，天八部鬼神第十一（《影印宋磧砂藏經》第四五〇冊，第二四頁正）。「天龍八部」造像出現得最多的是在四川廣元、巴中、通江的石窟寺中。參見《中國古代服飾史》第七章隋唐服飾第三節〈隋、唐的婦女髮飾〉，頁二一七，髮圖六·一。

唐代婦女所服的半臂，形制略同於兩當，其長也比兩當為長而有短袖。兩當，據《唐書·輿服志》載：「兩當之制，一當胸，一當背，短袖覆膊」。志中所述係男子的服式，《大正藏》第三卷，頁八〇七。

據不空譯的《十一面觀自在菩薩心密言念誦儀軌經卷上》中云：「（前略）雕觀自在菩薩身，（略）作十一頭四臂。右邊第一手把念珠，第二手施無畏。左第一手持蓮花，第二手執君持。其十一面，當前三面作寂靜相，左三面威怒相，右三面利牙

佛的菩提樹下成正覺後，在中天竺波羅奈（Baranasi, Vārānasi）國鹿野苑說法，度憍陳如、阿若事，參見《佛本行集經》卷三三《轉妙法輪品》，《大正藏》第三卷，頁八〇七。

轉法輪印，dhamachakra mudrā，表示佛在鹿野苑說法時，初轉法輪。參見《中國古代服飾史》第七章隋唐服飾第二節〈二〉婦女一般服飾。參見《中國古代服飾史》頁一九七、頁二〇五，女圖十七：頁二〇六，女圖十九。

螺髻，髻形似螺狀，原來為佛頭頂上之髻，是指頂中梳單螺髻而言，當時的崑崙奴也是梳這種螺髻式的。

八部鬼神第十一（《影印宋磧砂藏經》第四五〇冊，第二四頁正）。「天龍八部」造像出現得最多的是在四川廣元、巴中、通江的石窟寺中。參見《中國古代服飾史》

當與此相似，在唐俑中能見到。

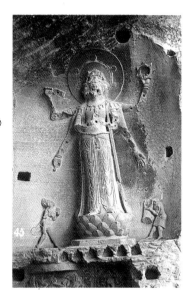

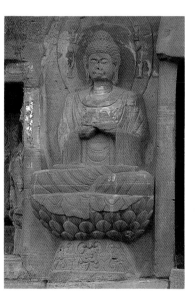

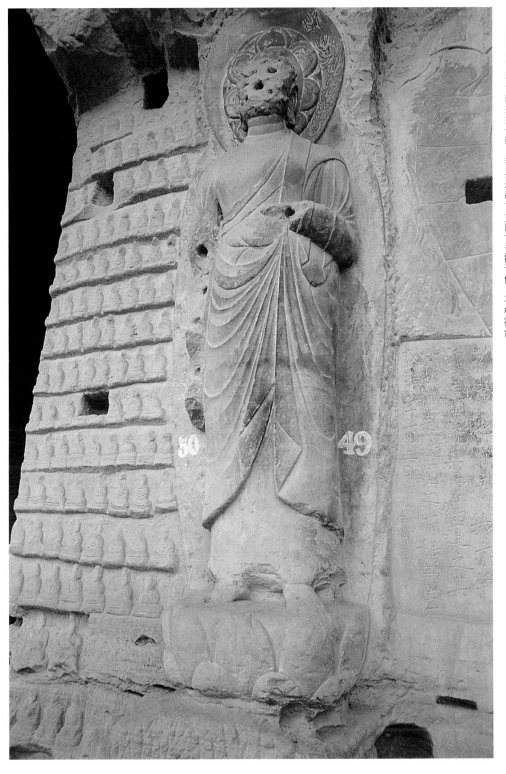

出現相，後一面作笑怒容，最上一面作如來相，頭冠中各有化佛，觀自在菩薩身，種種瓔珞莊嚴」（《大正藏》第二十卷，頁一四一中）。經中所言儀軌顯然與該造像不相符。北周‧耶舍崛多譯的《佛說十一面觀世音神咒經》，以及唐‧玄奘所譯的《十一面神咒心經》所言的十一面觀音的造型儀軌，都與這龕十一面千手觀音像，不相符合。

圖版六 該佛像頭部毀於「文革」中，項後有雙重背光，外重邊沿飾以火焰紋，內重飾以一圈蓮瓣。佛像身著袈裟，袒右肩，左手拈住袈裟，右手下垂（似施接引印），其造型頗似犍陀羅佛像。13

圖版七 該龕內三佛呈結跏趺坐姿，寶座呈懸裳座形。三佛面部及雙手已毀於「文革」中。中佛身著圓領通肩袈裟，雙手施轉法輪印；左佛身著褒衣博帶式袈裟，右手施與願印（左手印勢不明確）；左佛袒右肩，右手施無畏印，左手似施觸地印。14該龕上方的三小龕內刻伎樂；下方龕內刻天馬、麒麟。

圖版八 該龕中，地藏呈半跏趺坐姿，頭部殘缺，身著袈裟，左手已毀壞（原似應握摩尼珠），右手執盈華。這是四川石窟中初唐的地藏造型－出自《大乘大集地藏十輪經》。15

圖版九 在第五十六號窟中，沿左、右三壁中部開龕，一字排列羅漢像（祖師？），左壁二十二，右壁十五個，似乎是中國唐代佛教所稱謂的三十七祖。16

13 ORIGINS OF THE GANDHĀRAN STYLE 該書圖版一為大英博物館收藏的 Pa-thenon frieze (detail)（帕德嫩神廟中楣浮雕細部）上有一尊站立像（頭缺），毛氈緊裹軀體，右手上舉持物，袒右肩，造型與這尊佛像極其相似，而前者是體現了典型的古希臘雕刻風格。

14 地藏，是梵文 Kshitigarbha 的意譯，音譯乞叉底蘗婆，或乞叉底蘗叉沙。初唐時期，蜀地寺院壁畫中就已流行該菩薩的形象，參見《大正藏》第五十一卷，頁八五四上中，《三寶感應要略錄》卷下。地藏菩薩名號的由來，參見唐·玄奘譯的《大乘大集地藏十輪經》卷一，以及失譯人名的《大方廣十輪經》卷第一，《大正藏》第十三卷，頁七二一下－頁六八一下。

15 無畏印（abhaya），祖右肩，觸地印（bhūmisparśa mudrā），表示佛在菩提樹下將成止道時，降伏魔王撓事，參見《大正藏》第三卷，頁七九六中，《佛本行集經》卷第三十一《昔與魔競品》第三十四）。

16 龍門看經寺洞也有類似的造像。

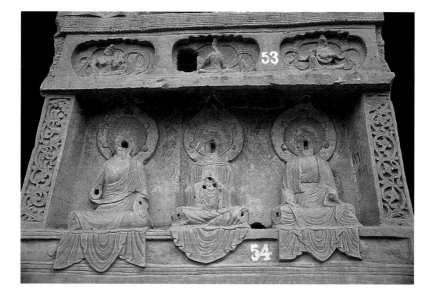

7
第54號龕三世佛像
88×113×10cm
盛唐（712—759）
佛坐高55cm

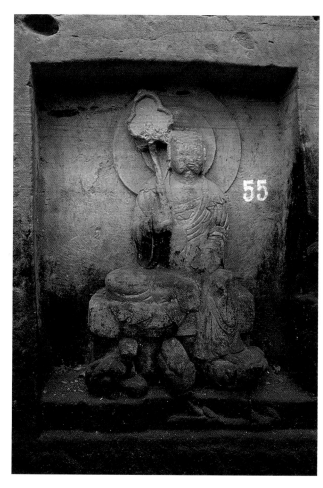

浮雕二十九尊羅漢，均立身高一百八十公分，披袈裟，著僧鞋，都已殘毀，建造時間大致在武周時期。參見宮大中：《龍門石窟藝術》，頁一六四─一六五，上海人民出版社，一九八一年版。

8
第55號龕地藏菩薩像
盛唐　坐高55cm（左圖）
9
第56號龕羅漢像
20×230×6cm
盛唐（712─759）
像均高25cm（下圖）

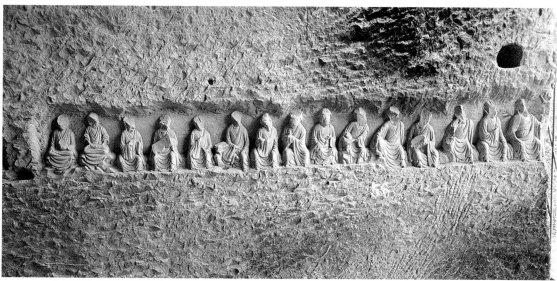

圖版十　該《經論目序》和後面的《眾經目錄》為唐代洛陽「大敬愛寺」僧人釋靜泰撰著。釋靜泰的生平事跡不見諸於歷代僧傳。17

圖版十一　該經為天竺僧侶佛陀波利於唐高宗永淳二年（六八二）譯出的本子。18

圖版十二　該龕為雙疊室形。主像釋迦牟尼佛結跏趺坐於金剛臺上，其頭部已毀（原似應戴有寶冠），項下有短瓔珞；寶座上方兩端裝飾摩竭羅，19下方有騎獸（獅）的西洋小兒，龕左右壁分別立迦葉、阿難和觀音、勢至。本龕造像有可能源自初唐玄奘從印度帶回的佛像，以及王玄策出使天竺所帶回的圖像。20

圖版十三　該窟為雙疊室形，內龕楣裝飾非常精緻的卷草紋。窟中，主像佛頭部毀，雙手掌不存，頭部上方有七寶蓋，其左右有菩提樹，內龕左右壁前分別列迦葉、阿難、大勢至（?雙手掌已不存），觀音（右手提淨瓶）；龕壁上

17　靜泰曾撰有《眾經目錄》五卷，收錄在《大正藏》第五十五卷，頁一八○─二一九，其生平事跡不見諸於僧傳。《集古今佛道論衡・卷丁》中記載了顯慶五年（六六○）高宗敕靜泰與道士李榮辯論事，「顯慶五年八月十八日敕召僧靜泰道士李榮居之」（《大正藏》第五十二卷，頁三九一中、三九三上）。

18　該經有四個譯本，佛陀波利譯本見《大正藏》第十九卷，頁三四九。

19　摩竭羅，梵文 Makara 的音譯，或譯摩伽羅、摩迦羅、漢意即鯨魚，參見《佛學大辭典》，頁一二九四a。作為佛教的法器或寶座上的裝飾物，傳到中土已經變形似中國的龍。四川蒲江飛仙閣初唐第九號窟正覺佛像寶座就是有與該龕的同樣造型。

20　王玄策等二十二人送婆羅門客回天竺，於貞觀十九年（六四五）至摩竭陀國，建銘於耆闍崛山（Gradhrakūta）。貞觀二十二年（六四八）他們回歸京師，繪圖摩揭陀佛足跡及菩提樹伽藍彌勒像（即樹下彌勒），後藏於東京（洛陽）的敬愛寺。麟德二年（六六五）又取出作為塑像粉本，王玄策親自指揮匠師貼金，參見馮承鈞：《西域南海史地考證論著匯輯》〈王玄策事輯〉，頁一一二─一一三；一二一，中華書局，一九五七年十二月版。

10
第46號窟左壁大唐
東京大敬愛寺一切
經論目序
縱285cm×橫255cm
初・盛唐（618─759）
（右圖）
11
第46號窟右壁
佛頂尊勝陀羅尼經
縱263cm×橫225cm
初・盛唐（618─759）
（左圖）

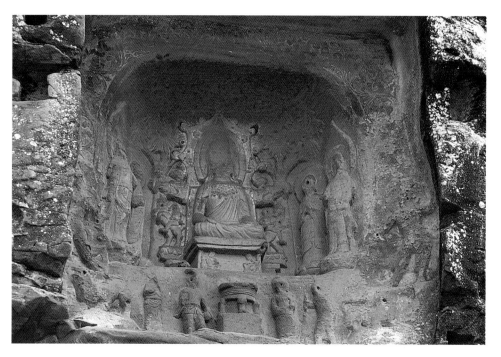

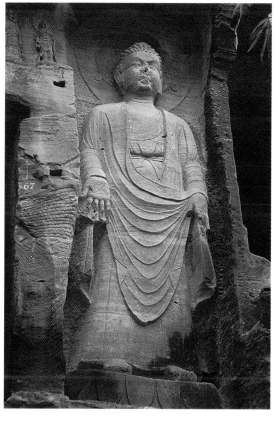

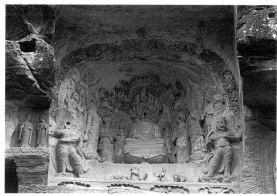

12　第61號龕釋迦成正覺像　130×130×70cm

初・盛唐（618—759）　佛像坐高70cm（上圖）

13　第62號龕佛像　140×130×75cm

初・盛唐（618—759）　佛像身高70cm（右下圖）

14　第64號龕涼州瑞像　375×135×40cm

初・盛唐（618—759）　佛像身高360cm（左下圖）

部分列天龍八部。該窟，據其造型風格分析，應是開鑿於初唐。

圖版十四　該窟中，佛像略呈圓雕，臉形方圓，髮式為螺髻，頂上有寬高的肉髻，身著U字形領的通肩袈裟，右手臂下垂施接引印，左手拈住袈裟的右端，這一模式的佛像流行於敦煌和西北的石窟寺中，即《續高僧傳》卷二十五〈釋慧達〉中劉薩阿（或作劉薩訶）和尚授記裡的〈望御谷瑞像〉，或稱作〈仰容山瑞像〉、〈涼州瑞像〉。

圖版十五　該窟為雙疊室形，內龕龕楣裝飾非常精美的卷草紋，龕中各像頭部均受到毀壞。主像佛趺坐於兩層仰蓮瓣的蓮臺上，其背後的壁上兩邊各有一株菩提樹；迦葉、阿難、觀音、勢至分別在佛像兩側，龕門左右兩邊各立一力士。該龕造型頗類龍門石窟初唐風格。

圖版十六至十六—二　龕內正壁上為趺坐在束腰須彌座上的釋迦牟尼佛，座兩側各有一直立的獅；佛左手施觸地印，右手原應是施與願印（手掌已壞），迦葉、阿難分列佛兩側，均著袈裟，袒右肩。最生動和吸引人的是龕門口的二天王（頭臉均損壞）。左邊的身著明光甲，21腳著長韌靴，左手上舉至額前作眺望狀，右手執器物（已毀壞）；右邊的身著兩當甲，22兩手於腹前執短劍。兩天王均側身而立，身體重心落在右腳上，足下踏地鬼，顯示大唐帝國

21
明光甲，唐以前北朝的兩當甲，身甲前胸乳部各加一鐵的圓護，一般都磨得發光閃亮，與日輝映，故名。《唐六典》載：「甲之制十有三：一曰明光甲、二曰光要甲、三曰細鱗甲、四曰山文甲、五曰烏錘甲、六曰白布甲、七曰皂絹甲、八曰布背甲、九曰步兵甲、十曰皮甲、十有一曰木甲、十有二日鎖子甲、十有三曰馬甲」。又云：「今明光、光要、細鱗、山文、烏錘、鎖子，皆鐵甲也。皮甲以犀兕為之，其餘皆因所用物名焉」。《隋書·禮儀志》載：「左右衛、左右武衛、左右武侯大將軍，領左右大將並兩當，即裲襠，侍從則平巾幘，紫衫大口褲褶，金玳瑁裲襠甲，大抵是前胸、後背兩片身甲，在肩部用扣袢聯接起來。」

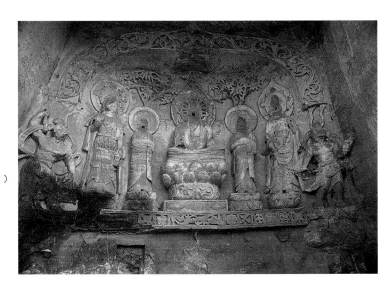

15
第68號釋迦佛說法圖
185×170×140cm
初·盛唐（618—795）
佛像身高95cm（右圖）
16
第82號龕釋迦佛說法圖
160×80×70cm
初·盛唐（618—795）
佛坐身高130cm（左頁上圖）
16-1
天王（左）身高80cm
（左頁左下圖）
16-2
天王（右）身高80cm
（左頁右下圖）

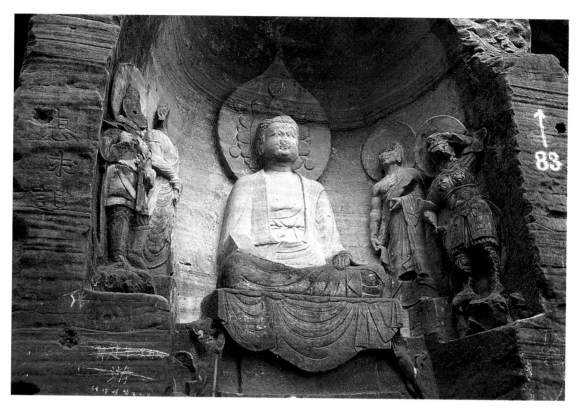

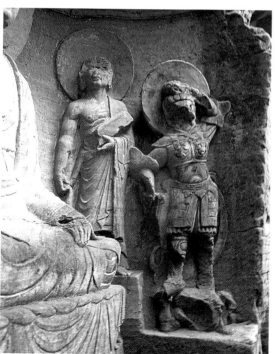

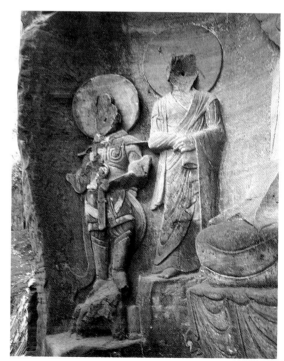

將領的英武氣概。23

圖版十七、十八 在七十一、七十二兩龕中，佛像中均呈善跏趺坐姿。佛像頭部造型與該處第三十三號龕中的完全相同（見圖版四），均著圓領通肩式大衫，衣紋呈平行圓弧階梯狀線條，頗類似印度笈多時期佛像的造型風格，唯其袈裟不太呈透明感。七十一號龕中的佛像雙手捧缽，七十二號龕中的佛像雙手施轉法輪印。

圖版十九 這尊經幢為淺浮雕，刻工非常精細，四個半身金剛力士竭盡全力托幢，從下至上依次為：二麒麟、二交槃的龍吐水、四天王、山花、幢身（素面，未刻經文）、懸掛風鈴、趺坐佛像、懸掛風鈴的寶蓋、三層塔剎。24

〈千佛寨石窟造像〉

位於安岳縣城西北二點五公里處的大雲山上。大雲山山勢由西向東呈狹長形，分為南北兩岩，造像均分布其上。整個造像區域長達七百零五公尺，歷代共開鑿有大小龕窟一百零五個，造像共計三千零六十一尊，摩崖浮圖七座，唐碑三塊，題記題刻二十六處。造像高三百至六百公分的有十四尊，一百至二百公分的二百五十處，最大的釋迦佛像高達六點二公尺；浮圖最高達四百六十公分，最低的為八十公分。其餘還有眾多的菩薩、明王、金剛力士、飛天、供養人，以及經變相。

23

在四川石窟中，筆者考察發現，盛唐以後的石窟中，窟門口左右兩邊沒有早對稱出現的天王像，而是單獨以右手托塔的毗沙門天王作主像，為了增加天王的「神性」，周身還繞以岐帛。所以此龕中的二天王造型完全採用了寫實的雕刻手法。

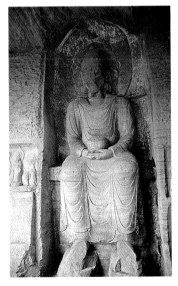
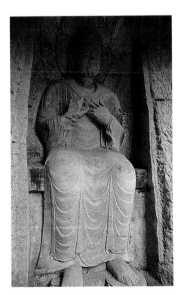

17
第72號龕佛像
初·盛唐（618—759）
佛坐身高240cm（右圖）
18
第71號龕佛像
初·盛唐（618—759）
佛坐身高240cm（左圖）
19
第52號龕經幢
後蜀廣政二十二年（959）
150×48cm（左頁圖）

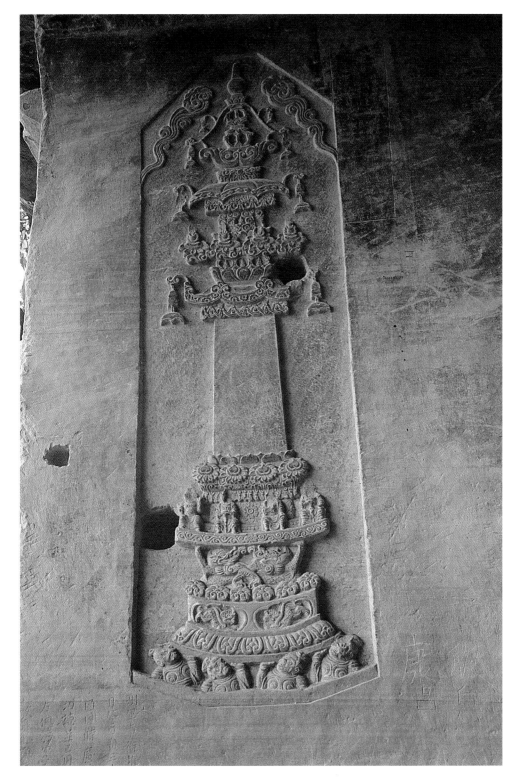

在該經幢的左上方有一則題刻，文為：「敬稱修妝三身佛並經龕同一座，／右佩法弟子王彥昭，先發願修妝上件／功德，並已周備。意希自身清吉，眷屬／團圓。時廣政二十二年歲次己未十／月癸酉朔三十日。前攝龍州軍事兼普／州軍事衙推，五音地理王彥昭供養。／」。

第五十四號唐碑爲「普州刺史韋忠」的《唐樓岩禪師受戒序》，據《輿地紀勝》卷一百五十八〈碑記〉載：「唐樓岩禪師受戒序，普州刺史韋宗（應爲忠）開元十年（七二二）建」，該碑原爲千佛寨所存的年代最早的唐碑。

圖版二十至二十一二 第五十號龕和五十一號龕爲連二龕。第五十號龕爲彌勒說法圖。龕內主像彌勒善跏趺坐於金剛座上，左手施觸地印，右手施無畏印（手掌已斷），項後有雙重背光，其上爲華繩珠網裝飾的七寶蓋，左右刻龍華樹。龕內其餘的形象是二弟子、二菩薩、天龍八部，呈對稱分列在龕左右壁的下部和上部。龕門左右兩邊各有一力士。第五十一號龕中的主像爲釋迦牟尼佛，呈結跏趺坐。該龕的構圖內容以及造像尊數均與第五十號龕相同。

這兩龕的形象造型應爲初唐的風格。[25]

圖版二十一至二十一二三 該窟爲千佛寨最大的造像窟，窟頂崩坍，造像下部風化殘毀。窟內刻一佛四菩薩。主像軀幹部份風化殘毀殆盡，但仍可看出，佛的臉形豐圓，眉眼平直，頭頂上有寬高的肉髻，右手下垂，原似應施接引印，其身份可能是阿彌陀佛。四菩薩，佛左側的一尊幾乎全毀。其餘三尊，頭戴高寶冠，面型方圓，頸部有三道蠶紋，手臂圓潤，身材豐滿，著半臂天衣，帔帛繞身，斜披珞腋，瓔珞裝飾繁多，其造型與第五十、五十一號龕中的菩薩相似，特別是該窟窟門外左邊岩壁下部有一通「開元十年」刊刻〈唐樓岩寺禪師受戒序〉碑，所以五十六號窟應開鑿初盛唐之

[25] 這兩龕的平面爲喇叭形，正壁只設置主像作說法狀的佛像，其餘的侍者、菩薩、以及護法的天龍八部都對稱分列在龕左右壁上下層，這種構圖布局是北朝至初唐中土北地石窟寺中較爲典型的方式，與安岳臥佛溝第六十一、六十二號龕構圖形式相同。參見本書安岳石窟圖版十一、十二。

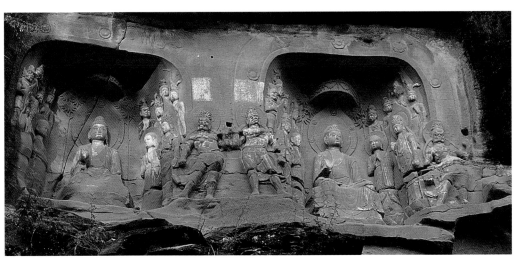

20　第50·51連二龕釋迦說法圖　均爲200×200×100cm　初唐（618—712）
中尊佛像坐高180cm（不含座）

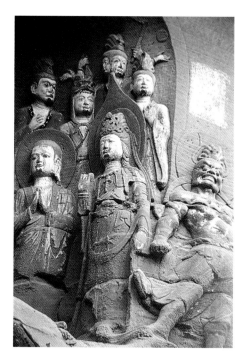

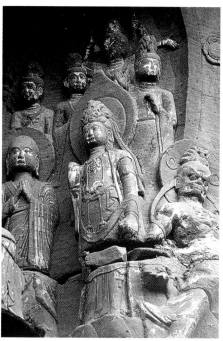

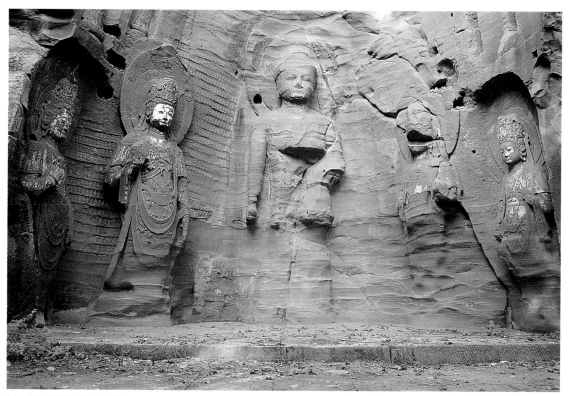

21　第56號窟阿彌陀佛和四菩薩　650×640×330cm　初・盛唐（618—712）　中尊阿彌陀佛立身高620cm

際。窟右壁上方存有「前蜀永平五年」（九一五）妝修殘記。

圖版二十二至二十二—五　該窟窟頂壁坍塌，左右壁前端毀壞。窟內主像為藥師琉璃光佛，結跏趺坐於束腰鋪帛的須彌座上，身著雙領下垂裂裟，內衣紳帶為十字形（早期佛像造型之一），26頂上有華繩珠網裝飾的寶蓋，左右各刻一株菩提樹和一飛天。佛左右各排列四菩薩，合為《藥師經》中所說的八大菩薩，27龕下部刻十二藥叉大將（大部份風化）。窟左壁淺浮雕〈十二大願〉，右壁淺浮雕〈九橫死〉。28佛、部份菩薩的面部和手毀於文革中。該窟中佛、菩薩造型係初盛唐之際的風格，29所以該窟的鑿造年代當不晚於盛唐。30

圖版二十三　該龕在第二十四窟窟門楣內左壁龕內。二菩薩跣足立於仰蓮瓣蓮臺上，頭戴高寶冠，臉形方圓，身著半臂式天衣，帔帛繞身，身材豐滿（略

26　參見劉志遠、劉廷璧編：《成都萬佛寺石刻藝術》，圖版三釋迦立像龕，梁（五六二—五五七）；圖版十佛像（無首），梁大同三年（五三七）侯朗造；圖版十三佛坐像（無首），公元五—六世紀，中國古典藝術出版社，北京，一九五八年版。

27　八大菩薩，參見甲.大足石窟圖版說明，註釋十三。

28　參見《大正藏》第十四卷，頁四〇一—四〇二。在敦煌莫高窟中，共有〈藥師變〉壁畫九十六鋪，另有十四鋪〈九橫死〉、〈十二大願〉的壁畫。但完整的〈藥師經變〉壁畫只有三鋪，在第一百五十六、一百五十九、二百號窟中，均製作於唐代（參見《藥師經變》、《敦煌莫高窟內容總錄》，頁二三五—二三六）。三窟中〈藥師經變〉壁畫的構圖內容與安岳此窟大致相同。所不同的是，莫高窟中，〈九橫死〉、〈十二大願〉表現在一個小方格中，從上至下排列在〈藥師經變〉的兩邊；而安岳的則錯雜相間，排列在窟左右壁上。參見《中國石窟·敦煌莫高窟（三）》，圖版二十七，頁二二四（二一七）說明；（四）圖版二十六、三十七、三十八，頁二一七（三六—三八）說明。

29　參見拙作：《四川摩崖石刻中的「藥師變」和「藥師經變」》，文博（陝西），一九八九年第二期，頁五十一—五十六。

30　《中國雕塑史圖錄》第三冊中，將該窟的建造時間斷代為「晚唐」，上海美術出版社，一九八五年版。

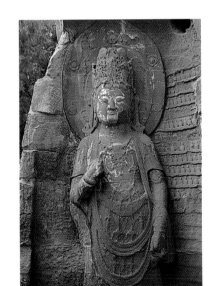

21-1　左壁菩薩　立身高420cm（右圖）
21-2　左壁菩薩　立身高360cm（左頁右上圖）
21-3　右壁菩薩　立身高430cm（左頁左上圖）
22　第96號窟藥師佛經變相圖　400×520×220cm
初·盛唐（618—712）（左頁下圖）

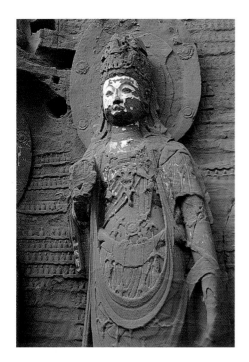

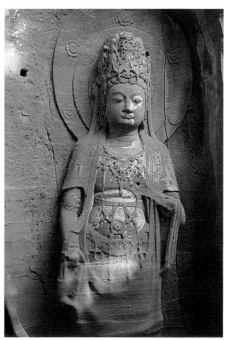

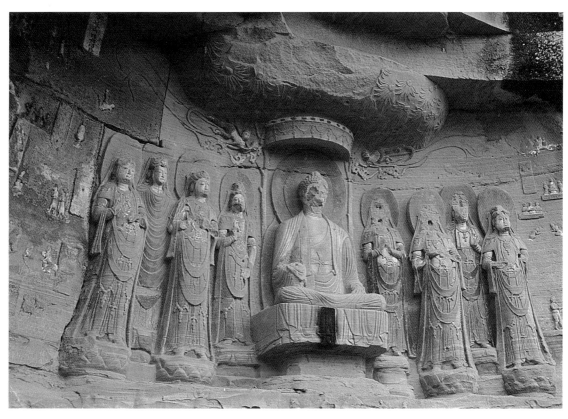

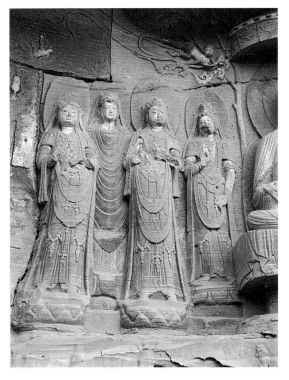

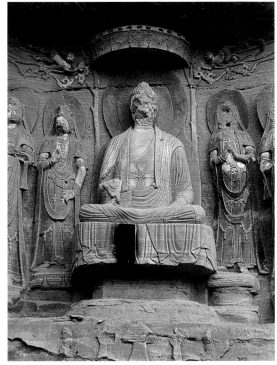

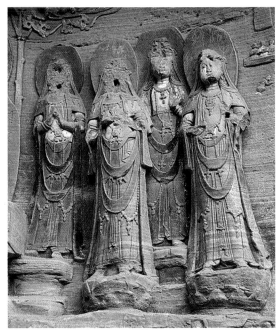

22-1　中尊藥師佛像　坐身高90cm，須彌座高80cm。（右上圖）

22-2　左壁四大菩薩　站身高140cm，蓮臺高30cm。（右下圖）

22-3　右壁四大菩薩　站身高140cm，蓮臺高30cm。（左上圖）　　　　22-4　左壁十二大願部分圖像（左下圖）

22-5　右壁九橫死圖

顯肥碩），項後有桃形頭光。右邊觀音右手下垂提淨瓶，左手曲執物已毀，左手下垂拈住帔帛，手中物似拂塵或楊柳（？）；左邊觀音右手上曲執物已毀，這兩尊菩薩當是盛唐時期的作品。

圖版二十三─一　該龕在第二十四號窟窟門楣內右壁。上層雕刻釋迦說法圖。主像釋迦牟尼結跏趺坐於束腰須彌座上，左手施觸地印，右手上舉已毀，不能判明印勢。原龕應是一佛二弟子二菩薩二力士，但右壁的造像因窟右壁端崩坍而不存。

下層龕中，主像為結跏趺坐在束腰須彌座上的阿彌陀佛，雙手結阿彌陀定印，其脇侍為觀音、大勢至（面部毀於「文革」中），三像的造型與上層龕中的屬同一風範。

圖版二十四至二十四─七　該窟右壁下部原存有唐「天寶四載」（七四五）〈鐫造藥師琉璃光佛〉的題刻，原圖早已不存，宋代改鑿為大窟，雕刻西方三聖像，在窟門楣內左右壁上還保留原唐代建造的佛龕。窟中主像阿彌陀佛頭有螺髮無高肉髻，臉形較瘦削，身著U字形領的厚重袈裟，現出內衣紳帶，左手置腹前，右手上舉，項後有桃形頭光，佛左側立觀音菩薩，雙手執一柄蓮蕾負於左肩（柄殘不存），其右側立大勢至，以右手握一如意珠（缽？）。兩菩薩頭戴花鬘似的寶冠（頂部均損毀），面型瘦削，服飾厚重，瓔珞裝飾較少，其造型在安岳宋代石窟造像中較為獨特。窟右壁上部存有南宋紹熙三年（一一九二）〈重修中尊長壽王如來〉題刻。

該題刻全文為：「作大佛事，福／報將來，良可／知矣。時臣□皇宋紹熙三／季（一一九二）歲次壬子／七月初八日／建旦。投／二十／三人，至當月／二十八日工畢。／住山了詮／奉命題。／郡人攻鐫文字、男師錫、師□奉／令，重修中尊並長壽王如來□記」。

31

31

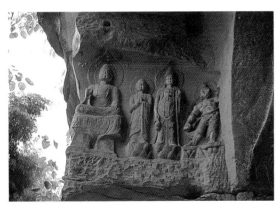
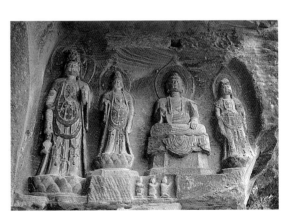

23　第24號窟窟門內左壁上部二菩薩　初・盛唐（618—755）　菩薩立身高130cm、90cm（右圖）

23-1　第24窟窟門內右壁上部造像　初・盛唐（618—755）　立、坐像通高100～75cm（左圖）

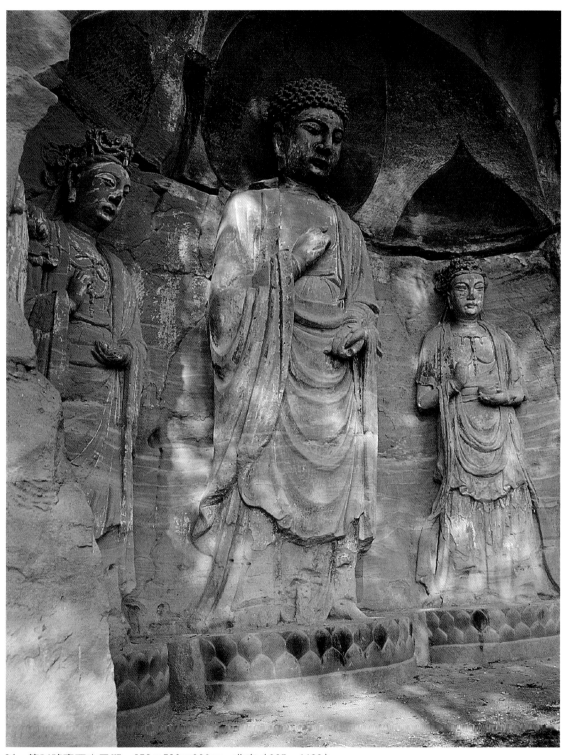

24 第24號窟西方三聖 650×530×320cm 北宋（965—1126）

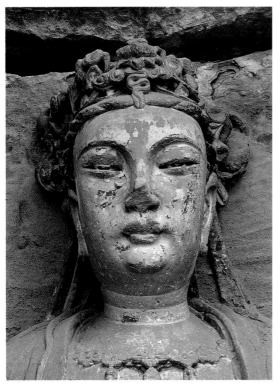

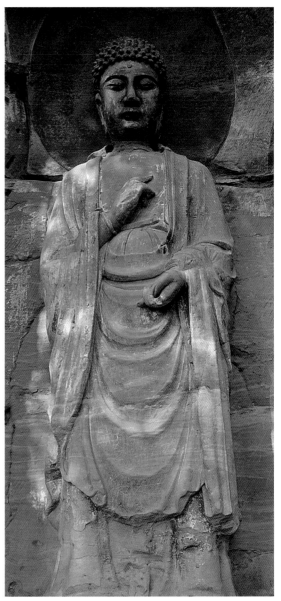

24-1　中尊阿彌陀佛像　立身高480cm（右圖）

24-2　阿彌陀佛頭部　長90cm（左上圖）

24-3　觀世音菩薩頭部　長70cm（左下圖）

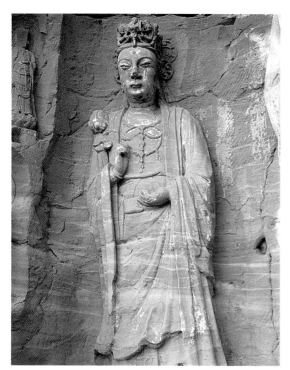

24-6　大勢至菩薩像　立身高310cm

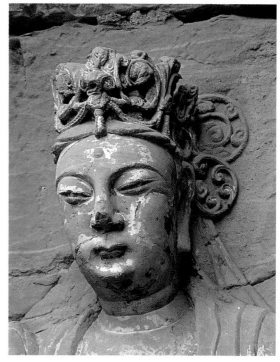

24-4　大勢至菩薩頭部　長80cm

24-7　窟口左下方菩薩像　立身高220cm

24-5　觀音菩薩像　立身高310cm

【圓覺洞】

在安岳縣城東南二公里處的雲居山上。雲居山，《太平寰宇記》稱作「靈居山」，其上有宋代賜額的「眞相寺」，明嘉靖二十一年（一五四二）楊瞻《眞相寺磨崖古字記》中改稱「雲居山」，沿用至今。龕窟造像分布在雲居山的南北兩面。北面區域長七十五公尺，存二十二個龕窟（編號一—二十二），大小造像八十七尊；南面造像區域長一百十一公尺，存八十一個龕窟（編號二十三—一百零三）。總計南北兩面的造像區域長一百八十六公尺，龕窟一百零三個，大小造像一千九百三十一尊，九十公分以下造像一千八百七十尊，一百至二百公分的六十尊，六百至七百公分的三尊；題記二十五處，唐塔二座，空龕十二個，造像時代歷唐、五代至宋，前後四百餘年。該處第九十五號龕內存一則盛唐的造像題刻。

圖版二十五　該龕右壁外沿已崩圮，現存造像六尊。龕內正壁雕刻一天尊趺坐在八角形臺座上，座為懸裳座形。天尊頭戴蓮花冠，身著對襟衫，外罩半臂，雙手已毀。其左右各刻一脇侍、一女真，均雙足著舄。龕左壁外門楣上雕刻一力士。除天尊外，餘像頭部已毀不存。龕左壁上中部存一則「□□開元廿年」沙門「上座釋玄應」所書的《黎令賓》造像殘刻記。

圖版二十六　該龕現編號二十二。龕內正壁上雕刻三佛結跏趺坐於帶莖的雙層蓮瓣蓮臺上，左右壁上各刻一弟子一菩薩。三佛，中佛頭上髮式為水波紋形，身著圓領通肩袈裟，雙手於腹前結阿彌陀定印。右佛頭上髮式為螺髻，身著翻領斜襟袈裟，左手施說法印，右手施觸地印。左佛造型如右佛，左手

25
第71號天尊龕
160×145×110cm
唐開元年間（712—740）
天尊坐高90cm（左頁圖）
26
第22號龕三佛像
130×160×160cm
前蜀天漢元年（917）
三像均坐高75cm（右圖）

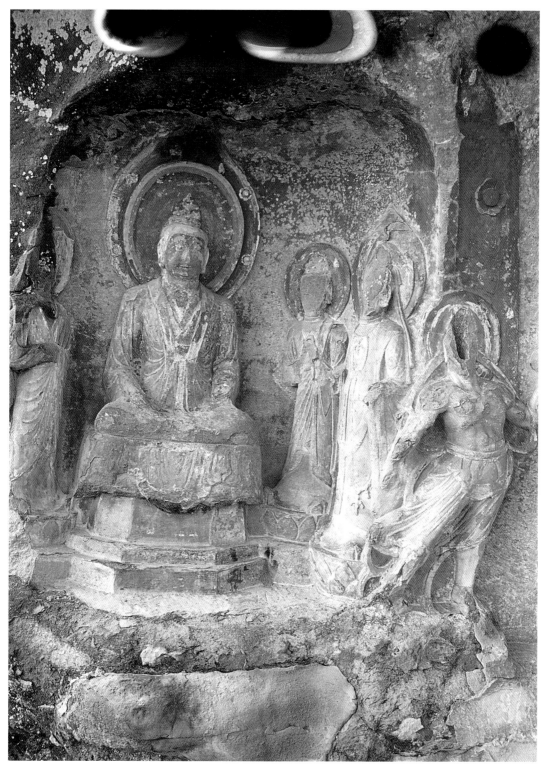

安岳大足佛雕・安岳石窟圖版說明

施說法印，右手施與願印。三佛面型方圓，眉眼平直，項後均有桃形火焰紋背光。

龕外左壁存有前蜀「天漢元年」（九一七）當地民間結社的造像題記一通。

32

圖版二十七至二十七—一 該龕現編號二十一。龕內正壁上主像千手千眼觀音跣足善跏趺坐於雙層仰蓮瓣蓮臺上。觀音身體兩邊各有二十隻正大手，合為四十隻（部份手和面部毀於「文革」中），身後的大橢圓形背光中陰刻火焰紋。觀音寶座的左右端分別雕刻有夜叉和窮叟，以及婆藪仙和吉祥天女。正壁上方左、右側分別刻五佛趺坐於祥雲中，合為十方諸佛。

圖版二十八至二十八—一 該龕現編號為二十三號。龕內正壁主像為元始天尊，跌坐於有鋪帛的方座上，頭戴蓮花狀束髮冠，髮際線壓至前額，身著對襟寬袖大袍（類似宋代的褙子），左手曲肘施說法印，右手施觸地印。左壁主像為太上老君，面有連鬢濃髯，服飾類同天尊，右手執扇，胸腹前有一三腳夾軾。

右壁主像為釋迦牟尼佛，頭上髮式為水波紋形，頂正中飾頂嚴摩尼珠，身著交領袈裟，雙手於腹前結定印捧缽。龕正、左、右壁分別雕刻有道、佛二教的弟子、真人、菩薩、護法等神像。

32

這則題刻文為：「院主僧體佛鐫造，都□科勾從本，社戶陳球、高山貞(略)當州(即普州)軍事護衛……此善無涯。刻石紀之，用彰不朽。時大蜀天漢元年太歲丁丑九月十八日齊寶畢。高徒貯□，添案千箱。典易經謀，收金萬兩。先亡七祖，並願離苦生天……工畢。眾願心圓，善善爭新，緣緣相續。當願山神歡喜，賢聖鑒臨(下略)」。省略號係泐文。

27
第21號龕千手
觀音經變相
150×180×90cm
五代・前蜀
（907—925）
中尊千手觀音
坐高120cm
（右圖）
27-1
吉祥天女
身高65cm
（左頁圖）

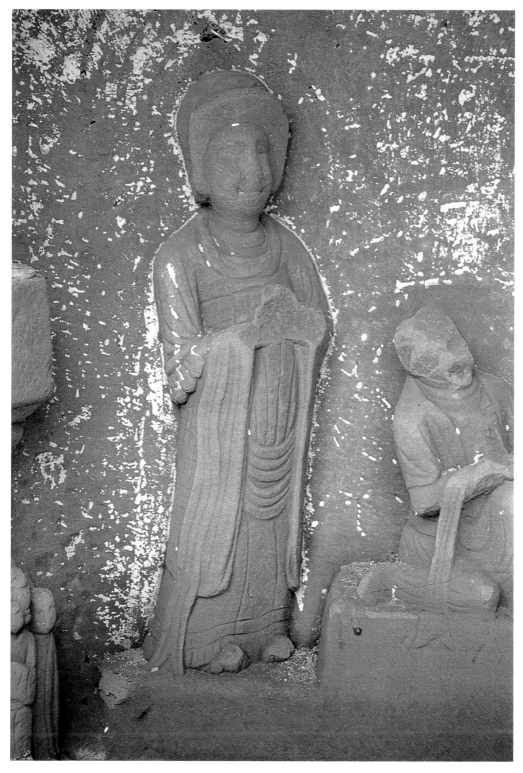

33

圖版二十九　該龕現編號爲五十六。該龕是依據《佛說十王經》的內容雕刻的，龕正壁主像地藏和其左右兩邊的地府十冥王頭部均毀，身軀部份嚴重風化。十王下方壁面所表現的地獄中審判和懲罰的場面，龕右邊的因風化無法辨認。左邊部分圖像尚可識別的爲：地獄中的鬼卒拘押罪犯，揪住罪犯的頭髮，持捧作敲打犯人狀。上述圖形的下方刻一圓圈象徵「業鏡」，其中刻有動物，以示陽間殺牲，其左右刻幾隻鐵狗，喻喻因果報應，犯人將墮入阿鼻地獄。

圖版三十至三十一、二　該龕現編爲六十號。龕中正壁主像形象同地藏（目連尊者？）半跏趺坐於有鋪帛的金剛座上，頭戴風巾，身著斜領交裾袈裟，其右刻一隻蜷伏的狗。正壁和左右壁上下兩層刻冥府十王和司官、小吏。

正中下部刻一大圓圈，即「業鏡」，內中圖像爲表現目連之母青提夫人生前殺牲事，圈外左邊一小吏捧案卷，表示冥府已記錄在案；右邊被鬼卒毆打者爲青提夫人，業鏡下面的渦流表示她將墮入阿鼻地獄。33 龕的底部還刻有地

敦煌寫經卷中有《目連緣起變文》和《目乾連冥間救母變文並圖一卷》（《大正藏》第十六卷，頁七七九）《盂蘭盆經》創作的。《盂蘭盆經》文字在八千字左右，又有很多重要情節，爲揉合進很多有關地獄和目連故事的佛經內容，並不只是緣起於《盂蘭盆經》。關於目連母生前殺牲，死墮阿鼻地獄之事，《目連緣起》中說：

「……目連慈母號青提，本是西方長者妻。在世慳貪多殺害，命終之後落泥犁（即地獄）。身臥鐵床無暫歇，有時驅逼上刀梯。碓搗磑磨身爛壞，遍身恰似青污泥」，「（前略）於是孟蘭既設，供養將陳，諸佛慈悲便賜方圓，救濟目連慈母，得離阿鼻地獄，免交現煎苦之憂。（略）蓋緣惡增深，未得人道，托蔭王舍城內，化爲女狗之身，終朝只向街衢，每日常餐不淨。（略）目連蒙佛賜威光，依教虔誠救阿娘，不憚劬勞申供養，投佛號晡哭一場。聖賢此時來救濟，慈親便得上天堂。」該龕圖像內容只是上面所述的一系列情節作了象徵性表現。

28
第23號龕佛、道合像
120×120×120cm
五代·前蜀
（907—925）
中壁元始天尊像坐高80cm，左壁太上老君像坐高80cm。

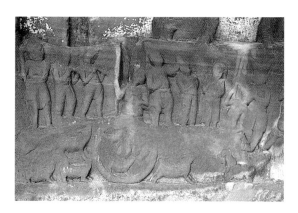
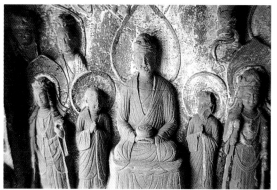

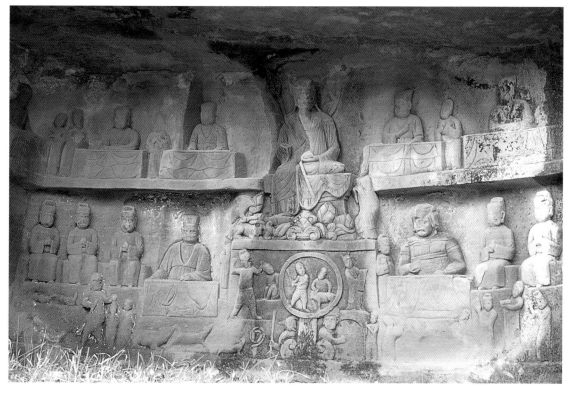

28-1 第23號龕右壁釋迦牟尼像 坐身高80cm（右上圖）

29 第56號龕十王經變相地獄殘圖 245×320×90cm 五代・後蜀（934—965）（尺寸為龕的規模）
（左上圖）

30 第60號龕十王經變相圖 200×280×90cm 五代・後蜀（934—965）（下圖）

獄中懲罰的場面、以及鐵狗、鐵蛇等圖像，可惜風化較爲嚴重。

圖版三十一　該龕現編號爲五十八。龕頂已不存。主像爲聶眞，頭戴翹腳幞頭，34身著團領寬袖大袍，右腰際垂一紫金魚袋，雙手捧笏，其左邊岩壁上存一則榜題：「□□□第二指揮使金紫光祿大夫使持節普州諸軍事守刺史河東縣35開國男食邑三百戶聶」，該題刻左面原刻有廣政四年（九四一）軍事判官何光遠撰寫的〈聶公眞龕記〉碑，碑文已風化。36

圖版三十二至三十二—二　現編號爲第五十九號。龕內正壁雕刻西方三聖。

主像阿彌陀佛像後刻迦葉、阿難，比丘形象，龕左右壁前端已坍塌。

阿彌陀佛面相豐圓，螺髮頂有低肉髻，正中飾頂嚴摩尼珠，身著大U字形領袈裟，結跏趺坐於束腰鼓形仰蓮瓣寶座上，其左側爲觀音，右側爲大勢至。

兩菩薩，面相方圓，頭戴高寶冠（觀音的當中有一小化佛），觀音身著U形領袈裟，大勢至著半臂，小腿上均裝飾有瓔珞，善跏趺坐於方形寶臺上，腳踏仰蓮臺。

三像項後均有桃形火焰紋背光。

34　五代的官服，上承唐制，下啓爲宋代服飾制度的藍本。除了官服以外，一般的服飾，在這五十年中，有著一些變化，其中尤以幞頭巾子一類的變化爲顯著。《墨府燕閑錄》載：「五代帝王多襄朝天幞頭，二腳上翹。四方潛位之主，各創新樣，或翹上而反折於下：或如團扇、蕉葉之狀，合抱於前。」參見《中國古代服飾史》第八章〈五代服飾〉，頁二四三。

35　題刻中有「河東縣開國男食邑三百戶」，河東縣，唐代屬河東道蒲州地方，《元和郡縣圖志》卷第十二〈河東道一〉，今山西省蒲州地區，五代時曾屬後唐管轄過。顯然聶眞曾是後唐派遣平前蜀或入蜀鎮守的將領，以後又作了後蜀的官員，其周圍的十餘龕窟有可能是他出資建造的。

36　參見《輿地紀勝》卷一百五十八〈碑記〉。

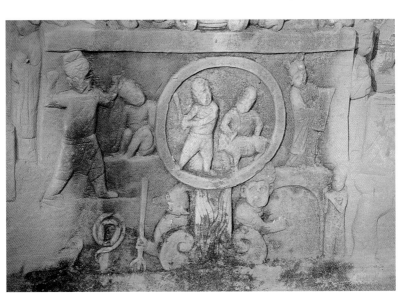

30-1　業鏡圖特寫

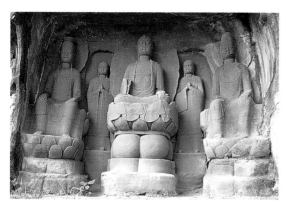

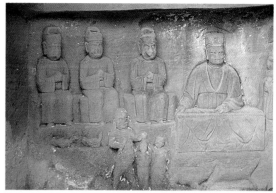

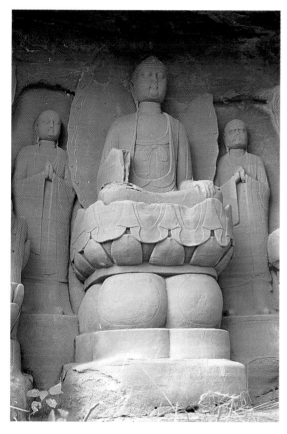

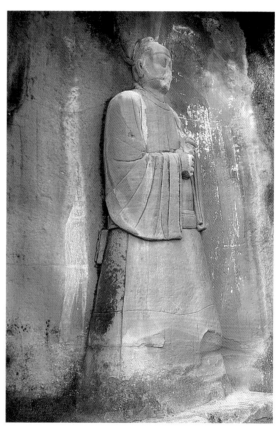

30-2　　第60號龕內右部造像（右上圖）

31　　第58號龕後蜀普州刺史晶真像　五代・後蜀（934-965）　立身高210cm（右下圖）

32　　阿彌陀佛・觀音菩薩・大勢至　210×250×110cm　五代・後蜀（934-965）（左上圖）

32-1　主像阿彌陀佛　坐高210cm（左下圖）

圖版三十三至三十三—一　現編號爲第五十六號。龕內正壁主像爲毗沙門天王，據其身周圍的痕跡，似有改鑿過的嫌疑。天王頭戴弁，外著袍襖，37內著甲飾，腰繫護肚和革帶，似坐於方座上，有兩夜叉托足，兩足之間的地天已風化。天王左右側各立一侍者，均頭繫抹額，38左邊的身著翻領窄袖長袍，束腰，內繫護腿，右手執長矛；右邊的身著兩當甲（無小札，似爲皮甲），右手握劍負於肩上。正壁左右端兩個頭戴束髮冠，身著團領寬袖大袍袖手的形象爲天王的二太子木叉慧岸和三太子哪吒。

圖版三十四至三十四—四　該龕現編爲第七號。窟內主像爲楊柳觀音，臉形方碩，雙目微啓，頭戴鏤空高寶冠，身著大袖寶繒，胸、39腿部密飾瓔珞，左手提寶瓶，右手上曲持楊柳枝，跣足立於雙層仰蓮瓣蓮臺上，身後有火焰紋的舉身光和頭光。窟左右壁上方各刻一飛天；中層右刻善財功德，40左刻獻珠龍女（頭毀）。

下方右邊刻四個供養人，左邊刻兩個供養人。右邊的四個供養人中，兩個

37　隋唐的軍裝，除鎧甲外，還有戰袍和戰襖，戰襖應比戰袍短。袍襖與鎧甲或單著，或連在一起穿，即外著袍而裡面著鎧。周緯·《中國兵器史稿》中說：「被紫綃連甲，緋繡葵花文袍，是紫其甲而緋其袍也」，似乎唐代有可能鎧甲與袍同穿，頁二一九，生活·讀書·新知三聯書店出版，一九五七年七月第一版。

38　抹額，古已有之，其形象在唐壁畫中見之較多較詳。唐代竇師德自告奮勇戴紅抹額來應詔討吐蕃，說明應係普通勇士所服。《新唐書·食貨志》載：「韋堅自衣闕後（即短後衣），綠衣錦半臂，紅抹額立第一船……」紅抹額即紅帕首。

39　該觀音的胸部近幾年因岩壁面風化，突然脫落了一大塊，由於未採取有效的保護措施，因此還可能發生類似的危險。

40　據《華嚴經·入法界品》，善財和龍女作爲觀音的侍者，其形象爲童子。但在大足宋代石窟中，依《妙善公主的傳說》，善財作爲觀音（無論何種名號）的侍者，有老年形象、青年形象，此處又爲另一例。

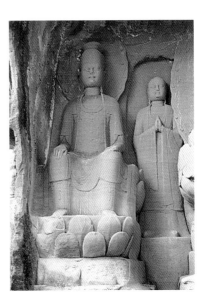

32-2　主像右側觀音　坐高190cm（右圖）

33　第56號龕毗沙門天王像　150×240×100cm

五代·後蜀（934—965）（左頁上圖）

33-1　侍者像　身高87cm（左頁右下圖）

34　第7號窟楊柳觀音　730×470×350cm

北宋後期（11世紀後期）　觀音身高680cm（左頁左下圖）

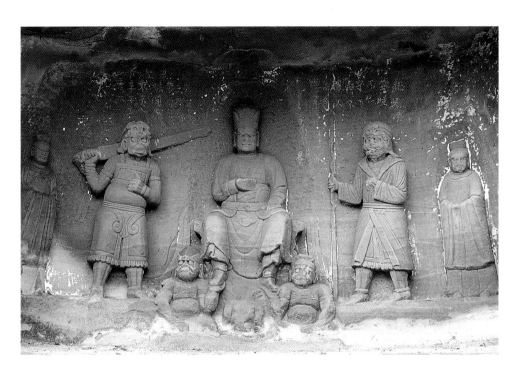

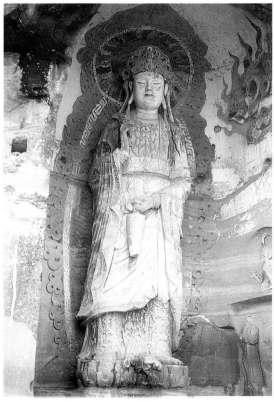

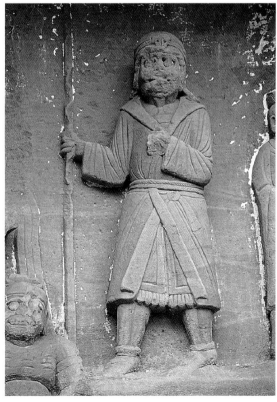

位於窟內側的形象，男像頭戴襄巾，身著團領窄袖袍，腰部繫條，雙手拱揖，頭左上方榜題「次男孫衡庚申十一月二十四生」。女像頭梳高髻，佩耳墜，身著長褙子，內著短襦，雙手捏襟，41頭上方榜題「黃氏小娘丁丑五月初四日生」。

圖版三十五至三十五—一 該窟現編號為第十號。窟內主像為釋迦牟尼佛。佛跣足立於雙層仰蓮瓣蓮臺上，面頰略顯豐腴，眉間白毫突出，髮際線低至前額，頂有高寬肉髻，當中裝飾摩尼珠頂嚴，身著雙領下垂大袖袈裟，右手施說法印，左手伸於腹前仰掌，掌上托畢波羅花果。

窟右壁刻迦葉，比丘形象，翹首，目光似乎與釋迦佛俯視芸芸眾生的眼神遙相呼應。所以，主像釋迦佛應是拈花微笑。42佛像身後有大橢圓形的舉身光和寶珠形的頭光，裝飾火焰紋。佛頭光兩側有淺浮雕的飛天各一尊。左壁下方刻有供養人（現已風化殆盡）。

圖版三十六至三十六—二 該窟現編號為第十四號。窟內主像為蓮華手觀音，臉形豐圓，頭戴鏤空高寶冠，身著U字形領大袍，內著襦裙，胸、腿部密飾瓔珞，雙手交於腹前執一柄長睫蓮蕾，跣足立於雙層仰蓮瓣蓮臺上，身後有橢圓形舉身光和桃形頭光，頭光左右刻有彩花。左右壁上方各刻一飛天。左壁中部刻一獻珠龍女，下方雕刻四個供養人，從外至內，依次題名

41 本窟中男女供養人形象的造型所著的衣飾係典型的宋代服飾，參見《四川道教佛教石窟藝術》，頁二六五—二七○，圖二八、圖二九，以及引錄的參考文獻。

42 本窟中釋迦牟尼佛的臉型，神態表情，身體的姿勢，特別是靜開的雙眼中所表達出來的神韻，與其右邊窟中蓮華手觀音，都極其相似，應是出自同一雕刻匠師之手，資中東岩有一處保存最完好的釋迦牟尼佛窟，窟中主像釋迦牟尼佛造型與圓覺洞這尊極為相似，應屬同一時代的作品。

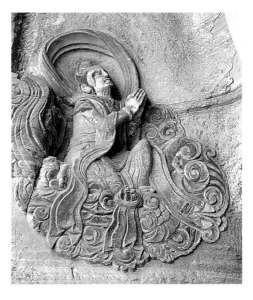

34-1　善財功德像　蹲身高120cm

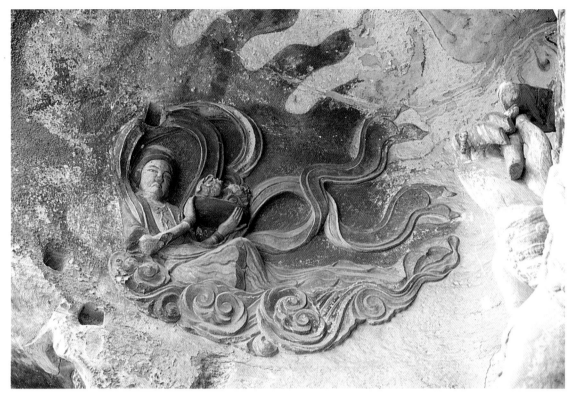

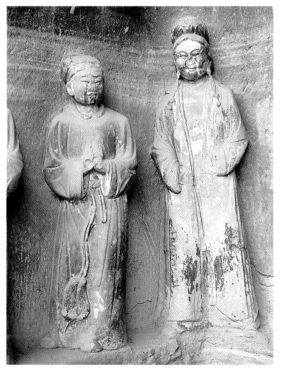

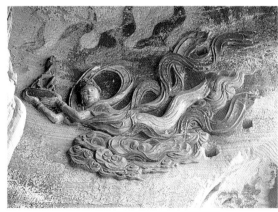

34-2　飛天　身長170cm（上圖）

34-3　飛天　身長180cm（右下圖）

34-4　供養人　身高140cm、130cm（左下圖）

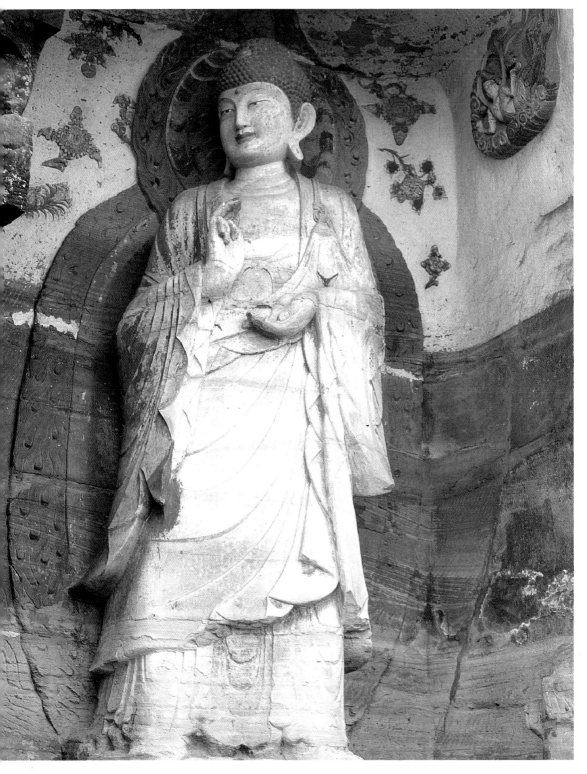

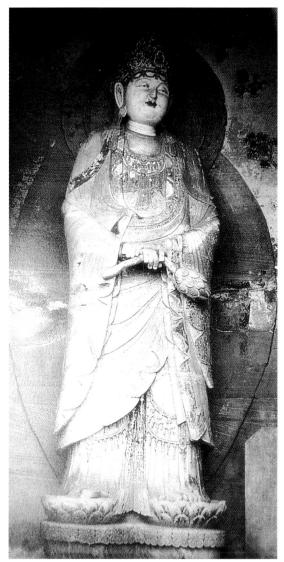

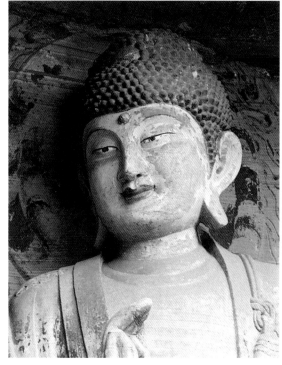

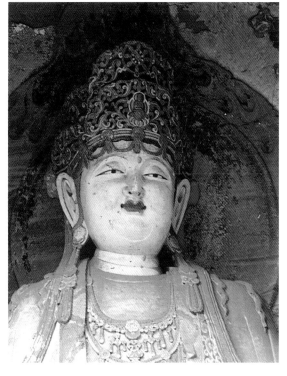

35　第10號窟釋迦牟尼佛　640×400×300cm
北宋後期（11世紀後期）　佛像身高600cm（右頁圖）
35-1　佛像頭部　長130cm（右上圖）
36　第14號窟蓮華手觀音像　700×380×370cm
北宋大觀元年（1107）　身高620cm（左上圖）
36-1　蓮華手觀音像（右下圖）

193

為：「女功德主馬氏」、「男功德主楊正卿」、「鄒氏」、「男易□」。右壁下方刻兩供養人，依次題名「楊元愛」、「胡氏」。43男供養人頭戴東坡巾，44身著團領窄袖袍；女供養人頭梳包髻，上身著短褙子，下身著裙，裙上有細襴褶。45

窟左壁正下方立有一通北宋大觀二年（一一〇八），馮世雄撰〈真相寺石觀音像記〉碑。46

圖版三十七　該龕現編號為第十三號。該龕造像分為兩層。上層主像為趺坐於束腰仰蓮瓣蓮座上的三佛，頭部均毀，身後有雙重背光，正中佛背光尖端化出兩道亮光，繞於龕頂壁上。

下層正中刻大黑天王，梵文名Mahākāla。47大黑王三面六臂，正中二臂交叉於胸前；左右上手各執劍；左下手握鐧，右下手持戟，有大蛇纏繞各

43

44

45

46

47

四個供養人的題名均見於本窟中左壁正下方的一通北宋大觀二年（一一〇八）的〈真相院石觀音像記〉，參見註四十六。

東坡巾，又名烏角巾，該巾的式樣有四牆，即牆外又有牆，外牆比內牆少殺（稍低），前後左右各有角（即牆面之角）相向著外牆之角而介在兩眉之上。《東坡居士集》中有「父老爭看烏角巾」句，所以該巾名東坡巾。詳見《中國古代服飾史》，頁二六五，頁二八一，男圖三五、三六、三七。

宋代婦女所著裙，一般有六幅、八幅、十二幅，且多細褶，特別以舞裙的為多。宋代詩人有「裙兒細襴如眉皺」和「百疊漪漪風煞」（一作「水煞」）、六銖縱縱雲輕」之句，都是形容其質輕和裙褶之多。詳見《中國古代服飾史》，頁二九。

大黑天，是梵文摩訶迦羅（Mahākāla）的意譯，摩訶是梵文大的意思，迦羅是漢語黑天，梵文戰神的意思。該神，佛教顯、密二教所說各不相同，是因為他降伏惡魔時顯現憤怒藥叉王的形象，或有一面八臂，或有三面八臂，身繫人的骷髏以為瓔珞，在古印度作為戰神、財神、冥府神三位一體受到祭祀。大黑天的形象，降魔時為憤怒相，但施福樂時為愛樂像，參見唐・義淨：《南海寄歸內法傳》，《大正藏》第五十四卷，頁二〇九中；以及THE GODS OF NORTHERN BUDDHISM，頁一六〇─一六一。

該碑立在窟左壁正下方，碑文收錄於清・嘉慶版《四川通志》卷四十二〈輿地・寺觀・潼川府・四十六〉和「附宋馮世雄真相寺石觀音像記」。

36-2　供養人楊正卿・母親馬氏　身高180、165cm

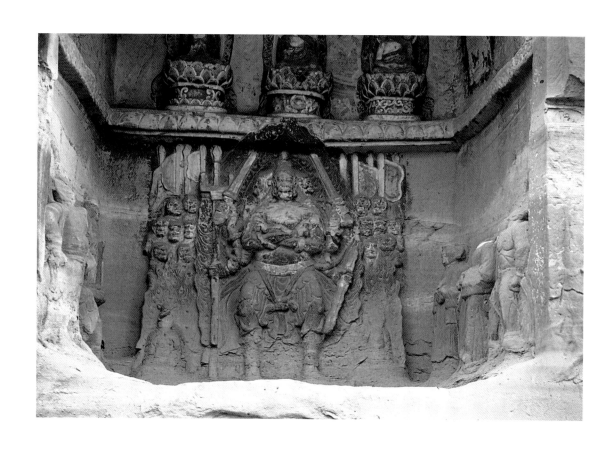

37　第13號龕下部大黑天神像　北宋前期（11世紀前期）　像高100cm

臂，其身左右側各刻七部眾，上端各立五面旌旗，下端刻牛頭、馬面神像，全圖像下部風化嚴重。

【玄妙觀】

位於縣城西北二十公里的黃桷鄉玄妙村集聖山腰。這裡原存一座有七重大殿的道觀，觀內雕塑甚多，四周竹木蔽蔭，古樹參天，小道曲徑，風景幽雅。現在道觀早已被全部拆毀，僅存正院外布滿龕窟的一平頂巨石。巨石呈蘑菇狀，高六公尺，周長四十三公尺，石壁上開鑿大小龕窟七十九個，龕窟內外造像一千二百九十三尊。此處現存唐碑四通，其中兩通已風化始盡。第六號龕內的碑高二百四十，寬一百二十七公分，係「大唐天寶七載」（七四八）刊刻的《啟大唐御立集聖山玄妙觀勝景碑》。據該碑載：玄妙觀的道教造像始於「開元十八年」（七三〇），第七十二龕內為「開元十八年」邑人李玄迷書刻的《般若波羅密多心經》碑。

玄妙觀道教造像在「文革」受到嚴重破壞！

圖版三十八至三十八－三　該龕為雙疊室形。內龕正壁雕刻主像老君，臉形豐圓，頭戴蓮花冠，頷下有山羊似的鬍鬚，身著交領寬袖大袍，胸前有一三腳夾軾，右手執一寶扇，跌坐於三層仰蓮瓣蓮臺上。老君左右側各立一侍者。侍者頭戴蓮花冠，身著交領寬袖大袍，足著烏，兩手捧笏，站立於蓮臺上。正關左右端各刻一女眞，身軀高於侍者。龕三壁上左右對稱排列六個護法神，合為十二時神。48龕正壁下沿左右各雕刻一蹲獅，其間跌坐一排小道像，共十二名，項有背光。

38　第11號老君龕　360×343×100cm　唐開元十八年（730）　該龕現已全部用油漆重妝，並搭建房屋。（左頁上圖）

38-1　左壁造像　女眞身高170cm（左頁右下圖）

38-2　右壁造像　眞人身高185cm（左頁左下圖）

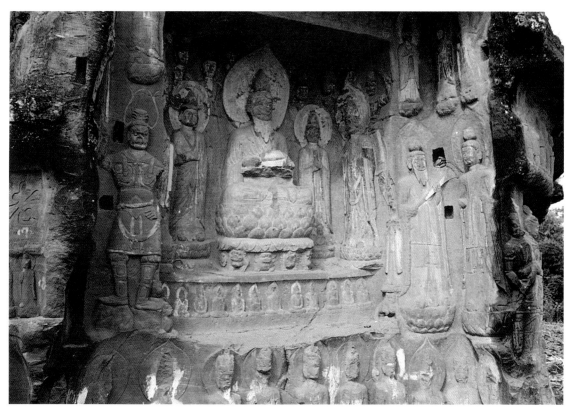

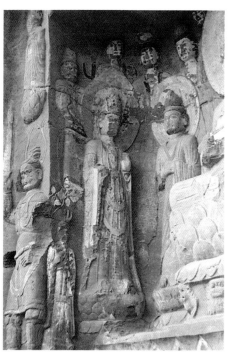

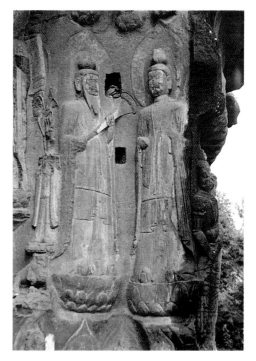

內外龕交接處，左邊刻一真人，頭部造型與老君相似，身著交領大衫，

外罩半臂衫，雙手捧玉璋，站立在三層仰蓮瓣蓮臺上；右邊刻一神將，束

髮，深目闊嘴，身著襯褙甲，甲片上無小札，著披膊、護腿，雙腳著長靭

靴，右手上舉持一劍。

外龕龕額上雙鉤陰刻「老君龕」三字。49

圖版三十九　正壁上刻四天尊像，即該處第六號龕中「天寶七載」（七四

八）碑文中所謂的「張、李、羅、王，名天之尊也」。四像臉形長圓，頭

戴蓮花束髮冠，頷下有山羊式鬍鬚，身著寬袖長袍，外罩半臂，足著烏

項後有雙重桃形背光。從左至右：第一像執玉璋，第二像持塵拂，第三像

執扇，第四像結印（手掌毀壞不明）。龕左右壁各立一侍者一女真。

龕門外左右壁上各立二護法神。

該龕造像六十年代中期被部分鑿毀，緊鄰的第十三號龕五方五帝像全被

鑿毀。

圖版四十　兩護法神立於第十二號龕外左邊岩壁上。二像頭戴束髮冠，冠

的二翅向上飛起，身著襯褙甲，短護腿（均無小札，似應為唐代將領所著

的皮甲），長靭靴。左像仗劍而立，右像執戟。二像足下均踏地鬼。

十二神將即是中國工技家六壬或所使之十二神。此說起源甚早，《漢書·藝文志》五行家有《轉位十二神》二十五卷，其書今佚。其他如《淮南子》、《論衡》中都有此種記載。唐宋時，十二神像不僅置於墓中，也使用於其他地方。這裡表現在造像龕中，顯然佛教已將屬於中國本土宗教的十二時神納入了自己的神仙體系。

該龕六十年代後期遭受到人為破壞，主要是龕中主像和其他形象的面部受到人為鑿壞。八十年代中期，當地村民出於「好心」，將該龕全部用油漆重妝，並搭建房屋，主樑就置於主像頭上，其狀較六十年代的更加令人慘不忍睹！此筆者在未重妝前拍攝的。

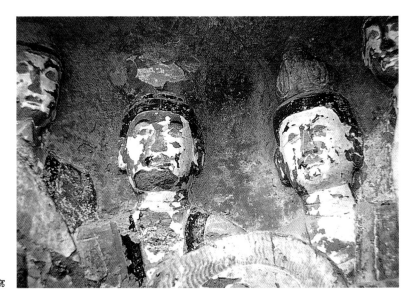

38-3
正壁左上部護法神特寫

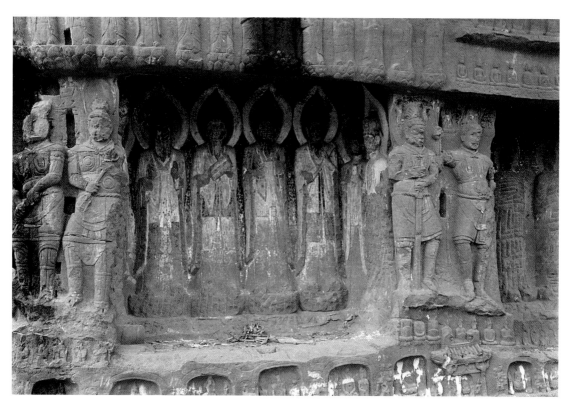

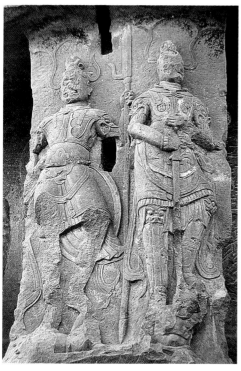

39　第12號龕張李羅王四天尊　200×250×60cm
唐開元十八年（730）　均立身高150cm（上圖）
40　第61號窟門左邊岩壁上護法神　盛唐（712-759）
立身高180cm（右圖）

全部形象在「文革」中被部分鑿毀。

圖版四十一　該龕左右壁崩坍。正壁中間刻天尊立於蓮臺上，其服飾與第十二號龕中的相同，蓮臺下有浮雕的九龍。天尊右側護法神造型與十二號龕的類似，周身有帔帛飄拂，足下踏二地鬼。天尊左側的力士頭戴束髮冠，赤裸上身，著短裙，跣足。三像頭、面、手毀於「文革」中。

據第六號龕碑文中載，此龕即為「開元十八年」（七三〇）雕刻的〈救苦天尊乘九龍〉。50

圖版四十二　該龕為雙疊室形，內龕龕楣上淺浮雕卷草紋。內龕正壁主像，右邊為釋迦佛，結跏趺坐，袒右肩；左邊為跏趺坐的天尊，服飾與此處十二號、六十二號龕中的同。二像項後均有雙重桃形背光。右壁上刻一弟子、菩薩，左壁上刻一脇侍、一女真。三壁上方刻護法神，右邊為佛教的，左邊為道教的，三面六臂的阿修羅出現在正壁中央。

內龕門外左右各立一力士，龕下沿正中刻一地鬼，頭頂香爐，左右刻獅、金童玉女、供養人。

該龕大部分形象在「文革」中被鑿壞。

【茗山寺】

50

該處第六號龕中有一段碑文說：「弟子左識相（略）後從軍還，再蒙侍養奉父母惠慈育之功。至開元十八年（七三〇）七月一日父□化後相天龕次　王宮龕□十□□□救苦天尊乘九龍。為慈母古五娘造東西真像廿軀，小龕卅二龕，刊軀天真（尊）□上下飛天神王宮重閣。正所為尊主了願。識相父子，當緣法師李玄則，行來住此營造。」

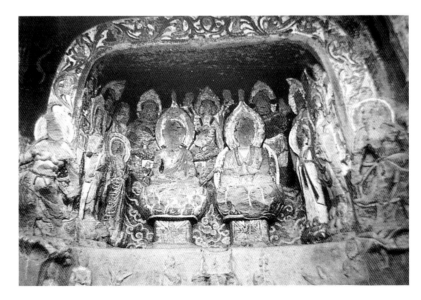

42
第63號龕道佛造像
100×110×100cm
盛唐（712-759）

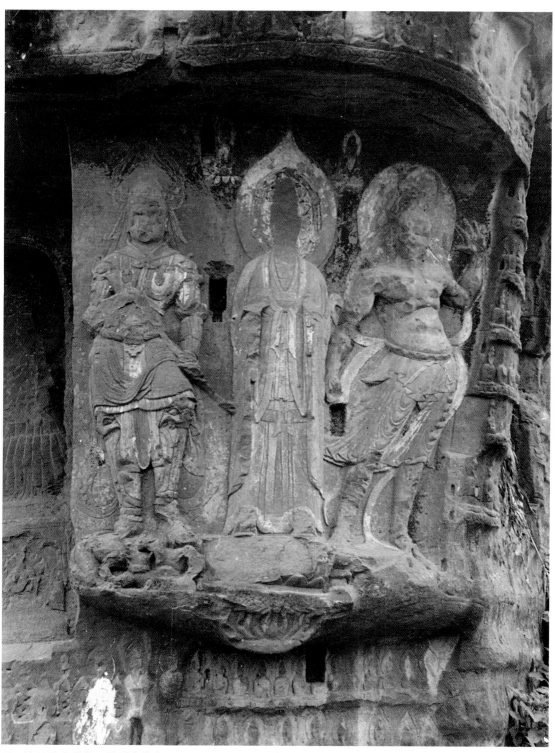

41　第62號龕救苦天尊乘九龍像　180×150×30cm　唐開元十八年（730）　立像通高150cm

位於縣城東南六十公里鼎新鄉民樂村虎頭山顛。虎頭山脈層巒疊嶂，群山拱伏，獨虎頭山雄踞其中，形似猛虎視諸峰。山上古道壁立，環山佛像矗列，周綴於絕壁之上。據現存清碑追述，茗山寺有可能創建於唐元和年間（八○六～八二○），而盛於北宋，今寺毀，像存。

圖版四十三 茗山寺現存造像九十七尊，其中不在龕窟中的造像三十四尊；有明、清碑刻題記二十九處；造像數量雖然不多，但造像區域長三百五十公尺，氣勢宏偉，石像高大，其中高五百至七百公分的有八尊，一百至四百公分的約有五十餘尊，皆矗立於頂峰絕壁之上，令觀者倍感巍峨壯觀。造像多依山取式，傍崖造窟；窟呈豎長方形，平頂無裝飾。這裡的造像絕大多數是宋代（主要是北宋時期）的作品。

圖版四十四至四十四—二 該窟正壁雕刻觀音、大勢至菩薩，呈站姿。兩菩薩面相豐圓，頭戴鏤空高寶冠，冠中有趺坐的化佛；身著雙領下垂的大衣，內著短襦，胸飾瓔珞。觀音右手拈衣襟，左手托經書（衣袖遮住），大勢至左手托貝葉經。

窟後壁正中刻趺坐的釋迦佛像，左右壁上各刻六個菩薩，合為「十二圓覺菩薩」，根據造型風格，這十三像的雕刻年代晚於觀音、大勢至菩薩。

圖版四十五至四十五—一 該龕龕頂和龕左右壁外沿崩坍。龕內刻主像毗盧舍那佛。佛像臉形豐圓，眉眼平直，頭有螺髻，戴高寶冠，冠正中為趺坐的柳本尊（頭戴居士巾，缺左臂，面部風化），從其身後冒出兩道毫光向冠的左右邊上飄向龕頂；51佛身著雙領下垂大衣，內著襦裙，雙手結智拳印。

圖版四十六至四十六—二 窟內刻文殊菩薩，呈站姿。菩薩頭戴五葉佛冠，

43 茗山寺外景
建築為村民近年集資修建。（右圖）

44 第8號窟觀音·
大勢至菩薩像
630×685×330cm
北宋（十二世紀後期）
觀音身高620cm，
大勢至身高610cm。
（左頁上圖）

44-1 觀音頭部
長130cm，冠高70cm，
小佛身高30cm。
（左頁左下圖）

44-2 大勢至頭部
長130cm，冠高70cm，
小佛身高30cm。
（左頁右下圖）

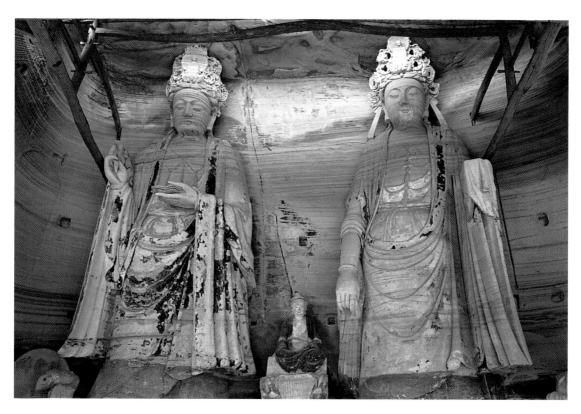

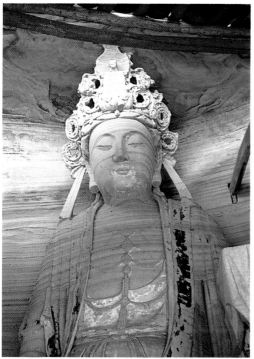

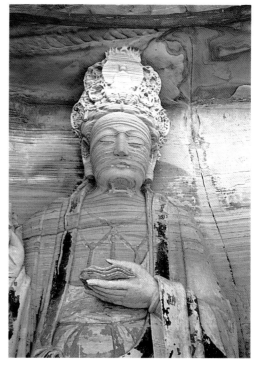

身著袒右肩式大衣，右肩上搭披肩，內著襦裙，胸飾短瓔珞；右手置於胸腹間（持物、施印勢？），左手伸出體外一百五十公分托經書，小臂上垂下的袈裟支撐了近千斤的重量，所以歷數百年而不墮下。後壁左右側分別開有四個小圓龕，內刻趺坐佛像，左邊的保存較完整，右邊的正風化。

窟額上刻有「現師利法身」五個雙鉤陰刻大字。

圖版四十七至四十七—二　該窟內雕刻觀音、大勢至菩薩。觀音位於右邊，面型豐圓，頭戴高寶冠，冠中有一呈站姿的阿彌陀佛像；身著雙領下垂大衣，肩上覆披肩，內著襦裙，雙手置腹前捧一經篋，趺坐於仰蓮臺上。左邊的大勢至，臉形比觀音的要俊秀些，頭戴高寶冠，冠正中有一七層寶塔，塔底開龕趺坐一小化佛；其服飾、坐姿、趺坐的蓮臺與左邊觀音的類同。大勢至雙手置腹前捧缽。

圖版四十八—一至四十八—二　龕內雕刻十二尊護法神像，均呈立勢，頭部和下身風化嚴重。十二護法神頭上或戴盔、或戴氈笠、或額勒抹額、戴裹巾，身上所著甲飾無小札。52只有一例著鎖子甲，53腰繫護肚革帶，以手或

51

巾，身上所著甲飾無小札。52只有一例著鎖子甲，53腰繫護肚革帶，以手或

安岳華嚴洞、塔坡、高升大佛岩主像毗盧佛的寶冠上都有這個形象，而且主像的造型風格都非常相似，甚至可以說完全相同，這就為考察研究這幾處石窟遺址的宗教和歷史的關係提供了有力的證據。

52

唐代的護片，除皮革製作外，還有銅鐵並用的，名為裏腐，有一矢貫札，其質甚堅，可使矢鏃破損反卷。如《唐書‧李元諒傳》中說：「元諒自潼關引兵討賊，有一矢貫札，中其裏腐，為裏腐所刮，其鐵質小札較小，革質的較大較厚。參見《中國兵器史稿》，頁二一七。宋代鎧甲上面也有唐甲鎧上的護片，或為鐵質、皮質，甚至有紙質，參見《中國古代服飾史》第九章第六節〈軍戎服飾〉，頁三一五。

53

宋時鎧甲有：金裝甲、長齊頭甲、短齊頭甲、金脊鐵甲等，其中連鎖甲與鎖子甲相類。據《宋史‧兵志》載：全副盔甲共有一八二五片小甲葉，用皮線穿聯，以至一副鐵鎧甲（鎖子甲？）有重達四十九斤左右的。參見註五十一、二所引參考書。

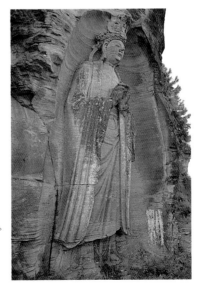

45
第5號毗盧舍那佛像　640×380cm（依岩雕刻無深度）
北宋（十二世紀後期）　像高640cm，體厚45cm。（右圖）
45-1
毗盧佛頭部　頭長130cm，冠高70cm，
小佛坐高30cm。（左頁右上圖）
46
第3號龕文殊菩薩像　640×650×300cm
北宋（十二世紀後期）　文殊身高500cm（左頁右下圖）
46-1
文殊菩薩頭部　長130cm，冠高70cm，冠上五個小佛高5cm。
（左頁左上圖）
46-2
小佛像龕　直徑90cm，佛像坐高70cm。（左頁左下圖）

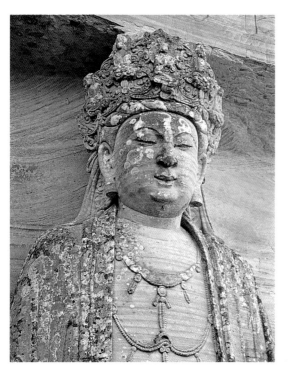

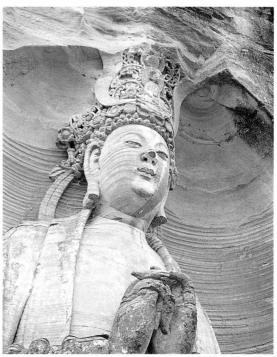

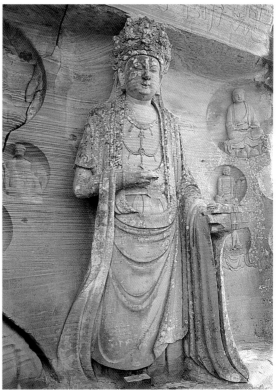

205

執兵器、或握蛇、或執扇、或空手（原似持有物，因風化不存），面部表情和姿態不一。

龕的上層原刻有多個小圓龕，龕中趺坐小佛像，均因嚴重風化，可約見輪廓痕跡。

【毗盧洞】

位於縣城東南四十七公里石羊鎮附近的厥山上。安岳到大足縣的省級公路經過山下。這裡峰迴路屈，谷幽石秀。此處現存造像二十龕窟，空窟六個，造像區域長一百一十八公尺，大小造像共計四百四十六尊。其中九十公分以下的造像三百七十八尊，一百至二百公分的造像五十三尊，三百至四百公分的造像十四尊，五百至七百公分的造像一尊，石刻碑記十八塊，東漢岩墓十個，佛塔二座，單個石造像二十九尊。

毗盧洞造像，據明萬曆年間（一五七三—一六一九）的碑文追述，開創於五代時期（九〇七—九六五）。但據大部分造像的造型風格分析，此處造像最早也只能是北宋時期的作品。

一九五六年，毗盧洞造像被公布為省級文物保護單位。

圖版四十九—一至四十九—十三 該窟分為上、中、下及頂壁四層。窟門外頂壁上刻五個直徑八十公分的圓龕，從左往右（西至東）依次為：阿彌陀佛、寶生佛、毗盧佛、阿閦佛、不空成就佛。窟正壁中心主像為大日如來佛（柳本尊的法身像），位於正壁中下層正中。佛左右兩邊的上、中層岩壁上各雕刻五幅圖，上三下二（左邊雙數，右邊為單

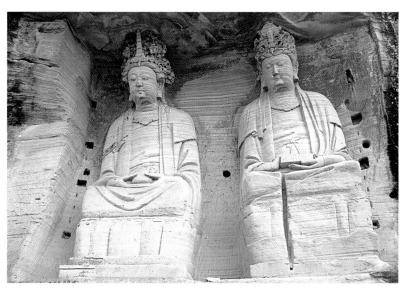

47
第2號窟觀音·
大勢至菩薩像
550×570×280cm
北宋（十二世紀後期）
觀音坐身高305cm，
大勢至坐身高315cm。

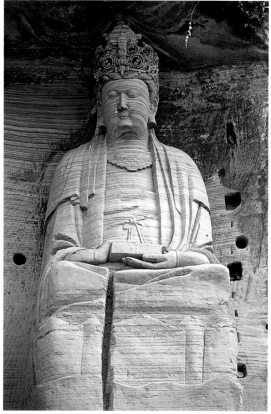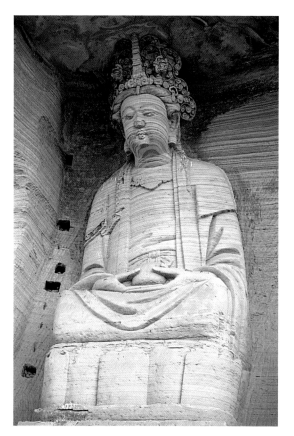

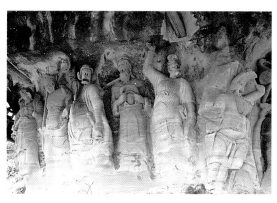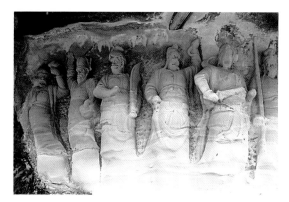

47-1　觀音　頭部長117cm，冠高50cm，小佛像高28cm。（右上圖）

47-2　大勢至　頭部長126cm，冠高50cm，塔高45cm。（左上圖）

48-1　第12號龕護法神　北宋（十二世紀後期）　神像均身高180cm，頭長35cm。（右下圖）

48-2　護法神之一部（左下圖）

數），合爲「十煉」，每圖有文字說明。

圖像內容，右邊爲：第一煉指，圖中柳氏頭戴巾，身著交領寬袖袍，呈跌坐姿，食指尖上燃一團火。54第三煉踝，圖中柳氏頭戴巾，身著斜領交裾寬袖大袍，呈跌坐姿，跣足，左足踝上現火焰一朵，兩處各立二天王爲作證。55第五割耳，柳氏裝束如前，右手執利刃作割耳狀，左上角立浮丘大聖爲作證。56三圖在中層。第七煉頂，圖中柳氏免冠巾，頭頂上有一朵火焰，左上立大光明王，意爲柳氏效「大光明王捨頭布施」，右旁立文殊菩薩爲作證明。57第九煉陰，圖中柳氏斜躺著，陰部冒出火焰一朵，右側立一頭戴展腳

該圖中的題刻文字記載此事發生在「光啟二年」（八八六），地點是在成都。以下柳氏準確的宗教活動年代，都是筆者根據《宋立唐柳居士傳碑》確定的。碑文爲：「第一煉指　本尊教主於光啟二年（八八六）偶見人多疫疾，遂盟於佛，持咒滅之。在本宅道場中，煉左手第二指一節，供養諸佛，誓救苦惱眾生。感聖賢攝授道云：汝當西去，遇彌勒，逢漢即回。遂遊禮諸山，卻回歸縣。」大足此段題刻在「汝當西去」前多了「汝誓

該圖文字記載此事發生在「天福二年」（九三七），實際應爲「天復二年」（九○二）。碑文爲：「第三煉踝　本尊教主，宴坐峨眉，歷時已久，忽睹僧謂曰：居士止此山中，有何利益，不如往九州十縣，救療病苦眾生。便辭山而去。天福二年（九三七）正月十八日，本尊將檀香一兩爲一炷，於左腳踝上燒煉，供養諸佛，願一切眾生，舉足下足，皆遇道場，永不踐邪謗之地，感四天王爲作證明。」大足此段題刻「檀香」爲「炷香」。

該圖中的題刻文字記載此事發生在「天福三年」（九三八），實際應爲「天復三年」（九○三）。碑文爲：「第五割耳　本尊賢聖，令徒弟往彌蒙，躬往金堂金水行化救病。經歷諸處，親往戒敕，諸民欽仰，皆歸正教。於天福四年二月十五日午時，割田供養諸佛。天福三年（九三八）七月十四日夜呼紫綬金章唱曰：吾今去矣，汝當久住，共持大教，所有咒藏附囑教授。即時虛空百千俱眩總持秘密摧邪顯出護世威王，一切菩薩現前，感浮丘大聖頂上現身，以及證明本尊教主，後於大唐宣宗皇帝在位。本尊告曰：吾當引導開懵揖化弘持大教，勸請惟願教主久住說法，令諸末山離惡道苦。說是語已，歸於涅槃。即時虛空百千俱眩總持秘密摧邪顯出護世威王，所有咒藏附囑教授。化畢緣終，理歸寂滅。法壽八十又四。一念皈依，獲無量壽。」大足此段題刻改「以爲」爲「以作」，並且刪去「以爲證明」後面的一段文字。

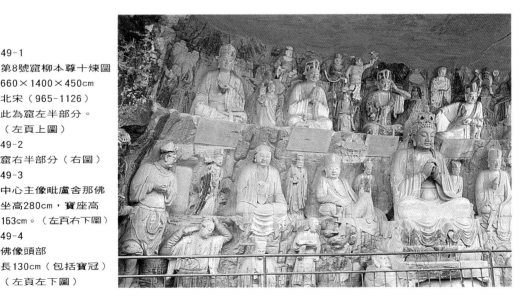

49-1
第8號窟柳本尊十煉圖
660×1400×450cm
北宋（965-1126）
此爲窟左半部分。
（左頁上圖）
49-2
窟右半部分（右圖）
49-3
中心主像毗盧舍那佛
坐高280cm，寶座高
153cm。（左頁右下圖）
49-4
佛像頭部
長130cm（包括寶冠）
（左頁左下圖）

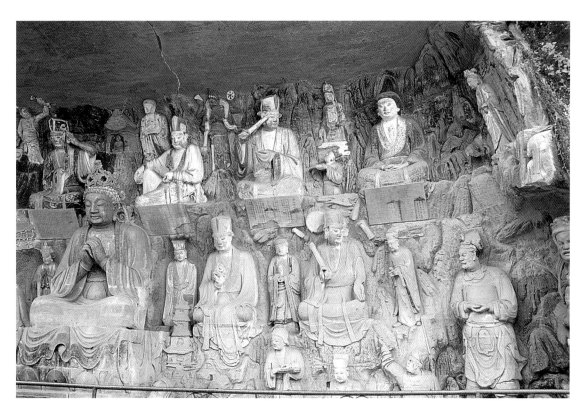

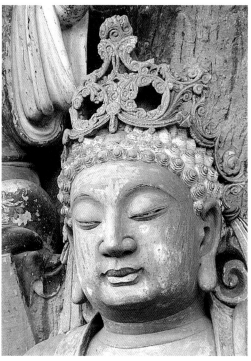

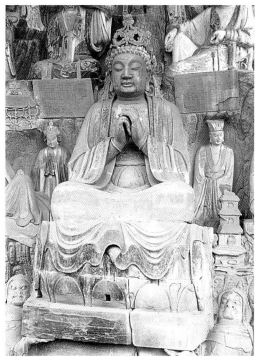

樸頭的官員，爲將柳氏事跡上奏蜀王的騰公。58兩圖在下層。

左邊爲：第二立雪，圖中柳氏未戴冠巾，雙手施禪定印，左旁立普賢菩薩爲作證明。59第四剜眼，圖中柳氏以刀刺入右眼作剜眼狀，左下側刻一半身女弟子（即碑文中所謂的邱氏女）作捧盤接受狀，60左上方刻金剛藏菩薩爲作證明。第六煉心，圖中柳氏作斜倚狀，敞胸，胸口露出火焰一朵，左上方立大輪明王像爲作證，右上方有一佛作俯視狀。61三圖在中層。第八捨臂，圖

該圖中的題刻文字記載此事發生在「天福五年」（九四○），實際應爲「天復五年」（九○五）。碑文爲：「第七煉頂　本尊賢聖，於天福五年七月十五日／以五香捍就一條蠟燭。端／坐煉頂，效／釋迦佛鵲巢頂相／大光明王捨頭布施。感／文殊菩薩頂上現身，爲作證明。」大足此段題刻中改「五香捍就一條蠟燭，端坐煉頂」爲「本尊以五香捍就一條，盤膝端坐煉頂」。

該圖中的題刻文字記載此事也是發生在「天福五年」，實際也應是在「天復五年」。碑文爲：「第九煉陰　本尊教主，若得再生，合家發願，效／女俱來侍奉，以報恩德，不離左右。閏／十二月十五日，本尊用臟／蠟　布裹陰，經／一晝夜燒煉，以示絕欲。感天降七寶／蓋，祥雲瑞霧，捧擁而來。」大足此段題刻中改「身死」爲「已死」。

該圖中的題刻文字記載此事發生在「光啟二年」（八八六），地點在峨眉山。碑文爲：「第五煉頂　本尊教主，於天福五年前十二月，挈家遊戲眉山，瞻禮普賢光相。時遇大雪／彌漫，千／山皓白。將身騰向峰／頂，大雪山凝然端坐。以效釋迦文佛／雪山六年修行成道。感普賢／菩薩現／身證明。」這段話大意是：丘氏一家願終身服侍柳本尊。所以這個形象應是丘氏的二女之一。

根據《宋立唐柳居士傳》碑中說：柳氏於唐末在成都傳教時，成都有一丘姓俗人病死三日後，「其妻請居士至其家，懇禱曰：『若遣□□□夫婦二女當□□□□□。』／大足此段題刻在「汝當西去」前多了「汝誓願廣大」五字。

大足此段題刻在「汝當西去」前多了「汝誓願廣大」五字。

碑文爲：「第四剜眼　本尊賢聖，於光啟二年是／旬，馬頭巷丘紹得病，身死三日，皈依／本尊求救。效／釋迦佛鵲巢頂相／大光明王捨頭布施。感／本尊具大悲心，以香／水灑之，須臾／間丘紹夫婦二／女俱來侍奉，以報恩德，不離左右。閏／十二月十五日，本尊／以五香捍就一條，盤膝端坐煉頂。」漢州刺史趙君，差人來／請眼睛，忽憶往／聖言：『第四剜／眼／無難色。感金剛藏菩薩頂上現身，眼／至，趙君觀嘆驚曰：真善知識也！投／身懺悔。時天福四年（九三九）七月三日也。」／大足此段題刻「現身」前無「頂上」二字，又改「投身」爲「投誠」。

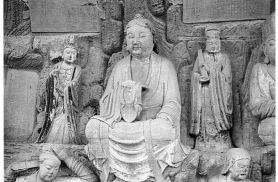 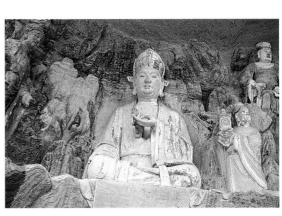

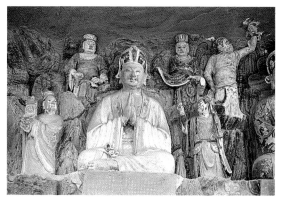

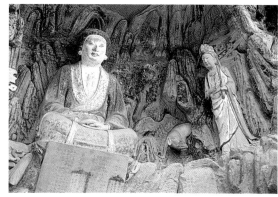

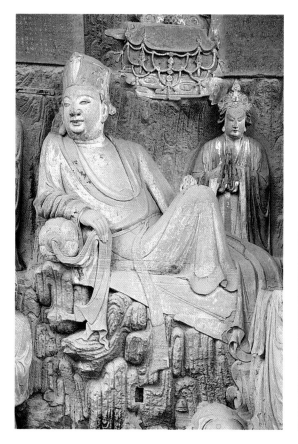

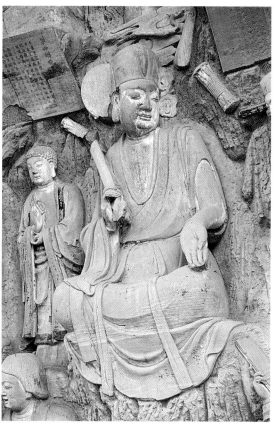

49-6 第二立雪圖（右上圖）‧第八捨臂圖（右下圖）
49-7 第三煉踝圖（左上圖）‧第九煉陰圖（左下圖）

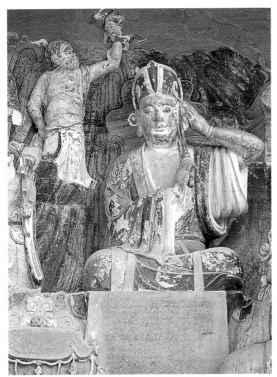

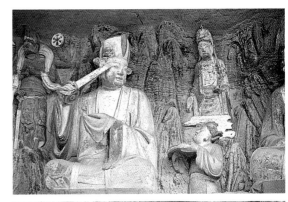

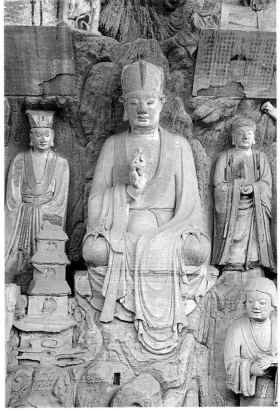

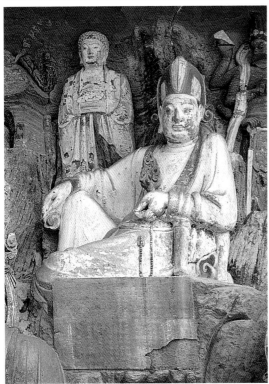

49-8　第四剜眼圖（右上圖）‧第十煉膝圖（右下圖）

49-9　第五割耳圖（左上圖）‧第六煉心圖（左下圖）

49-10　盧氏女割髮出家像（左頁右上圖）‧
將柳氏事跡上奏蜀王官員像（左頁右下圖）

49-11　捧柳氏捨臂、割耳的邱氏女像
（左頁左上、左下圖）

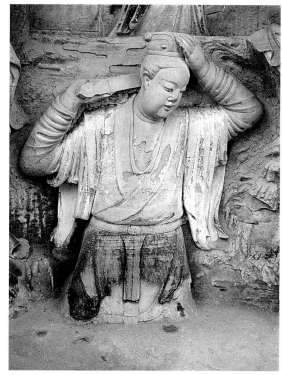

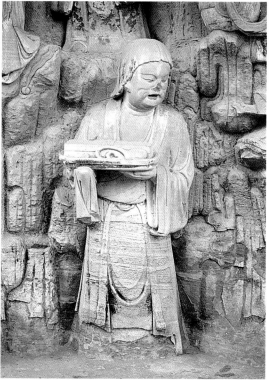

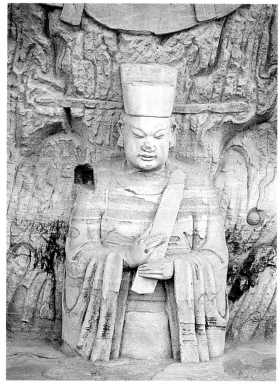

中柳氏左臂挽袖置於左膝上，右手舉刀作砍狀，其右側立阿彌陀佛為作證

明；左側立頭戴平腳襆頭的「廂吏謝洪」，柳氏頭上刻多種樂器，以示「不鼓

自鳴」，右下方立邱氏女捧盤作接受狀。62第十煉膝，圖中柳氏眇右目，缺左

臂，呈跌坐姿，兩膝蓋間和右手指尖各冒火焰一朵。63

該窟的圖像和刊刻的文字與大足寶頂大佛灣第二十一號有許多相似之處，

但雕刻年代，前者是在北宋後期，後者最早也只能是南宋中期。64

圖版五十至五十一二 該窟頂關前端崩坍，左壁前沿傾圮，後代重修。該窟

中，正壁上雕刻主像水月觀音呈遊戲坐姿，觀音臉形俊秀，頭戴高寶冠，冠

中有一小化佛。菩薩祖上身，著襦裙，斜披珞腋，肩上覆披肩，胸飾瓔珞，

左手撑於座席上，右手撫膝（前掌係重復）；身後有舟形的舉身光和寶珠形

頭光、翠竹、淨瓶。該像左右兩邊的岩壁面上各雕刻四幅觀音救難的圖像，

所以主像也可稱為「八難觀音」。65

63　62　61

該圖中的題刻文字記載此事發生在「天福五年」（見註五十八），並說柳氏於「大唐大中九年（八五五）六月十四日」生於「嘉州龍游縣玉津鎮天池壩」。碑文為：「第六煉心　本尊賢聖，於天福五年（九四○）七月三日／香蠟燭一條煉心，供養／諸佛。發菩提心，廣大如法界，究竟若／虛空，永斷煩惱。感／大輪明王現身證明，一切眾生，始得／醒悟／大藏佛言：本尊是毗盧遮那佛，觀見／眾生受大苦惱，於大唐大中九年（八五五）六／月十五日，於嘉州龍游縣玉津鎮天／池壩現法身出現世間，修諸苦行，轉／大法輪於／唐武宗皇帝救賜額名毗盧院，永為引導之師。次／孟蜀主救賜號名大輪院。始宋神宗皇帝熙寧年救賜號壽聖／本尊院。永作救世醫王。然梵／救賜，已經三朝。」於大足此段題刻刪去「醒悟」後面的全部文字。

同註六十。碑文為：「第八捨臂　本尊教主，於天福五年，在成都玉津／坊道場內，截下一隻左臂，經四十八／刀方斷，刀刀發願，以應阿／彌陀佛四十八願。頂上百千天樂，不／鼓自鳴。本界廂吏謝洪，具表奏聞。蜀／王嘆異，遣使褒獎。」大足此段題刻中改「謝洪」為「謹共」二字。

該圖中的段題刻文字記載此事發生在「天福六年」（應為「天復六年」，九四一）。碑文為：「第十煉膝　本尊賢聖，蜀王欽仰日久，因詔問曰，／卿修何道，自號本尊，卿稟何靈，救

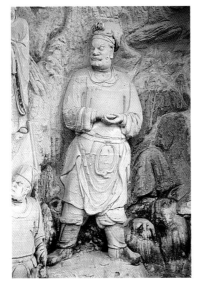
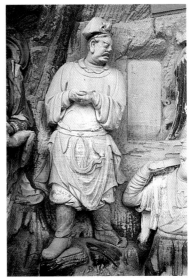

49-12
吏員像
身高260cm（左、右圖）

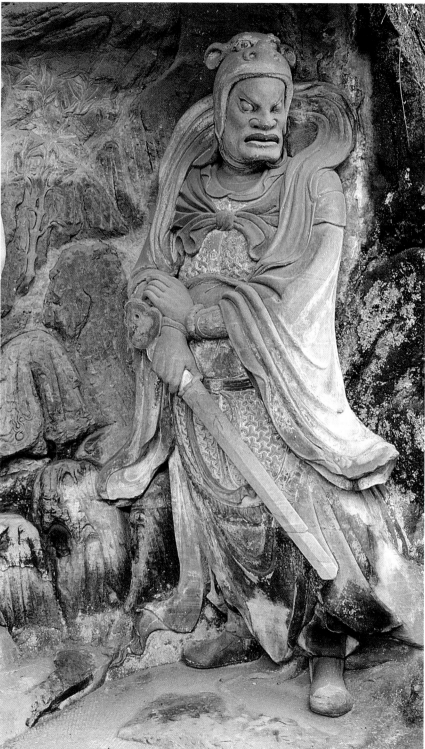

於／百姓？對曰：予精修日煉，誓求無漏無／為之界，專持大輪五部秘咒，救度眾／生。於天福六年（九四一）正月十八日，將印香／燒煉兩膝，供養諸佛。發願與一切眾／生，龍華三會，同得相見。」

大足這段題刻與安岳的相同。

關於安岳和大足的兩幅「柳本尊行化十煉圖」雕刻年代孰先孰後的問題，參見《四川道教佛教石窟藝術》，頁三三二—三三三。

49-13
護法神
身高280cm

215

右邊岩壁面上所刻四難從上至下為：墮岩難、遇火難、刑戮難、逢獸難（圖中只剩一獸頭，其側龕內趙公明像爲後代補刻）。左邊岩壁面上所刻四難從上至下為：雷電難、鳩毒難（後代重修）。另兩幅因岩壁坍塌早已不存。

圖版五十一至五十一—二 該窟內環三壁有一高七十，寬五十三公分的門形臺基。正壁臺基上趺坐三主像。中像為趺坐的毗盧舍那佛，頭戴鏤空高寶冠，身著雙領下垂大衣，胸部密飾瓔珞，雙臂曲肘向上（手掌已毀，持物或施印勢不明）。其右側為趺坐的柳本尊，鬆髮，雙目俯視、缺左臂，右臂置胸前（持物或施印勢？）身著雙領下垂袈裟，左肩的哲那環繫住右下裾。盧舍那佛居右邊。頭有螺髻，頂無高肉髻，著雙領下垂大衣，左手施禪定印（掌中原持物？），右臂曲向上，手掌毀。三像表示柳氏經過修煉，成佛，最終證果成了密教教主大日如來佛。

窟左壁刻一老年男性和一捧塔少女，右壁刻一老年男性和一捧耳少女，兩男性係柳氏的法嗣，66兩少女為邱氏二女。67

【華嚴洞】

八難觀音在印度是以男性形象出現的，就是觀音能夠救眾生出八種危難的八種變形。該觀音在印度是以蓮花手菩薩爲模式，有八面，四個一排，上下重疊，分成兩組，可能是為了表示觀音救八難。除了西藏手菩薩爲模式外，中原漢地佛教極少採用密宗把「八難觀音」表現呈十一面觀音的模式。參見 THE GODS OF NORTHERN BUDDHISM，頁七九。安岳這幅八難觀音圖，既不是印度模式，更不是西藏模式，其出處有可能就在蜀地。據《益州名畫錄》卷下〈麻居禮〉條記載：光化、天復年間（八九八—九○七），麻居禮在成都聖壽寺偏門北畔畫〈八難觀音〉一堵。

參見本書〈甲‧大足石窟圖版説明‧註釋六十四〉。

同註六十和六十二。

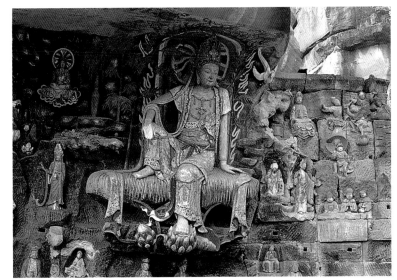

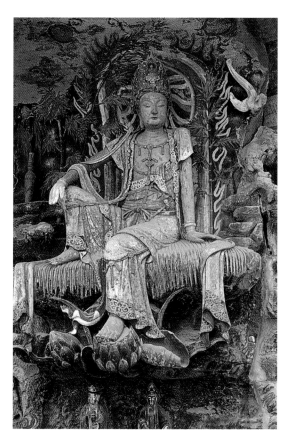

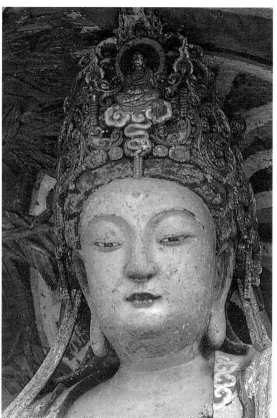

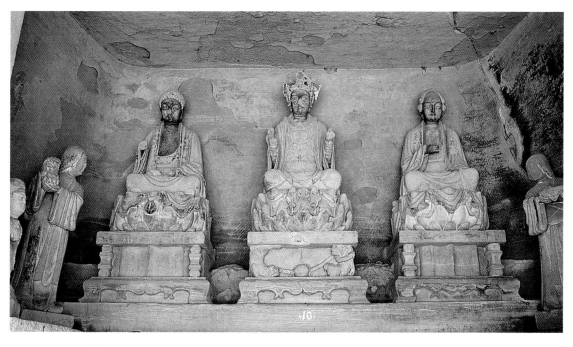

在縣城東南五十六公里處的赤雲鄉所管轄的箱蓋山山上，距石羊鎮六公里。

這裡山巒起伏，山上林木蔥籠，四野田疇如畫，在山巔懸崖峭壁上，鑿有大小二洞，內有宋代造像一百五十九尊，歷代碑刻題記二十四處。洞外寺院原有屋宇十餘間，因年久失修，或倒塌，或被佔用。一九六一年被公布為省級文物保護單位，曾多次進行維修，落實有專人代管，「文革」期間未遭受破壞。大洞名〈華嚴洞〉，因有〈華嚴三聖〉而得名。在大洞右側二十公尺處有一規模比華嚴洞較小的窟，窟門額上刻有「大般若洞」四個大字，上款題「庚子嘉熙」（即南宋理宗嘉熙四年，公元一二四○年）四個大字，下款署刻「趙印存叔書」（趙印，字存叔，南宋進士，安岳人）。

華嚴洞頂壁，一九八四年垮坍下一巨石，將下面的明代大石香爐砸壞。同年，四川省文物管理委員會撥款維修。先將華嚴洞頂壁全部從上面揭開，復重新起拱，翻製頂壁。遊人若不詳察，定然不知。

一九九七年十二月十七日深夜，般若洞內左、右壁下層的十八羅漢頭部全部被盜割。

圖版五十二至五十二—十五　窟中正壁主像為華嚴三聖。中像毗盧佛頭戴高寶冠，冠正中刻一柳本尊的趺坐像（眇右目、缺左耳、左臂），佛面形豐頤，神態肅穆，趺坐於蓮臺上，雙手結大日如來劍印，身著大U字形領袈裟。左右兩邊的文殊、普賢菩薩頭戴寶冠，冠中刻一小化佛，兩菩薩均臉龐豐圓，身著U字形領的大袖羅衫，內著短襦，各呈半跏坐姿坐於有鋪帛的蓮臺上，蓮臺下分別是青獅、白象。

窟左右兩壁上各雕刻有五個菩薩，合為十菩薩，表示《華嚴經》中所說的

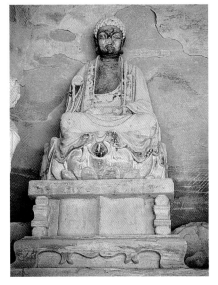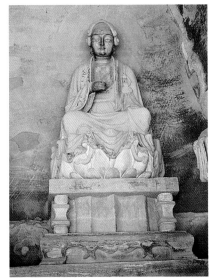

51-1
柳本尊像
坐身高250cm，
座高45cm。
（右圖）
51-2
盧舍那佛像
坐身高270cm，
座高55cm。
（左圖）

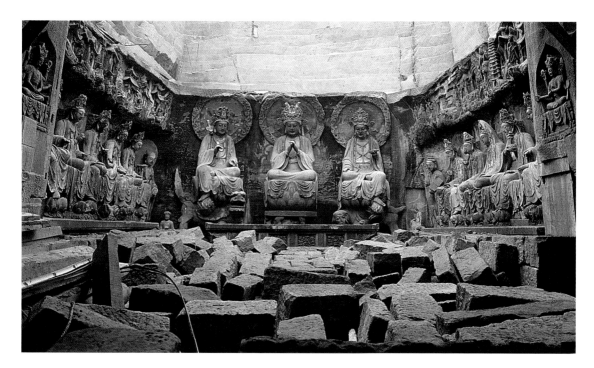

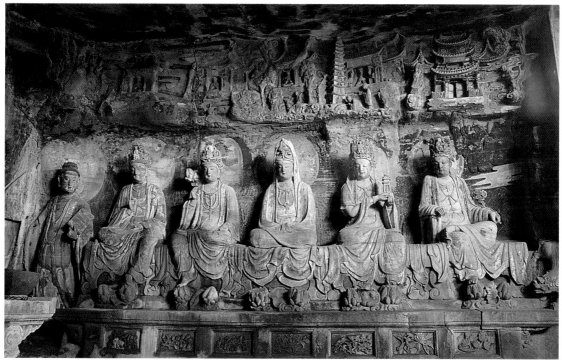

52　華嚴洞窟　620×790×1130cm　北宋（965-1126）　此為1984年修復洞窟時頂蓋被揭去的情景。（上圖）

52-1　左壁造像　從左至右：祖師、金剛藏、清淨慧、辨音、普覺、賢善首，各像坐身高240cm，頭長72cm，寶座高170cm。（下圖）

「十慧菩薩」或「十林菩薩」、「十幢菩薩」、「十地菩薩」，68又可以與正壁上的文殊、普賢合為十二圓覺菩薩。十菩薩的造型與服飾與文殊、普賢大體相同，只是臉形比後者的略瘦，因而顯得要俊秀些。各菩薩姿態，除左右壁第三位外，其餘均為半跏趺坐姿。

窟左壁五菩薩，從左至右依次為：一、金剛藏菩薩，右手蓮花印，左手與願印。二、清淨慧菩薩，右手執蓮蕾，左手與願印。三、辨音（形象為白衣觀音），手腳均籠於衣、袖中。四、普覺菩薩，雙手捧塔。五、賢善首，身內側，雙手撫寶座。

窟右壁五菩薩，按從右到左順序為：一、彌勒菩薩，左手托經篋，右手與願印。二、普眼菩薩，左手撫膝，右手捧一物（不詳）。三、威德自在，右手撫膝，左手置胸前。四、淨諸業障，右手施印，左手執一缽。五、圓覺，左手撫寶座扶手，右手握如意珠。

窟左右壁菩薩頭部上方，有高浮雕的亭臺樓閣，花、樹、雲彩，佛和菩薩，以及其他形象，每組圖中都刻有一個問法童子。有些樓閣的門楣上，刊刻「眾妙香國」「剪雲補衣」等字，這一系列圖像內容表現「華嚴五十三參」。69

窟正壁左右端各有一高二百九十公分的站像，左邊的居士形象，嘴角邊各

參見《大正藏》第十卷，頁八一上；頁九九下；頁二七九中。
「華嚴五十三參」，參見本書〈甲・大足石窟圖版說明・註釋六十三〉。本窟五十三參圖像與大足寶頂山第二十九號〈圓覺道場〉窟的有較大的差異，而且完好率也遠勝後者。「眾妙香國」圖應是表現「五十三參」中第十七參，善財參竭長者「普眼妙香」，出處同此處所引註釋六十三。

68 69

52-2
正壁造像
中尊毗盧佛坐身高
300cm，頭長110cm
（包括寶冠），全
高520cm；左方文殊
菩薩坐身高360cm，
頭長105cm，全高
507cm；右方普賢菩
薩坐身高515cm，
頭長105cm，全高
515cm。

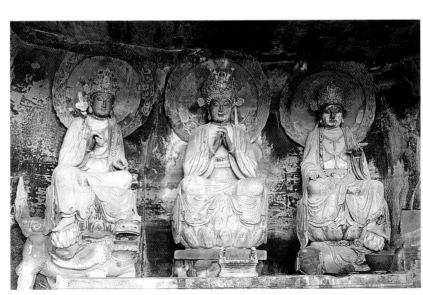

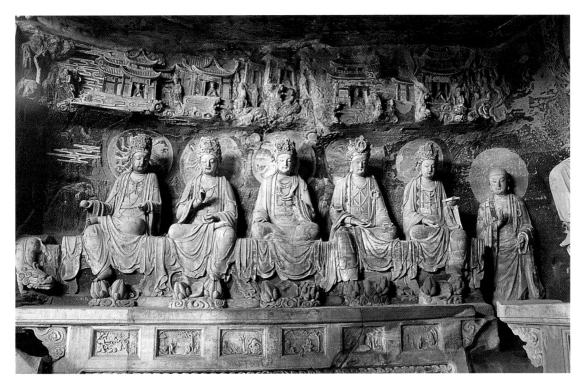

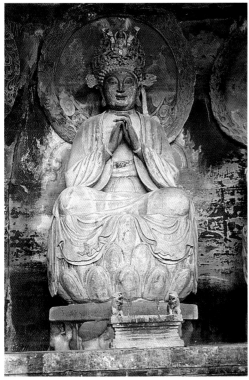

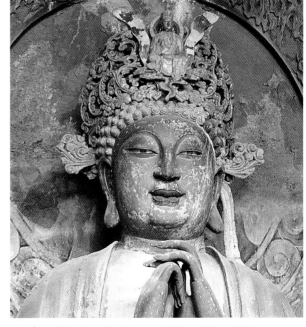

52-3　右壁造像　從右至左：祖師、彌勒、普眼、
威德自在、淨諸業障、圓覺（尺寸同左壁）（上圖）
52-4　毗盧佛（左圖）・毗盧佛頭部（右圖）

52-5
文殊菩薩
（右上圖）
52-6
普賢菩薩
（左上圖）
52-7‧Ⅰ
祖師（袁承貴）
（右下圖）
52-7‧Ⅱ
祖師（楊直京）
（左下圖）

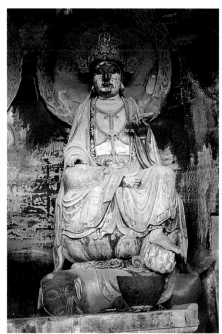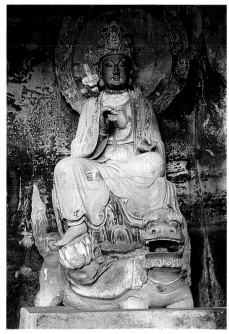

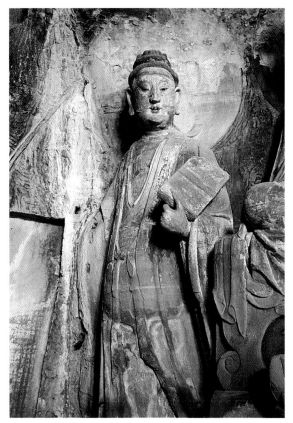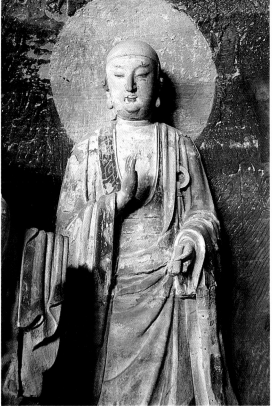

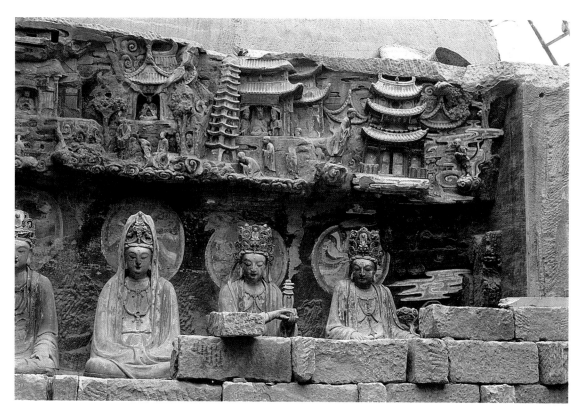

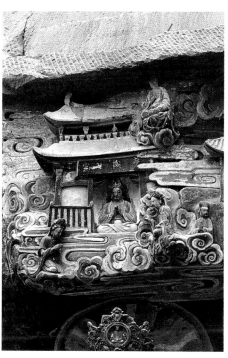

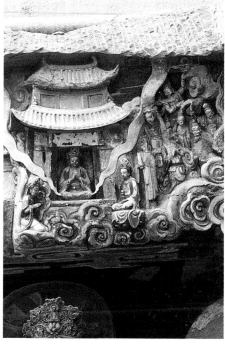

52-8
華嚴五十三參
善財童子問法
圖之一（右壁
左端）（上圖）
52-9
善財童子問法
圖之二（右壁
右端）
（右下圖）
52-10
善財童子問法
圖之三（右壁
左端）
（左下圖）

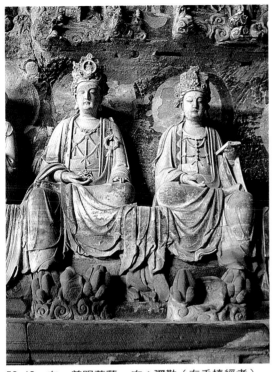

52-13　左：普眼菩薩・右：彌勒（左手捧經者）

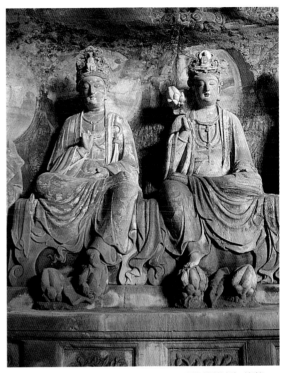

52-11　左：金剛藏・右：清淨慧（右手執蓮蕾者）菩薩

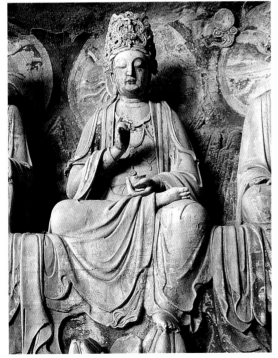

52-14　淨諸業障菩薩

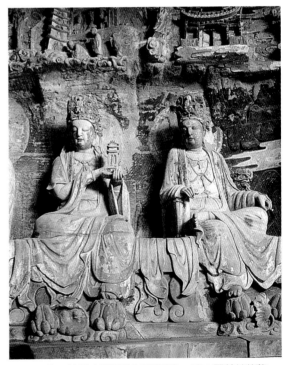

52-12　左：普覺（雙手捧舍利塔者）・右：賢善首菩薩

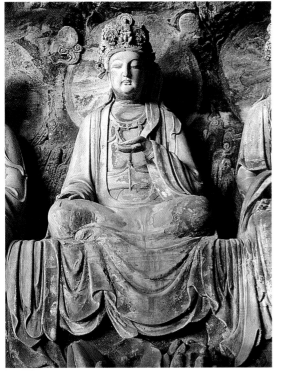
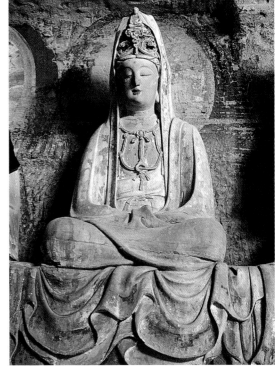
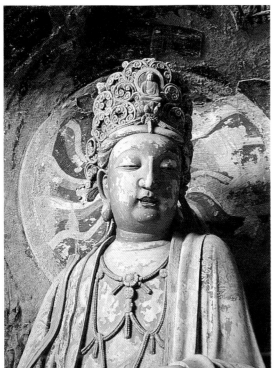
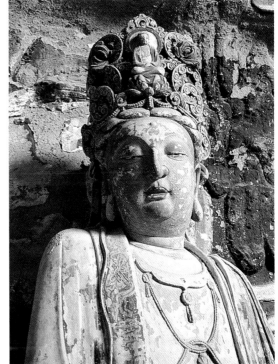

52-15　辨音菩薩（右上）・賢善首菩薩頭部（右下）・威德自在菩薩（左上）・圓覺菩薩頭部（左下）

冒出毫光一道，右手捧一書，上刻「合論」二字；右邊的爲比丘形像，左手拿一經卷。這兩個形象是晚唐五代初成都地區密教教主柳本尊的法嗣。70

圖版五十三至五十三—三 窟內正壁刻釋迦佛趺坐於仰蓮瓣蓮座上，螺髮頂無高肉髻，身著大U字形領袈裟，雙手結禪定印。其身後正壁中層左右兩邊分別刻老君和孔子，上層分別刻阿彌陀佛和藥師佛，十大弟子對稱分布在佛像頭肩兩側。

窟左右壁造像分三層。左壁上層刻五個童子；中層刻十二諸天神像，71或戴冠著朝服，袖手拱揖，或頂盔著甲飾，手執兵器或法器，其中三面六臂的阿修羅比較引人注目；下層右端立阿難，依次排列九個羅漢（與右壁合爲十八羅漢）。右壁造像與左壁造像對稱，只是下層左端立韋陀。72

【高升大佛岩】

該處石窟遺址，主要包括「大佛寺」、「雷神洞」、「千佛岩」三處，位於縣城東南三十五公里永清區高升鄉大佛村和燈坡村境內。這裡山勢連綿，而以大佛寺岩壁上的〈華嚴三聖〉最著名，因此這裡的石窟造像統稱爲「高升

70 這兩個形象的造型幾乎完全相同於大足寶頂第二十九號〈圓覺道場〉窟處於同樣位置的形象，比丘形象者應是皈依柳本尊的出家弟子袁承貴，居士形象者應是柳氏的俗家弟子楊直京。參見〈甲・大足石窟圖版說明・註釋六十四〉該窟左右壁中層的諸天神像合爲「二十四諸天」。參見《佛學大辭典》「二十諸天」、「三十三諸天」。後一種在大足北山石窟中有造型，爲編號一百四十九的〈如意輪觀音菩薩〉窟。參見《佛學大辭典》，頁二五d。

71 諸天名號、尊數、排列，有好幾種，例如韋陀神，原本是佛教神系中符檄徵召的神，與所謂護法的韋陀神無關聯繫，其名號解釋有多種，參見《佛學大辭典》，頁八五b－c。在二十諸天中，韋陀天神排列在第十二位，

72 註同本處七十一。

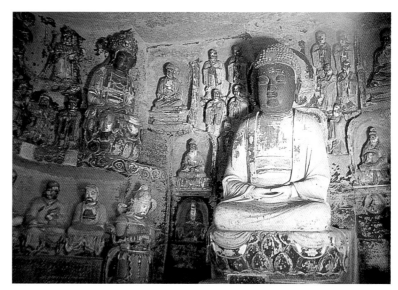

53
大般若洞窟
420×420×480cm
南宋嘉定四年（1211）
正壁主像釋迦牟尼佛
坐身高230cm，全高
（含寶座）410cm，
頭長100cm

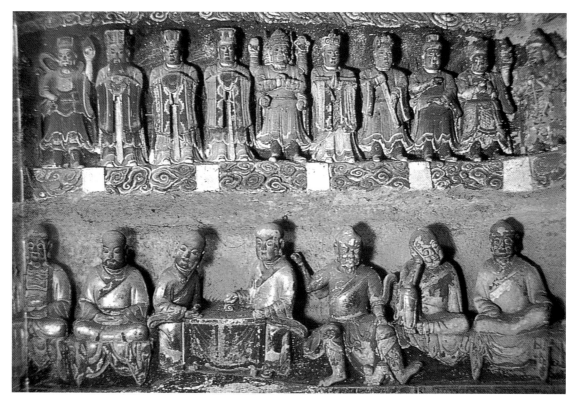

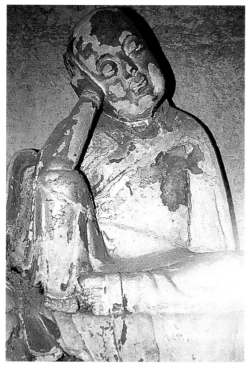

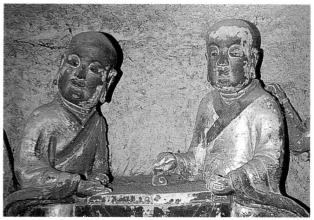

53-1　洞左壁上層二十四諸天神像之一部（上圖）

53-2　洞右壁造像（右下圖）

53-3　右壁下層羅漢像之一（左下圖）

大佛」。

大佛寺石窟造像爲此處規模最大的，建造時期在北宋末南宋初期。

雷神洞造像，在大佛岩對面約三百公尺的天宮山上。雷神洞內雕刻有大日如來、文殊、普賢菩薩、以及雷公電母、風伯雨師等造像，近三百餘尊。洞內有唐「大和」、「光啓」的題刻。但現在洞內的造像，無論是題材內容，還是形象的造型風格，都證實它們不是唐代的作品。

千佛岩造像從雷神洞左行數百公尺即至，現存造像二十一龕窟，大小造像二百九十一尊，基本是晚唐、五代的作品，所有龕窟未編號。其題材內容有說法圖、地藏、觀音合龕、觀經變等。在一釋迦說法圖龕內右壁有造像記，殘文爲：「釋迦牟尼佛之記／（泐）今有隴西沙門釋子林道，尋真不二，究竟之宗，隨機根，西方化（泐）／大和二年（八二八）歲次戊申五月乙酉朔十五日己亥／隴西沙門貞睿鐫（泐）／王玄則建刊（龕？）記文。何成章鐫字（泐）／僧行審妝金剛一身（泐）」。現題刻仍清晰可辨。

圖版五十四—一至五十四—七 該窟中正壁上雕刻華嚴三聖。中像毗盧佛，螺髻，頭戴鏤空高寶冠，冠中爲柳本尊坐像（頭部份殘毀，但左臂空袖，俗人形象很明顯），佛身著雙領下垂大衣，雙手結智拳印。佛像右側爲文殊菩薩，頭戴鏤空七葉佛冠，身著大U字形領袈裟，內著襦裙，胸飾瓔珞，雙手掌已毀；右側爲普賢菩薩，頭戴鏤空五葉佛冠，其餘臉形、服飾、坐姿等，都與文殊相同。

窟左右壁前端各立一天王。右邊的頭戴兜鍪，上端有一跌坐佛像（上部毀），其面相豎目獅鼻闊嘴，著披肩、身甲、護肚、護腿、鵲尾，腳著長靭靴

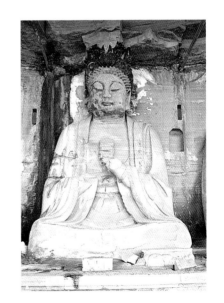

54-1
大佛寺華嚴三聖窟　北宋（十二世紀後期）
510×1070×410cm　中尊毗盧舍那佛像坐身高420cm。
（右圖）
54-2
文殊菩薩像　坐身高420cm（左頁右上圖）
54-3
普賢菩薩像　坐身高420cm（左頁右下圖）
54-4
毗盧佛頭部正面（左頁左上圖）
文殊菩薩頭部正面（左頁左下圖）

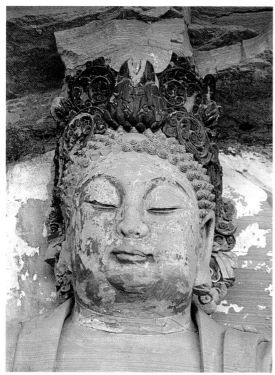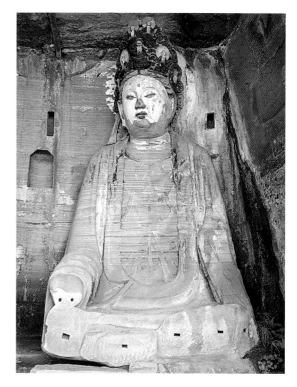
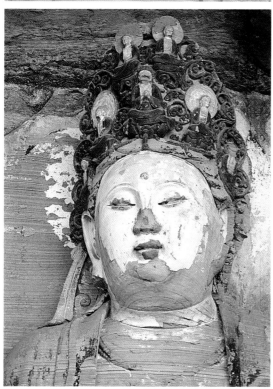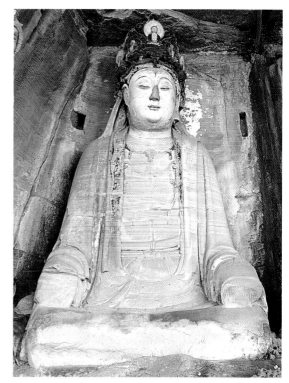

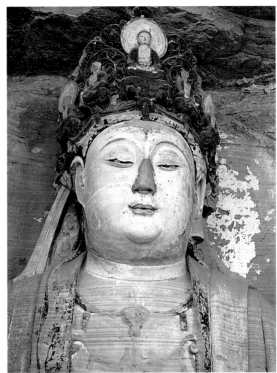

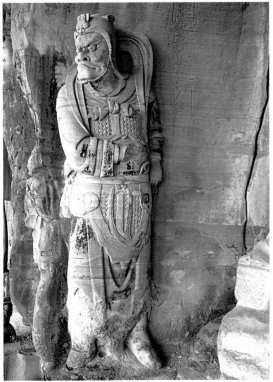

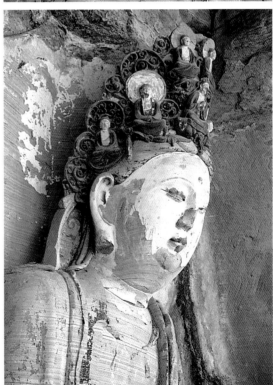

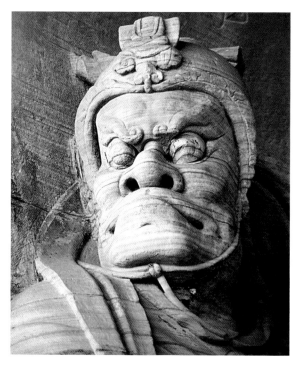

54-5　普賢菩薩頭部正面（右頁右上圖）·
文殊菩薩頭部側面（右頁右下圖）
54-6　護法神正面（右頁左上圖）·側面
（右頁左下圖）　立身高300公分
54-7　護法神頭部（左圖）
55　高升千佛岩觀經變窟　250×300×60cm
唐末·五代（9世紀後期─10世紀前期）（下圖）

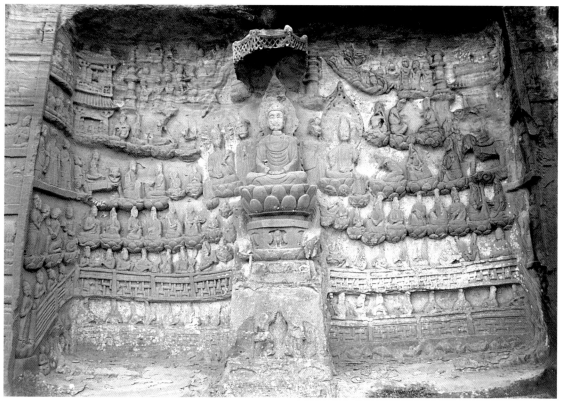

（風化），其造型與毗盧洞的天干極其相似。

圖版五十五至五十五—一 該龕正壁刻西方三聖及二弟子，中像阿彌陀佛身著圓領通肩大衫，結彌陀定印結跏趺坐於雙層仰蓮瓣蓮臺上，頭部上方有華繩珠網裝飾的七寶蓋，佛寶座下面有虹橋通向下面的蓮池。佛的左右兩邊岩壁上造像分六層，大致呈對稱，圖像有：聞法菩薩、天人、化生童子、伎樂；七層經幢、雙層樓閣；下層有通排華版勾欄橫貫正壁，左右兩端有梯步通向龕左右壁的平臺。該龕與四川同時代觀經變構圖內容不同的是，龕中三壁沒有表現呈凹字形的寺院建築形式。

龕左右門楣上各雕刻八個小方龕，內容表現《觀經》中被幽囚的韋提希夫人修「十六觀」的內容。

圖版五十六至五十六—一 該窟中主像釋迦牟尼佛呈立姿。佛臉形豐圓，螺髮頂無高肉髻，身著雙領下垂袈裟，左肩有哲那環繫住袈裟右下裾，右手似施說法印（前掌毀），左手似施與願印（前掌毀），項後有圓形頭光。

窟內右壁中上方有「天運甲辰」（一一八四）「發心□□釋迦佛金身一（尊）施錢引三道」73「表慶□」的題刻，左壁中下部有「紹熙癸丑」（一一九三）「施錢引三道」73「表慶□」的題刻。74

73 這兩則題刻，一則為：「高隆場信十陸□□／夫婦發心□□／釋迦佛金身一□（尊）／祈保人□（□？清吉／天運甲辰孟夏日／」。「天運甲辰」應為宋淳熙十一年（一一八四）。另一則為：「文師心施錢引三道／契星相事」，以紹熙癸丑（一一九三正月二十一日伇僧表慶日／」。

74 《宋史》卷一八一《食貨下十三·會子》載：崇寧四年（一一〇五）「令諸路更用錢引，准新樣印刷，四川如舊法。……時錢引通行諸路，唯閩、浙、湖、廣不行。」所以「錢引」至遲當出現於崇寧四年以前，是代「交子」（紙幣）的一種宋代流通時間最長對我國古代紙幣影響甚大的紙幣。

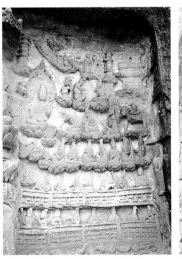

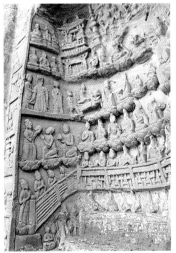

56-1　佛像頭部（左圖）　　　　55-1　觀經變左半部分（中圖）・觀經變右半部分（右圖）

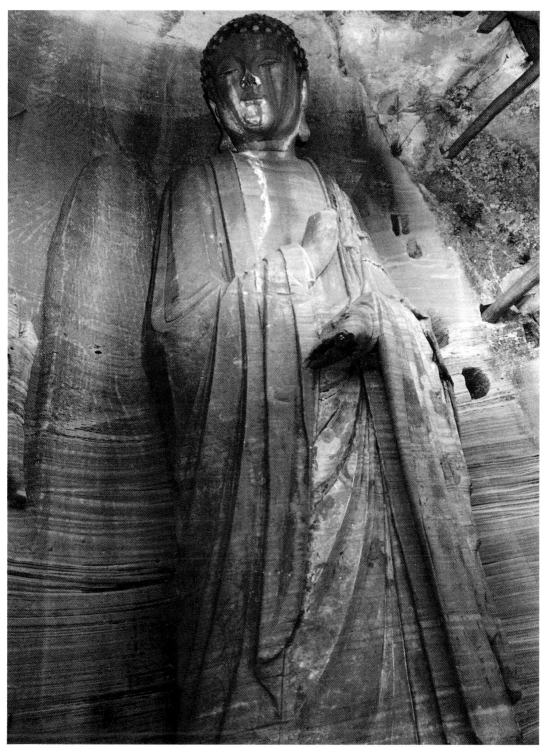

56　高升封門寺釋迦佛像　620×380×250cm　南宋天運甲辰（淳熙十一年，1184）　佛像立身高500cm。

【報國寺・孔雀洞】

位於縣城東南五十五公里處雙龍鄉附近的孔雀山麓。該處原建有報國寺，現僅存部分寺院作為民居。在寺後岩壁間，有大小龕窟十個，造像七十餘尊，絕大部分係宋代雕刻的作品，內容有三世佛、西方三聖、地獄變相（？嚴重風化），雷公電母、風伯雨師。另有四個大窟（約三五○×三○○×一五○公分），其中的造像在「文革」中被炸掉。

該處現在保存最完好的就是孔雀明王像窟。此窟由於在民居中，「文革」中未遭厄運。但因靠近村民廚房，因此造像窟上部被濃煙燻黑。

圖版五十七至五十七—五 該窟中正壁主像為大佛母孔雀明王，頭戴高寶冠，冠中有一趺坐的化佛。明王身著雙領下垂大衣，胸飾瓔珞，趺坐在一呈圓雕展翅欲飛的孔雀背上。明王體有四臂，左上手執一柄蓮蕾，左下手捧蟠桃；右上手手掌毀，右下手托貝葉經；其身體左右側各刻一雙合十的天王像。

右壁上方岩面上刻四個神將立於雲頭上，均著甲飾，一神將雙手抱石作投擲狀，一執矛，一神將張弓搭箭作欲射狀，一神將執旗，在四神將的前方為敗逃的阿素囉王（被煙燻黑）。[75]

左壁上層刻六個位於雲頭上的神像，文官武將裝束的都有，姿態不一，因無榜題，難以辨明身份。

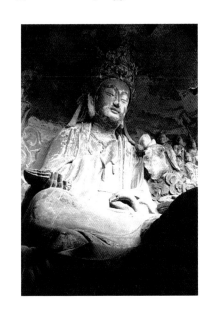

57
佛母孔雀明王像窟　470×430×270cm　北宋（965-1126）
孔雀高（含頭部）230cm，孔雀明王坐身高200公分
（不含寶座）。

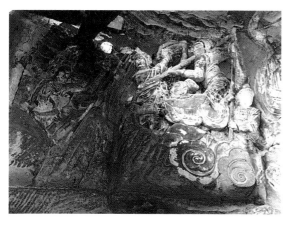

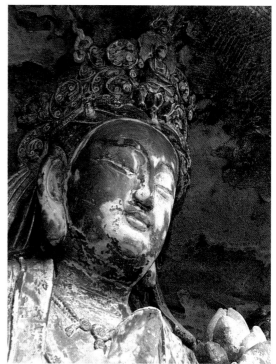

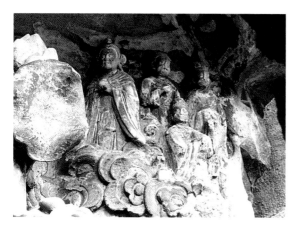

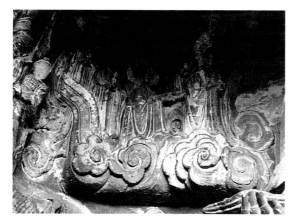

57-1 孔雀明王頭部 頭長80cm（右上圖）

57-2 窟正壁右上部阿修羅與帝釋天鬥戰圖（左上圖）

57-3 窟正壁左上部特寫之一（左中圖）

57-4 窟正壁右上部特寫之二（左下圖）

57-5 護法神像 高240cm（右下圖）

235

【淨慧岩】

在縣城東南三公里城郊鄉靈妙村白雲山上。這裡岩高二十公尺，岩壁被一片茂密的松林掩蔽，在長六十餘公尺的岩壁上，現在保存有造像十八龕，大小造像八十三尊，歷代碑刻題記十六處，岩壁最高處刻有「淨慧岩」三個大字。

關於淨慧岩的造像年代，宋人《淨慧岩銘》中記載：「淨慧岩乃唐乾元中僧舍也，歲月深遠，莫知其詳。迄今僅四百年，舍宇既頹，而岩前石像亦斧鑿，獨山岩草木，與古無異。處士趙慶升，飄然有山林之志，乃於紹興辛未，創室岩畔，與木石居，既又鑿山谷，劃苔蘚，再修石像，飾以丹青……（省略號係作者所加）釋氏風致，煥然於松石之間，乾元之跡於是乎不亡矣」。

根據這段記載，淨慧岩造像似應始於唐乾元（七五八－七五九）年間，至少也應是紹興辛未（一一五一）居士趙慶升來此處建舍修妝佛像之前。

圖版五十八　龕中主像為一陰線刻的人像，即紹興辛未（一一五一）歲在此隱居的趙慶升。該像形象比丘，頭方額廣，眉眼平直，神態怡然自得，身著袈裟，雙手執一竹杖。

圖版五十九　該龕為頂部呈弧形的單口龕，龕內原係唐代鐫刻的一尊趺坐在須彌座上的釋迦佛像，被宋人改刻為藥師佛像。佛像螺髮平頂，腦門處刻頂嚴摩尼珠，身著大U字形領袈裟，左肩有哲那環繫住袈裟右下裾，右手施說法印，左手撫足踝，項後有桃形頭光。其左側有一身著袈裟的比丘，以雙手執盈華，右側有頭戴花鬘的菩薩，以左手托藥缽，這兩尊像係宋人

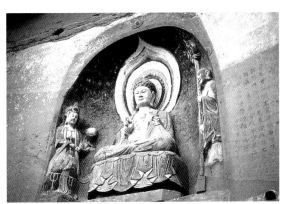

58　第6號陰刻線人像（居士趙慶升）
像高200cm　南宋紹興二十一年（1151）（右圖）
59　第12號龕藥師佛像　180×147×64cm
佛像坐身高165cm（含寶座）　南宋（十二世紀前期）
（上圖）

236

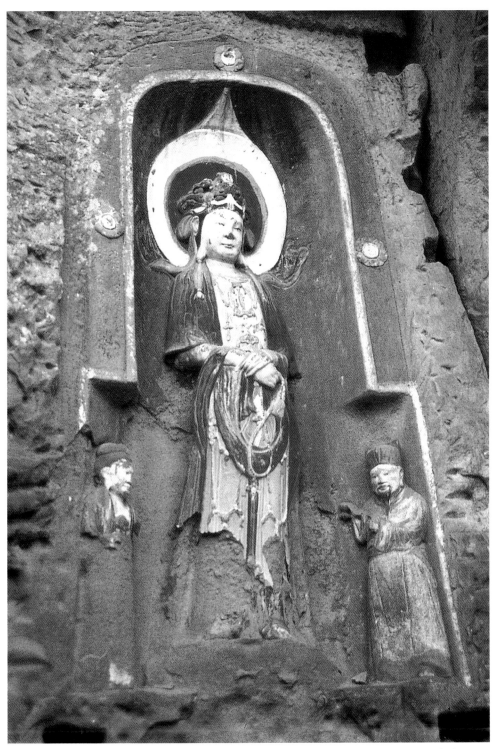

60　第15號龕數珠手觀音像　150×60×35cm　南宋紹興二十一年（1151）　觀音立身高135cm。

補刻。補刻時，原龕楣曾被鑿去部分。

圖版六十　龕內主像為數珠手觀音。觀音頭戴花鬘式寶冠，髮辮披肩，上身袒露胸部，雙肩覆披肩，下著襦裙，胸部密飾瓔珞，雙手置腹前，右手握一串數珠，小腿部分殘毀。

龕門楣左右下部補刻了一對供養人像。左為頭戴烏角巾，身著窄袖長袍的男性，右為頭梳包髻，身著襦裙的女性。

門楣右邊中部有一則「紹興辛未仲春」「攻鐫文仲璋男文秀□□」的榜題。

圖版六十一　龕內刻主像觀音一尊。菩薩頭戴花鬘式寶冠，冠正中有一小化佛，身著雙領下垂式大衣，胸部飾瓔珞，下身著長裙，雙手合十。菩薩左右下方各刻一身繞帔帛雙手合十的童子，他們翹首望著觀音菩薩。這幅圖像是否即送子觀音，尚未能準確定名。

【塔坡和侯家灣】

塔坡造像，位於安岳縣城東南四十一公里的麟鳳鎮塔坡村，開創於宋，現存三龕窟，大小造像四十一尊，其中有兩龕為清代造像。

侯家灣造像，也在塔坡村，距離塔坡造像約一公里，現存十五個龕窟，大小造像一百六十八尊。根據造型風格判斷，此處造像大抵是唐代中後期（七五八—九〇七）的作品，特別龕窟主尊多為呈善跏趺坐的彌勒佛。

圖版六十二至六十二一一　該龕正壁主像為彌勒佛，螺髮，高肉髻與頭部渾然一體，身著大U字形領袈裟，內著僧祇支，右手施無畏印（手掌已毀），

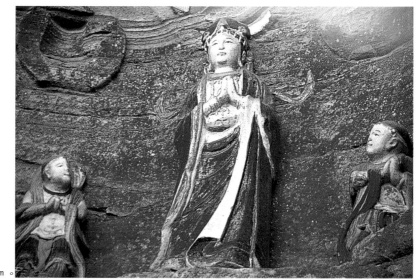

61
第16號龕
觀音與童子
（送子觀音？）
主像觀音立高105cm。

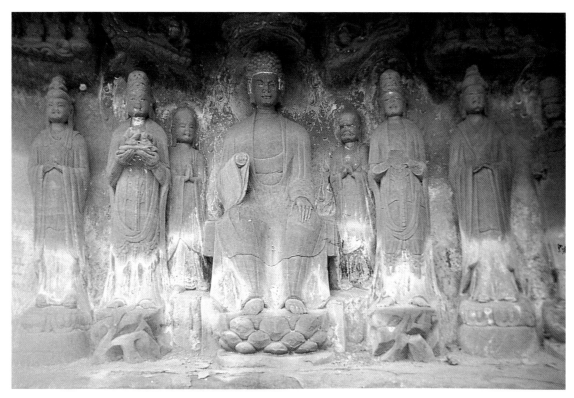

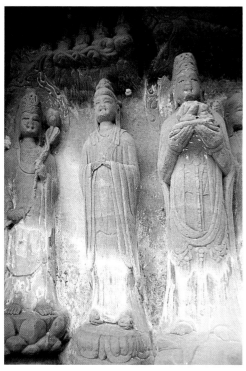

62　侯家灣第1號龕彌勒說法圖　150×220×40cm
唐（十世紀前半期）　主像彌勒佛坐身高100cm（上圖）
62-1　供養菩薩、女真（？）‧大勢至菩薩　立身高90cm。
（左圖）

左手施觸地印，善跏趺坐於金剛臺上，雙腳踏三層仰蓮瓣蓮臺。佛頭頂上方有一華繩裝飾的七寶蓋，左右各刻一飛天。佛左右分別列迦葉、阿難、一供養菩薩、一女真（？）、觀音、大勢至菩薩；觀音在左壁上，左手提寶瓶，右手上舉（手掌已毀），大勢至立在右壁上，雙手持一柄蓮苞。

兩個供養菩薩身側的形象值得注意：兩形象髮上攏梳成高螺髻，臉形同於菩薩的，上身內著交領衫，下著長裙，外罩對襟寬袖大衣，雙足著鳥，立於單層覆蓮瓣蓮臺上，雙手合十（手掌毀），顯然不是佛教的菩薩，頗似同時期道教造像中的女真。

圖版六十三至六十三—一　該窟內正壁主像爲華嚴三聖。三像身後壁面上開二十五個小圓龕，內中各刻一趺坐的佛像。

中尊毗盧舍那佛面型方圓，頭有螺髻，新月眉鳳眼，頭戴鏤空寶冠，冠正中爲一趺坐的形象，右手前舉（手掌毀），缺左臂，左袖軟搭於膝上，雖然無頭部，但這個形象無疑是柳本尊。佛像著雙領下垂式袈裟，雙手結印（智拳印？），呈趺坐姿。

左尊普賢頭戴寶冠，冠中有一趺坐在蓮臺上的化佛。菩薩身著雙領下垂大衣，內著短襦，胸飾瓔珞，呈趺坐姿，左手上舉托經篋，右手撫膝。右尊文殊菩薩，服飾同普賢，但頭部係後代（清代？）雕刻補接上的。

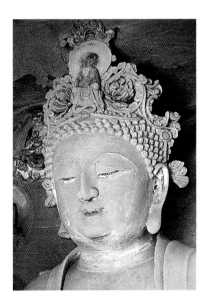

63
塔坡第1號窟普賢菩薩像
坐身高410cm
宋（十一世紀後期—十二世紀前期，1050-1150）
（左頁圖）
63-1
第1號窟主像毗盧佛
坐身高4100cm
宋（十一世紀後期—十二世紀前期，1050-1150）
（右圖）

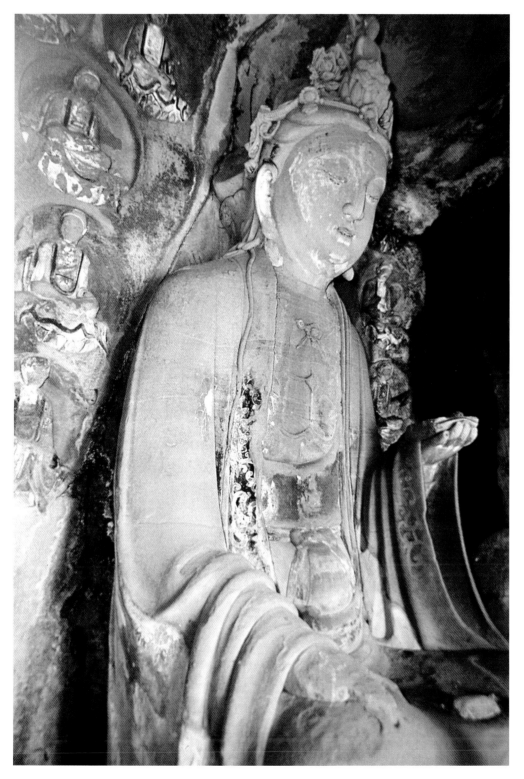

【後記】

四川省，在重慶未設置爲中央直轄市以前，有石窟的縣、市爲五十六個，其中龕窟在十個以上的爲三百餘處，可謂星羅棋布，遍布全川各個流域。這些石窟遺址，迄今爲止，已被正式公布屬於國家級保護單位的有七處（其中現重慶市所轄的大足縣有三處），已被正式公布屬於四川省級文物保護單位的有三十八處（大足有兩處），龕窟有一百個以上，大、小造像逾千尊的石窟遺址有十六處。而安岳、大足石窟則是隱藏在這眾多石窟遺址中的兩顆璀璨明珠。

作者曾著有《四川道教佛教石窟藝術》一書（四川人民出版社，一九九四年十月出版），在六十萬文字中，安岳、大足部分佔了約三成比例。圖版二百八十六幅（黑白），兩者只有四十七幅，根本不能向世人展現兩地唐宋精湛雕刻藝術的絢麗風貌。

一九九七年六月，作者策劃將對大足、安岳石窟的研究另外成書。最初，本書計劃文字五十萬，圖版二百幅（黑白）。至一九九七年歲末，全書已完成五分之三的工作量。其間，作者常常重審拙稿，總認爲有未盡人意之處。因爲像《安岳大足佛雕》這樣的出版物，應具備收藏、欣賞、研究，滿足各類讀者高品位的要求。所以，尋思另闢途徑。

一九九八年四月至七月中旬，作者本人受德國洪堡大學（Homboldt Universität zu Berlin）漢學院（Seminar für Sinologie）萊特教授（Prof. FLONIAN. C. REITER，中文名常志靜）邀請，到該院講學，題目是…

「四川道教石窟藝術」。七月初，又受德國海德堡大學（Heidelberg Universität）東亞藝術研究學院（Institut Ostasiatische Abteilung）雷德侯教授（Prof. LOTHAL. LEDDEROSE）邀請，到該院講學，題目是：「四川安岳石窟藝術」。在德國期間，作者特別注意收集與這本書有關的資料。

在認真仔細參閱了柏林國立圖書館（原為西柏林國家圖書館）、洪堡大學、海德堡大學的圖書館所收藏的西文、日文、中文語種的有關石窟遺址研究的大型出版物之後，有兩部給作者留下了深刻的印象。

一部是：*THE ART OF CENTRAL ASIA THE STEIN COLLECTION IN THE BRITISH MUSEUM Paitings from Dunhuang*（大英博物館中斯坦因收集的中亞藝術品──敦煌繪畫）。Roderick Whitfield Published by KODANSHA INTERNATIONAL LTD. 1995, TOKYO. 八開三卷本（英文，海德堡大學收藏）。

一部是：*Les arts del'Asie centrale la collection Daul Pelliot du musee national des asiatiques-Guimet*（巴黎民俗博物館收藏的保羅·伯希和得自中亞藝術的術品）。Paris, 1995. 八開二卷本（法文，洪堡大學收藏）。

兩書的體例為：研究論文、圖版、圖版說明、說明的註釋。圖版說明實際上就是一篇短小精幹的研究文章，它包括對作品的斷代（沒有紀年榜題），內容研究，辯證等諸多問題。說明註釋，即是研究所引用的各語種參考文獻，可謂是琳瑯滿目，洋洋大觀。

作者在德國期間遂決定將本書原訂的體例推倒重來，並將新的策劃函告藝術家出版社社長何政廣先生，期望能得到他的首肯。何先生驚即從台北回函至作者所在的洪堡大學漢學院，欣然允諾，並諄諄囑咐，殷殷關切之情，躍然紙上。

大足北山摩崖造像部位圖　第1至第100號龕

因此，作者在本書卷首撰文〈大足安岳石窟藝術的關係研究〉（代序言），通過對比兩地石窟遺址某些題材相同的作品，在年代、內容、雕刻藝術方面的相近而又相異，闡明兩處石窟遺址的各自獨特性，但卻又有著不可分割的緊密關係。同時將兩處石窟遺址的雕刻藝術風格與犍陀羅、秣菟羅佛教造像藝術進行比較研究，論述大足和安岳的石窟藝術為什麼會是中國地道的自成體系的佛教造像藝術。圖版說明，有關造像的斷代，內容研究，不僅體現作者長期研究這兩處石窟的獨立見解，而且還對其他出版物中有關的某些不安之處予以訂正。圖版解釋中所引用的參考文獻，西文、日文、中文（語種），在三百種之上。

作者曾考察過河南、甘肅、新疆等地的石窟遺址，並特別注意收集有關它們的各種出版物。作者感到遺憾的是：除原敦煌文物研究所（現敦煌研究院）與日本・平凡社合作出版的五卷本《中國石窟・敦煌莫高窟》外，迄今大陸的出版物中，基本上都是一般的介紹，缺乏系統的研究，特別是缺乏從圖像學和比較學方面，將各個石窟遺址聯繫起來進行對比研究。而海外學者對這方面特別予以重視（作者見到的書籍甚多，已在《安岳大足佛雕》中引用，此處不再出）。

本書是對兩處石窟遺址的「搶救性」研究，為什麼呢？

從八十年代迄今，兩處石窟遺址，由於自然和人為的因素，變化相當大。安岳臥佛院的經窟，由於鄰近的通賢湖水位增高，造成石窟中石壁終年潮濕，石質剝落，根本不能拓片，安岳文管所八十年代初所拓的十五個經窟的拓片早已因保管不善而不能展開。千佛寨、圓覺洞的造像因風化加劇，

造像表面石質剝落。華嚴洞重新翻製頂壁時，未解決排水問題，表層的水分滲透下來將頂壁水泥中的硅酸還原出來，逐漸浸潤到窟中左、正、右三壁造像上，嚴重腐蝕石像表面。大足的情況也是非常嚴峻，風化亦是日趨嚴重，北山、寶頂、石門山、南山的不少石窟造像表面呈皰疹狀。

但更為嚴重的是，盜割石窟造像的犯罪事件從九十年代以來層出不窮。此前，中外著名的廣元千佛崖南段中層有一盛唐建造的〈釋迦多寶佛窟〉。一九九〇年十二月二十七日深夜，罪犯從千佛崖後山絕下潛入該窟中，將造型極為精美的托瓶觀音（立身高一百五十公分）的頭部盜割，至今未能破案（幸好作者原曾拍攝有該尊觀音的多幅圖片）。現在文物竊盜犯又將罪惡的黑手伸向了安岳石窟。安岳毗盧洞水月觀音頭部從一九九五年以來數次險遭盜割。安岳文管所無奈只得用大鐵籠子將整個洞窟封閉。一九九七年年底，華嚴洞旁邊般若洞中宋代十八羅漢的頭部一夜之間被盜割。一九九八年六月中旬一深夜，罪犯將看守華嚴洞的保管員綑綁起來，欲將洞內一尊高一百公分的宋代水月觀音像劫走，幸被村民發覺，罪犯倉惶遁去。至於重妝，胡亂用水泥修補殘缺佛像，也是令觀者啼笑皆非而又徒喚奈何。例如安岳石窟現第十五號〈圓覺洞〉窟的造像就是在六十年代中期被毀的基礎上重新修復的，純粹是不倫不類！安岳麟鳳鎮庵堂寺二十龕窟原是均有完整五代題記的龕窟，一九八八年被村民全部用油漆重妝，令觀者憤慨不已！如果說，五十年代初期、中期，六十年代中期對石窟遺址的瘋狂破壞，是因為特殊的歷史背景；那麼八十年代，特別是九十年代，凡此種種竊盜和破壞石窟造像的罪行和行為，就值得世人深思另外的原因了！

一本書的問世若能引起海內外有關方面和有識之士的高度重視，採取積極有效的措施做好對這些遺址的保護和研究工作，則作者十餘年來考察所經

大足北山摩崖造像部位圖　第105至第139號龕

歷的烈日酷暑、風風雨雨、坎坎坷坷，當未嘗虛度，並且倍感幸甚至哉！

這裡作者要特別感謝安岳文物保護管理所李官智先生，他比作者年長幾月，八十年代初在安岳相逢認識時均正值盛年。李君為人謙厚，好學不倦，曾撰著研究安岳石窟的文章數篇，刊發在海內外的刊物上。自九十年代初擔任所長以來，為保護安岳石窟，四處奔走呼吁，湊及經費，不憚劬勞，修復瀕於崩坍的龕窟多處，設立文物保護點，落實專人代管，保護規模初見成效。經國家文物局和四川省文物管理委員會的官員多次檢查驗收，都獲得好評。但一九九八年九月中旬，作者歸國後又到安岳考察，得知李君早已改任政工幹事，甚為驚詫。作者繼而獨自深入到各文物點考察，只見設施陳舊不堪，管理混亂，文物保管員微薄的生活經費都得不到落實，安岳石窟的保護前景令人堪憂！

相比之下，大足從劃屬重慶市管轄之後，市、縣政府加大力度整治，徹底改造石窟遺址的周邊環境。作者九月繼安岳之後又至大足，考察寶頂、北山、南山、石門山，周邊煥然一新，原先快要傾頹的寺院和道觀屋宇均按原狀恢復，古色古香，令人賞心悅目。現重慶市政府又向聯合國科教文組委申請，擬將大足石窟遺址列為世界文化遺產保護，據大足石刻藝術博物館官員聲稱，已有可望在明年得到批准，更是令人振奮不已！

作者自一九八二年以來也同大足石刻藝術博物館建立了緊密的合作研究關係。十餘年來，每到大足，都在各方面得到該館的精心關照，給予了種種方便，謹在此對他們致以最衷心的感謝！

大足北山摩崖造像部位圖　第140至第168號龕

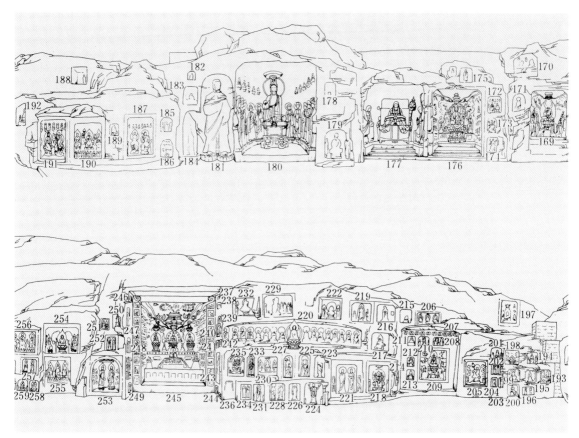

大足北山摩崖造像部位圖　　第169至第259號龕

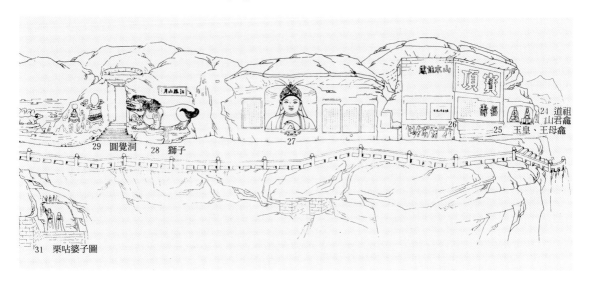

大足寶頂山摩崖造像部位圖　　繪圖：郭相穎（二四七～二四九頁）

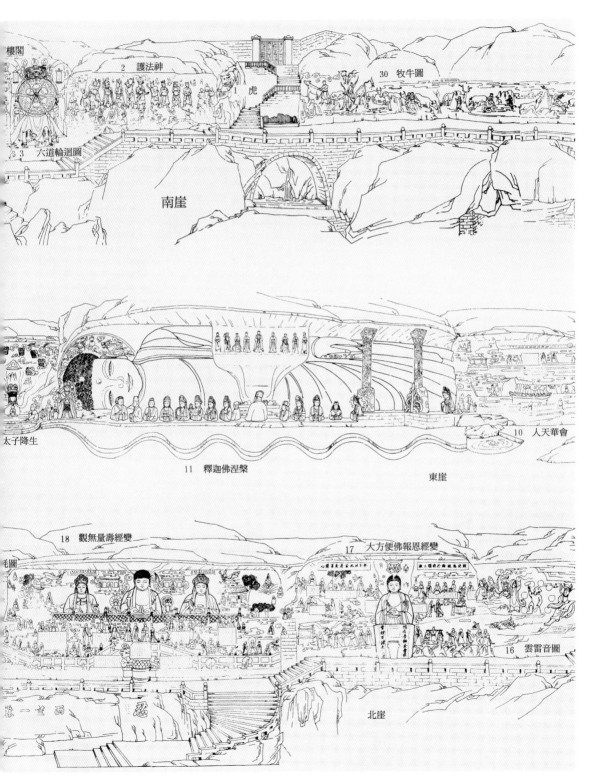

樓閣

2 護法神

1 虎

30 牧牛圖

3 六道輪迴圖

南崖

太子降生

11 釋迦佛涅槃

10 人天華會

東崖

18 觀無量壽經變

17 大方便佛報恩經變

毛圖

16 雲雷音圖

北崖

248

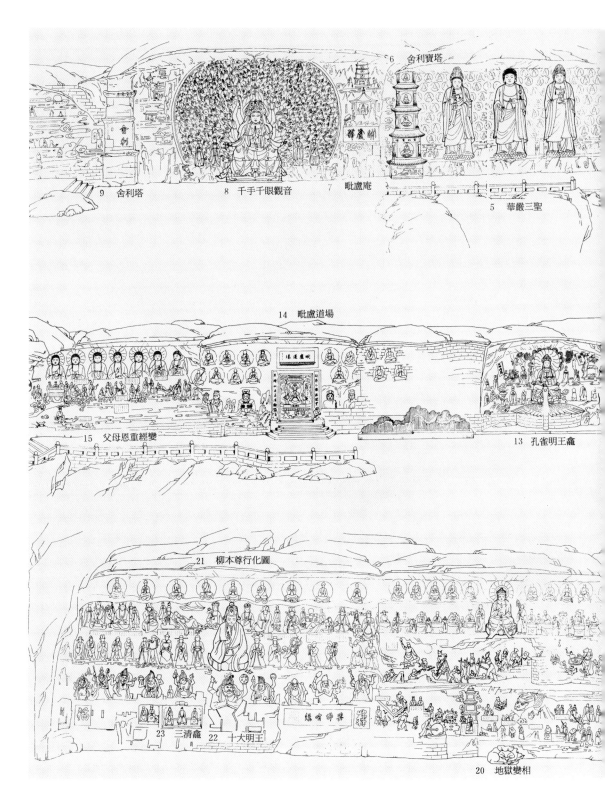

6 舍利寶塔

9 舍利塔　　　　8 千手千眼觀音　　7 毗盧庵

5 華嚴三聖

14 毗盧道場

15 父母恩重經變　　　　　　　　　　　　　　13 孔雀明王龕

21 柳本尊行化圖

23 三清龕　22 十大明王

20 地獄變相

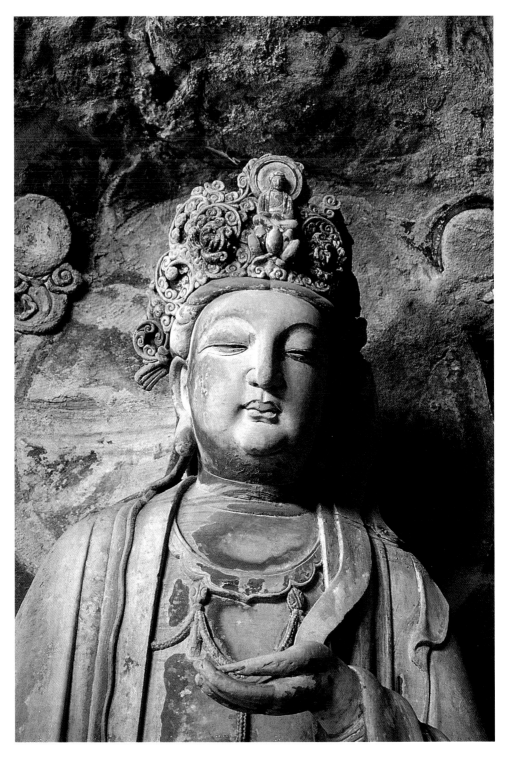

威德自在菩薩頭部　頭長72cm　北宋　安岳華嚴洞右壁

1990 年 9 月 28 日攝於四川邛崍石笋山石窟

作者簡介
胡文和

原籍安徽省貴池縣，1950 年生於四川省成都市。現為四川省社會科學院研究人員、中國敦煌研究院兼職副研究員、四川省巴蜀文化研究會理事。

從事宗教藝術研究二十餘年，致力收集四川道教、佛教史、藝術、建築方面的圖文資料，歷年來於學術性期刊上發表研究四川宗教藝術的論文及文章逾四十篇。並於 1998 年應邀赴德，講學「四川道教石窟藝術」、「四川安岳石窟藝術」等題目。

近年重要研究簡錄：
1985　〈大足石刻志略校註〉、〈大足石刻內容總論〉
　　　　（收錄於《大足石刻研究》，四川省社會科學院出版社出版）
1992　〈四川安岳臥佛溝唐代造像和佛經〉
　　　　（《文博》1992 年第 2 期）
1994　《四川道教佛教石窟藝術》
　　　　（四川人民出版社 1994 年 10 月出版）
1996　〈安岳石窟藝術專輯〉
　　　　（《藝術家》雜誌 1996 年 10 月號）
1997　〈四川石窟中華嚴經系統變相的研究〉
　　　　（《敦煌研究》1997 年 1 期）
1998　〈四川石窟中地獄變相圖的研究〉
　　　　（《藝術學》第 19 期，藝術家出版社出版）
1998　〈四川與敦煌石窟中「千手千眼大悲變相」研究〉
　　　　（台灣大學文學院佛學研究中心學報，1998 年 7 月）

國家圖書館出版品預行編目資料

安岳大足佛雕／胡文和著 —— 初版，—— 臺北
市：藝術家， 1999〔民88〕
面 ： 公分 ——（佛教美術全集：10）
含索引
ISBN 957-8273-25-8 （精裝）

1. 佛教藝術 - 圖錄　　2. 佛像 - 圖錄

224.5025　　　　　　　　　　　　　88002395

佛教美術全集〈拾〉

安岳大足佛雕

胡文和◎編著

發行人　何政廣
主　編　王庭玫
編　輯　魏伶容・林毓茹
版　型　王庭玫
美　編　施政廷・莊明穎
出版者　藝術家出版社
　　　　台北市重慶南路一段 147 號 6 樓
　　　　TEL：（02）23719692~3
　　　　FAX：（02）23317096
　　　　郵政劃撥：0104479-8 號帳戶
總　經　銷　時報文化出版企業股份有限公司
　　　　　　桃園縣龜山鄉萬壽路二段351號
　　　　　　TEL：（02）2306-6842

製　版　欣佑彩色製版有限公司
印　刷　欣佑彩色印刷有限公司
初　版　1999 年 5 月
定　價　台幣 600 元
ISBN
法律顧問　蕭雄淋
版權所有・不准翻印
行政院新聞局出版事業登記證局版台業字第 1749 號